東日本大震災とグッドデザイン賞 2011—2021

復興と新しい生活のためのデザイン

「東日本大震災とグッドデザイン賞2011-2021
復興と新しい生活のためのデザイン」

004-007 　　**目次**

008-009 　　**デザインのちから／内藤廣**

010-307 　　**東北・茨城のグッドデザイン2011-2021** 　※通し番号はマップに
　　　　　　　　　　　　　　　　　　　　　　　　　　　 対応しています。

012-057 　　**手仕事を今の暮らしに**

① 浅はち／サラダボール／洋鉢［ブナコ株式会社］ P.14

② KOFU 南部裂織［株式会社金入］ P.20

③ プロ・アルテ シリーズ／南部鉄器急須 HEAT［株式会社岩鋳 ほか］ P.22

④ 仙台箪笥 猫足両開き・壱番／コンソール ~monmaya+／アップライトシリーズ 壁掛け
［株式会社門間箪笥店］ P.28

⑤ 生涯を添い遂げるグラス タンブラーグラス・シャンパングラス・SAKEグラス・
ワイングラス kシリーズ／生涯を添い遂げる家具~ふるさとの木で生まれる家具~／
生涯を添い遂げるマグ［株式会社ワイヤードビーンズ］ P.32

⑥ パン皿／バターケース／長手弁当箱／おさなご弁当箱／つくし弁当箱／入れ子弁当箱／
ひと息タンブラー／臍帯箱／丸三宝／おむすび弁当箱／わっぱビルヂング
［有限会社柴田慶信商店］ P.36

⑦ 大館曲げわっぱ レディース入子弁当／弁当・小判型／ぐいのみ・徳久利／
ワイン・クーラー［有限会社栗久］ P.42

⑧ 山形緞通［オリエンタルカーペット株式会社］ P.44

⑨ いものケトル／ティポット 丸玉・丸筒・平つぼ／ティケトル［有限会社鋳心ノ工房］ P.50

⑩ クロテラス／IKKON／IKKON お燗器［ガッチ株式会社＋大堀相馬焼 松永窯 ほか］ P.52

058-109 　　**未来を拓くものづくり**

⑪ 安寿紅燈籠（クラブ制りんごブランディング） P.60

⑫ 浄法寺漆／ウルシトグラス／茶筒／角杯 P.64

⑬ 「裂き織り」で眠っていた布に新しい命を吹き込む「さっこらproject」 P.70

⑭ 石巻工房／ISHINOMAKI BIRD KIT／石巻ホームベース P.72

⑮ 強化ダンボール（トライウォール）製組み立てテーブル P.80

⑯ ポケットガイガーType2　P.82

⑰ センサー付き直管形LEDランプ ECOLUX センサー／人感センサー付き
高天井用LED照明／薄型直付LEDライト／薄型直付LEDライト 人感センサー／
LED 小型シーリングライト／超吸収ふとんクリーナー／
軽量スティッククリーナー ラクティ／丸形LEDランプ／薄型直付LED照明／
LED人感センサー電球／プロレッズ 充電式LEDベースライト／
プロレッズ・作業用ワークライト／ナノエアーマスク［アイリスオーヤマ株式会社］ P.84

⑱ ティージーオーセンティッククラシック　P.88

⑲ COGY　P.90

⑳ NAGAOKA MMカートリッジ／MPカートリッジ　P.92

㉑ バタフライスツール S-0521／座イス S-5046／STICK／低座イス S-5016／
bambi F-3249・F-2737・F-2738・F-2742／チェア S-0507［株式会社天童木工］ P.94

㉒ 木製玩具 ファーヴァ・クビコロ・ガレージ／バイオマスプラスチック食器 "PAPPA Series"／
キッズ家具 トッカトゥットシリーズ［株式会社マストロ・ジェッペット］ P.105

㉓ ミニマルファブ（超小型半導体製造システム）　P.108

110-149　## そこにある価値を共有する

㉔ 弘前シードル工房kimori　P.112

㉕ いわて羊を未来に生かす i-wool（アイウール）プロジェクト　P.118

㉖ 東北食べる通信　P.124

㉗ ブルーファーム／ブルーファームカフェ／農ドブル／雄勝ガラス／
有限会社ジャンボン・メゾン　P.128

㉘ シェアビレッジ／ただのあそび場　P.133

㉙ 板倉構法をハブとした震災復興のための一連の活動　P.138

㉚ かやぶきの里プロジェクト　P.140

㉛ 仙石東北ライン／気仙沼線・大船渡線BRT／TRAIN SUITE 四季島
［東日本旅客鉄道株式会社］　P.142

150-219　## まちの未来をつくる建築

㉜ 弘前れんが倉庫美術館　P.152

㉝ 釜石市民ホール TETTO　P.154

㉞ 釜石市立唐丹小学校・釜石市立唐丹中学校・釜石市唐丹児童館　P.160

㉟ 釜石市の復興公営住宅（大町復興住宅1号、天神復興住宅）　P.166

㊱ 釜石・平田地区コミュニティケア型仮設住宅団地　P.172

㊲ 陸前高田市立高田東中学校　P.174

㊳ 女川駅前シンボル空間　P.180

㊴ みんなの家　P.188

㊵ 岩沼市玉浦西災害公営住宅B-1地区　P.192

㊶ コアハウス －牡鹿半島のための地域再生最小限住宅 板倉の家－／
東日本大震災における建築家による復興支援ネットワーク[アーキエイド]　P.194

㊷ 南三陸町 町営入谷復興住宅　P.196

㊸ 秋田駅西口バスターミナル　P.198

㊹ 須賀川市民交流センター tette　P.200

㊺ 木造仮設住宅群／小規模コミュニティ型木造復興住宅技術モデル群
－希望ヶ丘プロジェクト－／地形舞台－中山間過疎地域に寄り添う茅葺き集会施設と舞台
を起点とするまちづくり活動－／福島アトラス－原発事故避難12市町村の復興を考えるた
めの地図集制作活動－／大師堂住宅団地／葛尾村復興交流館「あぜりあ」の計画・設計・運
営に関わる一連の活動[株式会社はりゅうウッドスタジオ ほか]　P.207

㊻ コロナ電気新社屋工場I＋II期　P.214

㊼ 日立駅周辺地区整備事業　P.216

220-267 ## 希望をつくるコミュニティのデザイン

㊽ 王余魚沢倶楽部／3つのおきあがり小法師／浅めし食堂[合同会社tecoLLC.]　P.222

㊾ いわてのテとテ　P.226

㊿ ヤタイ広場　P.228

51 ISHINOMAKI2.0／石巻VOICE　P.230

52 石巻・川の上プロジェクト／石巻・川の上プロジェクト第2期「耕人館」&「たねもみ広場」　P.234

53 ナラティブブック秋田　P.237

54 東北芸術工科大学 コミュニティデザイン学科　P.240

55 福の小みやげ／白河蒟蒻／元祖ラヂウム玉子／ブルーバードアパートメント
[Helvetica Design株式会社 ほか]　P.246

56 いわきの地域包括ケアigoku(いごく)　P.252

57 ニコニコ学会β　P.256

58 3.11東日本大震災を体験したことで気付いた、被災地を継続的に支援できる仕組み。
日常を継続するための情報発信と就業継続のための支援[有限会社モーハウス]　P.258

59 ウダーベ音楽祭　P.260

60 避難地形時間地図(逃げ地図)　P.263

268-307 | **記憶をつなぎ未来をつくる**

- ㊱ 高田松原津波復興祈念公園 国営 追悼・祈念施設　P.270
- ㊷ 桜ライン311　P.277
- ㊸ おはなし木っこ・だれがどすた？　P.280
- ㊹ 思い出サルベージ　P.282
- ㊺ 山元町震災遺構中浜小学校　P.286
- ㊻ あさひ幼稚園　P.288
- ㊼ 90歳ヒアリングを生かした街づくり：90歳ヒアリングについて　P.290
- ㊽ 松島流灯会 海の盆　P.292
- ㊾ 猪苗代浅井邸蔵再生プロジェクト　P.296
- ㊿ 三津谷煉瓦窯再生プロジェクト　P.299
- ⓑ まさかを無くす防災アクション　P.302
- ⓒ 東日本大震災アーカイブ　P.304

308-388 | **東北・茨城のグッドデザイン2011-2021全受賞デザイン**

389-395 | **グッドデザイン賞クロニクル 2011-2021**

396-403 | **地域を変えるデザインの可能性／
立木祥一郎＋松沢卓生＋加藤紗栄＋松村豪太＋佐藤哲也**

404-409 | **グッドデザイン賞から見る東北の10年／加藤紗栄**

410-413 | **おわりに／謝辞**

[掲載内容について]

- 各受賞対象の表記、受賞者名・肩書き等は、原則、受賞時点の情報を掲載しています。一部、すでに解体・移築された建築、休止・終了した活動を含みます。
- 受賞対象名へのレジストレーションマーク・トレードマークなどの商標登録に関する表示を割愛しています。
- 特記のない写真・図版は、各受賞者提供によるものです。撮り下ろし写真はキャプションに＊をつけ、執筆者・撮影者プロフィールをP.414に記載しています。

- P.10-299における県表記は、以下を示しています。
- 受賞者が本社（または主な拠点）を置く場所
- 受賞対象が位置する場所（建築等の場合）
- 主な活動が行われた場所（取り組み等の場合）
- 活動が東北全域にわたる場合は無記載

- 一部表記を次のように省略しています。
- プロデューサー：Pr（Producer）
- ディレクター：Dr（Director）
- デザイナー：D（Designer）

デザインのちから

建築家／東京大学名誉教授
公益財団法人日本デザイン振興会会長
内藤廣

デザインという言葉は、つねに未来を向いています。たとえどのようにつらい出来事が起きようとも、そこから立ち上がろうとする人々の心の中には、必ずよりよい未来を手に入れようという気持ちがいつか芽生えてきます。それこそがデザインの原初の姿なのだと思います。だから、デザインという思考は例外なく「明るい未来の風を纏っている」のです。古来より人々はその風を感じ、自らの暮らしに招き入れ、明日を生きる力としてきました。

　東日本大震災から10年、さまざまな形で復興にかかわってきて、おおよそ全般的な状況を知る立場にいます。満足な出来とはとても言えませんが、被災地のハードウェアの整備は概成しつつあります。発災後、多くの人が茫然自失のなか、やがて産業振興に目を向けねばならないはずだと考えていました。そこにはデザインが不可欠なはずです。この間、生み出されてきた多くのプロダクトや街づくりは、苦しい状況下でもなんとか希望を見出そうという人々の願いが込められています。

　被災後の公益財団法人日本デザイン振興会（以下、JDP）の対応は素早いものでした。1ヶ月後には「復興支援ウェブサイト」を立ち上げ、3ヶ月後には「復興支援デザインセンター」を組織内に設置して対応に当たりました。JDPの主要事業であるグッドデザイン賞は、東北六県と茨城県に本社を置く事業者からの応募費用などを免除して、東北の産業やデザインの振興を側面から支援することにし、この仕組みを10年続けてきました。この試みによって対象県からの応募が例年を越えて数多く寄せられ、2011年には40件ほどだった応募が2013年には350件近くになり、復興への意欲を応募作品の数で感じることが出来ました。

　なかなか復興が進まぬ被災地のデザイナーや事業者の気持ちを、この取り組みがどれほど励ましたことか。JDPに関わる一人として誇りに思います。また、見通しが立たない困難な状況下で、JDPの呼びかけに応じてくださった皆様に改めて謝意を表したいと思います。

　デザインを求める思考は、まず人々の心の中に芽生え、それが製品の中に現れ、やがて流布する中で共感を得ていきます。復興への願い、支援しようとする人たちの願い、それはどのような姿形をしているのでしょうか。困難な状況の下、たくさんのデザイナーたちがグッドデザイン賞に応募してくださり、その多くが人の目に触れることになりま

した。この出版は、10年を1つの区切りとしたJDPの取り組みの総括と受賞作品を総覧する場です。お疲れ様でした、と心から言いたいと思います。

　グッドデザイン賞は1957年に特許庁で発足し、次の年からはかつての通産省が所管し、1997年以降はJDP（当時は日本産業デザイン振興会）の事業として継承されながら発展してきました。敗戦後の焼け野原からどのように外貨を獲得して復興したらよいのか。少しでもデザイン的に優れたものを生み出し、人々の暮らしを豊かにし、それを輸出することで外貨を獲得して国を立て直したい、グッドデザイン賞はおそらくそんな必死の思いの中で発足したのです。

　わたしは1950年生まれですが、子供の頃の記憶にはまだ焼け跡と敗戦後の雰囲気が色濃く刻まれています。この国はこれまでも幾多の経済危機や自然災害に見舞われて来ました。歴史を振り返れば、その都度遅しく危機を乗り越え、なおかつそれをチャンスにかえて発展してきたことが分かります。大きな被害のあった被災後の陸前高田や石巻の風景と広島・長崎や東京大空襲後の焼け跡の風景は酷似しています。未曾有の災害である東日本大震災の光景は、多くの人に焼け跡の記憶を呼び覚ましたに違いありません。

　わが国は世界でも有数の自然災害の多発国です。温暖で豊かな国土に恵まれる一方、地震や津波や台風に見舞われて大きな被害を被る宿命を負っています。しかし、そうした災害に曝されながらも、その都度立ち直ってきたのがこの国の文化です。どのデザインにも現れてくる、優しさ、共感力、しぶとさ、それはこの国の風土が育んできたものです。これは世界に誇り得るものだと思っています。

　デザインはその都度、人々を励まし日々の暮らしを励ましてきました。どのような状況でも、デザインはつねによりよい明日に顔を向けています。「明るい未来の風を纏っている」、その一模様を感じていただければ幸いです。

東北・茨城のグッドデザイン2011-2021

公益財団法人日本デザイン振興会は、2011年度から2020年度の10年間、グッドデザイン賞を通した東日本大震災からの復興支援を行ってきました。

　本書では、「復興と新しい生活のためのデザイン」をテーマに、2021年度受賞も加えた11年間の東北6県および茨城県の受賞デザインに焦点を当てるべく、特に特別賞を受賞するなど高い評価を得たデザインや各県の特徴ある産業を中心に、受賞者や受賞デザイナーに改めて取材を実施。「手仕事をつなぐ」「創造的ものづくり」「地域価値の再発見」「建築」「コミュニティデザイン」「記憶の継承」という6つの視点から、受賞者ごとに72本の記事にまとめました。各地の文脈と震災後の時間軸のなかで、さまざまな課題にデザインがどう応えようとしてきたかをお伝えします。

〈 凡例 〉

- (01) − (10) 手仕事を今の暮らしに
- (11) − (23) 未来を拓くものづくり
- (24) − (31) そこにある価値を共有する
- (30) − (47) まちの未来をつくる建築
- (48) − (60) 希望をつくるコミュニティのデザイン
- (61) − (72) 記憶をつなぎ未来をつくる

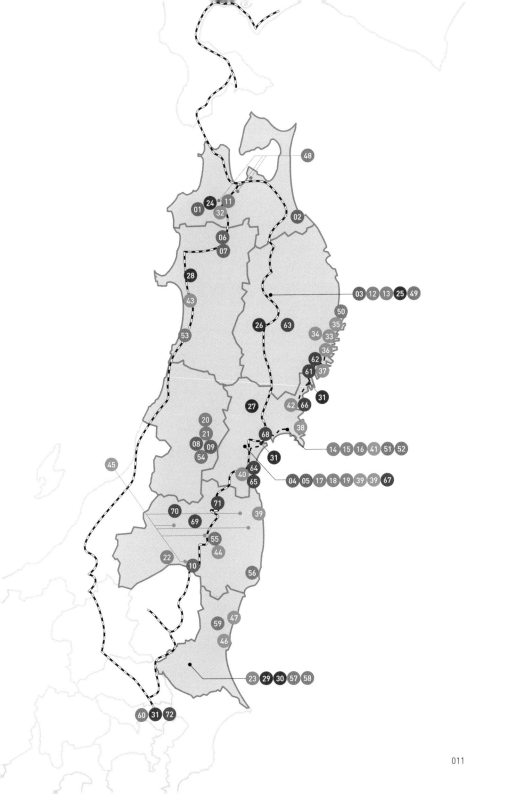

手仕事を今の暮らしに

土地の風土に根ざした物語をもち、人の手や暮らしを感じさせるものづくり＝手仕事に共感し、自分の暮らしに取り入れたいと考える人が増えています。その土地で人々が受け継いできた手仕事が、現代のデザインと出会うことで新たなものづくりが生まれ、これからの暮らしの風景をつくっていく ── それらのシーンをつくり手のストーリーとともに紹介します。

浅はち／サラダボール／洋鉢
[ブナコ株式会社] P.14

パン皿／バターケース／長手弁当箱／
おさなご弁当箱／つくし弁当箱／
入れ子弁当箱／ひと息タンブラー／
臍帯箱／丸三宝／おむすび弁当箱／
わっぱビルヂング
[有限会社柴田慶信商店] P.36

大館曲げわっぱ レディース
入子弁当／弁当・小判型／
ぐいのみ・徳久利／
ワイン・クーラー
[有限会社栗久] P.42

山形緞通[オリエンタル
カーペット株式会社]
P.44

KOFU 南部裂織
[株式会社金入] P.20

プロ・アルテ シリーズ／
南部鉄器急須 HEAT
[株式会社岩鋳 ほか] P.22

生涯を添い遂げるグラス タンブラー
グラス・シャンパングラス・SAKEグラス・
ワイングラス kシリーズ／
生涯を添い遂げる家具～ふるさとの木で
生まれる家具～／生涯を添い遂げるマグ
[株式会社ワイヤードビーンズ] P.32

仙台箪笥 猫足両開き・壱番／コンソール
～monmaya+／アップライトシリーズ 壁掛け
[株式会社門間箪笥店] P.28

いものケトル／ティポット 丸玉・丸筒・平つぼ／
ティケトル [有限会社鋳心ノ工房] P.50

クロテラス／IKKON／IKKON お燗器
[ガッチ株式会社＋大堀相馬焼 松永窯 ほか] P.52

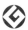 # ロングライフデザイン賞 2012

青森県

浅はち／サラダボール／洋鉢

ブナコ株式会社 [受賞時：ブナコ漆器製造株式会社]

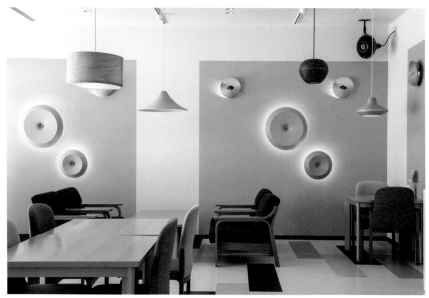

BUNACO CAFE。西目屋工場に併設されているカフェ。ブナコの照明やテーブルウェアが使われている ＊

2012 年度グッドデザイン・ロングライフデザイン賞：青森ブナを使った食器群
[浅はち [017-32] ／サラダボール [018-11] ／洋鉢 [017-13]]

天然のブナ材から生み出す
モダンデザインが地域を変える

薄くテープ状にしたブナ材を何層にも巻き重ねて成形する「ブナコ（BUNACO）」の製品。独自の製法で完成する柔らかなフォルムは、食器やトレイ、ティッシュボックスといった日用品を中心に、スツールからランプシェードにまで展開されている。日本一の蓄積量を誇る青森県のブナの木を有効活用するために確立した特殊技術と、手仕事でなければできない工程を経て生み出されるものばかりだ。ブナコ株式会社として1963年の創立以来、ブナの薄板材の加工から自社で一貫して生産している。ブナは本来、弾力性がありしなやかだが水分が多く、通常の乾燥技術では建材や木工品への使用に適さない。そこで、ブナ材をかつら剥きの要領で薄くし、テープ状にカットすることで乾燥を早めて加工しやすくする方法が考案された。例えばスギの木からつくる「曲げわっぱ」は薄くした1枚の板を湿らせて湾曲させるが、ブナコではブナ材を乾燥した状態でコイル状に巻き付けてから成形するため、従来の木工品にはない自由な曲線をデザインできるようになり、機能性の幅も広がった。
ほぼすべての工程を手作業で、ブナ材の柔軟性などの違いを確認しながら製品化を進めることができるのも特徴。機械化されていないからこそ、新しい設計の試作スピードも早まり、多品種・少量生産の体制によって、さまざまなデザインに挑戦している。1966年に青森県内の企業で初め

てグッドデザイン商品に選定されると、以降も受賞を重ね、2012年には「ロングライフデザイン賞」に選ばれた。最小の部材によるエコロジーな製法を40年以上継続し、広く認知されている点でも高く評価されている証だろう。

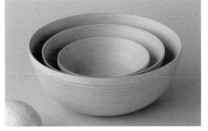

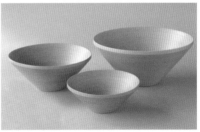

上から、サラダボール、洋鉢、浅はち

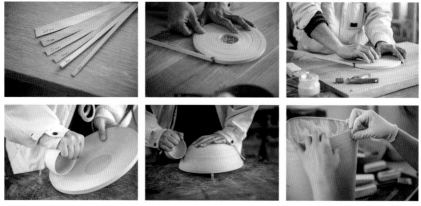

製品によって幅の違うテープ状のブナ材を、芯材を中心に巻いていく。巻き上げてプレート状になったものを、湯呑みを使い押し出して成形する。成形後、段差のできた表面を研磨して仕上げる ＊

そして 2017 年には、新たな拠点をオープンした。ブナコの工場がある青森県弘前市に隣り合う、西目屋村で廃校舎になった小学校を改修して構えた体験型の工房だ。ブナコという製品の存在を知ってもらうと同時に、青森のブナの木に触れる機会にしたいという強い思いで実現した。

代表取締役・倉田昌直氏は、「ものづくりを通じて、青森で一番小さな村を産業観光化できる」と可能性を見出している。西目屋村の村長から、村に人を呼び込む取り組みを模索していると聞き、小学校をリノベーションして活用する計画を立てたという。単に土地を利用するのではなく、村の誇りになるような場所にしたいと考えてきた。

そのためにはまず、村の人々を説得しなければならない。そこで倉田氏は、デザイナーであり伝統技術ディレクターとして活躍する立川裕大氏を招いて講演会を開催した。

ほとんどが手作業でつくられるブナコ製品。工房では各工程を分業して進める様子を見学できる ＊

DUST BIN（左）と STOOL（右）＊

サラダボール（左）、浅はち（中央）、洋鉢（右）＊

「日本のものづくりは変化している。10年前は地元を離れた都市部で得る評価が重視されたが、これからは違う。外から人が訪れる地域の魅力を発信するのがデザインの役割。ブナコが村へ入ってくることで、地域に住んでいる人の気持ちを変えるデザインが実現できるだろう──」。そう力説する立川氏の熱意に助けられ、小学校を丸ごと、ブナコが借用することになった。工房の1階部分には、誰もが利用できるカフェがある。ブナコの製造方法にそっくりなバウムクーヘンや、西目屋村の特産品である目屋豆腐を使ったチーズケーキなど、近隣の森で採取するハチミツだけを使ったオリジナルメニューを考案した。春には、小学校の卒業生を招待して工場見学とカフェでの卒業パーティーを開くなど

地域に開かれた場所になっている。工房とカフェで働く地元の若者、子育て世代も多い。

さらに、JR東日本が運行する観光列車「TRAIN SUITE 四季島」（P.142）のコースにも指定された。クルーズを楽しむ途中で西目屋村に下車し、ブナコで製作を体験してもらって後日完成品を届けるというプランが4年前から継続中だ。ブナコの工房は製品を売り出す一方で、村の存在を知らせるきっかけにも結びついている。そこで暮らす人々が誇りをもつ土地へと、確実に変わりつつあるのだ。

国内での試みと並行して、ブナコはパリで開催される国際見本市「メゾン・エ・オブジェ」に10年前から出展してきた。そこでは完成品を披露してはいるが、新しいデ

ブナコ西目屋工場。統廃合された小学校を体験型工房にリノベーションした ＊

工房にはブナコのスピーカーを体験できる試聴室も設けてある。ここではブナコのコンセプトの１つである音と光によるくつろぎの空間が体感できる ＊

ザインを取り入れたり、海外で活躍するデザイナーと新たにコラボレーションしたりするチャンスを掴むこともよくある。１点ずつ手作業で製造するため、デザイナーが構想するかたちも CAD 図面さえあればすぐに試作できるのが強み。パリで出会ったデザイナーたちは実際に青森を訪問し、新製品を開発している。

活用されずにいたブナを使ったものづくりに始まり、青森の風土と地域の隠れた魅力に接する場まで創出する。ロングライフデザインに安住しない取り組みは、まだまだ続く。　［高橋美礼］

倉田昌直／ブナコ株式会社 代表取締役社長
1954 年青森県青森市（旧浪岡町）生まれ。1980 年にブナコ漆器製造株式会社に入社、代表取締役専務就任。2013 年にブナコ漆器製造株式会社よりブナコ株式会社へ社名変更。現在に至る。同社の代表の他に、株式会社富士清ほりうち代表取締役社長、有限会社ブレス取締役、アップルウェーブ株式会社取締役、公益社団法人弘前市物産協会常務理事、弘前商工会議所議員を勤める。＊

2013

KOFU 南部裂織
株式会社金入

青森県

タータンチェックのような配色の KOFU シリーズ。トートバッグ、カードケース、ペンホルダー、ブックカバー

2013 年度：南部裂織［KOFU 南部裂織］（Pr/Dr：金入健雄　D：井上澄子、椛沢五月）

地面に座り、身体全身を使って力強く織り込む

東北の暮らしのなかで育まれた
「温かみ」のある伝統工芸の深化

使い古した布を細く裂いて織り込み、衣服や生活用品に再生する伝統技法「裂織」。寒冷地のため綿が育ちにくい青森県東部の南部地方においても、江戸時代より農閑期の女性の手仕事として、細長い糸状に裂いた古布を横糸、地産の麻糸を縦糸に使った裂織がつくられてきた。丈夫で温かみがあり、使い続けると柔らかな風合いになる南部裂織の魅力を、現代の暮らしに取り入れようとブランド化したのが「KOFU」シリーズである。

ブランドの企画開発を手掛けたのは、1947年、八戸市で文具販売店として創業した株式会社金入だ。2011年2月11日に開館した八戸ポータルミュージアム「はっち」（2013年度グッドデザイン賞受賞）1階のミュージアムショップを運営することになったのを機に、地域のものづくりを活かしたオリジナル製品を開発。はっち4階のものづくりスタジオに入居していた南部裂織工房「澄」の井上澄子氏（青森県伝統工芸士）とのコラボレーションで生まれたKOFUが、その第1弾となった。ポーチやペンケース、ブックカバー、カードケース、トートバッグなど、ステーショナリーを中心に展開。当初は品質確保のために新しい布を使用していたが、2017年からは本来の古布を使用した製品もラインアップに加わり、アイテムやカラーバリエーションも増えている。今は工房のスタッフを中心に製作しているが、縫製が難しいポーチは井上氏が手掛けているという。

同社はKOFU以降も、弘前の刺し子など、伝統技術を深化させた製品を次々と生み出している。その開発に欠かせないのが、2013年に開設したWEBメディア「東北STANDARD」（http://tohoku-standard.jp）だ。KOFUなどをオンラインで販売しつつ、10年近く、東北のものづくり現場の情報を発信してきた。「東日本大震災を機に、もう一度、青森とは、東北とはどういう土地か、人々がどう暮らしてきたのかを知りたいと思うようになり、伝統工芸や郷土芸能、食、美術、建築など幅広いジャンルを取材しました。その出会いが新たなコラボレーションを生み、ものづくりの原動力になっています」と同社代表取締役社長の金入健雄氏。人と人、人とものをつなぐメディアとなり、「東北のものづくり」の魅力を全国に広めている。

［小園涼子］

古布にもう一度息吹を与える裂織技法。目の詰まった丈夫な生地に仕上がる

岩手県

プロ・アルテ シリーズ／
南部鉄器急須 HEAT

株式会社岩鋳＋盛岡商工会議所＋
地方独立行政法人岩手県工業技術センター［プロ・アルテ シリーズ］、
株式会社岩鋳＋ les Sismo［南部鉄器急須 HEAT］

プロ・アルテ シリーズ ＊

2011 年度：グリルパン、キャセロール、深型鍋、楕円鍋［プロ・アルテ シリーズ］（Pr：盛岡商工会議所
　　　　Dr：（地独）岩手県工業技術センター 理事兼企画統括部長 町田俊一　D：タウノ・タルナ）、
2019 年度：南部鉄器 急須［南部鉄器急須 HEAT］（D：アントワーヌ・フェノリオ フレデリック・ルクール）

プロ・アルテ シリーズ

南部鉄器急須 HEAT

デザイナーとコラボレートする伝統工芸。
国際市場へもアプローチ

日本の代表的な伝統工芸品として国内外の多くの人に親しまれている南部鉄器。その美しさや丈夫さはもちろんのこと、使うほどに風合いが生まれ、使い手によって味わいが変化する、まさに持ち主の暮らしを写し出すプロダクトでもある。「岩鋳」は、1902年に盛岡市で創業。デザインから販売まで一貫生産を行い、職人による手作業と機械生産を両立しながら年間約100万点の製品を製造している。創業以来、蓄熱性の高い鉄瓶が北海道で人気を得たことで販路を拡大し、昭和期には鉄瓶や急須のみならず、すき焼き鍋や灰皿など

の日用品の商品展開を開始。1960年代にはヨーロッパ巡航見本市への参加をきっかけに、海外との接点も生まれた。当時は国内市場が好調だったこともあり、海外への進出にはさほど積極的ではなかったものの、代理店や商社を通してリクエストがあった際に注文を受け入れていた。本格的に海外への進出に乗り出したのは、平成に入りフランスの紅茶販売店から現地の生活様式に合うカラフルなティーポット（急須）の製造をしたいと依頼されたことがきっかけだった。もちろんフランスにも陶器やガラス製のポットもあったが、花

南部鉄器急須 HEAT ＊

左の写真は、南部鉄瓶特有の丸いつぶ状突起の文様「あられ」を鋳型に彫刻している工程。精密な幾何学紋様だが、目検討で作業する高度な手技が求められる。右は、鋳型から鉄瓶を取り出すシーン ＊

柄などの女性をターゲットにしたデザインが多く、男性でも気兼ねなく使える重厚感のある素材を探していたのだという。それまでの「南部鉄器は黒」という常識を覆し、黒以外のカラーを着色する技術を新たに開発。それが欧米で受け入れられ、その後も色彩豊かな製品を多数展開した。また岩鋳は、国内外のデザイナーからの依頼やコラボレーションにより新たな製品開発にも挑戦してきた。国内では KEN OKUYAMA DESIGN との技術的に難易度の高い多角形の急須 ORIGAMI の制作など。2011 年度グッドデザイン賞の調理器「プロ・アルテ」シリーズでは、商工会議

所と工業技術センター、フィンランドキッチンメーカーのタウノ・タルナ氏との協業により、シンプルでどの時代、どの国でも受け入れられるユニバーサルデザインを実現。丸ごとオーブンに入れられる鍋や波型の焼き目が美しいオイルパンなど、ヨーロッパの食文化や習慣にもなじむかたちを意識しつつ、取っ手や掴みなどの模様に日本らしいアイデンティティも組み込んだ。2019 年度受賞の「HEAT」は、2 名のフランス人デザイナーと制作した南部鉄瓶。デザイナーたちが工場を見学し、協議を重ねるうちに信頼も高まり、職人もその輪に加わって質やこだわりを共有しながら

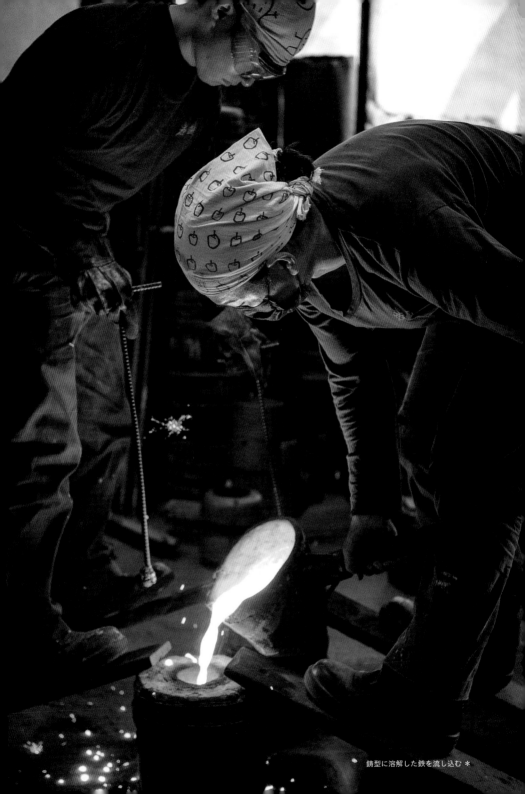

鋳型に溶解した鉄を流し込む ＊

約1,500℃で溶かされた鉄を流し込む ＊

一緒につくり上げた。フランスの磁器メーカーが制作した蓋を採用し、伝統美を残しつつも、従来の重いイメージから脱却した新鮮さが評価された。南部鉄瓶はこの25年ほどで、若い女性や海外での人気が火付け役となり、国内でも再評価の動きが進んでいる。特に上海万博で紹介されたことをきっかけに、中国を中心としたインバウンドの人気が急激に伸び、欧米でも注目されている。その魅力は工芸品としての美しさに限らない。手入れをすれば一生ものとして長く使えること、保温性が高く沸かしたお湯に鉄が染み出して美味しく感じられること、使うほど風合いが出ること。大量生産で安価に捨てられるものが溢れている今の社会で、丹精を込めた手づくりのものを使い手自身が時間を掛けて育てていく。そうしたエシカルな暮らしのあり方を求める人に受け入れられることが、新しいデザイン開発の動機になっている。岩鋳では、先々代の方針により1970年代から工場見学の依頼も積極的に受け入れてきた。現在盛岡市の観光コースの1つとなっている岩鋳鉄器館では、南部鉄器の歴史や製法を展示するとともに、併

設の工房で熟練の職人技を実際に見ることができる。現場を見せることにこだわるのは、ものづくりの技術を見て、その価値を知って欲しいという思いがあるからだという。技術を見せても簡単には真似できないという自負もある。震災以降は、来館人数自体が減少したものの、工芸に対する情熱と目的を持った人が訪れる傾向が高まっている。手作業でつくる鉄瓶の工程は全部で100以上。鉄器館の工房では伝統工芸士を含む職人が昔ながらの製法と技を受け継いでいる。職人は世襲制で、地元に帰って若手が家を継ぐケースも増えてきた。若手から熟練まで多世代の職人が在籍し、見て学ぶ昔ながらのスタイルではなく、技術をきちんと伝え指導するため若手の定着率も高い。伝統工芸の1つの理想的なモデルが実現されていた。今後は鉄瓶や急須、キッチンウエア以外の用途も開発を続けながら、時代や生活様式を読み解き、ユーザーが使いたいと思うものをつくり続けたいという。「さかのぼってみると、フランスの紅茶屋さんから色をつけて欲しいと言われた時にもし断っていたら、今の自分たちはなかったかもしれない

冷却中の鋳型 ＊

プロ・アルテ シリーズ ＊

ですね」と岩鋳の4代目社長の岩清水弥
生氏は語る。ものづくりに対する柔軟性や、
需要に応える挑戦が、伝統工芸の展開を
支え続けている。
［元行まみ］

岩清水弥生／株式会社岩鋳 代表取締役社長
1969年岩手県盛岡市生まれ。1993年に岩鋳
に入社。2019年に代表取締役に着任。同社
の代表の他に、南部鉄器協同組合の理事を務
める。＊

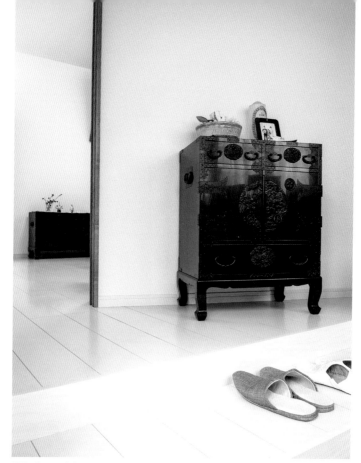

門間一泰氏のご自宅玄関で使われている「猫足」。洋室にもよく合う ＊

◆ 2011 2013 2016

宮城県

仙台箪笥 猫足両開き・壱番／
コンソール ~monmaya+ ／
アップライトシリーズ 壁掛け

株式会社門間箪笥店

2011年度：仙台箪笥 [猫足両開き→サイズ　間口：56.3cm、高さ：73.4cm、奥行：37cm]（Pr / Dr / D：門間民造）、
　　　　　仙台箪笥 [壱番 →サイズ　間口：21.5cm、高さ：24.5cm、奥行：21cm]（Pr / Dr / D：門間民造）
2013年度：コンソール [コンソール ~monmaya+]
　　　　　（Pr：(株) 門間箪笥店 門間一泰　Dr：(株) ヒロコレッジ 中村裕介　D：安積朋子、高橋理子）
2016年度：壁掛け収納 [アップライトシリーズ 壁掛け]（Pr：門間一泰　Dr：中村裕介　D：倉本仁、高橋理子）

伝統を現代生活に合わせたリデザイン。
海外へも販路を広げる

宮城県の仙台を中心に歴史が受け継がれている仙台箪笥。発祥は諸説あるが、戦国大名の伊達政宗が仙台藩を統治していた時代に大工の棟梁であった梅村日向によってつくられた建具にルーツをもつと言われている。指物・塗・金具という３つの技能が重なり合った「三技一体」が特徴だ。丁寧に寝かせた良質な木材でつくられる木地、艶やかに光をたたえる国産の漆を用いた漆塗り、そして唐獅子や牡丹などの縁起物や家紋をモチーフとした流麗な金具、これら３つすべての技能が重なり合って、初めて完成する。

門間屋は創業 150 年を迎える仙台箪笥の老舗だ。会社には「一棹養生」という言葉が掲げられている。それは、購入した箪笥はお直しをして使い続けてもらうことを意味し、老舗として職人の育成を続け、技能の継承をし続けることをモットーとする。
現在代表を務める門間一泰氏が門間屋を継いだのは、東日本大震災の直後だった。「元々家業を継ぐ意志はあったのですが、時期については考えていました。震災も１つのきっかけだったのですが、ちょうど時期を同じくして先代が急逝したことが大きいです。改めて門間屋に向き合った時に、

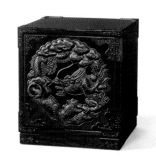

仙台箪笥「壱番」（上）、アップライトシリーズ 壁掛け（下）

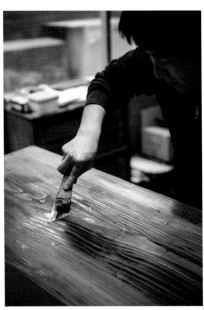

側板の杉材に漆を塗装する工程 ＊

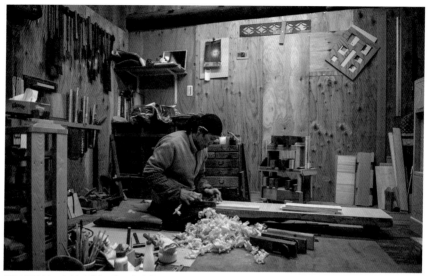

部品を切り出し、かたちを整え、組上げる指物の工程 ＊

他の会社が真似できないことを考えたら、やはり歴史ある技能だと思いました。当時で創業140年だったんですが、それは一朝一夕で培えるものではありません。職人の技能も同じことですよね。また、家に職人たちがいてモノづくりをしている風景が自分の原風景としてあったので、それを残していきたいと思ったんです。この技能と歴史を活かせば、現代の生活に合うものはきっと提案できると」。

2011年に跡を継いだ門間氏が最初にグッドデザイン賞に応募したのは「猫足」という足つきの箪笥と「壱番」という小箪笥の2種類だ。どちらも手掛けたのは3代目の門間民造、一泰氏の曽祖父である。門間氏は地道につくり続けていた2種類の製品を現代の生活に根ざした視点、そしてサステナブル社会の実現に向けてという視点で見つめ直し、新たにプレゼンしたのである。

「『猫足』は元々戦後進駐軍の家具用にオーダーされたもので、西洋的な椅子の生活に合った箪笥をイメージしてつくられました。『壱番』は確か1960年代頃につくられたのですが、当時の生活様式に合うよう持ち運びができるシンプルなデザインのものを、とつくられたものです。家業を継いだ時、新たに製品をつくるというよりは、どうすればすでにある商品を現代的な生活にフィットさせられるかを考えてい

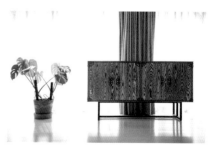

「キャビネット」門間一泰氏ご自宅の風景 ＊

ました。どちらも自宅でも使っていたもの
ですし、デザイン的に古びていない確信
があったので応募しました。値段が高いも
のなので、すぐに売れたわけではありませ
んが、取材などで取り上げていただく機会
は確実に増えました」。

次に新商品の開発に取り掛かった。会社
のロゴまわりなどのブランディングを依頼
したことから縁のあった高橋理子氏ととも
もに「monmaya+（モンマヤプラス）」と
いうブランドを開発。第1弾として、高さ
745mm×幅900mmの「コンソール」を
デザイン。家具のデザインは安積朋子氏が
行い、金具部分の意匠は高橋氏が手掛け
た。すべて無垢材を用い、国産の漆を使
用し、鏡面のような木地呂塗りで仕上げる
仙台箪笥の技能を継承しつつ、重厚な仙
台箪笥のイメージを覆し、現代の生活に合
う軽やかなデザインとなった。「伝統技能
にデザインを掛け合わせ、現代に翻訳する
こと」が評価され、2013年度グッドデザ
イン賞を受賞した。

第2弾はデザイナーに倉本仁氏と高橋氏
を迎え、シンプルな壁掛け収納を発表。
価格を抑え、一人暮らしの家でも便利に
使えそうな飾り棚だ。中に置いた物の落
下防止の機能を兼ねた軽やかにスライド
する金具が美しい。こちらは価格を抑える
ために塗料を漆から柿渋と天然油へと変
更しているが、門間屋が培ってきた技能を
応用し、新たに若年層へアピールできる製
品となっている。こちらも2016年にグッ
ドデザイン賞を受賞した。

販路としては国内よりも海外、主に現在は
香港で高い評価を得ているとのこと。「以
前に香港でグッドデザインストアを展開さ
れていた時に出展させてもらったのが、香
港進出のスタートでした。アメリカやヨー
ロッパのフェアにも出たことがあったんで
すが、いまいち結果につながらなくて。香
港に出している店では、家のリノベーショ
ンを丸ごと請け負うシステムで日本文化が
感じられる高級インテリアを一括して提案
するのが良かったようで、現在は8、9割
が海外です。今後中国本土にも出店する
計画を立てています」。

現在は、第3弾となる新商品の準備を進
めているという。新たな製品を開発しつつ
も、職人の技を継承し、良い製品を修理し、
使い続けてもらう。門間屋のポリシーはこ
れからも変わらず継承されるだろう。

［上條桂子］

門間一泰／株式会社門間箪笥店 代表取締役
仙台市生まれ。2001年 早稲田大学商学部卒業後、株
式会社リクルート入社。人材領域・新規事業開発室・
ブライダル領域にての営業や企画等に従事。2011年
株式会社門間箪笥店入社。2018年代表取締役に就任。
事業承継や海外展開のコンサルティングも行う。

宮城県

2011 2012 2013 2015 2017 2018

生涯を添い遂げるグラス
タンブラーグラス・シャンパングラス・
SAKE グラス・ワイングラス k シリーズ／
生涯を添い遂げる家具～ふるさとの木で生まれる
家具～／生涯を添い遂げるマグ
株式会社ワイヤードビーンズ

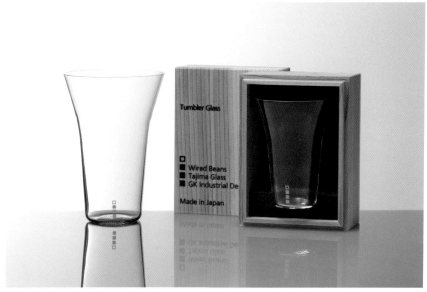
生涯を添い遂げるグラス タンブラーグラス

2011 年度：家具 [ふるさとの木で生まれる家具]（Pr：(株) ワイヤードビーンズ 代表取締役 三輪寛
　　　　　 Dr/D：GK インダストリアルデザイン 朝倉重徳）
2012 年度：グラス [生涯を添い遂げるグラス タンブラーグラス]（Pr/Dr/D：同上）
2013 年度：シャンパングラス [生涯を添い遂げるグラス シャンパングラス]（Pr/Dr/D：同上）
2015 年度：椅子 [生涯を添い遂げる家具～ふるさとの木で生まれる家具～ 椅子]（Pr/Dr/D：同上）
2017 年度：グラス [生涯を添い遂げるグラス SAKE グラス]（Pr/Dr/D：同上）、
　　　　　 グラス [生涯を添い遂げるグラス ワイングラス k シリーズ]（Pr：(株) ワイヤードビーンズ 代表取締役 三輪寛
　　　　　 Dr：同社 佐々木道彦　D：GK インダストリアルデザイン 朝倉重徳）
2018 年度：マグ [生涯を添い遂げるマグ]（Pr/Dr/D：同上）

職人と消費者を IT でつなぎ
日本のものづくりを支援する

シンプルで使いやすい、普遍的なデザインを、伝統工芸士認定の職人を有するガラスメーカーで製造する「生涯を添い遂げるグラス」シリーズ。「生涯を添い遂げる」とは、割れても新品に交換できる生涯補償(条件つき)サービスのことだ。この画期的なビジネスモデルを考案したのは 2009 年、宮城県仙台市で創業したワイヤードビーンズ。元々は企業のデジタルコマース支援などの「デジタルソリューション事業」を行う会社で、そのデジタルマーケティング力を活かし、失われつつある日本の文化や伝統を支援するべく、職人と共同で製品を開発しオンラインで販売する「ものづくり事業」を手掛けている。

「震災やコロナ禍で一層の苦境に追い込まれるメーカーに今必要なのは、無理のないロット数のコンスタントな発注です。そこにデジタルマーケティングは必ず力になれる。最初は半信半疑の経営者や職人もいらっしゃいますが、IT を社会に対して正しく使っていきたいという信念をもって、1 つひとつの会社と向き合ってきました。同一のデザインを全国の窯元で生産するマグシリーズは現在、東北を中心に 12 都道府県の窯元に参加いただいています」と語るのは、代表取締役の三輪寛氏。復興段階においては、まずは生産数を安定させ、雇用を生むことが重要で、その先に、新たな挑戦があるというわけだ。最終的には 47 都道府県での展開を目指すという。

利用率が高いという生涯補償サービスも、躊躇なく普段使いしてもらうために生まれたアイディアである。割れた破片を箱に入

生涯を添い遂げるマグ。同じデザインを全国の窯元（次ページ参照）で生産する新しいビジネスモデル

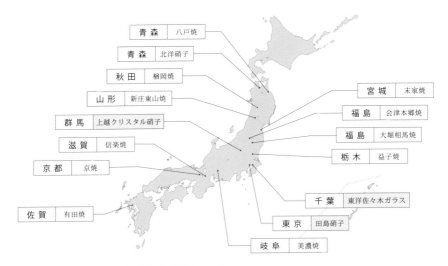

青森	八戸焼
青森	北洋硝子
秋田	楢岡焼
山形	新庄東山焼
群馬	上越クリスタル硝子
滋賀	信楽焼
京都	京焼
佐賀	有田焼

宮城	末家焼
福島	会津本郷焼
福島	大堀相馬焼
栃木	益子焼
千葉	東洋佐々木ガラス
東京	田島硝子
岐阜	美濃焼

全国の職人の伝統技術が光る、生涯を添い遂げるグラス・マグ

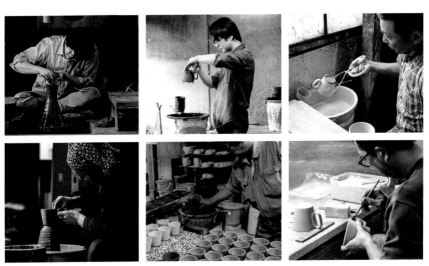

生涯を添い遂げるマグを手掛ける窯元の一部。
左上から（上段）八戸焼、楢岡焼、新庄東山焼、（下段）末家焼、会津本郷焼、京焼

れて送ると、新品に交換され（ほとんどの商品が初回は無料、2回目以降は要交換手数料）、特に透明グラスは新しいグラスの原料として再利用される。送られてくる箱には職人への手紙が同封されていることが多く、消費者と職人が末長く、お互いの顔が見える付き合いをもち続けることを可能にする仕組みとなっている。本サービスの利用状況も約10年分のデータが蓄積され、ものづくりの現場に活かされている。「機械生産の廉価品と、高級ブランド品の2極化が顕著になるなか、そのどちらでもない、消費者が本当に欲しいもの」を目指して創業した同社は、間もなく東日本大震災に見舞われ、国内需要が落ち込んでしまう。そんななか、JETRO（日本貿易振興機構）に声を掛けられ、出展した海外展示会で受けた激しい衝撃が「会社が成長する糧」になったという。「世界のレベルを知り、開幕翌日には帰国してしまったほどです。世界のなかで輝くには、もっとレベルの高いものづくりに取り組まなければならないと痛感し、すぐに商品開発

郷土の職人が郷土の樹木を使って生産する
「ふるさとの木で生まれる家具」シリーズも展開

に取り掛かりました」（同氏）。

「自分自身が本当に欲しいもの」という視点で追求し、海外からの影響を受けて誕生したのが「生涯を添い遂げるグラス タンブラーグラス」だ。絶妙なカーブで飲み口が広がる華やかなシルエット、手に持った時のフィット感やホールド感、ビールやアイスコーヒーなど入れるものを選ばないサイズ感は、まさに毎日使いたくなるデザイン。いいものをつくり続け、大切に使い続けられる社会の広がりを目指し、「ものづくり×デジタル」の可能性を追い続けている。　［小園涼子］

生涯を添い遂げるグラス ワイングラス k シリーズ

秋田県

2011 2012 2013 2014 2019

パン皿／バターケース／長手弁当箱／
おさなご弁当箱／つくし弁当箱／
入れ子弁当箱／ひと息タンブラー／臍帯箱／
丸三宝／おむすび弁当箱／わっぱビルヂング

有限会社柴田慶信商店

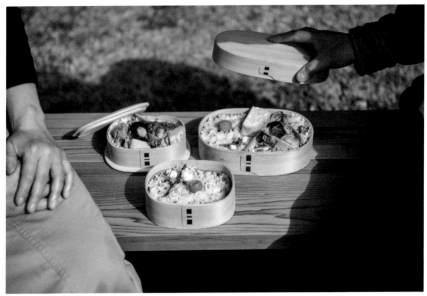

左は、2段重ねのつくし弁当箱。右は小判弁当箱 ＊

2011 年度：曲げわっぱ［パン皿（大・小）／バターケース（小判・丸）］（D：日用品デザイナー／大治将典）、
　　　　　曲げわっぱ［長手弁当箱（大・小）／おさなご弁当箱］（D：柴田慶信）
2012 年度：曲げわっぱ［つくし弁当箱／入れ子弁当箱］（D:柴田昌正）、曲げわっぱ［ひと息タンブラー（大・中・小）］（D:柴田昌正）
2013 年度：曲げわっぱ［臍帯箱］（D：柴田昌正）、曲げわっぱ［丸三宝］（D：柴田慶信）
2014 年度：曲げわっぱ［おむすび弁当箱］（D：五島史士）
2019 年度：商業施設［わっぱビルヂング］（Pr：(有) 柴田慶信商店 柴田昌正
　　　　　Dr：(有) 柴田慶信商店 柴田昌正＋(株) SeeVisions 東海林諭宣　　D：(株) SeeVisions 筒井友香、鈴木怜）

材料を育て、体験を伝える。
大館曲げわっぱから広がる世界

数ある曲物のなかでも、良質な国産天然杉を用いた伝統技術でつくり出される秋田県大館市の伝統的工芸品、大館曲げわっぱ。柴田慶信商店は、デザイナーとのコラボレーションで現代の暮らしにふさわしい新作を発表するだけでなく、曲げわっぱの原点に立ち戻り、ウレタン塗装をせず杉の木地のままで使う魅力を伝えている。

柴田慶信商店で使用する天然の木材は、高樹齢の秋田杉あるいは青森県産や岩手県産の天然杉。節目が1つもない高品質な材を選び抜くのは、創業者である柴田慶信氏からの教えでもある。2代目社長の柴田昌正氏は、「良い食材で美味しい料理ができるのと同じ」だと語る。

ウレタン塗装は決して悪い加工ではないが、柴田慶信商店の曲げわっぱは、汚れないことよりも、詰めた料理を美味しく保つことを大切にしてきた。扱いやすさを優先させて表面をコーティングしてしまうと、天然杉が備える本来の吸湿性や抗菌効果が発揮されず、ご飯の味が引き立たなくなっ

てしまう。そのため、柴田慶信商店では使用後の曲げわっぱを、束子でゴシゴシと擦る洗い方を推奨する。そうしていくうちに杉の柾目が美しく使い込まれた風合いになり、愛着も湧く。弁当箱なら10年以上は保つので、もし底が薄くなってしまったら漆塗り加工をすれば、半永久的に使用できる。良質な天然杉を余すところなく大切に、製品化してからも長く使うことこそ持続可能な社会への貢献であり、次世代まで曲げわっぱを伝承する礎とすべき姿勢でもある。

2013年度に国有林からの天然秋田杉の供給が停止されて以降、曲げわっぱに不可欠な国産の杉材について議論されてきた。現在、大館曲げわっぱ協同組合の理事長を務める柴田氏は、国の森林管理局と協力して秋田杉の人工林の造成に取り組んでいる。2018年には、地元の小学生が参加して杉苗を植樹する活動も実施。150年後の未来へ向けた森林育成を目指す。

材料に関してはもう1つ、山桜の木皮についても保全が課題となっている。曲げ加工

ひと息タンブラー(小・中・大)

臍帯箱

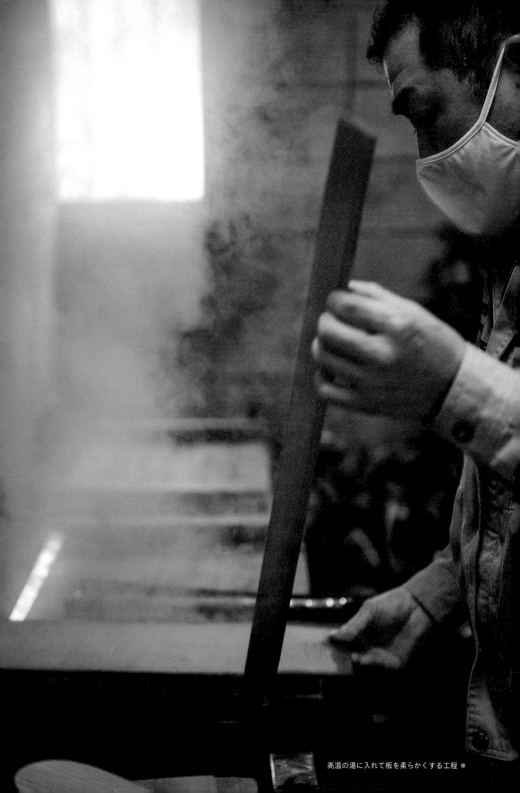

高温の湯に入れて板を柔らかくする工程 ＊

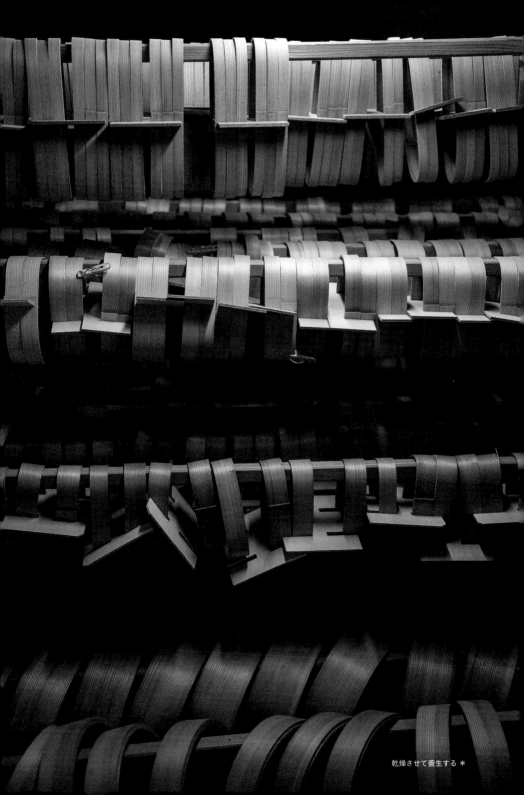

乾燥させて養生する ＊

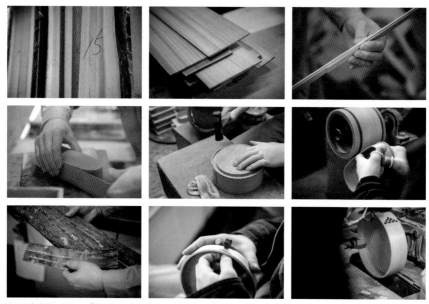

左上から右下にかけて、①曲げわっぱの材料になる秋田杉、②製品の幅と厚みに整えた板材、③曲げた板の端部は薄く削いで重ね合わせる、④高温の湯に入れて板を柔らかくする（前頁左）、⑤治具に当てて手で曲げる、⑥乾燥させて養生する（前頁右）、⑦底板をはめる 、⑧エッジを研磨、⑨板を留める桜の樹皮、⑩桜皮で端部を縫う、⑪底板全体を削り出し、隅を丸く残す。汚れが溜まらない配慮をした詳細加工 ＊

の最後に、なめした山桜の木皮で接着部分を縫い留めていくのだが、その山桜の木皮のかたちには「鱗綴じ」「子持ち縫い」といった名称とともに子孫繁栄や厄除けといった意味が込められている。つくり手の個性やメーカーの違いが現れる部分だ。柴田慶信商店では、この材料となる山桜の木皮を、父・慶信氏と2人で山へ入って採ってきている。毎年8月下旬から9月の2週間ほどをかけて、木に登り樹皮を剥ぐ。許諾を得た国有林で100kgまで採ることができるが、未来へ曲げわっぱを残すために、柴田慶信商店として山桜を植樹している。良質な樹皮を得られるようになるまで30年以上かけて育てることも、曲げわっぱの価値を次世代へ伝え残すために必要なのだ。

2018年、地元の大館市内に「わっぱビルヂング」をオープンしたのも、暮らしの道具として継承するための1つの試み。空き店舗になっていた元保険会社のビルを購入し、柴田慶信商店の直営店となるショップと、長年収集してきた世界の曲げ物コレクションを展示するギャラリースペースを構えた。また、曲げわっぱの製作体験ができる設備を併設し、子どもから大人まで幅広い世代が立ち寄れる空間に仕上がっている。隣にはカフェ、上階はシェアオフィスとコワーキングスペースがテナントとして入り、シャッター街になりつつあった地域ににぎわいを取り戻せるのではないかと柴田氏は期待する。「ここへ来れば、曲げわっぱのことなら何でも分かる、また来たいと

わっぱビルヂング1階ショールーム

わっぱビルヂング1階カフェ

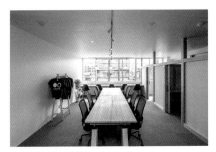

わっぱビルヂング2階シェアオフィス

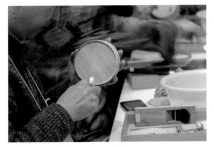

曲げわっぱづくりワークショップ

思える場所」。伝統産業を続けるためには、ものを生み出すと同時に、体験も伝えていく。将来的には、弁当箱よりさらにもっと曲げわっぱと「食」の相性を実感してもらえる仕掛けも展開したいという。アイディアを書き記す「つくりたいものノート」のなかで、「新しい驚きを与える曲げわっぱで、大館に来ないと味わえない食事」の構想が膨らんでいる。

柴田氏は、曲げ物の技法でつくった「シャンパンクーラー」で2021年度全国伝統的工芸品公募展の最高賞である内閣総理大臣賞を受賞した。ここでも秋田杉を白木のまま活かす手法を貫いた。シャンパンボトルや氷で傷がついてしまっても目立ちにくいし、手入れ次第で長く使える。モダンなデザインは、西洋の食器やカトラリーとのテーブルコーディネートでも映えるだろう。自然災害や感染症蔓延によって心の豊かさを忘れそうになる時代にも、現代の生活になじむ道具をつくり、国内外へ発信し続けている。　　［高橋美礼］

柴田昌正／有限会社柴田慶信商店 代表取締役
1973年秋田県大館市生まれ。1998年に大学卒業後、2年間の会社勤めを経て秋田へ戻り、父・慶信に弟子入り、曲げ物の道に入る。2010年に有限会社柴田慶信商店 代表取締役に就任し、現在に至る。＊

秋田県

2012 2019
ロングライフデザイン賞 2012

大館曲げわっぱ レディース入子弁当／
弁当・小判型／ぐいのみ・徳久利／ワイン・クーラー
有限会社栗久

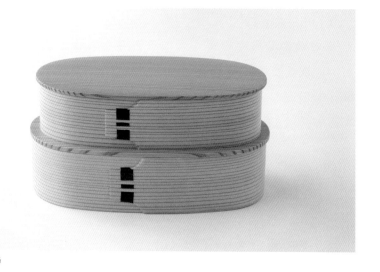

レディース入子弁当

2012 年度：弁当箱［大館曲げわっぱ レディース入子弁当］（Pr：(有) 栗久　D：栗盛俊二）
2012 年度グッドデザイン・ロングライフデザイン賞：弁当箱［大館曲げわっぱ 弁当・小判型 (小・大)］（Pr/D：同上）、
　　　　ぐいのみ・徳久利［大館曲げわっぱ ぐいのみ・徳久利］（Pr/D：同上）
2019 年度：大館曲げわっぱ［大館曲げわっぱ ワイン・クーラー］（Pr/D：伝統工芸士 栗盛俊二）

ぐいのみ・徳久利

ワイン・クーラーなどの洋食器の開発にも挑戦している

秋田杉の魅力を引き出す
時代にふさわしいかたち

秋田県大館市の伝統工芸品である曲げわっぱは、秋田杉の素材としての特徴である吸湿性と抗菌性により、食べ物を美味しく保存できる優れた道具。長年受け継がれてきたその姿を、現代の生活にふさわしく使いやすいかたちに設計しているのが、栗久の弁当箱だ。通勤通学時に持ち運べるようなスリムな形状で上下段のサイズを変えた入子式は、ご飯とおかずをどちらに入れるか、あらかじめ選ぶ仕様にしてある。内側を無塗装のまま仕上げてある方にご飯を入れれば、湿気を適度に吸うので傷みにくい。ウレタン塗装で加工してある方は、おかずをそのまま入れても染みにならない。食後は下段をひっくり返して上から被せるようにすればぴたりと収まり、空のままでも持ち運びやすい。これは、下段のフタに均一の段差を付けるという、栗久にしかできない技が冴えたひと工夫だ。他にも、杉板を斜めに巻く技法でつくる円錐形状の酒器を開発するなど、今の暮らしで木製品を楽しむ喜びを伝え続けている。　　［高橋美礼］

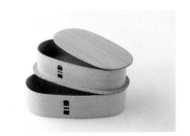

入子式の弁当箱は、食後、コンパクトに収まる

秋田の厳しい寒さに耐えた杉の木は「天然の断熱材」とも言われる

デザイナーライン「KOKE」。昔のもつ独特で繊細なテクスチャを、ウールとシルクの 2 種類の素材、毛足の長さの細やかな変化により立体的に表現した手刺緞通

 2015

山形緞通

オリエンタルカーペット株式会社

山形県

2015 年度：緞通［山形緞通］(Pr：オリエンタルカーペット（株）代表取締役 渡辺博明
Dr：エイトブランディングデザイン ブランディングデザイナー 西澤明洋　D：エイトブランディングデザイン デザイナー
西澤明洋＋（株）KEN OKUYAMA DESIGN 代表取締役 奥山清行＋東京大学教授 隈研吾）

最高峰の技術が「伝わる」商品ラインアップへ。
「フォーカス」によるリブランディング

皇居や迎賓館、最高裁判所、各国大使館、海外ではバチカン宮殿など、格式高い空間を彩ってきた山形の緞通づくりは、昭和初期、冷害凶作に見舞われた地域振興のために始まった。特に深刻化していた女性の就業問題を解決するべく、創業者の渡辺順之助らが中国から7人の匠を招聘。受け継いだシルクロード由来の緞通技術に、地場の織物・染色技術、日本古来の美意識を融合させ、手技とデザインを磨き上げてきた。国内で唯一、紡績から染色、織り、仕上げまで、全工程を社内一貫で製造。その美しい色合い、滑らかな手触りは格別で、伝統的な手織は100年、フックガンを用いる手刺は50年もつという丈夫さも兼ね備える。

戦後の対米輸出、高度経済成長期の企業・ホテルなどの国内需要増加により発展を遂げた高級絨毯の市場は、バブル経済崩壊の頃より縮小傾向に。職人の後継者不足や工房の老朽化などの課題は、東日本大震災で観光業が打撃を受けると一層切実なものとなり、ものづくりの存続が危ぶまれる状況に陥ったという。そこで同社は新たな顧客創出に向け、商品ラインアップを再構築。ブランディングデザイナーの西澤明洋氏との出会いもあり、2013年、ホームユース向けブランド「山形緞通」を立ち上げ、イメージを刷新した。

リブランディングは、西澤氏と経営陣だけでなく、社員も交えて意見を出し合い、議

新ブランドロゴ

古典ライン「桜花図」。象徴的なデザインとして大切に受け継いできた図柄の手織緞通

縦糸に染め糸を指で結び、カットしていく手織技法。根気を要するため、1日に織り上がる長さは女性の肩幅で7cm程度

仕上げ工程で行われるカービング加工。電動ハサミを握り、絵柄の輪郭を浮き出たせたり、立体的に見せていく熟練の技

原寸大の製作図面を基布に転写し、フックガンで羊毛を打ち込んでいく手刺技法

論が重ねられたという。「伝統的、工芸的なものづくりを追求し過ぎるあまり、販路を自ら狭めていたことに気がつきました。もっと現代の空間、人々の暮らしに溶け込んでいかなければ、ものづくりとして成り立たない。技術も継承していけない。そしてポイントを絞らなければ、伝わるものも伝わらないと、皆で心に決めました」と、5代目の代表取締役社長を務める渡辺博明氏（2006年就任）。

以前より、日本の生活様式に合わせた古典に加え、著名な工業デザイナーや建築家とコラボレーションした製品を展開していたが、「山形緞通」の「自然をとりこむ」というブランドコンセプトのもと、3つのラインアップに整えられた。職人の技術力が際立つ手織りの3柄に絞った「古典ライン」、デザイナーとのコラボレーションによる「デザイナーズライン」、そして現代の住空間に合わせたシンプルな「現代ライン」を追加した。豊かな空の表情を40色程のグラデーションで表現した「空／景シリーズ」は、同社が誇る染色技術を最大限に活かしたものだ。さらに2020年には、日々の暮らしとのさらなる調和を図った「スタンダードライン」を追加し、若手建築家と共同開発した「MANYOコレクション」を発表。「万葉集」の詩歌にインスピレーションを得た12色で展開する無地の緞毯シリーズだ。独自開発した艶出し加工技術「糸マーセライズ」を初めて実用化し、深みのある風合いを表現。今後は古典柄をリデザインする新古典ラインの充実にも挑戦していきたいと語る渡辺氏。「職人の数も40人から60人に増え、ここ数年は新卒採用も行っています。当社の緞毯をつくりたいと県外からの応募もあり、嬉しい限りです」。　［小園涼子］

現代ライン「しもつき」（左）と「UMI」（右）。染色技術を活かした細やかなグラデーションで多彩な空や海を表現したシリーズ

スタンダードライン「MANYO コレクション／ YAMAAI」。羊毛をシルクのような光沢糸に変化させる新技術「糸マーセライズ」を活かし、「とびきりの無地」を目指してトラフ建築設計事務所と共同で開発したシリーズ

ハンドル、つまみに木を使った「いものケトル・M」（1.1ℓ）、「いものケトル・L」（1.8ℓ）

 2012 2013 2014 2015

山形県

いものケトル／
ティポット 丸玉・丸筒・平つぼ／ティケトル
有限会社鋳心ノ工房

2012 年度：鉄瓶 [いものケトル・M いものケトル・L]（Pr/Dr/D：(有) 鋳心ノ工房 増田尚紀）
2013 年度：急須 [ティポット・丸玉・S ティポット・丸玉・L]（Pr/Dr/D：同上）、
　　　　　　急須 [ティポット・丸筒・S ティポット・丸筒・L]（Pr/Dr/D：同上）
2014 年度：鉄瓶 [ティケトル・S ティケトル・M]（Pr/Dr/D：同上）
2015 年度：急須 [ティポット・平つぼ・SS、ティポット・平つぼ・S、ティポット・平つぼ・L]（Pr/Dr/D：同上）

鉄の良さを伝え、伝統工芸を育む
日々の暮らしに寄り添うデザイン

1977年より山形市に移り住み、鋳物づくりに取り組んできた増田尚紀氏。950年もの歴史をもつ山形鋳物との出会いのきっかけは、大学時代より師事した山形出身のクラフトデザイナー、芳武茂介（1909-1993年）だ。金属、木竹、土、ガラスなどの素材を用いた生活用品の、その洗練された心地良いデザインは、流通や消費もふまえたもので、暮らしに根ざしたものづくりを目指した。鉄の産地ではない山形で鋳物づくりが盛んになったのは、市内を流れる馬見ヶ崎川の良質で耐火性のある砂や粘土が型づくりに適していたからだという。鉄は中国地方から取り寄せるため、薄肉できめ細かな鋳肌をつくる技法が発達し、山形鋳物の魅力となっている。増田氏も山形鋳物に伝わる優れた技法を守り、育てながら、鉄瓶をより日常生活に取り入れてもらうために、使いやすさを重視したデザインを追求してきた。「鉄は毎日使うことで良さを実感できる素材です。いかに多くの人に知ってもらい、使ってもらえるかが勝負。日本の伝統工芸を守り育てることに、デザインがどれだけ力になれるのか——を日々考えてものづくりをしています」。

例えば、まろやかで臭みのないお湯を沸かすことができる「いものケトル」では、水切りが良い注ぎ口、電磁調理器に対応するフラットな底、交換可能な木のハンドルやつまみなど、毎日、永く使える工夫

が随所になされている。プライウッドのハンドルの仕上げは当初県内のメーカーに依頼していたが、現在、曲げ加工は静岡、仕上げは旭川と、全国的なネットワークを頼って製造されているという。「山形に移り住んだ当時、たくさんあったメーカーや工房も今は数えるばかりです。鋳物づくりは1人ではできず、溶解炉といった設備も必要なので、地域を超えた製造体制の構築も重要になってきています」。海外にも販路を開拓し、情報発信も精力的だ。増田氏のデザインからも感じ取れる柔らかさ、しなやかさが、新たな伝統を切り拓いていく。　［小園涼子］

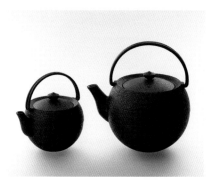

砂肌の美しさが際立つ「ティポット・丸玉」。コーヒードリッパーもセットできる

福島県

2017 2018 2019

クロテラス／ IKKON ／ IKKON お燗器

ガッチ株式会社＋大堀相馬焼 松永窯＋雄勝硯生産販売協同組合［クロテラス］、ガッチ株式会社＋大堀相馬焼 松永窯［IKKON ／ IKKON お燗器］

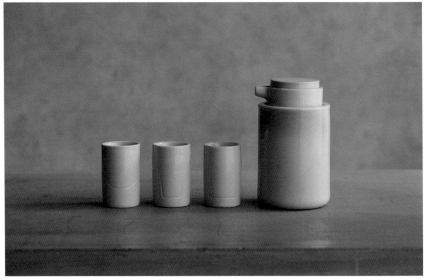

IKKON シリーズ。左の 3 点がぐい呑みセット。右がお燗器

2017 年度：クロテラス［クロテラス］(Pr：ガッチ (株) 松永武士　Dr：(株) ドライブディレクション 後藤国弘
　　　　D：(有) 棟方デザイン事ム所 棟方則和、永井北斗＋ガッチ (株) 松永武士)
2018 年度：ぐい呑セット［IKKON］(Pr：ガッチ (株) 松永武士　Dr／D：寺内ユミ、寺内デザインオフィス)
2019 年度：お燗器［IKKON お燗器］(Pr：ガッチ (株) 松永武士　Dr／D：寺内デザインオフィス　寺内ユミ)

ぐい呑みセットの断面形状。左から、まろやかに味わう「ラウンド」、変化を味わう「ナロー」、しっかり味わう「ストレート」＊

復興のために名産地を移転する。
伝統を時代に合わせて進化させる

福島県浪江町大堀地区はかつて大堀相馬焼の産地であったが、東日本大震災における福島第一原子力発電所の事故により帰宅困難区域に指定された。震災前に25軒あったという窯元は地区外に離散し、それぞれ再生を図ることとなった。その再起を目指す窯元の1つが、福島県西郷村に移転した松永窯である。松永窯4代目の松永武士氏は歴史ある窯元の後継である一方、起業家としての顔ももっており、企画販売を行うガッチ株式会社の代表も務める。松永氏は大学在学中に高校生向けの学習支援ビジネスを新規に立ち上げ、その後中国や香港、カンボジアでヘルスケア関連の事業を展開したこともあった。国際的に活躍していた彼が地元福島に戻ってきたのは東日本大震災がきっかけだった。「日本で大堀相馬焼を継いで、伝統工芸品を扱う事業を考えた理由は2つあります。1つは日本には焼物をはじめいいものがたくさんある。その良さを海外に広めたいという思い。それからやはり大堀相馬焼を見ると自分の故郷、浪江町を思い出すんですね。それが自分のアイデンティティだと気づきました」。帰国後はまず相馬焼のネット販売を開始した。
「大堀相馬焼は伝統的にいくつかの特徴をもっています」と松永氏。1つは「青ひび」で、鉄分を含んだ釉薬を用いて還元焼成後に冷却してできた貫入（ガラス質の釉薬のひび割れ）に墨を塗り込んだ意匠をいう。

素焼きの器を下塗り用の釉薬にドブ漬けする ＊

均等に釉薬を付けるのも習熟が必要 ＊

焼き上がりすぐの窯からは釉薬が貫入する「キン、キン」という小さな澄んだ音がする ＊

ぐい呑みセット「IKKON」。二重構造で冷酒も燗も温度をキープしやすい。
内部形状は側面に刻まれた溝で見分けることができる ＊

2つ目は「走り馬」。江戸時代、相馬藩によって保護されてきた歴史から生まれた、大堀相馬焼に欠かせないシンボル・キャラクターだ。最も特徴的なのが「二重焼き」。文字通り器が二重構造になっており、熱い湯を入れても手が熱くならず、保温性も良い。湯呑みが定番商品で、戦後経済成長期にはヒット商品となり、特に東北、北海道で広く普及した。しかし時代を経ると高年齢層が使うレトロな印象が強まり、新鮮さを失いかけていた。

そんな相馬焼に新しい風を吹かせたいと考えた松永氏がまず取り組んだのは、さまざまな分野のクリエイター10名とコラボレーションした「勝ち馬シリーズ」だ。企画はガッチとして行い、生産は松永窯が担った。伝統工芸に現代的なグラフィックを施すという試みである。グッドデザイン賞にも応募したが、惜しくも受賞を逃したという。評価に一定の手応えはあった一方で、悔しさも感じた。「表層的な装飾よりも、もっと深い意味でのデザインが必要だと分かった」と言う松永氏は、大堀相馬焼の原点を見つめることにした。

古い文献に当たるなど調査を進めていくと、ある事実に行き着いた。大堀相馬焼が現在の特徴をもつスタイルに落ち着いたのは、実は明治・大正期と歴史が浅いこと。さらに、300年前からこれまで、時代に合わせた変化をし続けてきたことだ。明治維新と時期を同じくして二重焼きや青ひび、走り馬など新しい技術・意匠へのトライアルが行われた理由は、それまであった相馬藩の保護政策がなくなったこと、

松永窯のショールーム外観 *

物流が発達して外部から安くて良い器が地域に入ってくるようになったこと。つまり生き残りをかけた大変革という意味合いが大きかったという。

では大堀相馬焼らしさとは何か？松永氏はこう答える。「時代に合わせてかたちを変えていくことじゃないでしょうか。ものづくりの本質は結局その時代のお客さまに喜んでもらうことにあると感じます」。松永氏はある時、文献に載っていた相馬焼創世記の骨壺を復刻してみた。それは無骨な湯飲みとは対称的な、シンプルで繊細な造形。伝統は大きな変化を経たものだったことを発見したという。

のちに生み出されたのがブランド「クロテラス」と「IKKON」である。「クロテラス」は宮城県雄勝の名産である硯の原石、雄勝石を用いた器のシリーズ。雄勝町で倒壊を免れた廃校小学校の再利用計画のなかで、食事用の器を同じ東北の大堀相馬焼でつくれないかというアイディアが出たことがきっかけとなった。大堀相馬焼ではかつて雄勝硯を砕いたものを釉薬に使っていたことが分かり、その製法を用いてハーフマットの黒の器が誕生した。「IKKON ぐい呑みセット」は小さな3つの

大堀相馬焼の湯呑み。側面には走り馬の意匠 *

酒器。外形は同じに見えるが、二重焼きを利用して内側の形状をそれぞれ変えた。ワインがグラスの形状で味が変わることに着目し、異なる内部形状により同じ酒でも違う味が楽しめるというものだ。「IKKONお燗器」は保温器とちろり（湯煎をするための酒器）で構成されている。保温器に湯を入れ、そこに酒を入れたちろりをセットして少し待つと、簡単にお燗できる。保温器は二重焼きになっており、湯を入れても持ち手が熱くならず、また冷めにくい。逆に氷水を使うと冷酒の保冷器にもなる。繊細な意匠をもつ二重焼の制作にあたっては技術的なチャレンジも多かった。例えば二重焼は焼成時の内圧を逃すための穴が必要なのだが、IKKONはその穴がないように見える。実は目立たないよう底に針穴程度の小さな穴が開けられており、焼成後には水などが入らないようレジンで塞いでいる。こうした工夫で機能と意匠を両立させているのだ。

これらがもつ商品性は海外でも高く評価され、これまでアメリカ、中国、香港、台湾などに輸出された。今後もより高級ラインの商品を開発して海外に売り込んでいく一方、国内では都心に大堀相馬焼のショップを出す展望もある。伝統の本質を受け止めて、今の時代に合わせて進化させる。これは震災復興の1つの方法であると同時に、大昔のつくり手が挑戦していた変革とも重なるものであった。　［宮畑周平］

クロテラス。黒釉が料理を浮き上がらせる

雄勝石の肌がそのまま現れたような風合いをもつクロテラス

クロテラスの制作風景

松永武士／ガッチ株式会社 代表取締役
1988年福島県浪江町生まれ。慶應義塾大学総合政策学部卒
業。大学在学中にガッチ株式会社を起ち上げ、中国・東南
アジアを中心にヘルスケア関連事業を展開。帰国後、事業
を商社・メーカーへと転換し、家業の窯元の4代目としても
活動。「One Young World Summit」Japan Ambassadors、
AERA「日本を突破する100人」に選出。＊

未来を拓くものづくり

人智の及ばない大きな自然の力の前に無力だった体験は、それでも未来を描き実現していこうという強さにつながっています。新しい世界の創造を試みる人の強い意思や情熱と、創意工夫のうえに培われた技術が掛け合わさって生まれた、未来を拓くデザインを紹介します。

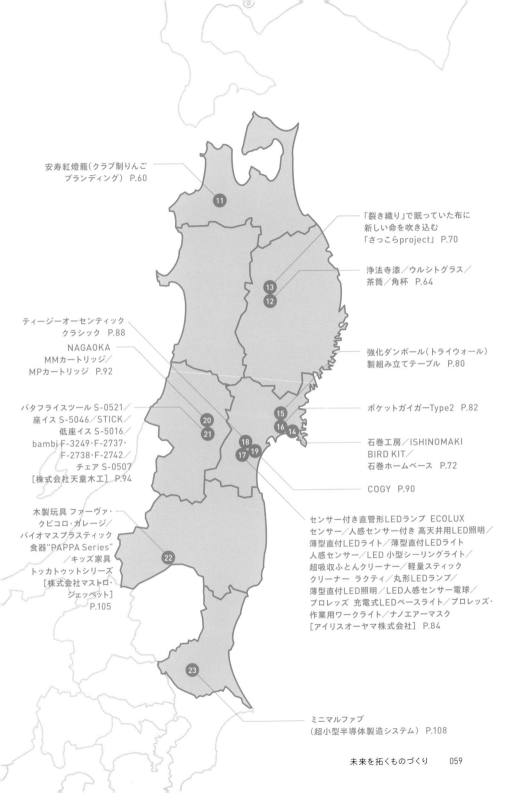

安寿紅燈籠（クラブ制りんご
ブランディング） P.60

「裂き織り」で眠っていた布に
新しい命を吹き込む
「さっこらproject」 P.70

浄法寺漆／ウルシトグラス／
茶筒／角杯　P.64

ティージーオーセンティック
クラシック　P.88

NAGAOKA
MMカートリッジ／
MPカートリッジ　P.92

強化ダンボール（トライウォール）
製組み立てテーブル　P.80

バタフライスツール S-0521／
座イス S-5046／STICK／
低座イス S-5016／
bambi F-3249・F-2737・
F-2738・F-2742／
チェア S-0507
［株式会社天童木工］ P.94

ポケットガイガーType2 P.82

石巻工房／ISHINOMAKI
BIRD KIT／
石巻ホームベース　P.72

COGY　P.90

木製玩具 ファーヴァ・
クビコロ・ガレージ／
バイオマスプラスティック
食器"PAPPA Series"
／キッズ家具
トッカトゥットシリーズ
［株式会社マストロ・
ジェッペット］
P.105

センサー付き直管形LEDランプ　ECOLUX
センサー／人感センサー付き 高天井用LED照明／
薄型直付LEDライト／薄型直付LEDライト
人感センサー／LED 小型シーリングライト／
超吸収ふとんクリーナー／軽量スティック
クリーナー ラクティ／丸形LEDランプ／
薄型直付LED照明／LED人感センサー電球／
プロレッズ 充電式LEDベースライト／プロレッズ・
作業用ワークライト／ナノエアーマスク
［アイリスオーヤマ株式会社］ P.84

ミニマルファブ
（超小型半導体製造システム）　P.108

青森県

2012

安寿紅燈籠
山野りんご株式会社＋合同会社 tecoLLC.

クラブ制りんごブランディングに挑戦した「大紅栄」。この最上級品を「安寿紅燈籠」という名称で、商品登録申請を行った

2012 年度：クラブ制りんごブランディング［安寿紅燈籠］（Pr：山野豊（山野りんご株式会社）
Dr：立木祥一郎（合同会社 tecoLLC.） D：原田乃梨子（合同会社 tecoLLC.））

小ぶりでランチボックスにもまるごと入る大きさの新品種 ＊

クラブ制ブランディングで
青森りんごの国際的価値を向上

りんごの生産販売システムとして世界的に広まっている「クラブ制販売システム」。開発者、生産者、販売者がアライアンスを組んで世界のマーケットに広めるこの手法を青森県産りんごで実践しているのが、青森県弘前市にある「山野りんご」だ。

クラブ制販売システムとは、開発者が膨大な時間をかけて開発した新品種の育成者権をクラブの主宰団体が持ち、種苗の利用権をクラブに加入した生産者に限定して与えるもの。その生産者のみに苗木を供給して栽培してもらい、収穫されたりんごも、一元的に集荷し、統一されたブランドとマーケティング戦略のもと出荷する。それによって、天候不順や自然災害、市況によって収穫が左右されるりんごの供給量のコントロールと品質管理を同時に行い、価格の高値安定を図るものだ。これはすでに世界のりんご産地で、生産者・販売者の利益確保のために積極的に採り入れられている仕組みだ。たとえば「ピンク・レディー」「ジャズ」のような世界各国で生産されるりんごの有力品種の多くは大なり小なりクラブ制販売システムの仕組みを採り入れている。日本の銘柄では「シナノゴールド」の例が有名である。開発した長野県が、イタリアの南チロルの生産者団体と手を組むことにより、欧州でクラブ制販売をスタート。今や「Yello」の商標名で、欧州のみならず、南米や北米など、世界的にクラブ制販売を展開している。

現代のりんご産業はライセンスビジネスの感覚が重要だ。例えば有力な品種が開発されても、それがクラブ制販売システムを採用すると農家は利用料を支払い、ライセンスを得なければ栽培することはできないことになる。苦労の末に獲得した市場の評価を守ることも大切だが、クラブ制販売システム採用により品質コントロールやフリーライダーの排除が容易になる。りんごに関して言えば、「千雪」である。東南アジアで人気の品種だが、違法に流出した種苗により、違法に栽培された果実が有力な市場に登場する日は近いと山野は見

「千雪」は変色しにくい品種。その果汁100%を使ったりんごジュース。ラベルデザインはtecoLLC.が手掛けた ＊

りんご箱が積み上がる冷蔵倉庫。出荷前のりんごが保存されている　[上*]

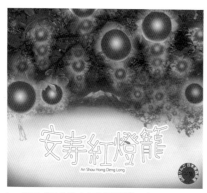

tecoLLC.がデザインした安寿紅灯籠のブランドイメージ。りんご箱のラベルなどに使用された。中国で慶事に灯す紅灯籠と大紅栄の印象をダブらせて訴求するため、安寿紅灯籠とネーミングし、このイメージが作成された。図案は津軽のりんご園も意識されている

る。そうした事態に陥らないためにも、クラブ制が必要だ。

また新種開発の研究資金は決して潤沢ではない。山野氏は生産者、販売者の利益確保だけでなく、クラブ制販売システムを次のりんごの新品種の開発資金を捻出する仕組みにしようと考えた。曰く「工業界における知財利用を農産物に応用したもの」。実際に、りんごの有力品種である「大紅栄（だいこうえい）」の最上級品に「安寿紅燈籠（あんじゅべにとうろう）」と名づけ、中国で商標登録を申請。2011年からは、クラブ制の趣旨を理解して協力する流通業者にだけ販売する方針を進めてきた。しかし震災後に原発事故の風評被害があり、以来10年以上経っても日中政府間でりんご輸出入の正式合意がなされず、大紅栄のクラブ制での展開は断念せざるを得なかった。

そこで現在は方針を変更して、中国でクラブ制販売システムを創設すべく、中国における青森産新品種の品種登録の準備を進めている。まず海外で高評価を獲得し、その後日本でもクラブ制販売品種として展開する戦略だ。商標ロゴやパッケージなどビジュアル要素は、デザイン会社tecoLLC.（テコエルエルシー）が担当。これまでにも「安寿紅燈籠」のクラブ制コンセプトワークや、山野りんごが製造する「千雪」果汁100%りんごジュースのラベルデザインも同社が手がけた。

山野氏はクラブ制りんごブランディングを進める一方で、ヨーロッパの農産物流通で広く採用されている適正農業規範、いわゆるGAP（Good Agricultural Practice）についての対応も開始してい

中国の店頭における販売風景

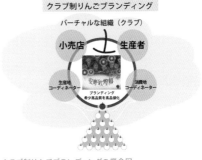
クラブ制りんごブランディングの概念図

クラブ制りんごブランディング

バーチャルな組織（クラブ）

小売店　　　生産者

生産地　　　　ブランディング　　　　消費地
コーディネーター　希少高品質を高品質化　コーディネーター

た。GAP はグローバル化した農産物取引に対応し、食品安全、環境保全、労働安全、労働者福祉、SDGs など、農家が守るべき項目を第三者が審査し、認証を与えるもの。同氏は青森のりんご農家のために GLOBAL GAP（グローバル ギャップ）の前身である EUREP GAP（ユーレップ ギャップ）のルールブックを翻訳し、2004 年同農家の日本初認証取得を支援。翌年ドイツで開催された果物野菜見本市に初出品した「世界一」「陸奥」「金星」「大紅栄」は、GAP への取り組み姿勢も評価されて、スイスへの初輸出につながった。世界へ販路を拡大するとき、GLOBAL GAP 認証は避けて通れない状況になっている。

農産物の知的財産権をライセンスビジネスに発展させようという国内の動きが無いわけではないが、この 10 年間で海外と大きく差がついた。この状況を打開すべく、山野氏はグローバル化の動きを敏感に捉えながら海外輸出に挑んでいる。それが、高品質な青森りんごの魅力を伝え、次世代の生産者にバトンを渡すことになるはずだ。

［編集部］

山野 豊／山野りんご株式会社 代表取締役
1961 年秋田県秋田市に生まれる。1984 年東北大学法学部卒業。工作機械メーカーに勤務するも 2002 年倒産。大学時代、同じ下宿の住人であった友人の依頼を受けて、2003 年工業界から農業界に転進。2007 年山野りんご（株）創立、代表取締役就任、2008 年欧州にリンゴ輸開始、2012 年グッドデザイン受賞。本業の他、グローバルギャップ日本国技術作業部会メンバー、弘前大学人文社会科学部 GAP 相談所所長を拝命。＊

 2013 2016 2020

 中小企業庁長官賞 2011

岩手県

浄法寺漆／ウルシトグラス／茶筒／角杯

株式会社浄法寺漆産業

チューブ入り浄法寺漆。5g、10g、20g の 3 つの容量。生漆をはじめ、朱漆、素黒漆、黒漆など各種色を揃えている ＊

2011 年度グッドデザイン中小企業庁長官賞：漆［浄法寺漆］（Pr／Dr／D：松沢卓生）
2013 年度：ガラス器［ウルシトグラス］（Pr：松沢卓生　Dr／D：山口光）
2016 年度：茶器［茶筒］（Pr：（株）浄法寺漆産業 代表取締役 松沢卓生　Dr／D：So-design 高橋聡）
2020 年度：酒器［角杯］（Pr／Dr：（株）浄法寺漆産業 代表取締役社長 松沢卓生
　　　　　D：山口県立大学 国際文化学部文化創造学科 デザイン創造コース プロダクトデザイン研究室 山口光）

ウルシトグラス／ガラス器 ＊

ウルシトグラス／グラスと受け皿 ＊

生産から活用まで、名産地で漆産業を振興。
古くて新しい素材の可能性を拓く

国産漆のブランディングや商品開発などを手掛けつつ、漆の振興に取り組む松沢卓生氏は、かつて岩手県職員として漆の産業振興に携わり、特に販売促進に力を入れていた。当時2005年頃は、希少な国産漆でもその消費が振わず余っている時代だった。そこで県はこの地域の伝統産業を支援すべく、需要を促進させる取り組みを行っていたのだ。そのため漆の生産者と消費者である工芸職人、文化財関係者、アーティストなどとのネットワークを広げていた。しかし公務員は異動になると、その取り組みは継続できない。松沢氏は思いきって退職し、2009年漆産業の振興に携わる

「浄法寺漆産業」を立ち上げた。

漆をプロの職人だけではなく、一般向けにユーザーを増やすため、まず初めにパッケージングに注目した。かつては不純物が混ざった状態で樽に詰め、数十kg単位で出荷するのが主流だったが、精製したものをプラスチックなどのチューブに小分けにして商品化（2011年度グッドデザイン中小企業庁長官賞受賞）。クラフト素材として手軽に使ってもらえる漆商品を開発したのだ。金継ぎや工芸趣味のユーザーから反響があり、インターネットを中心に国内外へと販路を広げた。漆自体の商品展開と並行し、伝統工芸品である漆器椀の販

ウルシトグラス。ガラス器のキャップはそのままお猪口になる。このお猪口が浄法寺漆仕上げ ＊

漆木

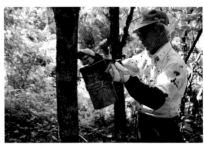

漆掻きの様子

「LEXUS」とのコラボレーション

売も始めたが、松沢氏としては伝統や世代を超えて漆をもっと身近に感じてもらいたいという思いがあった。そこで同郷出身のデザイナーである山口光氏とともに新たな商品開発に挑み、山口県萩市の石を原料につくられた萩ガラスと浄法寺漆の2つの国産素材を組み合わせて生まれたのが「ウルシトグラス」（2013年度グッドデザイン賞）だ。萩ガラスのグラスや酒器と、木地に漆仕上げの受け皿やカップを組み合わせた製品。萩ガラスは美しい緑色と「ひびガラス」という特殊な加工が特徴で、使ううちに3層構造の中層部分にひびが入りガラスの模様が変わる。岩手産木材に漆を塗り重ねた受け皿もまた、使い込むと艶が増してその表情が変化する。シンプ

ルなデザインでありながら、使い手が日常のなかで育てていけるような製品を提案した。2016年には釘を使わず木板を接合する指物の技術と浄法寺漆を組み合わせた茶筒を制作し受賞。2020年に受賞した角杯は、祝宴などで使われる伝統的な酒器をリデザインしたもの。外側に注ぎ口が出ている一般的な片口から思い切って注ぎ口をなくし、器にある最適な角度で切り込みを入れることでスムーズに注ぐことを可能にした。この大胆かつ斬新なデザインが、製造工程の負担を減らすとともに、民藝品でありながら現代の暮らしにも合う新たな造形を生み出した。近年は、自動車の塗装や関連用品の開発、鉄道列車の内装などにも採用された他、漆の産業振興に

漆の種（左）と実（右）。種は蝋質で覆われており発芽が難しい ＊

漆樽

漆掻き道具。左から、カンナ、カマ、タカッポ。金物道具をつくる鍛冶職人はごく限られており、技術継承の課題がある ＊

漆樽を開けた様子

興味をもつ大手企業と協働での商品開発や、ものづくりを応援するユーチューバーとのコラボレーションも積極的に行っている。一緒に仕事をした協働先とその後もつながり、漆の苗木の育成に協力してもらう機会も生まれた。コラボレーションをきっかけに漆を介したコミュニティも広がりつつある。

文化庁が 2018 年度から国宝および重要文化財建造物の修理・修復に原則国産漆を使用する方針にしたことを契機に需要が高まり、国産漆が余っていた時期から一転、今や大幅に不足する事態に。職人や漆の木の不足に対して、安定的な供給体制づくりが今後の課題となっている。木に傷をつけて樹液を採り出す「漆掻き」と呼ばれる

伝統的な技法の場合、15 年かけて木を育て採取後に伐採するが、1 本の木から採れる漆液はわずか 200g ほど。江戸時代に確立し、今まで続いてきたこの「殺し掻き」では、コストや人材確保の面から増産に対応するのは難しい。そこで松沢氏は機械による漆採取方法の研究に着手。実現すれば、従来の半分程の年数で、今まで職人の手では届かなかった木の内部の漆液を絞り出すことが可能となる。もちろん従来の漆掻きも良質な漆が取れる方法であり、根強い需要もある。その技術や道具も含め文化として残していくためにも、最先端の技術との両立を目指す。漆塗りの職人の養成にも業界として力を入れており、毎年若手を輩出しているものの、彼らがその

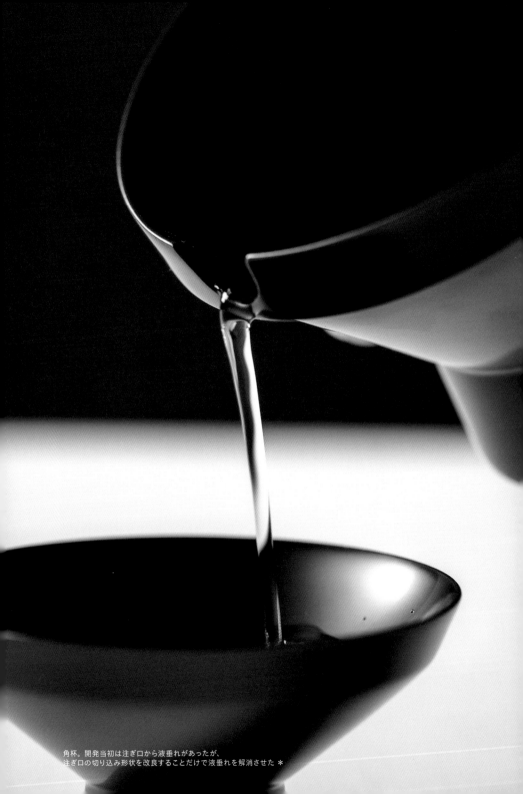

角杯。開発当初は注ぎ口から液垂れがあったが、
注ぎ口の切り込み形状を改良することだけで液垂れを解消させた ＊

後の働き口が見つけるのは困難な状況にある。今後彼らへの製品発注や、漆の特性や背景を強みとしたアート作品を海外展開する際のプロデュースなどでサポートができないか模索しているという。人手不足は新たな技術によって改善を図りつつ、漆の木を増やす活動も開始。植樹可能な畑や山主へ交渉のうえ、松沢氏も自ら種を蒔き、全国の苗木屋に呼び掛け栽培を試みている。発芽率がわずか10％と言われている種の発芽や苗木の育成は難しく根気がいるが、各地でのノウハウを集積し、SNSを通じてコミュニティ内で共有している。かつて日本のあらゆる場所に漆の木が生えていた時のように、岩手から全国各地に漆の産地を広げていきたいという長期的な目標も掲げている。

漆は、環境負荷が少ない究極の天然の高分子素材だ。硬化すれば非常に丈夫な塗膜となり、プラスチック並みの強度を発揮する。紫外線によって分解されるという唯一の弱点も、見方を変えれば自然に還る環境負荷の少ない素材と言える。日本では9,000年も前から漆が使われてきた事実がある一方で、漆液ができる科学的なメカニズムはいまだ解明されていない。松沢氏はそうした漆の未知の可能性こそが、自身の活動における原動力なのだという。本来傷を修復するための樹液である漆は、人と共生することで美しさや耐久性が見出され、そのポテンシャルが引き出されてきた。「漆はダイヤの原石のようなもの。漆の素材としての可能性をもっと多くの人に伝え、環境を守るのに最適な天然素材として、漆の活用を提案していきたい」──その眼差しは、植物由来の樹脂が拓く未来に向けられていた。　［元行まみ］

JR東日本「TRAIN SUITE 四季島」（P.142）の客室パネル。いくつかのパネルが浄法寺漆仕上げ

松沢卓生／株式会社浄法寺漆産業 代表取締役
1972年岩手県盛岡市出身。岩手県職員を経て浄法寺漆産業を創業。漆原料、漆製品の販売、プロデュースなどを手掛ける。2016年LEXUS NEW TAKUMI PROJECT岩手代表に選出、新たな分野への漆塗装の展開を提案。漆生産の効率化と新たな用途開発に取り組む。＊

2018

「裂き織り」で眠っていた布に
新しい命を吹き込む「さっこら project」

株式会社幸呼来 Japan

岩手県

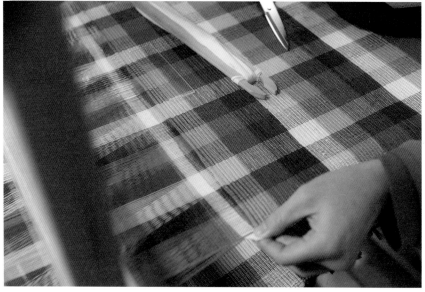

手仕事で織り上げる裂き織り

2018 年度：裂き織［「裂き織り」で眠っていた布に新しい命を吹き込む「さっこら project」]
（Pr :（株）幸呼来 Japan 代表取締役 石頭悦　Dr :（株）幸呼来 Japan 企画開発 村山遼太
D :（株）幸呼来 Japan 代表取締役 石頭悦）

眠っていた資源と技術が
伝統工芸で生まれ変わる

江戸時代、庶民には貴重品だった木綿布を余すことなく使い切ろうと、東北地方では古布を裂いて織物に再利用する「裂き織り」の技術が生まれた。古布や残反（生地の残り）を裂いたひも状のよこ糸と、麻糸や木綿糸のたて糸で丁寧に織り込んでいく裂き織りは、機械織りにはない、手仕事ならではの温かみと風合いをもつ。織り込む古布によって生地の仕上がりが変わるのも魅力だ。

株式会社幸呼来Japanは、アパレルメーカーや工場などから余り布を預かり、企業の注文に応じて裂き織りで新しい生地として再生させ、預かった企業はそれらを自分たちの商品に活用するというビジネススキーム「さっこらproject」を確立、運営している。伝統工芸に関心を寄せるブラン

ドはもとより、最近は、SDGsへの関心も高まり、2011年の開始から日本を代表するブランドやデザイナーとコラボレーションが続いている。スタイリッシュなデザインや配色を取り入れたスニーカー、ジャケット、バッグなどに生まれ変わる裂き織り生地を生産するのは、支援学校などで技術を習得した障がいのあるスタッフたち。彼らの妥協しない仕事ぶりは、製品のクオリティとなって表れ、多くの企業からの信頼を得て、地域の雇用創生にも貢献している。在庫として眠る余り布、技術が就業につながらない障がい者、細々と受け継がれる伝統工芸、これを「埋もれたままではもったいない」と、社会のなかで活用されることを目指して活動している。

[飯塚りえ]

「オニツカタイガー」とのコラボレーション

「ANREALAGE」とのコラボレーション

石巻工房／ ISHINOMAKI BIRD KIT ／ 石巻ホームベース

株式会社石巻工房

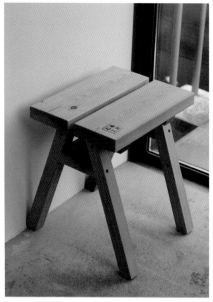
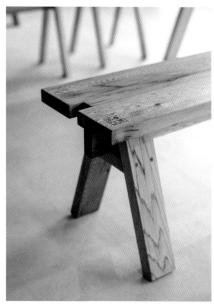

最初期につくられた石巻工房の定番。左：ISHINOMAKI STOOL、右：ISHINOMAKI BENCH。
脚が 70 度の角度で取り付いているので、体重がかかると脚が開きより安定するデザイン［右＊］

2012 年度復興デザイン賞：石巻工房［石巻工房］（Pr：石巻工房実行委員会：芦沢啓治（代表）、千葉隆博（工房長・石巻在住）、
　　　加藤純、佐野恵子（アクシスギャラリー）、丹青社、橋本潤、長岡勉　Dr：石巻工房実行委員会
　　　D：芦沢啓治、ドリルデザイン、須藤玲子、トラフ建築設計事務所、橋本潤、長岡勉、藤森泰司、カイシトモヤ、
　　　SPREAD、アオイ・フーバー 他）
2018 年度：ワークショップキット［ISHINOMAKI BIRD KIT］（Pr：（株）トラフ建築設計事務所＋（株）石巻工房
　　　Dr：（株）石巻工房　D：（株）トラフ建築設計事務所）
2021 年度グッドデザイン・ロングライフデザイン賞：家具ブランド［株式会社 石巻工房］（Pr：（株）石巻工房　Dr：芦沢啓治
　　　D：（株）トラフ建築設計事務所＋寺田尚樹＋（有）ドリルデザイン＋藤森泰司＋安積朋子＋二俣公一＋
　　　トマス・アロンソ＋スタジオ・アジェクチブ＋ダニエル・スコーフィルド＋ノーム・アーキテクツ）
2021 年度：多目的実験型複合施設［石巻ホームベース］（Pr：（株）石巻工房　Dr：（株）芦沢啓治建築設計事務所　芦沢啓治
　　　D：（株）トラフ建築設計事務所 鈴野浩一＋（有）テラダデザイン一級建築士事務所 寺田尚樹＋
　　　（有）ドリルデザイン 林裕輔、安西葉子＋（株）藤森泰司アトリエ 藤森泰司）

復興を支援する市民工房として誕生。
DIY を誘うデザイン

石巻工房は、宮城県石巻市で 2011 年に創業した家具ブランドだ。その発案者は、建築家の芦沢啓治氏。彼は 2010 年に石巻市内の飲食店のインテリアを手掛けたが、翌年の東日本大震災でその建物が被災してしまう。復旧支援のため現地を訪れた彼は、津波によって半壊した街並みの中でいち早く補修を済ませた建物が、住人の DIY によるものだと知った。

簡単な道具、多少の技術、そして最低限の材料があれば、復興はできなくても復旧はできるのではないか。石巻工房は、そのためのリソースを提供する市民工房として発想され、被災した商店街の一角の小さなスペースに誕生した。

2011 年夏、石巻の有志が企画した屋外上映会で、観客が座るベンチが必要になった。芦沢氏は、耐候性が高く比較的安価なレッドシダーのツーバイ材を調達し、それを用いたベンチをデザインする。制作を受け持ったのは、地元の工業高校の学生たち。課外授業としてワークショップで約

50 台のベンチがつくられ、上映後も街中で使われ続けた。このベンチが、現在まで石巻工房の定番であり続ける「石巻ベンチ」の原型になる。

当時から石巻工房に関わり、現在まで工房長に就いているのが千葉隆博氏だ。彼は石巻に生まれ育ち、家業の鮨屋で働いていたが、被災して店が全壊し、震災直後に芦沢氏と出会う。「人より少し器用だった程度」の彼は、石巻工房で唯一のスタッフとして家具づくりをすることになった。

「材料を丸ノコでカットして、ビスで留めるとでき上がるのが石巻工房の家具です。家具職人のように、ほぞ穴を彫って組み上げるような家具は僕らにはつくれません。でもデザインは、実はすごいんです」。

例えば石巻ベンチは、ハの字形の脚部が特徴になっている。現行品の角度は 70 度だが、最初のモデルでは 67.5 度で、これは 1 枚の紙を折ることで 67.5 度、22.5 度、90 度の内角をもつ三角形ができることから決定されたものだ。つまり分度器などの

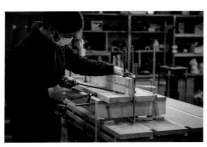

石巻工房での、石巻ベンチのビス留め工程 *

材料のストック *

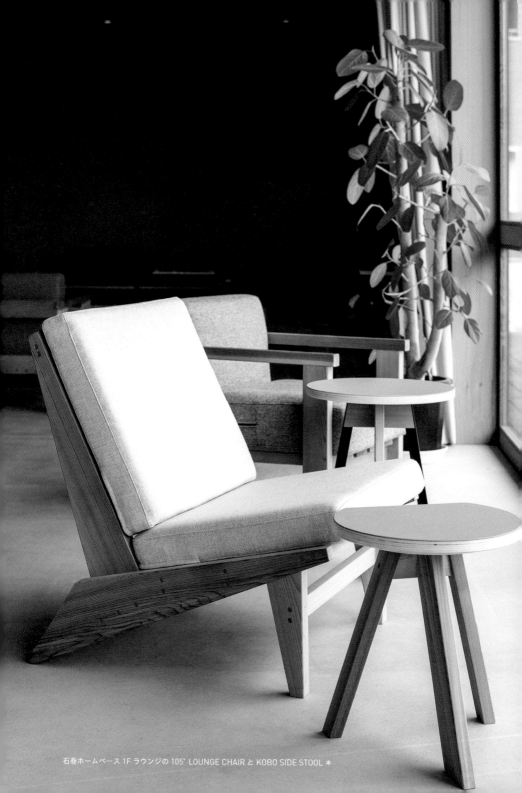

石巻ホームベース 1F ラウンジの 105° LOUNGE CHAIR と KOBO SIDE STOOL *

最初期に制作されたテーブルとベンチ。石巻工房入口脇の屋外に曝露され続けてもなお堅牢さは失っていない ＊

トラフ建築設計事務所デザイン「AA STOOL」＊

石巻ベンチの特徴であるハの字形の脚部の角度は、紙を折ることで生まれる角度を元に決定された ＊

ツールなしにつくれる角度である。また脚部をビスで斜めに接合する方が、直角に接合するよりもパーツの誤差が調整しやすい。人が座ると、ハの字が開くように上からの力がかかるので、ガタつきにくいという長所もある。単純な DIY でつくれる構造でありながら、約 5t もの耐荷重を備えているという。

石巻工房による家具は、間もなくメディアを通して紹介されることが増え、2011 年の年末に一般販売が始まった。以来、徐々に商品数を増やすとともに、家具ブランドとしての存在感を強めていく。

「被災地のための助成金はほとんど受け取らずにやってきました。震災後の石巻では助成金によってたくさんの企業や団体が設立されましたが、すでにほとんどが消えてしまった。僕らはつくって、売って、採算を取ることを当たり前に考えてきました」と千葉氏は話す。

一方、インテリア見本市などから、被災地支援の一環として石巻工房に無償での出展枠を提供された時は、そのチャンスを活かした。国内外で展示を行うことで、販路が増えるとともにネットワークも広がった。石巻工房のデザインを、海外の業者が地元の木材などを用いて製造する「メイド・イン・ローカル」という取り組みも、そこから始まっている。これは一種のライセンス販売だが、現地メーカーが各々の地域性を取り入れながら製品を発展させる余地をもたせたユニークな仕組みだ。

「ベルリンで展示をした時は、トラフ建築設計事務所がデザインした AA スツールがとても注目されて、それを見たカフェのオーナーが自分でつくっていた。さらにそ

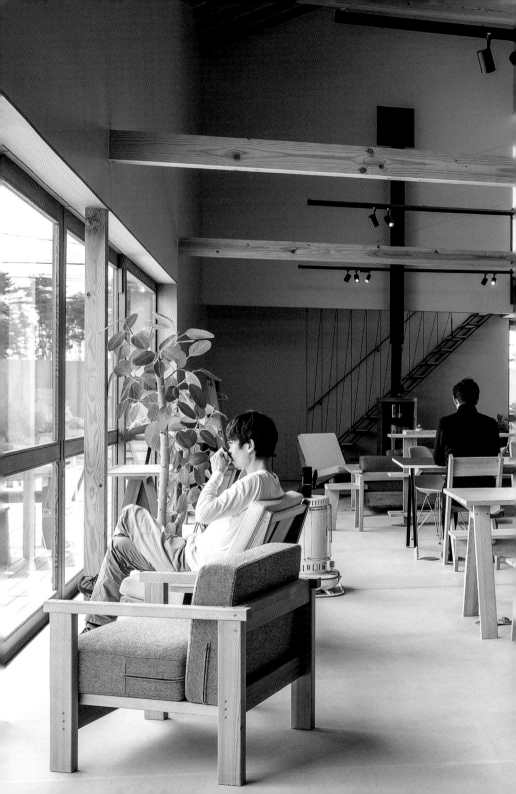

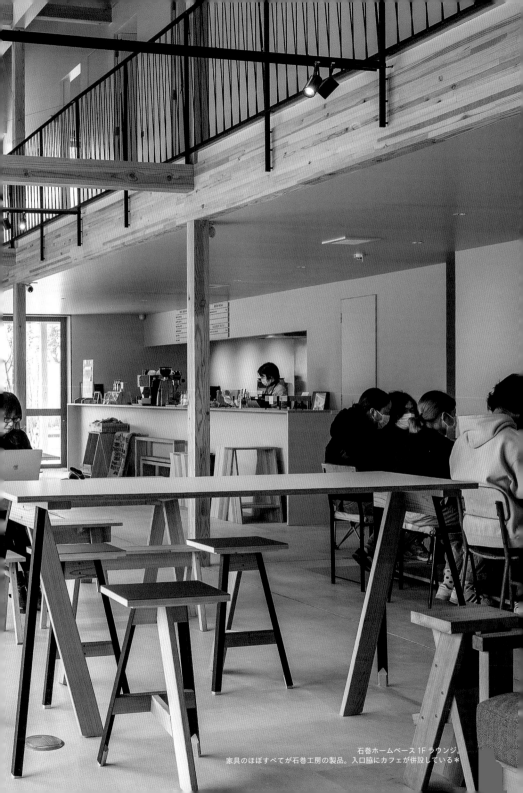

石巻ホームベース 1F ラウンジ
家具のほぼすべてが石巻工房の製品。入口脇にカフェが併設している＊

石巻ホームベース＊

石巻ホームベース 2F ダイニング＊

石巻ホームベースゲストルーム
「Noki」［デザイン監修：藤森泰司］＊

石巻ホームベースゲストルーム「Hato」
［デザイン監修：寺田尚樹］＊

石巻ホームベースゲストルーム「Eda」
［デザイン監修：ドリルデザイン］＊

石巻ホームベースゲストルーム「Takibi」
［デザイン監修：トラフ建築設計事務所］＊

れを見たメーカーがAAスツールに興味をもち、ドイツでのメイド・イン・ローカルが実現したんです」。

石巻工房の家具は、規格材と簡単な道具があれば自作でき、その単純さがデザインの大きな魅力になっている。通常の家具とは異なり、丸見えになっている接合部のビスは、そんな彼らの象徴だ。そこに共感する人々の輪が、自然と広がっていく家具なのだ。マーケティングや広報活動によって市場を拡大しようとするのとは根本的に異なる、共感に根ざした草の根からのブランディングである。千葉氏はまた、この「自作できそう」なデザインには、もう1つの意味合いがあるという。

「今、石巻工房が被災地で生まれたことを僕らが強く訴えることはありませんが、この家具が被災地からのメッセージなのは確かです。それは、災難があった時は自分で何とかしよう、そのために備えようということ。震災があった僕らにとってDIYは、支援がない状態でサバイバルするための手段でした。石巻工房の家具が、自分の手で何かをつくる発想のきっかけになるといい。電動工具が家に1つあれば、いざという時にいろんなことができます」

2021年には、工房から徒歩圏内に石巻ホームベースが完成した。これはカフェ、ショップ、ゲストハウスなどを複合した施設で、石巻工房の家具を多用することでショールームとしての機能も備えている。設計は芦沢氏が行い、ゲストルームの各部屋はトラフ建築設計事務所、寺田尚樹氏、ドリルデザイン、藤森泰司氏といった面々が手掛けた。また参加型のイベントの拠点にもなっている。創業10年を経た石巻工房の活動が、ものづくりを軸に国内外へ広がり、さらに体験の場へと発展した意義は大きい。工房に隣接した建物には公共工房も完成に向けて動いており、創業時に構想した市民とともに活動する工房が、改めて実現しそうだ。

「家具ブランドとしての展望やビジョンは特にもっていません。多くのデザイナーが協力してくれた強みはあるものの、無垢材をほぼ加工なしに組むのはどんなメーカーでもできることです。そもそも自分たちは家具ブランドの土俵にはいない。向こうはレッドオーシャンですが、こっちは石巻工房という土俵なんです」と千葉氏。すべてがゼロのところから、デザインの力によって10年間にわたり積み上げてきたものは、その重みにふさわしい彼らの自信となっている。 ［土田貴宏］

千葉隆博／石巻工房工場長
1972年宮城県石巻市生まれ。高校を卒業後、ログビルダーを目指し建築の道に進むも、家業である鮨店で約20年間、鮨職人として従事。2011の津波によって店舗は全壊。その後、共同代表である芦沢啓治と知り合い、趣味で培ったDIYスキルを見込まれ石巻工房に関わる事になる。鮨店は父親が再建。繁忙期にはバイトとして板場に立つこともある。＊

 2015

宮城県

強化ダンボール（トライウォール）製組み立てテーブル

今野梱包株式会社

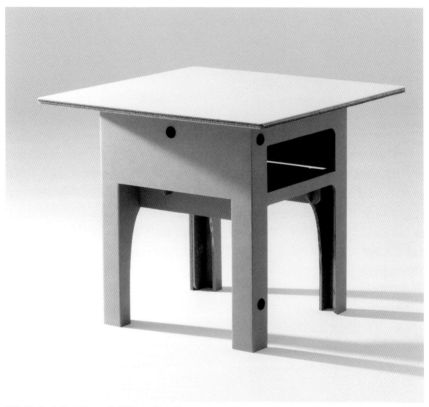

強化ダンボール（トライウォール）製組み立てテーブル

2015 年度：強化ダンボール製組み立てテーブル［強化ダンボール（トライウォール）製組み立てテーブル］
（Pr：今野梱包（株）代表取締役 今野英樹／ジェイ・ティー・キュー（株）谷川じゅんじ
Dr：今野梱包（株）代表取締役 今野英樹／ジェイ・ティー・キュー（株）大塚一成
D：今野梱包（株）代表取締役 今野英樹／同社 CAD オペレーター 大森賢二／ジェイ・ティー・キュー（株）松田典子）

新たな可能性の発掘は
技術の探求とアイディアから

強化ダンボールのトライウォール・パックは３層構造で耐水性・耐湿性が高く、木製やプラスチック製の箱に匹敵する強度をもつ。さらに密閉性も備え、炎天下や寒冷などの環境変化に強い産業用梱包資材だ。石巻市の梱包材メーカー、今野梱包株式会社は、震災以前から、軽量で丈夫なこの素材を災害対策に活用できないかと考え、避難所で使用する間仕切りなど防災家具の製作に取り組んでいた。そんななかで東日本大震災が発生。自社も被災しながら、小学校の臨時教室で使うロッカーや下駄箱、間仕切りなどを迅速に製作し、提供した。

トライウォールは設置や解体が簡単で、使用後はリサイクル資源となる。この素材の汎用性と自社の技術力を知ってもらうために、本業の傍ら高級スポーツカー「ランボルギーニ・アヴェンタドール」を参考にした原寸大模型を製作。約500のパーツで精巧に再現された「ダンボルギーニ」は全国的に大きな話題を呼び、現在も女川町の商業施設「シーパルピア女川」（P.180）に展示されている。以降、斬新なアイディアと高い技術力で、世界の名だたるコンテンツ制作企業と協働で、さまざまな作品を生み出している。

またオンラインでの販売も開始。小学生が30分ほどで組み立てられる恐竜の化石模型や、本格的なドールハウス、大人向けのモデルガン工作キットなど、個人で楽しめるものを多く取り揃えている。災害協定対象商品の収納つきのダンボール製ベッド、20秒で組み立てられるデスクユニットとイスのセットなどのダンボール家具は、耐水性があるため拭き取り消毒ができ、新型コロナウイルス感染症対策にも有効だ。

2011年以降も防災への取り組みを継続しており、一般社団法人防災ジオラマ推進ネットワークと協力して、ダンボールで自分が住む町のジオラマを組み立て、地域を立体的に知ることで避難計画を考える「防災授業」の活動に参加。企業から地図情報を提供してもらい、全国での実施を呼び掛ける。

地元の大学や高校と連携して防災用品を開発するプロジェクトを行うなど、ものづくりを通して若い世代を育成し、地元・石巻にも面白いアイディアと最新の技術を備えた魅力的な産業の存在を発信している。

［飯塚りえ］

ダンボルギーニ

2012

ポケットガイガー Type2

ヤグチ電子工業株式会社＋ Radiation-watch.org プロジェクト

宮城県

ヤグチ電子工業株式会社 WEB サイト

2012 年度：放射線センサー（スマートフォン接続型）［ポケットガイガー Type2］（Pr：ヤグチ電子工業（株）佐藤 雅俊
Dr：（株）テクノアソシエ「モデルポート」小笠原 正司　D：Radiation-watch.org プロジェクト（By タンジブルデザイン））

スマートフォン接続型放射線センサー「ポケットガイガー」

視機能検査訓練装置「オクルパッド」

オープンな横のつながりから生まれる
新発想の製品開発

震災による福島第一原発事故をきっかけに、東日本では生活圏の空間放射線量を知りたいというニーズが高まった。市民が手軽に使える安価で高性能な携行型の放射線計測器をつくろうと設立されたのが非営利プロジェクト「radiation-watch.org」。2011年7月にクラウドファンディングで世界中から資金を集め、技術情報を公開・共有するオープンソース方式で「ポケットガイガー」を開発した。

製造を担当したのは、石巻市で電子機器製造を営むヤグチ電子工業株式会社。高い技術力が評価されて、1974年にSONY「ウォークマン」の生産拠点として設立されたが、コスト削減のため生産拠点を海外に移行するメーカーが増えたところに、リーマンショック、震災が重なり取引先からの発注が激減。苦境に立たされていたところ、radiation-watch.orgから協力の打診を受け、スマートフォン接続型の放射線計測器「ポケットガイガー」を設計・製造した。片手に収まる小型の放射線センサーをスマートフォンに接続し、計測データをアプリで共有する仕組みが注目を集め、2019年までに10万台を出荷。2年で計測ポイントは100万地点近くまで増えた。計測器本体に電池をもたずスマートフォンから給電するシンプルな設計や、市民が計測データを共有し、マッピングするという新しい手法が多くの専門家から高く評価され、調査や研究にも

使われている。SNSでは一般ユーザーと専門家ユーザーの交流が生まれ、放射線に関する情報交換が活発に行われた結果、「飛行機の高度が上がると放射線量も増加する」などの基本的な知見も広まった。

この時から国内外の研究者たちとつながりができて、現在では約700名と交流がある。「研究でこんなものが欲しい」と研究者の声を聞けば、数日間で試作機をつくりニーズに応える。既存の技術を応用したり工夫したりしながら、柔軟な発想で取り組むものづくりが同社の強みとなった。北里大学と共同開発した子ども用の視機能検査訓練タブレット「オクルパッド」も代表的な製品の1つ。専用の眼鏡を掛けた時にだけ見える特殊なスクリーンを使って、ゲームをしながら視力回復訓練ができる。JICA（国際協力機構）の事業として2018年からインドでの臨床試験と普及を行っており、石巻発のものづくりが海外の医療に貢献する実績をつくった。

［飯塚りえ］

2012 2013 2014 2016 2017 2018 2019 2020

宮城県

センサー付き直管形LEDランプ ECOLUX センサー／
人感センサー付き 高天井用 LED 照明／
薄型直付 LED ライト／
薄型直付 LED ライト 人感センサー／
LED 小型シーリングライト／超吸収ふとんクリーナー／
軽量スティッククリーナー ラクティ／丸形 LED ランプ／
薄型直付 LED 照明／ LED 人感センサー電球／
プロレッズ 充電式 LED ベースライト／
プロレッズ・作業用ワークライト／ナノエアーマスク
アイリスオーヤマ株式会社

住宅用照明器具［薄型直付 LED ライト］

生活者の視点で取り組む
ものづくりと東北支援

アイリスオーヤマは、園芸用品から大型家電まで幅広い生活用品を製造・販売するメーカーだ。プラスチック資材の製造からスタートして、時代や市場の変化に対応しながら柔軟なものづくりを続け、今では1年間に発売する新商品が約1,000アイテム、国内外に30社のグループ会社をもつ企業へと成長した。大切にしているのは、ユーザーの視点。開発者が生活者の代弁者であるとして、暮らしに寄り添った商品開発を行い事業を展開している。

宮城県に本部と工場をもつ同社では、東日本大震災で会社も社員も大きな被害を受けた。震災直後の混乱のさなか、生活に欠かせない物資を生産・供給するメーカーとして、一刻も早く被災した人々に生活用品を届けたいとの思いから、甚大な被害を受けた角田工場では大規模な荷崩れが起きた倉庫を命綱を頼りに人の手で復旧させた。阪神淡路大震災での教訓から、基幹システムのバックアップ体制を構築していたことも奏功し、震災から4日後にはすべての受注を処理できるようになっていた。

震災をきっかけに新たに展開した精米事業は、東北支援として取り組んでいる。活力を失っていた東北の農家を支えるため、共同出資会社・舞台アグリイノベーション

2012年度：直管形LEDランプ［センサー付き直管形LEDランプ　ECOLUXセンサー］（Pr / Dr：アイリスオーヤマ（株）商品開発部 奥村明彦　D：同社 同部 秋山瑠津子）、高天井用LED照明［人感センサー付き　高天井用LED照明］（Pr：アイリスオーヤマ（株）商品開発部 奥村明彦 Dr / D：同社 同部 笹嶋潤）、2013年度：住宅用照明器具［薄型直付LEDライト］（Pr：奥村明彦　Dr：岸本亮　D：茂木賢一）、2014年度：LEDライト［薄型直付LEDライト 人感センサー：1050N-S1/SJ1-WMS,1045L-S1/SJ1-WMS,1584N-S1/SJ1-WMS,1575L-S1/SJ1-WMS］（Pr / Dr：アイリスオーヤマ（株）LED開発部 照明設計課 奥村明彦　D：同社 同部 同課 茂木賢一）、シーリングライト［LED小型シーリングライト:SCL4N,SCL4N-P,SCL4L,SCL4L-P,SCL7N,SCL7N-P,SCL7L,SCL7L-P］（Pr / Dr:アイリスオーヤマ（株）LED開発部 照明設計課 奥村明彦　D:同社 同部 井上創太）、2016年度：布団用電気掃除機［超吸収ふとんクリーナー（IC-FAC2, KIC-FAC2）］（Pr：家電開発部 原英克　Dr：IDデザインチーム 真野一則　D：同チーム 床井祥平）、充電式スティックタイプクリーナー［アイリスオーヤマ 軽量スティッククリーナー ラクティ IC-SDC2］（Pr：家電開発部 原英克　Dr：IDデザインチーム 真野一則　D：同チーム 宮脇将志）、丸形LEDランプ［丸形LEDランプ LDFCL3030D/N/L, 3032D/N/L, 3040D/N/L, 3240D/N/L］（Pr：アイリスオーヤマ（株）商品開発本部 大山繁生　Dr：同社 LED開発部 尾形大輔、奥村明彦、平野和樹　D：同社 同部 佐藤将広）、薄型直付LED照明［1050N-S3-W/ 1045L-S3-W/ 1050N-SJ3-W/ 1045L-SJ3-W］（Pr：アイリスオーヤマ（株）商品開発本部 大山繁生　Dr：同社 LED開発部 奥村明彦　D：同社 同部 茂木賢一、渡邉一人）、2017年度：電球［アイリスオーヤマ LED人感センサー電球 LDR8L-H-6S LDR8N-H-6S LDR5L-H-6S LDR5N-H-6S］（Pr：アイリスオーヤマ（株）商品開発部 大山繁生　Dr：同社 同部 奥村明彦　D：同社 デザインセンター 宮脇将志）、2018年度：作業用照明［プロレッズ　充電式LEDベースライト（LWT-1000BB）］（Pr：アイリスオーヤマ（株）研究開発本部 大山繁生　Dr：同社 LED開発部 峯田昌明　D：同社 デザインセンター 床井祥平）、2019年：LED作業用照明［アイリスオーヤマ・プロレッズ・作業用ワークライト（LWT-10000B-AJ）］（Pr：アイリスオーヤマ（株）LED開発部 尾形大輔　Dr：同社 同部 狩野泰希　D：同社 デザインセンター 宮脇将志）、2020年度：マスク［アイリスオーヤマ・ナノエアーマスク・PK-NI7L/ PK-NI5L/ PK-NI7S］（Pr：アイリスオーヤマ（株）ヘルスケア事業部 岸美加子　D：同社 ホーム開発部 前田理江）

高天井用 LED 照明［人感センサー付き 高天井用 LED 照明］

布団用電気掃除機［超吸収ふとんクリーナー］

充電式スティックタイプクリーナー［アイリスオーヤマ
軽量スティッククリーナー ラクティ IC-SDC2］

シーリングライト［LED 小型シーリングライト：SCL4N,SCL4N-
P,SCL4L,SCL4L-P,SCL7N,SCL7N-P,SCL7L,SCL7L-P］

株式会社を設立し、東北産のコメを「生鮮米」「低温製造米」として商品化している。また、震災以前からの取り組みであるLED電球の製造・販売では、震災以前に発売した値頃なLED電球が震災後、電力不足の最中におけるLEDの普及に貢献した。その他にも、防災や避難に役立つ製品を、実際に被災し、防災士や備蓄管理士の資格をもつ社員の指導のもと数多く開発している。同時に、リーマンショックによる不景気での早期退職により優秀な技術者が他地域へ流出していくのを防ぐため、同社が積極的に雇用し、自社製品のさらなる充実に活かした。

避難セットの商品化はもちろん、非常時に物資や一時避難所を提供する防災協定を全国の自治体と締結するなど、防災に関する企業の取り組みは震災後10年以上経った今でも継続している。2022年には新たに「3.11プロジェクト」をスタート。これまでの支援も含め、改めて東北における地域課題解決と経済活性化を目指す。その1つとして、なかなか復興が進まない福島県南相馬市にグループ会社の工場を建設し、産業の回復と雇用の創出に貢献すべく、準備を進めている。

［飯塚りえ］

防災士の資格をもつ社員が監修した避難セット

LED作業用照明［アイリスオーヤマ・プロレッズ・作業用ワークライト（LWT-10000B-AJ）］

3.11プロジェクト紹介ページ　https://www.irisohyama.co.jp/company/sdgs/project/project311/

 2016

宮城県

ティージーオーセンティッククラシック
有限会社クレセントグース

オリジナルボートネックシャツ

2016 年度：カットソー［ティージーオーセンティッククラシック］（Pr / Dr / D：(有) クレセントグース 大西芳紀）

定番のデイリーウェア

安定した生産体制で
長く愛される製品づくり

ティージーオーセンティッククラシックは、「毎日着たくなる」カットソーを日本の伝統的な製法でつくるデイリーウェアブランドだ。仙台市を拠点とし、生地の編み立て、染色、縫製の全工程を東日本で行っている。かつて染めや織りなど確かな技術をもった生産者たちが、東日本大震災で仕事を失った。そんな職人たちの洋服づくりを何とか再建したいとの思いから、稼働に波のない生産体制を構築。工程ごとに工場を分散させることで、小ロットの生産や追加発注にも柔軟に対応できるようになった。小売店は販売機会を逃すことがなく、工場にとっても閑散期のない安定した生産ができる好循環を実現した。

ブランドを運営するのは有限会社クレセントグース。大正時代から受け継ぐ旧式の織り機を使い、熟練の職人が丁寧に糸をかけ、じっくり編み立てた高密度コットンで、肌触りが良い定番のカットソーを製作している。新型コロナウイルス感染症拡大の影響下でもこの生産体制を維持し、マスクや部屋着に使えるアイテムなどを製作した。つくり手の高齢化などで生産体性を東日本以外にも広げるなど苦心しながら、日本のものづくりを継承していくためにも、職人の技術を守り、より多くの人に届けられる枠組みづくりを探っている。
［飯塚りえ］

旧式の織り機

ティージーオーセンティッククラシック

COGY

株式会社 TESS

宮城県

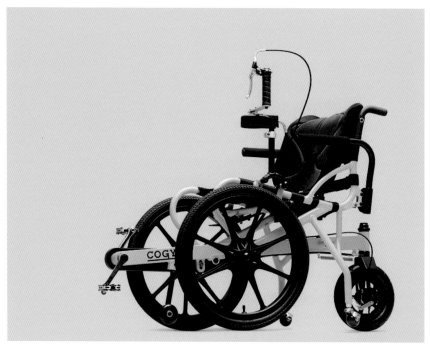

足こぎ車椅子 COGY

2016 年度グッドデザイン金賞：車椅子 [COGY]（Pr / Dr / D：鈴木堅之）

COGY 公式 WEB サイト　https://cogycogy.com/

スポーツバイクのようなデザイン

新しい視点から生まれた
自力で進む足こぎ車椅子

足が不自由な人が、自分でペダルをこいで進む車椅子がある。それが世界初の足こぎ車椅子「COGY（コギー）」だ。歩行が難しくても、左右どちらかの足を少しでも動かすことができれば、両足でペダルをこげる可能性がある。脊髄には「原始的歩行中枢」があり、右足を踏み出したら次は左足という反射的な指令を出していると考えられている。COGYは、この自然反射による両足の動きを利用して開発された。

東北大学医学系研究科・半田康延グループの研究により誕生したペダル付き車椅子を、株式会社TESSが製品化した。COGYのペダルはとても軽く、足を置いた重みだけでも足が前へ出る。すると、反射運動でもう片方の足が前へ出て、両足でペダルがこげるという仕組み。座面の位置や角度、ペダルとの距離などを細かく研究して、反射運動が出やすくなるよう設計されている。これまで、事故による下半身麻痺、先天性の全身麻痺、脳梗塞の後遺症などで足に障がいをもつ人が「自分の脚でこぐ」感覚を獲得した。

反射でペダルをこいでいる状態は、厳密には足を動かしていることにはならない。しかし、「自分で動ける感覚」は、より積極的にリハビリに取り組むなど精神面での前向きな変化を促す。認知症でほとんど寝たきりという高齢者のなかには、足を動かすことが刺激となり、トイレや洗顔を自力で行えるようになったという人も。スポーティで鮮やかな外観も、車椅子のイメージを変えた。2021年の東京パラリンピックでは、聖火ランナーがCOGYを使用し、注目を浴びた。介護用品として開発されたが、今年から大手家電量販店での販売もスタートし、現在では行動範囲を広げるために乗るユーザーが増えている。

［飯塚りえ］

ユーザーがCOGYを実際に使用している様子

山形県

NAGAOKA
MM カートリッジ／ MP カートリッジ
株式会社ナガオカ

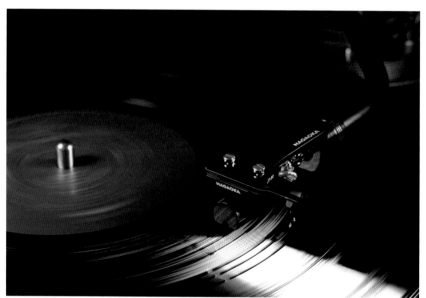

MM 型レコードカートリッジ JT-80LB

2020 年度：レコードカートリッジ［NAGAOKA MM カートリッジ JT-80A / JT-80B / JT-1210］
　　　（Pr：(株) ナガオカ 製造部 後藤孝宏
　　　　Dr：(株) ナガオカトレーディング 商品開発部 西武司／ (株) ナガオカ 製造部 山内廉　D：(株) ブレーン 川崎孝典）
2021 年度グッドデザイン・ロングライフデザイン賞：レコード MP カートリッジ［NAGAOKA カートリッジ MP シリーズ］(Pr：寺村博)

レコード文化を支える
職人の技術とものづくりの姿勢

戦後、蓄音機用のレコード針生産を開始し、現在はダイヤモンドレコード針の世界シェア9割を占める株式会社ナガオカ。1982年にCDが登場し、アナログレコードが市場を失ってプレイヤーの販売も減るなか、他の事業で得た利益で補填しながら、レコード針・カートリッジの生産を続けてきた。精密機器の製造を手掛ける同社ならではの高い技術を注いだ製品は、レコードを楽しみたい世界中のオーディオ愛好家から今も支持されている。

MM型カートリッジJT-80シリーズは、同社の創業80周年を記念して発売された。全工程を手作業で行う40年前からの製法を守りながら、数十年ぶりとなる新製品開発で目指したのは、新たなスタンダード。音質向上のため余計なものを排除してカートリッジを軽くし、レコード針の交換がしやすい形状に改良するなど、洗練されたデザインの細部には工夫が施されている。若者を中心にしたレコードブーム再燃を受けて、流行のポップスやダンスミュージックの音圧を十分に再生できる品質にもこだわった。ナガオカのものづくりの集大成と言える80周年記念モデルが、世界中から高評価を得ており、また、さまざまな賞を受賞したことも励みになって、社内の製品開発へのモチベーションが高まっているという。　　［飯塚りえ］

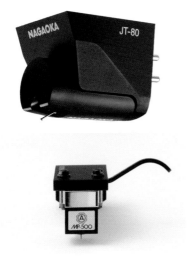

MM型カートリッジJT-80BK(上)／MP型カートリッジ(下)

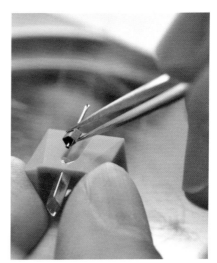

商品組み立て時の様子

 2019 2020 **ベスト100 2018**

**ロングライフデザイン賞 2016 2017
2019 2020**

山形県

バタフライスツール S-0521 ／
座イス S-5046 ／ STICK ／低座イス S-5016 ／
bambi F-3249・F-2737・F-2738・F-2742 ／
チェア S-0507

株式会社天童木工

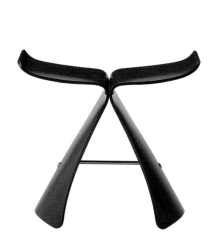
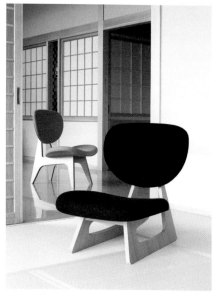

左：スツール［バタフライスツール S-0521］／右：椅子［低座イス S-5016］

2016 年度グッドデザイン・ロングライフデザイン賞：スツール［バタフライスツール S-0521］（D：柳 宗理）
2017 年度グッドデザイン・ロングライフデザイン賞：座椅子［座イス S-5046］（D：藤森健次）
2018 年度グッドデザイン・ベスト100：アームチェア［STICK］（Pr / Dr：(株) 天童木工　D：カワカミデザインルーム 川上元美）
2019 年度グッドデザイン・ロングライフデザイン賞：椅子［低座イス S-5016］（Pr：(株) 天童木工　D：坂倉準三建築研究所）
2019 年度：椅子［bambi F-3249］（Pr：(株) 天童木工　D：(株) 天童木工 松橋孝之）
2020 年度グッドデザイン・ロングライフデザイン賞：チェア［S-0507］（Pr：(株) 天童木工　D：水之江忠臣）
2020 年度：テーブル［bambi F-2737・F-2738・F-2742］（Pr：(株) 天童木工　D：(株) 天童木工 松橋孝之）

成形合板家具づくりの草分け。
時代の先端技術開発が継続する

日本には、大小さまざま、数多くの木工家具メーカーがある。天童木工はそのなかでも有数の規模をもつとともに、独自性の際立つメーカーの1つだろう。山形県天童市にある工場を訪れると、他社との違いは一目瞭然だ。工場の中心部には、成形合板、つまり曲面に加工した合板をつくるための機械が、所狭しと並んでいる。この技術こそが天童木工のものづくりの軸であり、最大の特色であり続けている。

天童木工は、1940年に天童木工家具建具工業組合として創業した。その名の通り、当初は山形県天童町で働く大工や木工職人たちの組合だったという。やがて彼らは共同の作業場を建て、天童木工製作所として法人化。第二次世界大戦後、秋田杉を用いたちゃぶ台や茶箪笥などを製造するようになり、家具メーカーとしての地盤を固めていった。

成形合板の家具をつくり始めたのは1940年代後半のことだ。民間企業としていち早く成形合板用の機械を導入した天童木工は、工藝指導所東北支所に勤めていたデザイナーの剣持勇らの協力により、この技術による家具の試作に力を入れる。1950年には、剣持のデザインを含む80点もの成形合板製の家具の発表会を東京で開催している。

その後の天童木工は、坂倉準三、柳宗理、丹下健三、前川國男といった、日本のモ

椅子［bambi F-3249］

左・中：桂剥きにした単板／右：単板に接着剤を塗布して重ねてゆく ＊

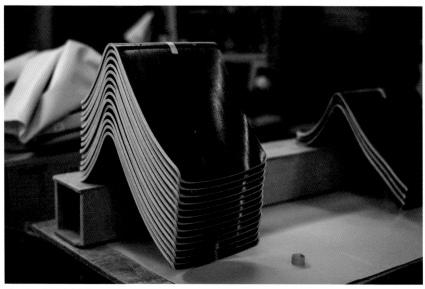

プレス後に成形された合板 ＊

接着剤を塗布した単板を重ね、プレス機にかける ＊

ダンデザインを代表するデザイナーや建築家たちとコラボレーションを重ねていく。技術の高さと進取の気質が、彼らを惹きつけたのだろう。さらに背景には、日本のライフスタイルにおいて近代化と西洋化が進んでいったことがある。柳の「バタフライスツール」、坂倉の「小イス」、前川に師事した水之江忠臣の「チェア S-0507」など、現在までつくられ続けている名作家具は多い。もちろんそのすべてに、成形合板が用いられている。

成形合板の素材となる薄い板（単板）には、粘りや弾性に優れたブナが多用される。まずブナの丸太を、かつら剥きの要領で厚さ1ミリほどの薄い板に加工し、接着剤を塗布してから木目が交差するように重ねる。表面には突板と呼ばれる化粧板を用いることが多く、ウォルナットやローズウッドといった木目の美しい材が好まれる。ここに強い圧力を加え、熱や高周波などで接着

成形後の合板の塗装 *

剤を固めると合板ができ上がる。この時、金型や木型などを使って立体的な造形を施したものが成形合板だ。板を一方向だけに曲げた二次曲面と、より複雑に成形する三次曲面があり、三次曲面のほうがより難易度が高い。バタフライスツールの繊細な曲線は、その完成度の高さの偉大な証と言える。

このような天童木工の技術が、一般的な木工家具メーカーのものづくりに比べて、より工業的で科学的であることは言うまでもない。さらに同社の技術の追求は、現在も進展を続けている。近年の成果として、スギの圧密成形技術がある。このプロジェクトを中心になって率いているのが、同社の製造本部長である西塚直臣氏だ。2009年に現職に就いた西塚氏が、スギ材の有効利用に取り組み始めたのは2011年のこと。東日本大震災が起こり、営業担当だった際に家具を納品した小中学校が被災した様子を見て、自分ができることを考えたという。

「秋田、宮城、岩手をはじめ東北の山々には広大なスギの森林がありますが、その価値は低迷しています。昔は50ヘクター

ルのスギ林があれば、1年に1ヘクタールずつ伐採して売っていくと、50年後には新しいスギが育って一生食べていけると言われた。しかし現在は1年生活するのに50ヘクタールのスギを売らなければいけません。そこで私はスギの価値を上げたいと考えたのです」。

スギ材は柔らかいため、家具には不向きな素材だった。西塚氏は圧力をかけてスギを薄くすることで強度や硬度を向上させ、用途を広げようと模索する。厚い板で試行錯誤を重ねたうえ、薄いスギ板を試すときれいに圧密ができ、それが成形合板用の単板として使えることが分かった。2013年にはこの技術で特許を取得。金属のローラーで圧力をかけ、板を均一な厚さに仕上げるには、同時に加える温度やローラーのスピードなどを正確に制御しなければならない。西塚氏が中心となって開発した技術は、スギに限らず幅広い樹木を加工できる、きわめて汎用性の高いものだ。圧密加工したスギの活用が大きな期待を集めたのは、2020年の東京オリンピックに向けて建設が構想された新しい国立競技場のプロジェクトだった。建築家のザハ・ハディドが設計した案では当初、座席に

スギの単板の圧密加工 *

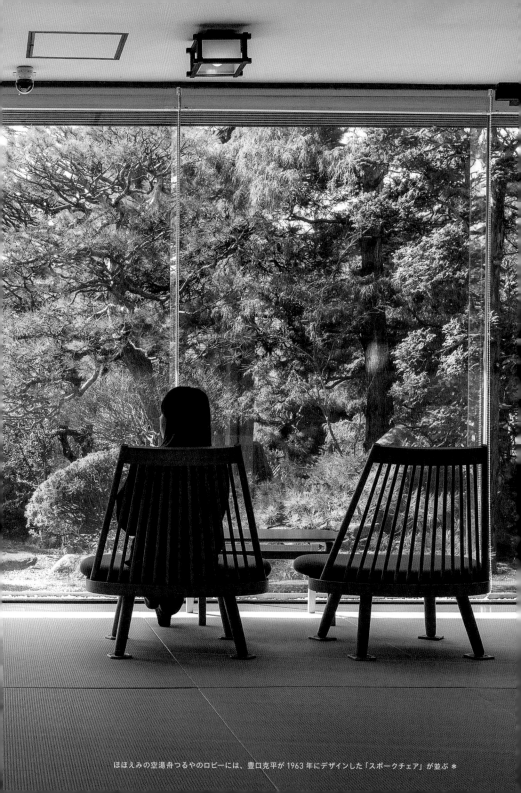

ほほえみの空湯舟つるやのロビーには、豊口克平が 1963 年にデザインした「スポークチェア」が並ぶ *

国産針葉樹が使われる計画があったという。震災復興を旗印にした東京オリンピックで、東北のスギ資源をスタジアムに用いるのはストーリーに合致していた。スタジアムの構造から半屋外となる客席ゆえに耐腐性や難燃性が求められたが、それも圧密材に薬剤を含浸させる技術を新たに開発することでクリアした。最終的に設計者が変更になり、予算も大幅に縮小したため、スギ材の客席は実現しなかったが、この機会によって技術革新は足早に進むことになった。

「成形合板を何十年もつくってきたなかで培われたブナ単板をいかようにも曲げられる技術と、薄く加工したスギの圧密材に親和性があったことが大きい。天童木工でなければ、この技術は難しかったと思います」と西塚氏は話す。現在は、日本各地の森林を活用するためにも、同様の技術が活用されるようになった。天童木工には丸太を板に製材する設備があり、板を圧密加工して家具をつくるところまで技術が揃っているので、全国から木材が持ち込まれているという。

「スギの学名はクリプトメリアジャポニカと

いい、これは日本の隠された財産という意味です。しかし、いつまでも隠された財産にしておくのではなく、スギを檜舞台に上げてあげたい（笑）。これが私の座右の銘なんです」。

西塚氏は現在、スギに多く含まれる成分である改質リグニンの研究も行う。改質リグニンは自然由来でありながら、耐熱性、耐久性、加工性に優れ、石油由来のプラスチックに代わる可能性を秘めたスーパーマテリアルだ。これまで多くが廃棄されてきたスギの枝や皮なども有効利用が進むかもしれない。将来的に工場をつくるなら、スギ資源が豊富にある東北の山地が最も恵まれた環境となる。

「『我国家具工業の先達となる』という言葉が天童木工の社是にあります。時代の変化をふまえて、環境に優しいものや、今まで使われなかった素材に、積極的に取り組んでいきたい」と西塚氏。ニッチだったスギの圧密技術が約10年間で急速に注目されたように、本当に革新的な発想は未来を変える力をもつ。天童木工ならではの挑戦は、いつまでも続いていく。

［土田貴宏］

西塚直臣／天童木工 常務取締役 製造本部長
山形県尾花沢市出身。1975年天童木工入社。営業・技術開発・製造・資材管理と多岐にわたる業務を経験。先祖から引き継いだ山や畑を所有しており、自身も林業・木材に関する幅広い知見をもつ。先祖が大切に育ててきたスギの価値を高め、同じ課題を抱える日本の林業を救いたいと研究を続けている。＊

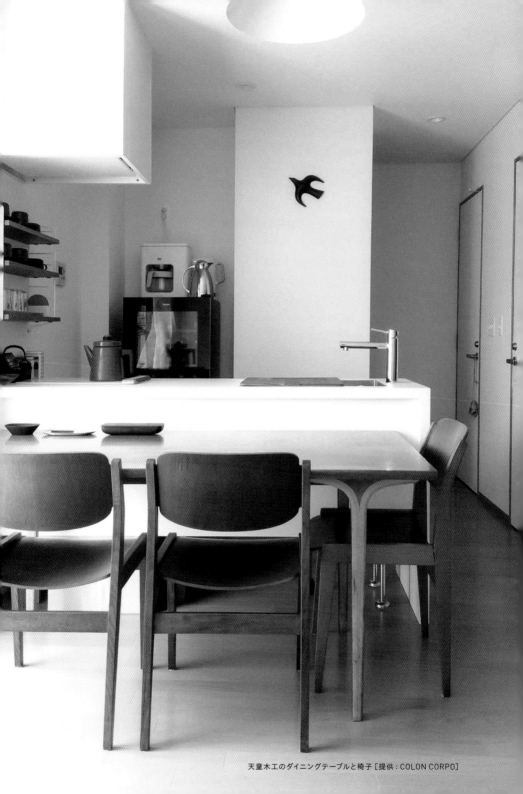

天童木工のダイニングテーブルと椅子 [提供：COLON CORPO]

デンマークのコンプロットデザインによるイージーチェアとテーブル ＊

ほほえみの空湯舟つるや

天童市の旅館「ほほえみの空湯舟つるや」
は、日本庭園の中庭を望むロビーに、豊口
克平による「スポークチェア」が並ぶ。そ
の横には、畳の上の生活に合わせてデザイ
ンされた坂倉準三建築研究所による低座
イスもある。他にも柳宗理、田辺麗子、ブ
ルーノ・マットソンらによる家具が客室な
どで用いられている。
「天童木工は地元企業であり、私自身も家
具が好きなので選んでいます。特に低座イ
スは庭園を背景によく映えています」と代
表取締役の山口裕司氏は説明する。天童
木工の西塚直臣氏は、デザインも技術も
無駄がなく、削ぎ落とされた家具がロング
ライフになっていくと語る。この空間は、
そんなロングライフな家具の宝庫である。
［土田貴宏］

食事処 ＊

天童木工の椅子［提供：COLON CORPO］

COLON CORPO

デザイナーの萩原尚季氏は、学生時代に
目覚めて以来の天童木工のファンだ。
「ミッドセンチュリーにデザインされた天童
木工の家具は、戦後間もない頃に日本の
生活を良くしようとデザイナーが一生懸命
に考えたもの。今も新しい家具をつくる前
に、こういう素敵なものがあったことを知っ
ておかないと、結局はゴミをつくることに
なってしまう」と彼は話す。いわゆるレト
ロ趣味ではなく、純粋に優れたデザインと
して天童木工の往年の家具を捉える萩原
氏は、山形県内で不用品として出される家
具の中から名品を見つけることもある。そ
のような家具を収集し、必要に応じてリペ
アして、自身で運営する高気密高断熱仕
様の集合住宅「コロンコーポ」の住人に無
料で貸し出している。　　　［土田貴宏］

テーブルは水之江忠臣のデザイン ＊

スギの圧密材を用いて剣持デザイン研究所がデザインした椅子とテーブル ＊

やまぎん県民ホール（山形県総合文化芸術館）

2020年に開館した「やまぎん県民ホール」のエントランスロビーの家具は、剣持デザイン研究所がデザインしたものだ。まっすぐ通った木目と、凛として張りのあるフォルムが特徴。いずれもスギの圧密材の素材感がデザインと一体になっている。下に敷かれたカーペットとともに、船と最上川をモチーフにしたという。

スギ材には、白い部分と赤みを帯びた部分がある。スギの圧密技術を開発した西塚は、この白と赤を一対として使用することを提唱してきた。色による木材の消費に偏りが出ないようにという配慮だ。やまぎん県民ホールの家具は黄みがかった塗装を施してあるが、スギの色合いの変化も分かる。これは自然素材である木の誇るべき個性なのだ。　［土田貴宏］

福島県

木製玩具 ファーヴァ・クビコロ・ガレージ／バイオマスプラスティック食器 "PAPPA Series"／キッズ家具 トッカトゥットシリーズ

株式会社マストロ・ジェッペット

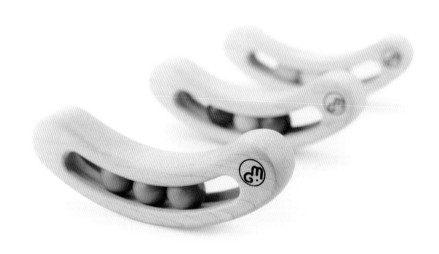

イタリア語で「豆」を意味する「ファーヴァ（FAVA）」。握って、振って、揺らして、3粒の豆の動きや音を楽しむファーストトイ。南会津の木工職人が、組手などの伝統的な接合技術を使ってつくっている

2012 年度：木製玩具（ファーストトイ）［ファーヴァ］（Pr :（株）マストロ・ジェッペット 児山文彦／富永周平
Dr/D：富永周平（工房 mapa））、木製玩具（積木）［クビコロ］（Pr/Dr/D：同左）
2013 年度：ガレージ［木製玩具（車庫と車）［ガレージ］］（Pr :（株）マストロ・ジェッペット 武藤桂一（金中林産（資））＋
富永周平（工房 mapa） Dr/D：富永周平（工房 mapa））
2016 年度：乳幼児向け食器［バイオマスプラスティック食器 "PAPPA Series"］（Pr :（株）マストロ・ジェッペット
Dr：富永周平 D：富永周平／田中英樹／フェルナンダ・ブランダオ）
2017 年度：キッズ家具［トッカトゥットシリーズ］（Pr :（株）マストロ・ジェッペット＋金中林産（資）武藤桂一
Dr :（株）レストーリエ 富永周平 D：富永周平／田中英樹／フェルナンダ・ブランダオ）

小さな「木のおもちゃ」に想いを込めて
「木の町、南会津」を発信する

2010 年、福島県南会津で誕生したマストロ・ジェッペット。製材業や木造住宅設計・施工会社、家具工場、木工メーカー、ろくろ職人、プロダクトデザイナーなどが出資し、「木の町、南会津」の良さを国内外に発信するために創設した木製玩具ブランドである。

「阿賀野川の最上流部に位置する南会津町は、面積の 9 割以上を占める森林の恵みを受けて発展した地域です。豊富な資源と高い木工技術を有しながら、近年は激しい価格競争や後継者不足のなかで、各社ともに苦しい経営状況が続いていました。まずは木工技術を活かした木製玩具で世界的に知られる地域ブランドとなり、それを足掛かりにして林業や製造業など、木材に関わる産業全体の活性化につなげることが目標でした」と、ブランドを育て上げ、現在代表を務める富永周平氏。イタリア出身のプロダクトデザイナーで、家具や雑貨のデザインの工房で経験を積み、2008 年に自身のブランド「工房 mapa」を立ち上げた。独立当初は木製玩具のデザインに熱中し、優れた木材や木工技術を求めて全国の木材産地を巡るなかで南会津を知ったという。「知り合いだった木造住宅設計・施工会社、芳賀沼製作所から『一度、南会津を見に来て欲しい』と誘われ、訪れた木工工場が大手百貨店の玩具をいくつも手掛けていて、その技術力の高さに本当に驚きました」（同氏）。自身も出資してブランドを立ち上げ、描き溜めていた「ファーヴァ」や「ガレージ」などのデザイン 13 点を次々と製品化。2010 年秋より販売を開始し、豊富な海外経験を活かして営業活動を始めた矢先、東日本大震災が発生。福島第一原発事故の影響で放射能検査などの手間が掛かるようになったうえに、特に海外での展示会では風評被害に悩まされたという。「順調だっ

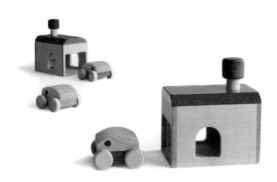

車庫の上の煙突を叩くと車が飛び出す「ガレージ（GARAGE）」。幼い子どもの「繰り返し遊び」に着目したシンプルな商品。マストロ・ジェッペットの玩具はいずれも CE マーク（ヨーロッパの玩具安全基準）を取得している

た商談が突然破談になり、最初は理由も分かりませんでしたが、何件も続き、これが風評被害かと気づきました。自身の工房がある神奈川県に登記を移すなど、皆で真剣に悩みましたが『やっぱり南会津はいいところだよね』と。どうにか踏み留まりました」。地道な広報活動や営業努力を積み重ねた結果、2013年には軌道に乗り、全国的に知られるブランドに成長。現在では世界8カ国でも販売され、玩具以外の木工製品の依頼も増えているという。森林資源活用の幅を広げるため、新素材の開発にも取り組んでいる。2015年に販売を開始した乳幼児向け食器「PAPPA」シリーズは、笹や竹を配合したバイオマスプラスティックを使用。森林保全のため定期的に伐採される笹や竹には抗菌性・防腐作用があり、一般的なプラスチックよりも石油使用量を50％以上削減できる。子どもにも地球環境にも優しい、エコロジカルな素材だ。こうした活動が認められ、2017年度には南会津町が林野庁の補助事業「林業成長産業化地域創出モデル事業」に選定され、2022年4月、活動拠点となる「きとね」がオープン。マストロ・ジェッペットのオフィスを移転するとともに、ショップも開設した。「最近では幼保施設やホテルなどの内装、キッズスペースのデザインなども手掛けています。小さなおもちゃから大きな家まで、木を使ったモノづくりは何でも、これからは観光などのコトづくりにも力を入れていきます」（同氏）。　［小園涼子］

バイオマスプラスティック食器「PAPPA（パッパ）」シリーズ。上から、離乳食用食器セット、ベビー食器セット、少し大きくなってからのキッズ食器セット

 # 未来づくりデザイン賞 2014

茨城県

ミニマルファブ

独立行政法人産業技術総合研究所コンソーシアム
ファブシステム研究会＋ミニマルファブ技術研究組合＋
テシマ デザイン スタジオ＋株式会社デザインネットワーク

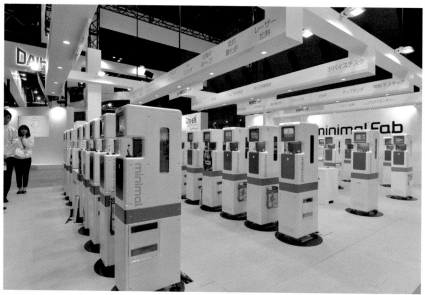

ミニマル装置群の展示（セミコン 2014）

2014 年度グッドデザイン・未来づくりデザイン賞：超小型半導体製造システム［ミニマル ファブ］
（Pr：(独) 産業技術総合研究所（茨城）コンソーシアム ファブシステム研究会 代表 原史朗
Dr:ミニマルファブ技術研究組合 事務局長 加藤洋　D:テシマ デザイン スタジオ 手島彰＋(株) デザインネットワーク 二川真士）

日本の技術力で実現した
超小型化と規格の統一化

自動車、パソコン、携帯電話、家電など
に使われる半導体デバイスは巨大な工場
で大量生産されるが、そもそも各種製品
の工場では保管コストを抑えるため、半導
体はじめ部品の在庫を多くもたない。加え
て消費の多様化と市況の変化に伴い、半
導体は小ロット・低コストの生産体制へ転
換が求められている。そこで、多品種を少
量生産する柔軟な工場オペレーションを
可能にすべく、産業技術総合研究所が企
業、大学、公的機関など112団体と組織
するコンソーシアム・ファブシステム研究
会をベースに、ミニマルファブ技術研究組
合が設立され、国家プロジェクトとしてミ
ニマルファブの開発が進められた。

ミニマルファブは、最小限の装置群で多
品種少量生産ができる新しい生産システ
ムだ。システムの開発にはデザインの発想
を取り入れ、製造工程のさまざまな要素
を標準化、共通化、統一化することで製
造装置の超小型化に成功した。また、装
置自体に局所クリーン化技術を実装してい
るためクリーンルームが不要で、工場の広
さは従来の1/100で足りるようになり、工
場建設投資額は1/1,000に縮小できる。

本格的な生産の前にプロトタイプを製造
するといった場面で活用される他、多品
種の半導体を少量ずつ短期間で製造する
ミニマルファブの特徴を活かし、2017年
からJAXA（宇宙航空研究開発機構）の
航空技術部門で試作実証研究を行ってい
る。1点ものの半導体が十数万点も必要
となる宇宙機の開発に、ミニマルファブが
大きく貢献するだろうと期待される。

［飯塚りえ］

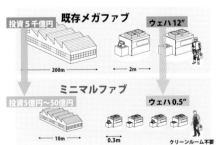

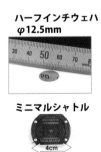

ミニマルファブ構想。高さ1,440mm、幅294mmにまで小型化に成功したミニマル装置には、微粒子とガス分子を同時遮断
する局所クリーン化技術が実装されており、ハーフインチ径のウェハ（半導体デバイスを構成する材料）を搬送するための密閉
容器「ミニマルシャトル」によって、ミニマル装置間におけるウェハの密閉搬送が実現した

そこにある価値を共有する

自分の住む場所を「何もないところ」という言い方をすることがありますが、そんな土地にも、そこにしかない価値があります。当たり前すぎて気づかない風景、時代の変化に取り残されていた技術、その地の出身でないからこそ特別に感じる自然と人との交わりなど、再発見した価値と得た豊かさを多くの人と共有するデザインを紹介します。

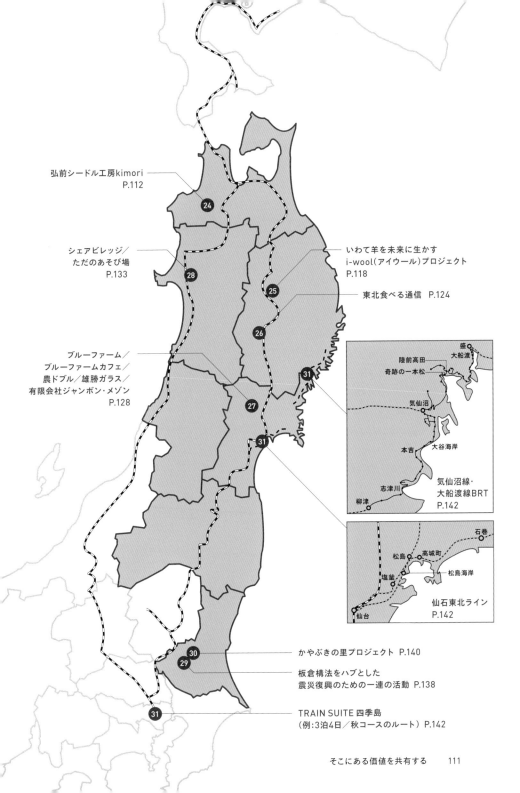

弘前シードル工房kimori
P.112

シェアビレッジ／
ただのあそび場
P.133

いわて羊を未来に生かす
i-wool（アイウール）プロジェクト
P.118

東北食べる通信　P.124

ブルーファーム／
ブルーファームカフェ／
農ドブル／雄勝ガラス／
有限会社ジャンボン・メゾン　P.128

盛
大船渡
陸前高田
奇跡の一本松
気仙沼
本吉　大谷海岸
志津川
柳津
気仙沼線・
大船渡線BRT
P.142

石巻
松島　高城町
塩釜　松島海岸
仙台
仙石東北ライン
P.142

かやぶきの里プロジェクト　P.140

板倉構法をハブとした
震災復興のための一連の活動　P.138

TRAIN SUITE 四季島
（例：3泊4日／秋コースのルート）P.142

青森県

◆ 2014

弘前シードル工房 kimori

株式会社百姓堂本舗＋
合同会社 tecoLLC.＋蟻塚学建築設計事務所

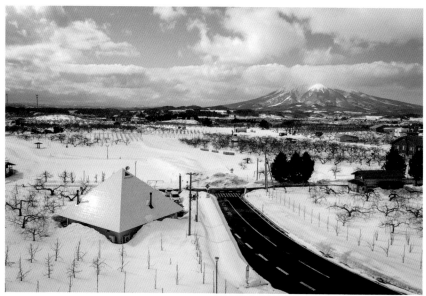

kimori。弘前市りんご公園内に現れる白い三角屋根のシードル醸造所 ＊

2014 年度：りんご酒醸造所［弘前シードル工房 kimori］（Pr：高橋哲史　Dr：立木祥一郎　D：建築 蟻塚学 グラフィック 對馬眞）

kimori シードル

りんご農園でシードル醸造。
津軽の新しい風景をつくり出す

りんご農家が自らりんご酒（シードル）を醸造して販売する「弘前シードル工房 kimori」。青森県弘前市、岩木山麓一帯に広がる弘前市りんご公園内にオープンしたのは 2014 年 5 月のこと。りんごづくりの工程とは縁のない醸造技術を学び、酒造免許を取得するところからのスタートだった。

kimori を運営する高橋哲史氏は、元々東京で携わっていた映像ディレクションの仕事を辞めて家業のりんご農家を継いでから、後継者が減りつつあったりんごの生産を向上させようと考えるようになったとい

う。子どもの頃から見慣れた弘前のりんご畑の風景を守りたいという気持ち、そして販売額で 1,000 億円規模になる青森りんごの市場を絶やしてはならないという責任感から、2002 年以降本格的に農業スキルとビジネスの両立を目指してきた。

転機となったのは 2008 年。降雹により津軽一帯のりんご園が大打撃を受ける災害に見舞われた。1 年間手を掛けて育てたりんごが出荷前に傷み、落ちて腐り始めてしまい、廃棄するしかない。その現実に、高橋氏は将来への危機を感じ取った。「弘前のりんごをもっと知ってもらうために、

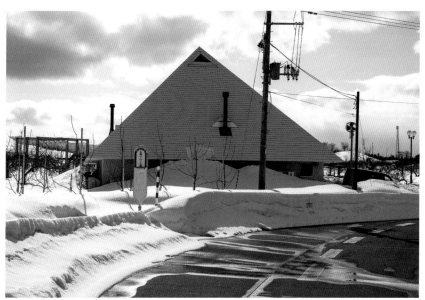

kimori 外観 ＊

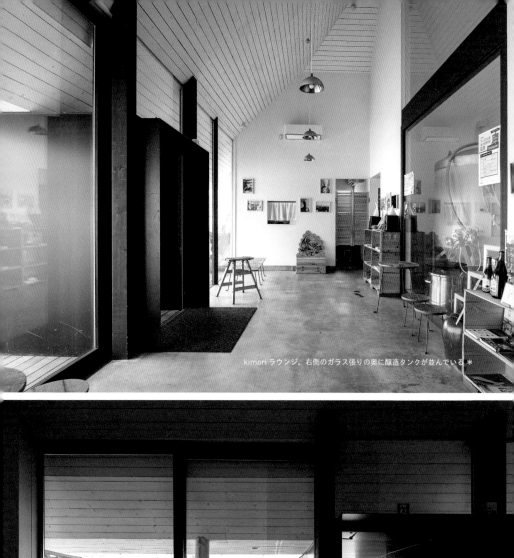
kimori ラウンジ。右側のガラス張りの奥に醸造タンクが並んでいる ＊

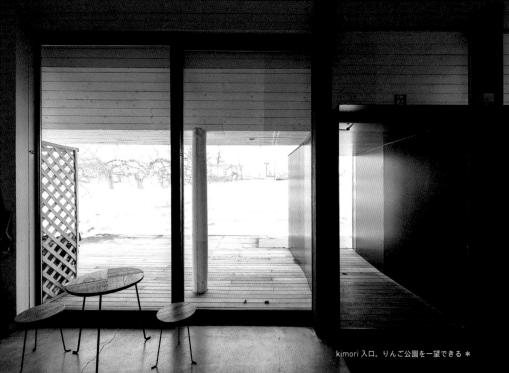
kimori 入口。りんご公園を一望できる ＊

りんご農園 *

りんご農園へ遊びに来てもらいたい。人が集まる場所にお酒があれば、楽しんでもらえる場所にできる」。りんご畑の美しさに目を向けてもらうことと同時に、流通には適さないりんごへの対策として発案したのが、シードル醸造だった。

とはいえ、育てたりんごを醸す技術はゼロ。高橋氏はまず、国内でシードルを醸造している大手酒造メーカー・ニッカウヰスキー社へ相談した。しかし、アドバイスは「あなた自身の手で挑戦してみなさい」。シードルは日本ではまだまだ認知度が低く、存在感も薄い。もし、りんご農家が醸造するならば独自の方法で仕上げ、大手とは違うシードルを世の中へ出して欲しい。それがひいてはシードル全体を盛り上げる勢いになるはずだ——。大手メーカー

ラウンジの薪ストーブ。りんごの枝で焚くのは「おもてなし」のしるし *

の工場長に愛のある言葉で背中を押され、手探りで道を切り拓くことになった。

青森県に事業計画を申請したり、弘前市にりんご公園の活用方法として提案したり。実際の醸造所を整備するためのプラン、資金繰り、酒造免許の取得と、成すべきこ

kimori 入口テラス ＊

とは山積していたが、当時はどこから手を
つければ良いかすら、分からない。りん
ご農家の集まりで相談すると、同じように
シードルに興味をもつ仲間が少しずつ集ま
り、地域の商工会議所メンバーともつなが
りを深め、異業種の実務家からも積極的
に話を聞いた。そのなかで、デザイン会社
テコエルエルシー
tecoLLC. 立木祥一郎氏と知り合い、醸
造所の建築設計と、会社のロゴマークや
シードルのラベルデザインを含めたクリエ
イティブ面での準備が具体化していった。
kimori という名前は、すでに決まってい
た。収穫が終わったりんごの木に、1つだ
け実を残して感謝と来年の豊作を願って
畑の神にささげる風習「木守り」に由来し
て名づけたものだ。「人が関わり合うお酒
にしたい」との考え方を軸に、モダンなス
タイリッシュさよりも、楽しく過ごせる雰
囲気を目指すことに決めた。
りんご公園内に建設した醸造所は、建築
家・蟻塚学氏が設計を担った。岩木山のシ
ルエットと重なり合うように、三角形を組
み合わせた変わったかたちの屋根をもつ木
造平屋建て。これは、枝を広げるりんごの
木の間から、醸造を特徴づける自然発酵

のシードルの泡が立ち上るイメージだ。単
なる工場ではなく、訪れた人が青森りんご
の歴史に触れることができるよう、醸造所
の内装には、りんご協会の資料から探し
出した写真を配置。青森でりんご栽培を
普及させた人物や、1 箱 25kg もある木箱
を軽々とかつぐ女性、剪定の方法を伝授
する様子など、モノクロ写真がりんごの発
展を振り返るきっかけになる。栽培に適し
た土地ではなかった青森にりんごを根づか
せ、守り抜いてきた人々の功績を知りなが
ら、目の前のりんご畑を眺め、シードルを
味わう。そんな空間が生まれていった。
シードルが完成し、工房をオープンさせる
と、意外なことに地元の人でにぎわった。
初めてりんごの木に触れたという感想が多
く、「近いようでよく知らない存在」だった

りんご農家に残されていた写真。上：今も続くりんご剪定大
会。名人が剪定する手先を大勢の観客が固唾を呑んで見守
る。このような講習会、競技会を通じて技術が共有されて
きた。／下：重いりんご箱をかつぐ重労働でもあった［下＊］

りんごの見方を変えることができたのは、大きな手応えだ。また、屋外映画上映会やグランピング、子どもたちが「りんごカレー」をつくる会といった体験型イベントを積極的に開催。りんご畑を身近に感じてもらうための試みを重ねている。言ってしまえば、シードルもりんごを楽しむ1つのツールなのである。

りんご農家の仲間で発足した「弘前シードル研究会」は、当初10人に満たなかったメンバーが40人以上に増え、実際にシードルを製造するメーカーはプライベートブランドを含めると14社にまでなった。これまで弘前市役所のりんご課を事務局として活動してきたが、2021年度からは独立した民間主体の「弘前シードル協会」へと組織を改め、高橋氏が会長を務めている。今後も、「農園ごとに地シードルの銘柄があるくらい」裾野を広げる勢いだ。

［高橋美礼］

kimori のテーブルとスツール。流通しているりんご箱の板材を再利用して設計者がデザインしたもの ＊

手がけ方次第で実の成り方が変る「剪定」はりんご栽培で最も高い技術が込められた職人技。高橋氏によれば、剪定作業を通じてその樹を育てた先代の考え方が見えてくるという ＊

高橋哲史／株式会社百姓堂本舗・kimori 代表
1973年青森県弘前市生まれ。民放、NHK などのテレビ番組を中心とした映像制作に携わる。2002年に U ターン就農。2014年には弘前市りんご公園内に、弘前シードル工房 kimori をオープン。畑のなかの小さな醸造所でシードルづくりを行っているかたわら、2018年からは、りんご農家の担い手育成の場として kimori キャンパスをオープン。非農家出身の未来のりんご農家育成事業を行っている。＊

いわて羊を未来に生かす
i-wool（アイウール）プロジェクト
岩手県＋岩手めん羊研究会＋LLP まちの編集室

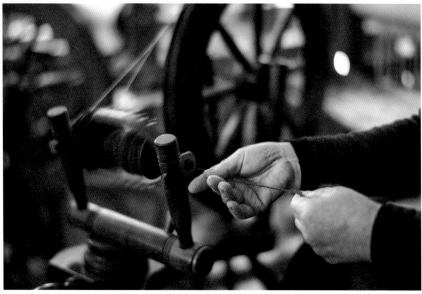

羊毛ブランド i-wool をホームスパンで糸にする工程。手先の感覚がすべてだ ＊

2020 年度：地域における産業循環の取り組み［いわて羊を未来に生かす i-wool（アイウール）プロジェクト］
（Pr：岩手県知事 達増拓也　Dr：LLP まちの編集室 水野ひろ子　D：LLP まちの編集室 木村敦子）

盛岡市近郊にあるホームスパン工房の１つ ＊

ホームスパンの伝統から展開する羊毛ブランド。
メディアが掘り起こす地域資源

岩手県には、羊毛を手で紡ぎ手織りする「ホームスパン」という文化がある。その技術は明治時代にイギリス人宣教師から伝わったという説もあり、長年農閑期の女性の手仕事として根づいてきた。大正期には国産の軍事用品として毛織物の需要が高まり、めん羊飼養が産業として発展するが、戦後には他の繊維産業の発展とともに衰退。ホームスパンは、各地域の作家や工房によって細々と継承されてきた。

地域の暮らしをテーマにした書籍やミニコミ誌を制作する「まちの編集室」は、ホームスパンの歴史や変遷を取材するなかで、ホームスパンの材料に使われている多くが輸入羊毛だということを知る。また一方で、近年農家の高齢化による働き手を補うために、除草や景観整備の一助として食肉に向くサフォーク種の羊を放牧する事例が増えていたが、その羊毛は加工まで手が回らず廃棄されていた。ホームスパン作家のなかには県産羊毛の活用に興味がある人もいたものの、農家と関わる機会はなかったという。そこでまちの編集室は両者のつなぎ手となり、2018 年から作

i-wool のショール。作家作品 ＊

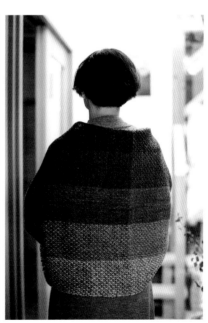

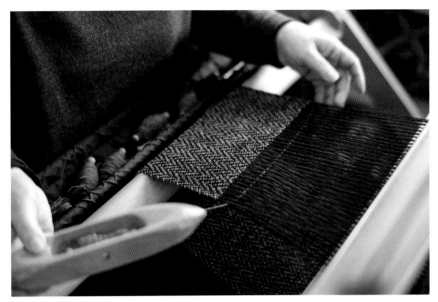
i-wool の毛糸を織る ＊

家とともに羊を育てる農家のもとを訪れて
マッチングを行い、県産羊毛の買い付けと
秋の展示会に向けた試作を開始。同時期
に岩手県が「いわてのめん羊里山活性化
事業」をスタートし、飼養者や流通業者
などで組織する「岩手めん羊研究会」とと
もに、農家に対する飼育技術支援や羊肉
流通体制づくりと並行して羊毛の活用にも
乗り出していた。そこへ取材を通して長期
的にホームスパンに寄り添ってきたまちの
編集室に、県産羊毛を使った商品開発を
依頼する声が掛かり、県の取り組みとして
「i-wool」プロジェクトが立ち上がった。
春に毛刈りをして刈り取った羊毛は、まず
初めに脂や汚れを落とすため、洗って干
す必要がある。プロジェクトではこの洗い
の工程を経た素材（原毛）を「i-wool」と

いう名前でブランディングした。洗った後
の原毛は、ほぐして染料などで染め、紡
いで糸にする他、手織りでブランケットや
ネクタイなどの加工製品に。加工製品の
場合は、i-wool が 50％ 以上含まれてい
るものにブランドタグをつけて販売できる
仕組みにした。サフォーク種は硬めで弾力
のある毛質が特徴で、当初はホームスパ
ン作家へ材料としての活用を提案するも、
扱いづらいのではという懸念もあった。作
家とともに農家を訪ねるなかで、その毛質
や風合いの個性を知り「この毛なら使いた
い」と前向きな動きも出てきた。作家と農
家の間で顔の見える関係性ができたこと
を契機に、展示販売会では農家を巻き込
み、製品のユーザーも含めたコミュニティ
づくりを試みた。ユーザーにとっては、作

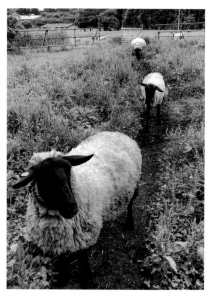
サフォーク種の羊。サフォークは肉用種で、日本で最も多く飼育されている品種

毎年春先に行われる、羊毛の毛刈り

農村地域の婦人会による羊毛洗い作業

洗い上がった羊毛（ウール）＊

家はもちろんのこと、その背後にいる農家と出会い、県産羊にまつわる背景や物語を知る機会になる。農家自身も作家から素材のニーズを聞くことで、具体的な手法に落とし込むことができるため、モチベーションにもつながる。作家同士の連携も生まれ、岩手の羊を発信する結束力が徐々に深まっていった。

i-wool プロジェクトとして3年の事業を終えた後も、まちの編集室では引き続き独自にその取り組みを進めている。今後は常設店舗での i-wool 製品の販売や、地域のなかでホームスパンを体験できる教室、里山を巡りながら生産地や作家を訪ねるツアーなど、ユーザーがより身近に手紡ぎの楽しさや自然の循環を共有するような展開を模索しているのだという。岩手のホームスパンは持続可能な規模を維持してきたおかげで、細々ながら時代を超えて生き残ってきた反面、手仕事や工芸は長年女性たちの趣味の領域として扱われてきた。地域を代表する産業の1つとしてホームスパンの価値を高めたいという思いから、個人の作家たちに呼び掛け、2021年には組合「いわてホームスパンユニオン」

「まちの編集室」編集の雑誌「てくり」の別冊。左「HOME-SPUN in IWATE」はホームスパンのさまざまな情報が満載。右「te no te」は岩手県内の手仕事とクラフトマン 16 人を特集 *

を発足。さらなる販路拡大や、若手作家たちが生業として自立できる環境づくりを目指す。ホームスパン自体のブランド力の強化と並行し、近年はホームスパン製品以外での活用方法も探っている。現在県内で飼養されている羊は 600 頭以上。手仕事での活用には限界もあるため、質の良いものはホームスパンに確保しつつ、その他を紡績用の糸や毛織物の原料として県外へ出荷する他、布団用のワタにする等、活用度を上げるためのアイディアも出てきている。ホームスパンでは洗いも作家が担当するが、それ以外の製品の開発となると、手間の掛かる洗い作業が目下の課題だ。現状では作家や農家の有志によってなんとか成り立っているが、今後は福祉施設や婦人会などの協力を得ながら、各地域のコミュニティのなかで洗い作業を担っていくような仕組みづくりも確立していきたいという。

まちの編集室の水野ひろ子氏と木村敦子氏は「i-woolを通して伝えたいのは、自然豊かな岩手各地の風土の違いと良さを知るとともに、その大きな循環のなかに自分自身がいると体感すること」だと語る。普段はそれぞれ独立した編集者やデザイナーとして活動する傍ら、盛岡の文化を独自の目線で伝える雑誌『てくり』の制作や、i-woolのようなプロジェクト単位で活動する際にまちの編集室として結集する。県による商品開発の依頼から始まった i-woolは、今や羊の循環を巡るあらゆる展開を生んでいるが、一体彼らを突き動かすのは何か。それは、地域のために何か貢献しようという使命感というより、自らが暮らすまちを面白がる精神にある。まちに出てネタを発見し、編集を通して他の人にもその面白さをお裾分けしていく感覚だという。まず自分たちが実直にかつ楽しみながら取り組むことで、周囲の人を巻き込み新たな関わりを生み出す。その姿に、量産型の工場ではなく身近な暮らしのなかで育ってきたホームスパンとも通ずる、岩手の文化の紡ぎ方を垣間見た。　[元行まみ]

木村敦子（左）・水野ひろ子（右）／まちの編集室
上記 2 名の他にライター赤坂環を加えた 3 人で岩手県盛岡市の地域誌『てくり』（2005 年創刊、年 2 回発行）の出版を軸に、編集デザイン、企画などを手掛ける。木村・水野は岩手県伝統工芸産業アドバイザーでもあり、商品開発や販路開拓にも取り組んでいる。*

東北食べる通信
NPO 法人東北開墾

岩手県

『東北食べる通信 2021 年 12 月号（発行：株式会社ポケットマルシェ）』の表紙

2014 年度グッドデザイン金賞：月刊誌［東北食べる通信］（Pr：髙橋博之、大塚泰造、今村久美、山内明美
Dr：本間勇輝、鈴木英嗣、阿部正幸、坂本陽児、黒田知範　D：玉利康延）

東北から全国へ広がった
消費者と生産者の新しい関係づくり

『東北食べる通信』は、世界初「食べもの付き情報誌」。東北の生産者を特集した情報誌と、彼らが生産した自慢の食材がセットで届く。読者は届いた食材で料理をつくり、facebook のグループに投稿すると、生産者がそれを見てコメントする。

創刊号の編集長・高橋博之氏は、かねてから出身地である岩手県の過疎高齢化と人口減少に危機感を募らせていた。そのうえの被災であり、地域の基幹産業である農林漁業を再生するには創造的復興が必要だと考えた。そこには被災地で起きた、ある現象がヒントになっている。震災後、生産現場の後継者不足、価格低迷による収入低下など、地方の一次産業が危機に直面していることを知った都市部からの支援者は、「それなら私が買います」と、漁師や農家から直に食材を購入し始めた。都市に戻ると職場の同僚などに口コミで宣伝して販路が広がっていったのだ。つくり手の顔が見えなかった消費者と、機械的な生産を求められ買い叩かれていた生産者。両者が出会ったことにより、従来の流通システムの外側で、都市部の資本と地方の生産物の交換が始まったのだ。高橋氏は、これを復興支援に留めず日常化したいと考えた。

高橋氏が注目したのは、消費者と生産者の関係性だ。厳しい自然と対峙しつつ手間を掛けて魚や野菜を収穫し、食卓へと

現地体験イベント

届けてくれる生産者に対し、都市の生活者たちが尊敬と感謝の気持ちを抱くようになった。「自分の食は遠くの誰かに支えられていると気づくことができた」と高橋氏は語る。一方で生産者はマーケティングやブランディングに不案内なため、直売で買ってくれる消費者はありがたい。「来年の旬もお願いします」と言われると、もっと良いものを提供しようと意欲が高まり、仕事に充足感と誇りがもたらされる。生産者と消費者の間に、こうした情緒的なつながりを取り戻して、分断された関係を改善したい。高橋氏は NPO 法人東北開墾を設立し、東北の一次産業を再生するために動き始めた。

都会で暮らしながら地方の生産者とつながりをもてるように、高橋氏は定期購読の月刊情報誌を発行。誌面では生産者を特集し、仕事への情熱やその人の生き方、自慢の食材とその生産背景を紹介する。2013 年 7 月の『東北食べる通信』創刊号は、宮城県石巻市の牡蠣漁師を特集。旬の殻付き完熟牡蠣 5 つが付いて 1,980 円。創刊号で 350 人だった読者は、岩手県久慈市の短角牛を特集した 2 号で 700 人と倍に増えた。

高橋氏が facebook にグループを作成すると、読者は届いた食材でつくった料理の写真を投稿しコメントを添え、生産者はおすすめの食べ方を紹介するようになって交流が始まった。「消費者の感謝の声に触れると、生産者はやはり嬉しいし、それが仕事の励みになる。つながりを感じられると、お互いに感謝し合う関係になるんです」と高橋氏。好調なスタートだったが、編集長の仕事は思いの外ハードだった。

『食べる通信』は、「この生産者の営みを広く知ってもらいたい」という思いが強い。だから、人選は高橋氏が行い、県外であっても幾度となく取材に通う。生産者には寡黙な人も多く、何度も取材に足を運び、酒を酌み交わし、徐々に心を開いてもらって

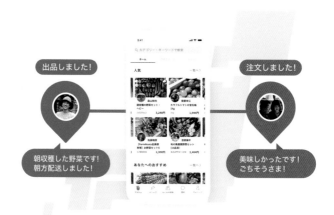

ポケットマルシェ アプリ

『東北食べる通信 2013 年 12 月号』の誌面

やっと話を聞くことができた。また、毎月セットにする食材が変わるため、その都度、最適な発送方法を配送業者や生産者と相談する必要があった。多くの読者への毎月の発送も手間がかかり、スタッフ総出で生産者とともに発送をおこなったという。

やがて『食べる通信』を四国でもやりたいという声が届いた。このモデルが全国に広がって欲しいと考えていた高橋氏はノウハウを伝え、『四国食べる通信』が創刊。クラウドファンディングの資金で独自の決済システムを開発し、利用料を支払えば使用できるサービスの提供を始めた。これにより全国で『食べる通信』の創刊が可能になり、最大50 誌以上が各地で発行された。

高橋氏は 5 年間、65 号まで編集長を務め、2016 年に株式会社を設立して産直 EC「ポケットマルシェ」のサービスを開始。スマートフォンアプリと WEB サイトで、全国の農家、漁師とやり取りをしながら新鮮な食材を購入できる。現在ユーザーは 55 万人を超え、約 7,000 人の生産者が登録しており、夏休みの収穫体験などのイベントも企画される。2022 年には社名を株式会社雨風太陽に変更して、さらに都市と地方をつなげる事業を開始。ワーケーションしながら親子で長期滞在できる「ポケマル親子地方留学」などを計画している。

［飯塚りえ］

 2015 2017 2019 2020
 ベスト100 2020

宮城県

ブルーファーム／ブルーファームカフェ／農ドブル／雄勝ガラス／有限会社ジャンボン・メゾン

ブルーファーム株式会社

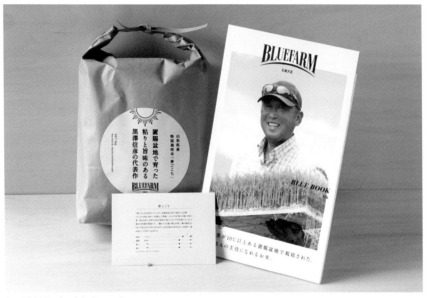

BLUE BOOKつきの商品パッケージ。
米などの産品のパッケージ、商品解説カード、生産者紹介小冊子（BLUE BOOK）の3点セット

2015年度：商品パッケージ［ブルーファーム］（Pr：早坂正年　Dr／D：高橋雄一郎）
2017年度：カフェ公民館［ブルーファームカフェ］（Pr：早坂正年　Dr／D：高橋雄一郎）
2019年度：生産者のケータリングサービス［農ドブル］（Pr：ブルーファーム（株）早坂正年
　　　　Dr：よっちゃん農場 高橋博之、高橋道代　D：ブルーファーム（株）高橋雄一郎）
2020年度グッドデザイン・ベスト100：酒器［雄勝ガラス］（Pr：ブルーファーム（株）代表取締役 早坂正年
　　　　Dr：裏家健次＋雄勝硯生産販売協同組合
　　　　D：ブルーファーム（株）高橋雄一郎＋海馬ガラス工房 村山耕二）
2020年度：食肉加工品メーカー［有限会社ジャンボン・メゾン］（Pr：（有）ジャンボン・メゾン 高崎かおり
　　　　Dr：ブルーファーム（株）早坂正年　D：同社 高橋雄一郎）

目利きの力で地域資源を掘り起こし
デザインの力で消費者に届ける

宮城県大崎市の岩出山にある「ブルーファームカフェ」。ここは東北のさまざまな特産品の産地とともに手を組み新たな商品やブランドの開発を行うブルーファーム株式会社が運営するカフェである。オーナーの早坂正年氏は元々東北芸術工科大学でデザインを学び、通販カタログギフトの売れっ子バイヤーとして活躍。しかし震災をきっかけに東北へと拠点を移した。「会社を辞めて東北に戻ろうと思ったのはいくつか要因があります。1つは子どもが生まれて、出張ばかりの仕事に疑問を覚えたこと。2つ目はバイヤーの仕事をしていて東北の復興支援企画はいくつも取り組んだのですが、一次産業の売り上げが全然伸びないのを目の当たりにしていたこと。仲の良かった農家さんから『今年初めて農薬を撒いてしまった』と連絡が来た時には、そんなことをさせてしまう現状に

憤りを感じました。そんな時に妻の実家のあるこの地へ移動しました」。2013年末のことである。これまで東京と仙台だった拠点を現在の大崎市へと移した。バイヤーの経験は豊富にあったが、何から始めたらいいのかも分からない。最初の1年くらいは、とにかく産地を見て回ることに時間を費やした。農作物が1年のなかでどう育っていくのか、どういう見た目のものが美味しいのかを1つひとつ教えてもらっていった。農家回りを始めて半年くらい経った頃、1件の相談を受けた。山形の黒澤ファームという米農家からだ。高級料亭に納品した実績があるが、次のターゲットとしてホテル・グランドハイアット東京に米を納めたいという相談だ。年間契約は難しいが短期なら可能性が出てきた。「黒澤さんには米づくりのノウハウを全部教えてもらっていたのでこれはやるしかないと思

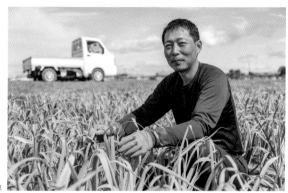

早坂氏が足繁く通った生産地

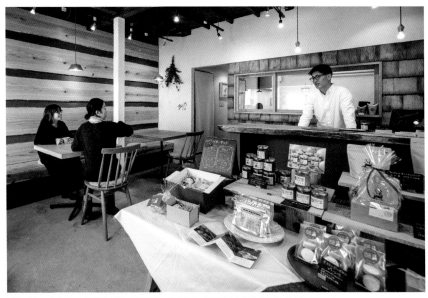

ブルーファームカフェ。営業は土日。平日は農家をはじめ、地域の人との会合スペースとして活用 ＊

い、山形の食を提供するホテルでのフェアの企画書を先方に持ち込んだところ、これが通りました。無事フェアは終わり、おかげさまでこれまでのフェアで最高の売り上げを記録。一番評判が良かったのがお米でした。結果、年間契約にも結びつきました」。フェアは大成功。黒澤ファームはこれを機に高い評価を得、関連5店舗以上の顧客を新たに獲得した。常に美味しいものを求める現場では、早坂氏のような築地市場に出回らないような食材を提案してくれる目利きが必要だったのだ。

そして、2014年6月にブルーファーム株式会社を起業。最初の仕事ではB to Bで成功を収めた。次に早坂氏が取り組んだのはB to Cの仕事だ。「東北を本当に元気にできるのは価値を提案するだけじゃなくて、売って数字を出すこと」と早坂氏は言う。それが最初のグッドデザイン賞受賞となった『BLUE BOOK』つきのギフトパッケージである。ブルーファームは十数箇所の産地を巡り、聞いた話や見たことをテキストにまとめて1つの商品につき1冊のブックレットを制作。商品説明を分かりやすく記したカードを添え、新たなパッケージを施してブランド化した。この商品で「Gマークを獲る！」と公言していたのだと早坂氏は語る。「そうなんです。ある意味、戦略的に獲りにいきました。設立して2年目くらいの若い会社だったので信用を得たかったのですが、いわゆるデザイン業界の賞は農家の方たちは知りません。でもGマークの認知度は高いのです。なので、こ

ブルーファームカフェ正面 *

のプロジェクトに参画いただいた農家さんや周囲の人たちには、この商品でグッドデザイン賞を獲ると公言していました。獲れなかったら恥ずかしかったですが（笑）。無事に獲れて、展示会もして、徐々に仕事につながっていきました」。ブックレットには、何度も生産者のもとに通い詰め、日々の苦労を分かち合った早坂氏だからこそ聞き出せた話が、短い文章で簡潔に綴られている。糖度などの数字や、上滑りな惹句では表すことができない生産者の想い＝「農家の汗」をそのままパッケージに込めた。また、BLUE BOOK の表紙には生産者の写真が大きく印刷されているが、それは届いたパッケージを開けた時に、まるで生産者が直接届けてくれたかのように感じられる演出になっている。単にパッ

ケージを小ぎれいにまとめるのではなく、生産者の声と想いを消費者に届ける工夫がデザインの細部に詰まっている。審査委員からも「洗練されたパッケージと生産者情報がうまく溶け合ったデザイン」と評価を受けた。その後、2016 年には農家の

ブルーファームカフェの照明。カフェインテリアはさまざまなものの転用でデザインされているが、これは木製碗をシェードに使ったもの *

ブルーファームで開発、カフェで販売している季節のジャム
と名物バターサンド *

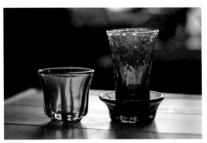

酒器「雄勝ガラス」。ブルーファームがプロデュース。雄勝
硯製造時に発生する産廃になる削り粉を使って天然の発色
をもたらした *

方たちが気軽に相談できる「デザイン公民館」としてブルーファームカフェをオープン。カフェとしての営業は週末のみで、平日は農家の人たちがデザインの相談をする場として機能している。「パッケージやロゴのデザインをして終わりではありません。農作物を商品化するまでの仕組みづくりや販路の開拓も行い、最終的に商品を売るところまでを一緒に考えていきたい」と早坂氏は語る。パッケージや WEB サイトのデザインだけではなく販売、流通まで請け負えるのはブルーファームの大きな特徴と言えるだろう。農家に寄り添う姿勢

と数字で結果を出している実績から、農家の信頼は厚い。まだまだこれからだと早坂氏は言うが、東日本大震災、そして風評被害などで大打撃を受けた東北の一次産業が新たなアイディアと実行力で着実に生まれ変わろうとしている。今後は独自の「デザイン教育」にも力を入れる。バイヤー経験で培ったノウハウを活かし、商品をどうブランディングしてパッケージングし、数字につなげていくかを生徒たちと考えながら実行する学び舎を建設中だ。宮城から新たなプレイヤーが誕生する日も、そう遠くはない。　　［上條桂子］

早坂正年／ブルーファーム株式会社 代表取締役
2003 年東北芸術工科大学卒業後、リンベル株式会社入社。商品開発や大手企業との新規事業の立ち上げなども多数行い 2013 年同社を退社。2014 年 6 月ブルーファーム株式会社を設立。食品の卸販売と一次産業をブランディングで支えるコンサルティング業務を行う。現在は欧州への輸出事業も行っている。

 2019

 地域づくりデザイン賞 2015

秋田県

シェアビレッジ／ただのあそび場

株式会社 kedama［シェアビレッジ］、ハバタク株式会社［ただのあそび場］

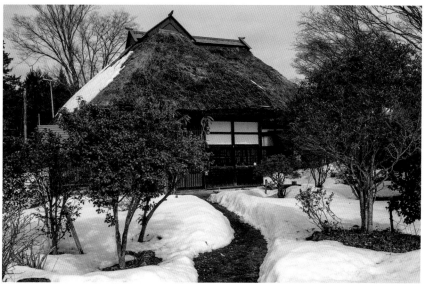

築 140 年の古民家を守りながら活用する「シェアビレッジ町村」。五城目町町村地区の古民家が活用された ＊

2015 年度グッドデザイン・地域づくりデザイン賞：古民家［シェアビレッジ］（Pr：武田昌大　Dr：丑田俊輔　D：坂谷専一）
2019 年度：遊び場［ただのあそび場］（Pr：ハバタク（株）丑田俊輔
　　　Dr：同社 柴田祐希　D：太田開＋ KUMIKI PROJECT（株）桑原憂貴、湊哲一＋坂谷専一）

シェアビレッジ町村、土間から見る居間 ＊

誰もがフラットに関わる
新しい"村"のようなコミュニティ

働く場所を個人が共有するシェアオフィスならぬ「シェアビレッジ」。人口減少と高齢化が著しく進む集落で、空き家になってしまった場所を、利用したい人で維持する仕組みとして始まった。「村があるから村民がいるのではなく、村民がいるから村ができる」という考えのもと、古民家や歴史ある建造物を1つの村に見立てて再生していく。その最初の"村"が生まれたのは秋田県五城目町。秋田市から約30kmのところにある町で、築140年ほどの古民家をなんとか守りたいと集まった若者たちがいた。

プロジェクトを立ち上げ、現在は運営会社の代表を務める丑田俊輔氏の専門は、教育機関と新しい学習環境の創出。海外とも交流しながら「学びをデザインする」ハバタク株式会社の代表でもある。福島で生まれ、東京の企業に勤務していた頃から「既存の経済的価値にとらわれない暮らし方があっていい。五城目町ならそれを暮らしながら考えられる」と感じていたという。ハバタクが本社を構える東京都千代田区が五城目町と姉妹都市の関係だった偶然から見学に訪れ、2014年には移住を決めた。

立派な茅葺き屋根を戴く古民家は、日本の原風景でもある。しかし、行政による補助金を頼らず100年先まで残すために、近隣から材を調達して、地域の人々が協力しながら手入れをするだけでは維持できない現実もある。

丑田氏らが掲げる「シェアビレッジ」では、年会費を「年貢」と呼び、年貢3,000円を納めれば誰でも村民＝会員になることができる。決められた利用費を支払って、イベントを開催したり、オフィスに利用したり、宿泊も可能だ。2015年5月に"開村"すると、全国から村民が集まった。五城目町まで行けなくても都市部で定期的に集まり、シェアビレッジについて語り合うような機会もあり、田舎と都市とをお互いにシェアし合う、新しいコミュニティのかたちが緩やかに形成されつつある。2016年にはプロジェクト2番目の村が香川県三豊市仁尾町に開設。さらにシェアビレッジのコンセプトは進化し、現在では住居に限らず、山、

シェアビレッジ町村の縁側 ＊

飲食、農業、子育てなどさまざまな領域で
コミュニティを立ち上げたい人をサポートす
る仕組みにもなっている。2021年からは
さらに、オンライン上にバーチャルなコミュ
ニティを立ち上げることもできるようにな
り、離れた場所にいながら活動を共有する
チームも誕生している。

五城目町シェアビレッジがスタートするきっ
かけには、五城目町馬場目にある地域活
性化支援センターの存在が大きい。2013
年、愛称「BABAME BASE」として開設
されたこの場所では、建て直したばかりの
小学校が統廃合により使われなくなってし
まい、校舎を有効活用するために企業誘致
が進められていた。そこへ入居した最初の
3社のうち1社が丑田氏のハバタクだった。
元は小学校なのでオフィスには十分な広さ
があり、地元の住民に親しまれる場所、教

育制度のベンチャー活動にも最適。町のシ
ンボルでもある山の景色を一望でき、周囲
には水田や手つかずの自然も残る。過疎と
高齢化という社会問題に対しても、「ここで
暮らすからこそできる挑戦がある」と当初
から前向きだった。入居者には、写真家や
デザイナー、研究者と、街づくりに大切な
人材が増え、地域医療を担う診療所、食
堂もできた。国内の教育留学制度にも積極
的だし、アフリカのクアクア市、ベトナム
のホーチミン市との交流も生まれている。

行政によるサービスだけに頼らず、自発的
なコミュニティを目指す丑田氏らの取り組
みはもう1つ、2018年にできた「ただのあ
そび場」に凝縮される。その名の通り、子
どもも親もタダ・無料で勝手に遊べる空間
だ。五城目町で20年以上空き家になった
ままの建物を、地域の人々が入れ替わり立

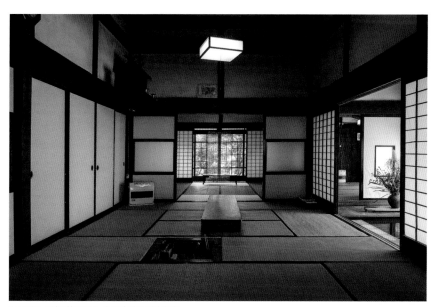

シェアビレッジ町村の居間。右手がかつての玄関 ＊

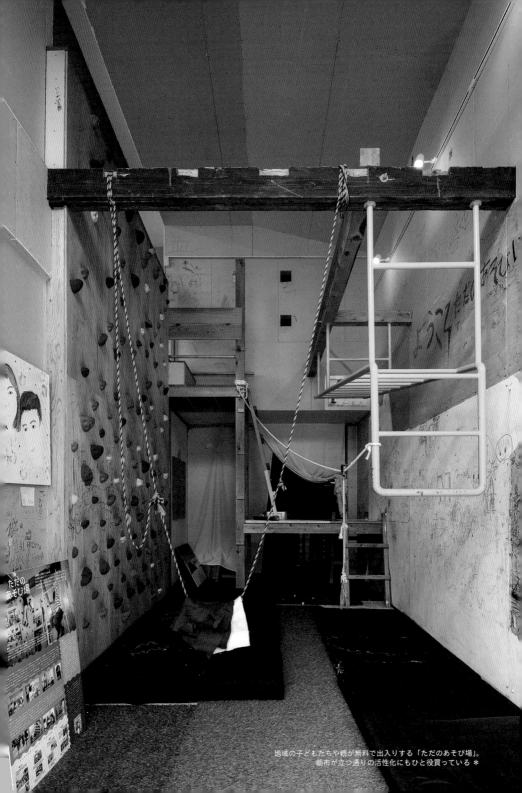

地域の子どもたちや親が無料で出入りする「ただのあそび場」。
朝市が立つ通りの活性化にもひと役買っている *

右の入口がただのあそび場。左の入口は建物をシェアしているカフェ。子どもがただのあそび場で遊んでいる間にお母さんがカフェで一休みもできる。奥でつながっている ＊

「ただのあそび場」2 階。使い方は自由。地元の人の手によって遊具が増えた ＊

ち替わり、ほぼ DIY でリノベーションした。壁をよじ登ったり、高いところから飛び降りたり、といった学校でも家でも怒られてしまいそうな、ちょっと危険な遊び方ができる「余白」のような場所。シェアビレッジとは違い、費用を発生させずにすべて自治で運営する。近所に住む鉄工所の人は雲梯（うんてい）を設置し、本棚には親世代が読み終えた漫画や本が並び、「あそび場見守り隊」という地域ボランティアが立ち寄るうちに、人の流れも変わったという。ちょうど目の前は、五城目町の名物でもある朝市が立つ目抜き通りでもあり、今ではカフェ、ギャラリー、皮革職人、椅子職人が店を構えるようになった。

マクロの数値で見れば人口減少の嘆かわしい状態が注目されがちだが、ミクロでは新しい暮らし方や特定の経済的価値にとらわれないコミュニティを楽しむ状況が見えてくる。丑田氏が実現しているように、暮らしのなかに新しい共同体を生み出す考え方や方法は、これからの大きな潮流になりそうだ。　［高橋美礼］

五城目町地域活性化支援センター「BABAME BASE」。リノベーションした元小学校校舎に、シェアオフィス、食堂、地域診療所などが入居している ＊

丑田俊輔／シェアビレッジ株式会社 代表取締役
公民連携まちづくり拠点「ちよだプラットフォームスクウェア」、日本 IBM を経て、新しい学びのクリエイティブ集団「ハバタク」創業。2014 年より五城目町在住。「ただのあそび場」、「湯の越温泉」、住民参加型の小学校建設等に携わる。コミュニティプラットフォーム「Share Village」を運営。＊

2018

茨城県

板倉構法をハブとした
震災復興のための一連の活動

一般社団法人日本板倉建築協会＋一般社団法人 IORI 倶楽部＋
那賀川すぎ共販協同組合＋一級建築士事務所 株式会社里山建築研究所

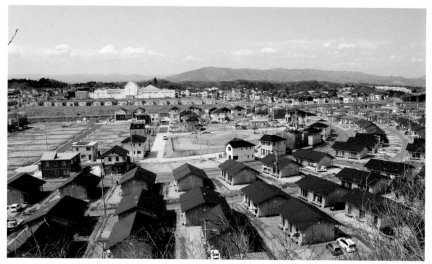

いわき市高久第十応急仮設住宅のまちなみ［提供：一般社団法人日本板倉建築協会／写真：齋藤さだむ（P.138 全て）］

2018 年度：板倉建築の普及啓発活動［板倉構法をハブとした震災復興のための一連の活動］
（Pr／Dr／D：一般社団法人日本板倉建築協会）

熊本県阿蘇郡西原村で実施したちいさいおうちプロジェク
ト。みんなで協力してつくるため、自然と交流が生まれる

仮設住宅の内部。内装はすべて無垢のスギ厚板仕上げ。は
しごで登れるロフトもあり、天井が高く開放的な空間

森とともに生きる。
建築を通して地域循環型のまちへ

日本古来の神社や穀物倉庫などに用いられ、伝統的な木造建築技術として受け継がれてきた「板倉」。本プロジェクトは、その技術を現代の法規や暮らしに適応した「板倉構法」を活用して、震災時の仮設住宅へと転用した取り組みである。

日本板倉建築協会を率いる安藤邦廣氏が板倉構法の開発と普及に取り組み始めたのは 30 年以上前のこと。柱と柱の間のスリットに厚板を落とし込んで建物の構造をつくる板倉構法は、断熱性・保温性・調湿性が高く日本の四季にも適している。一般的な大工や技術者がどの地域でもつくれるような生産システムや技術継承を推進してきたこともあり、震災による緊急時のニーズに合わせてさらなる合理化を図った他、木材の供給体制のネットワークを強化。メディアを通して循環型のまちの再生の重要性を伝えつつ、全国の支援者と協力しながら地域の人々の手で自ら復興を遂げられるようサポートした。

いわき市と会津若松市に建設した仮設住宅計 206 戸をはじめ、地域の特性に合わせて多様なプロジェクトが展開。当初から仮設住宅解体後の再利用を見越して計画されており、現在も住宅・オフィス・福祉施設・宿泊施設などに活用されている。南三陸では福島での経験に基づいて、地元の工務店や製材所、住民を中心とした互助会を結成し、地元の木材活用や環境整備に取り組みながら板倉構法による震災復興の家やカフェを建設。2016 年の熊本地震では、車中泊や避難所生活が続くなか、自宅の庭先に避難できる 6 〜 8 畳程度の板倉の小屋の建設する「ちいさいおうちプロジェクト」を提案。2018 年の西日本豪雨時には、いわき市で役目を終えた仮設住宅が、被災した岡山県総社市へ仮設住宅として移設された。

東日本大震災をきっかけに、それまでは協定によりプレハブメーカーが一手に担ってきた仮設住宅の発注体制に木造も含まれるようになった。板倉建築をハブとした一連の活動は、建設を通して再び地域の人々の営みとつながりを紡いでいくとともに、東北が有する豊かな森や海に改めて目を向け、持続的な自然の循環へと立ち返る契機となった。その精神は復興を超えて、少子高齢化が進む集落の再生やこれから起こりうる世界規模での気候変動への向き合い方を伝え続けている。

［元行まみ］

 2013 ベスト100 2013

かやぶきの里プロジェクト

野村不動産株式会社＋
筑波山麓グリーン・ツーリズム推進協議会＋株式会社里山建築研究所

茨城県

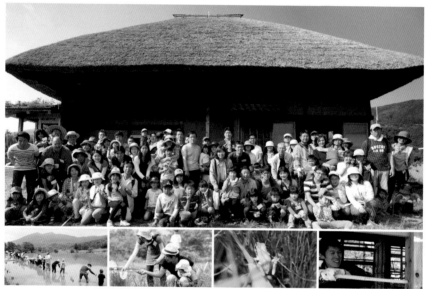
かやぶきの里プロジェクト

2013年度グッドデザイン・ベスト100：子供たちに故郷をつくる住宅ソリューション［かやぶきの里プロジェクト］
　　　（Pr：野村不動産 商品開発部 三井宏友＋筑波大学 名誉教授 安藤邦廣＋筑波山麓グリーン・ツーリズム推進協議
　　　会 櫻井登＋（特非）つくば環境フォーラム 田中ひとみ＋里山建築研究所 居島真紀　Dr：野村不動産 住宅建築部
　　　川合通裕／開発企画部 刈内一博／商品開発部 岡村華代＋筑波山麓グリーン・ツーリズム推進協議会 森田源美
　　　D：里山建築研究所 上野弥智代、松本真朋、安藤慧、北野祐子）
2013年度：都市と農村を繋ぐサスティナブルな仕組み［かやぶきの里プロジェクト］（Pr／Dr／D：同上）
　　　都市と農村を繋ぐ産民官学共同プロジェクト［かやぶきの里プロジェクト］（Pr／Dr／D：同上）

都会の子どもの「ふるさと」になった都市農村交流プロジェクト

かやぶきの里プロジェクトは、産官民学共同プロジェクトとして 2012 年に始まった。野村不動産株式会社、筑波山麓グリーン・ツーリズム推進協議会、地元 NPO 法人、つくば市、筑波大学によるもので、都市で暮らす子どもたちが筑波山麓の里山で田植えや稲刈りを体験する。

首都圏でのマンション分譲やオフィスビル開発を事業とする野村不動産は、顧客とのコミュニケーションのなかで、都市に暮らす家庭が抱えるジレンマに注目した。子どもには自然と触れ合う体験をさせたいが、そもそも故郷となる田舎がない。一方で、農村部では過疎化、高齢化が進み、土地の環境保全や里山文化の継承が課題となっていた。都市と農村、双方のニーズをつなぎ、社会的な課題を改善しようとスタートしたのが、かやぶきの里プロジェクトの里山体験イベントだ。

イベント参加者は、野村不動産のマンションやオフィスビル入居者から募集し、定期的につくばの里山を訪れ、農作業や古民家の再生を通して、共助の精神や自然環境の循環を体験する。地元住民にとっては、多地域多世代との交流でコミュニティが活性化し、里山マルシェで地元産の食材を販売することにより、地元に小さな産業が生まれるきっかけとなった。

里山体験イベントの企画・運営の中心となったのは、筑波山麓グリーン・ツーリズム推進協議会。当時はまだ少なかった自然体験イベントだが、このプロジェクトで都市と農村それぞれの社会課題や循環型社会の実現について、参加者の意識を高めることに貢献した。2014 年には収穫した米の一部を、福島の親子のための保養キャンプに寄贈し、震災復興にも寄与した。近年は都内でもシェア畑や市民農園を気軽に利用できるようになり、身近なところでの自然体験が可能になった。野村不動産では、里山体験イベントに代わり、都内で畑づくりができる「都市型体験農園サービス」を 2020 年から提供している。

［飯塚りえ］

筑波山麓グリーン・ツーリズム推進協議会 WEB サイト
http://www.tsukuba-gt.sakura.ne.jp/

野村不動産株式会社 WEB サイト
https://www.nomura-re.co.jp/

2015 ◆ 金賞 2016 2017

仙石東北ライン／気仙沼線・大船渡線 BRT ／ TRAIN SUITE 四季島

東日本旅客鉄道株式会社

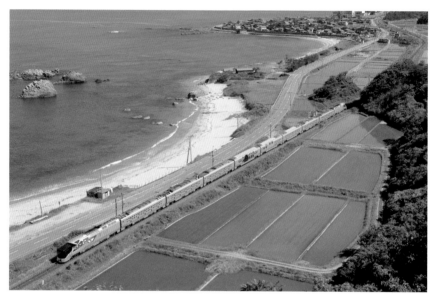

TRAIN SUITE 四季島

2015 年度：鉄道路線［仙石東北ライン］（Pr：東日本旅客鉄道（株）仙台支社、東北工事事務所）
2016 年度グッドデザイン金賞：BRT（バス高速輸送システム）［気仙沼線 / 大船渡線 BRT］
　　　（Pr：東日本旅客鉄道（株）代表取締役社長 冨田哲郎　Dr/D：同社 復興企画部長 大口豊）
2017 年度グッドデザイン金賞：クルーズトレイン［TRAIN SUITE 四季島］（Pr：東日本旅客鉄道（株)）

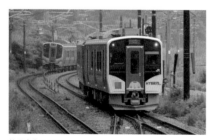

仙石東北ライン

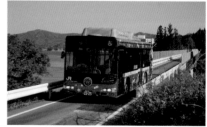

気仙沼線・大船渡線 BRT

地域に寄り添う、多彩な手法で
人々の暮らしを支え、日本を元気に

東日本大震災では、東日本旅客鉄道（以下、JR東日本）が運行する多くの路線も甚大な被害を受けた。特に太平洋沿岸部では線路や駅舎の流失や破壊が多数発生。津波や福島第一原子力発電所の事故などにより長期間の不通を余儀なくされた路線は7線区、約400kmにも及び、2020年3月、常磐線富岡駅〜浪江駅間の運転再開をもって全線復旧となった。各路線ともに早期復旧を目指しながらも、地域の復興まちづくり計画との整合性や、次の災害を見据えた安全性の確保、求められる輸送力など、さまざまな観点、地域特性をふまえた検討・協議が重ねられ、原位置

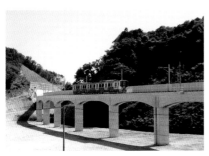

まちづくり計画に合わせ、仙石線の一部線路や駅を内陸側に移設

での復旧をベースとしながらも線区ごとに異なる手法が採用されている。

宮城県仙台市と石巻市を結ぶ仙石線では、特に被害の大きかった東松島市の復興まちづくりと連携し、住民が集団移転した高台に東名駅と野蒜駅を移設。この2駅を含む高城町駅（松島町）〜陸前小野駅（東松島市）間が2015年5月に開通し、全線運転再開となった。さらに、そのタイミングに合わせて開業したのが、仙石線が東北本線に乗り入れる「仙石東北ライン」だ。仙台駅を出て盛岡方面に北上する東北本線と、北東方面の石巻に向かう仙石線は、塩釜市・松島町付近で近づき、しばらく併走している。2路線が再び別方向に向かう手前の東北本線・松島駅、仙石線・高城町駅付近に2路線を接続する300mの線路を新たに整備した。平均駅間距離が長く速度が出やすい東北本線に仙石線の一部列車が直通運転できるようになったことで、特別快速列車の場合、仙台駅・石巻駅間の所要時間は10分程度短縮され、52分となった。元々通勤路線としての利用が多かった仙石線は、時間短縮の

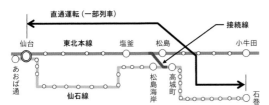

既存2路線と新たな仙石東北ラインの路線図。直流電化の仙石線、交流電化の東北線に跨って運行するため、環境に優しいディーゼルハイブリッド車両を導入。ディーゼルエンジンによる発電と、減速時に蓄電池に充電した電力を併用してモーターを動かす

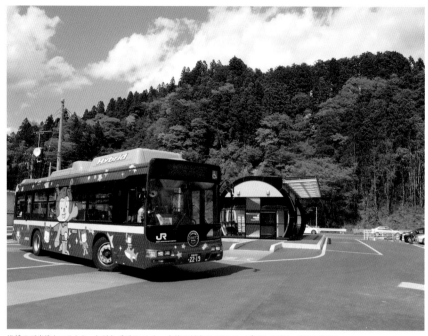

沿線のご当地キャラクターなどをデザインした、車椅子対応のノンステップ型ハイブリッド車両を導入

要望が震災前から寄せられており、日常生活の質の向上にも寄与する、地域に寄り添った復旧プロジェクトと言えるだろう。

一方、鉄道ではなく、「BRT（バス高速輸送システム）」による復旧を採用したのが、宮城県登米市～気仙沼市～岩手県大船渡市を結ぶ、気仙沼線（柳津駅・気仙沼駅間）と大船渡線（気仙沼駅・盛駅間）だ。線路の3割以上が流出し、その復旧には相当の期間・費用が見込まれた。震災直後より振替輸送が実施されたが、沿線には高校も多く、通学路線としては鉄道のような定時性、速達性のある交通手段の早期回復が求められる。そこでJR東日本は

BRTによる「仮復旧」を提案。これに沿線自治体が同意したため、一般旅客自動車運送事業の許可を受け、2012年12月より本格運行を開始した（同年8月より一部先行開始）。

鉄道敷をそのままBRT専用道化、被災区間は一般道を活用することで早期開通を図りつつ、役場や病院、仮設の住宅や商店街、「奇跡の一本松」などの新たな観光スポットの近くに駅を新設するなど、利便性や復旧状況をふまえて柔軟にルートを設定。1本あたりの輸送量こそ鉄道に劣るものの、運行本数は両線ともに約3倍、所要時間は1.2倍程度と遜色ないスピードを実現。ほぼ時間通りに運行されてい

るうえ、GPS を利用したロケーションシステムにより各駅に設置されたモニターやスマートフォンでも車両の走行位置を把握できる。安定した、小回りの効く地域の足としての実績を積み重ねるなかで、2015 年には BRT による本格復旧を提案し、受け入れられた。以降も専用道の延伸や新駅の設置など、利便性向上に取り組み、最終的な駅数は、気仙沼線では鉄道時代よりも 7 駅増えて 25 駅に、大船渡線では 15 駅増えて 26 駅になっている。

三陸の海や山、復興途上のまちを背景に走る赤色の車両は、地球環境に配慮したハイブリッド式。さらに車椅子対応のノンステップ型で、気仙沼駅や盛駅では鉄道と同じホームに乗り入れ、スムーズな乗り換えにも配慮されている。また、BRT であれば当然ながら、地震発生時には専用道を外れ、一般道で高台へ向けて可能なところまで自力走行することもできる。2018 年からは自動運転の実用化に向けた実証実験も行われ、多数の企業が参画。

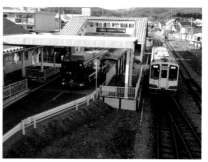

鉄道とのシームレスな乗り換えが可能なホーム（盛駅）

災害復興における選択肢の 1 つであるだけでなく、人口縮小が加速する日本における、未来の交通手段の 1 つとして、今後の展開が期待される。

さらに観光を通じて復興まちづくりの後押しするのが、2017 年 5 月に運転を開始した JR 東日本初のクルーズトレイン「TRAIN SUITE 四季島」である。同社は震災後の 2012 年 10 月に発表したグループ経営構想で「地域との連携強化」を使

気仙沼線 BRT（上）・大船渡線 BRT（下）路線図（2022 年 3 月時点）

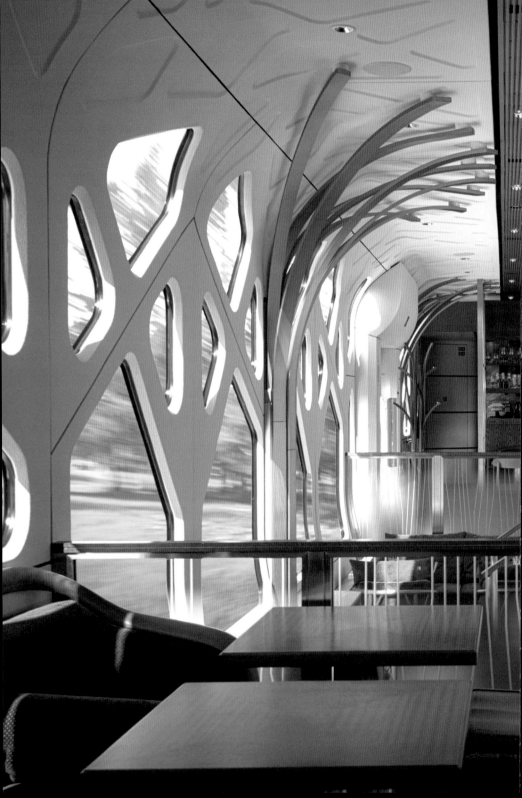

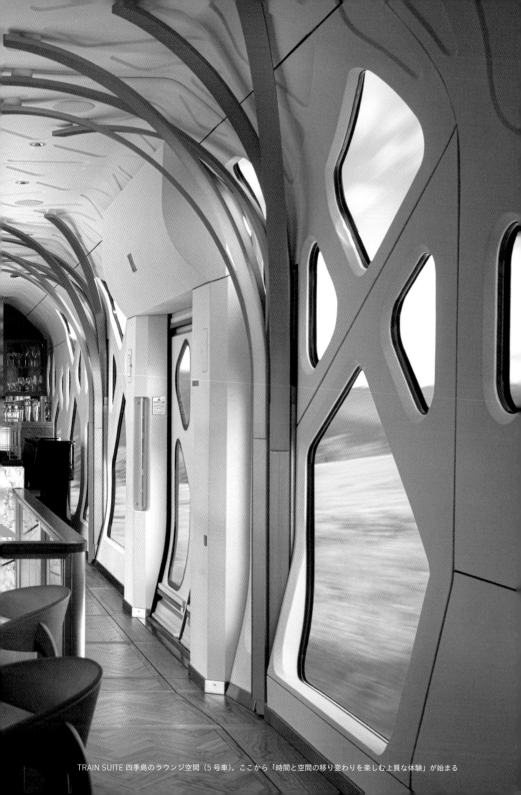

TRAIN SUITE 四季島のラウンジ空間（5号車）。ここから「時間と空間の移り変わりを楽しむ上質な体験」が始まる

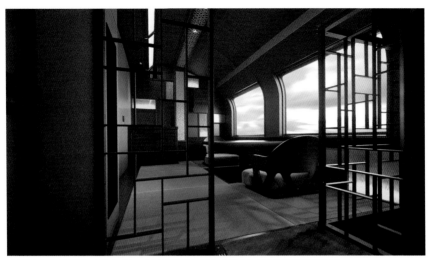

四季島スイート（7号車）。1階ベッドルームと2階和室のメゾネット構成で、浴室には檜風呂を備える

命に挙げ、世界最高クラスのクルーズトレインを目指して開発に着手。地域とともに土地の魅力の掘り起こしを行い、上野を旅立ち、1泊2日〜3泊4日で東日本の四季を巡って戻る旅を提供している。

コンセプトは「深遊探訪」。非日常が溢れる車両空間で移動しながら、景色を愛で、旬を味わい、ゆったりと寛ぐという体験だけでなく、「まだ知らなかったことがあった、という幸福。」をテーマに季節ごとに練られたコースが魅力だ。例えば、弘前れんが倉庫美術館や小田原文化財団江之浦測候所など話題のスポットでのアート鑑賞の他、青森で大型りんごセンターで選果の様子を見学したり、相模湾を見下ろす丘の上にある小田原の根府川駅から日の出を眺めたり。四季島での旅が、その後、再び訪れるきっかけにもなっているという。

「四季島」という名は、日本の古い国名「しきしま」から名づけられた。シャンパンゴールドをベースとした色に包まれた車体のデザインは、工業デザイナーの奥山清行氏が手掛けたものだ。10両編成で、乗降口があるのは5号車「LOUNGE こもれび」。足を踏み入れると、枝を広げた樹木に覆われたようなラウンジ空間が広がる。ピアノ演奏も行われ、特徴的な窓から差し込む光は、柔らかな木漏れ日のようである。先頭・最後尾の「VIEW TERRACE きざし・いぶき」は4面ガラス張りの展望車で、ダイナミックに流れる景色に包まれる没入空間。近未来的な和モダンを感じるインテリアにも、和紙や木工、漆、銅器などの東日本の伝統工芸が随所に組み込まれている。まさに動く「東日本のショールーム」だ。「被災した観光地を、そして日本を元気にしたいという想いを込めた四季島は、単

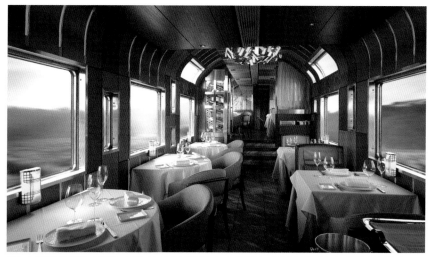

ダイニング空間（6号車）。朝昼夜、行く先々の料理人が食材とともに乗り込み、風土や季節に合わせて料理の腕を振るう

なる豪華列車ではありません。四季や人々の暮らしから生まれる伝統や技を世界に発信するための器、日本の未来を皆さんと共有するための器です」（鉄道事業本部運輸車両部 担当部長 車両技術センター所長 照井英之氏／肩書きは受賞時）。

電車と気動車、両方の機能を備えた「EDC方式」を国内で初めて採用し、電化・非電化区間を問わず自力走行が可能。さまざまな路線を走れるのも魅力で、青函トンネルを通り、北海道を巡るコースもある。以前は熟年世代やインバウンドの利用がほとんどだったが、最近は若い世代が新婚旅行などで利用するケースもあるという。コロナ禍で国内旅行の需要が高まるなか、日本の奥の深さに出会う列車の旅が一層の魅力を放っている。　[小園涼子]

上野駅の専用ホーム「13.5番線ホーム」から出発

車内を彩る、東日本各地の手仕事によるオリジナルの調度品

まちの未来をつくる建築

集い、皆の拠り所となるスペースや、新しい生活を始めるための住宅、そして象徴としてまちの未来を牽引する公共施設など、時間の経過によって人々のニーズや価値観が大きく変化するなか、多くの建築が未来を見据え、震災以降の生活や社会の基盤をつくってきました。受賞デザインのなかでも特別賞を中心に、建築と、それらがその場所にもたらしたものを紹介します。

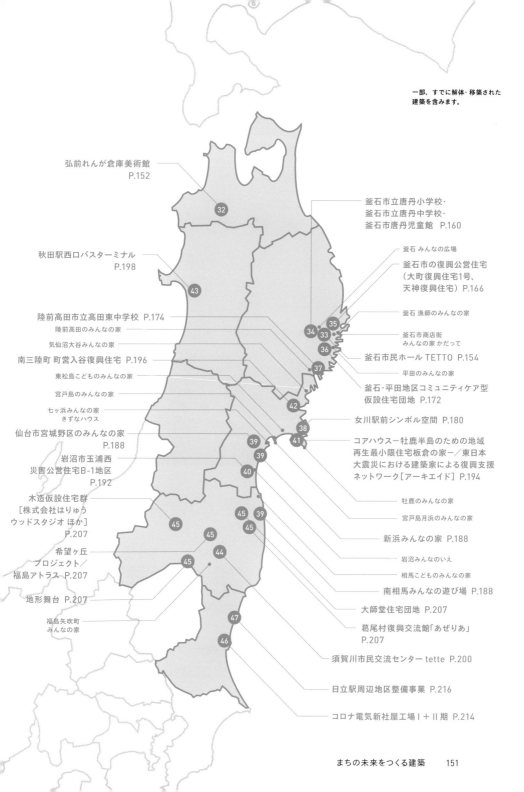

一部、すでに解体・移築された
建築を含みます。

弘前れんが倉庫美術館
P.152

釜石市立唐丹小学校・
釜石市立唐丹中学校・
釜石市唐丹児童館　P.160

釜石 みんなの広場

秋田駅西口バスターミナル
P.198

釜石市の復興公営住宅
（大町復興住宅1号、
天神復興住宅）P.166

釜石 漁師のみんなの家

陸前高田市立高田東中学校　P.174

陸前高田のみんなの家

気仙沼大谷みんなの家

釜石市商店街
みんなの家 かだってて

南三陸町 町営入谷復興住宅 P.196

釜石市民ホール TETTO　P.154

東松島こどものみんなの家

平田のみんなの家

宮戸島のみんなの家

釜石・平田地区コミュニティケア型
仮設住宅団地　P.172

七ヶ浜みんなの家
きずなハウス

女川駅前シンボル空間　P.180

仙台市宮城野区のみんなの家
P.188

コアハウス—牡鹿半島のための地域
再生最小限住宅板倉の家—／東日本
大震災における建築家による復興支援
ネットワーク［アーキエイド］P.194

岩沼市玉浦西
災害公営住宅B-1地区
P.192

木造仮設住宅群
［株式会社はりゅう
ウッドスタジオ ほか］
P.207

牡鹿のみんなの家

宮戸島月浜のみんなの家

新浜みんなの家　P.188

希望ヶ丘
プロジェクト／
福島アトラス P.207

岩沼みんなのいえ

相馬こどものみんなの家

地形舞台 P.207

南相馬みんなの遊び場　P.188

福島矢吹町
みんなの家

大師堂住宅団地　P.207

葛尾村復興交流館「あぜりあ」
P.207

須賀川市民交流センター tette P.200

日立駅周辺地区整備事業　P.216

コロナ電気新社屋工場 I + II 期 P.214

まちの未来をつくる建築　151

 2020

青森県

弘前れんが倉庫美術館

弘前芸術創造株式会社

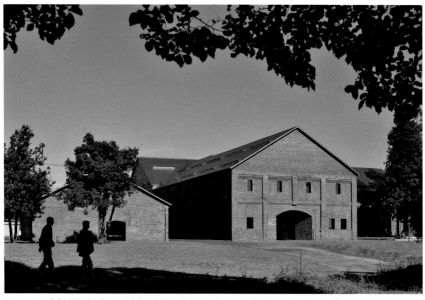

元シードル工場「吉野町煉瓦倉庫」の改修は建築家・田根剛氏が手掛けた［©Naoya Hatakeyama］

2020年度：美術館［弘前れんが倉庫美術館］（Pr：弘前市、弘前芸術創造（株）
Dr：田根剛 Atelier Tsuyoshi Tane Architects ＋南條史生 エヌ・アンド・エー（株）＋平出和也 スターツコーポレーション（株）
D：建築設計：田根剛 Atelier Tsuyoshi Tane Architects ＋ VI：服部一成）

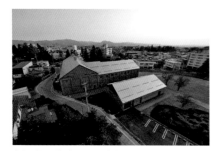

金色に輝く屋根がシードルを想起させる
［©Naoya Hatakeyama］

美術館内の2階には関連書籍を揃えたライブラリーも併設
［写真：小山田邦哉］

現代美術館に生まれ変わった
築100年の煉瓦倉庫

明治から大正期に煉瓦造りの酒造工場が建設された弘前市吉野町。そこでは、日本で初めて本格的にりんご酒「シードル」が生産され、建物は貴重な近代産業遺産として残された。工場の機能を終えてからは街の風景として市民に親しまれ、イベント会場などに再活用されていたが、2000年代に同市出身の美術家・奈良美智氏の大規模な展覧会が3度開催されたことが大きな転機となった。弘前市が土地と建物を取得し、芸術文化施設への改修整備を決定。2020年に「弘前れんが倉庫美術館」として開館した。象徴的な煉瓦は耐震補強によって従来の外観を残し、内部も歴史を感じさせるコールタールの壁面がむき出しのまま、経年の魅力を空間の質に昇華させている。老朽化した屋根には寒冷地でも耐久性と耐食性を備えるチタン材を使用。シードルに由来するゴールドが美術館の新たなシンボルとなった。ここでは主に建築や地域に合わせたアート作品の展示を行っている。さらに近年では、青森県にある5つの公立美術館・アートセンターの1拠点となり、連携にも取り組んでいる。

［高橋美礼］

美術館が誕生するきっかけの1つとなった2006年の展覧会「YOSHITOMO NARA + graf A to Z」の後に制作された立体作品。
奈良美智《A to Z Memorial Dog》2007年 ©Yoshitomo Nara ［©Naoya Hatakeyama］

2018

釜石市民ホール TETTO

釜石市＋有限会社 aat ＋ヨコミゾマコト建築設計事務所

岩手県

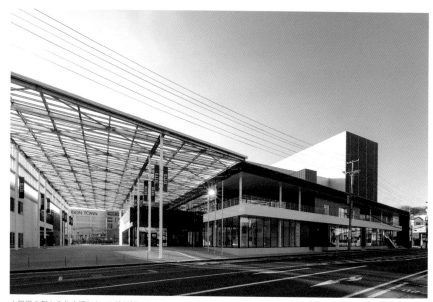

大屋根の架かる北広場とホール棟外観。北広場はイベントにも使われ、隣接する小ホールの大型遮音扉を開いて連続して使用することもできる［写真（P.154 すべて）：西条佳泰／Grafica Inc.］

2018 年度：劇場（多目的ホール）［釜石市民ホール TETTO］（Pr：釜石市　Dr / D：ヨコミゾマコト）

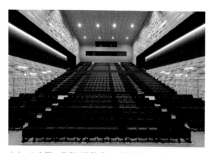

大ホール内観。座席は可動式で、平土間にできる

2 階大ホール前ホワイエ。中央のロビーから上がる階段の手摺壁は、船舶を想わせる鋼板製

まちの中心を形成する復興のシンボル。
市民が集まる大きな屋根をつくる

『大きな屋根　建てる——釜石市民ホール TETTO 2013-2019』（millegraph、2019 年）という大型本がある。奥山淳志が写真を撮影し、ヨコミゾマコトが「設計ノート 2013-2017」という文章を寄せたものだ。写真は、表紙が建設現場の風景となっており、2016 年の杭工事から、完成後に使われている 2019 年までの状況が時系列に並ぶ。ぱらぱらとページをめくると、前半は日本における製鉄業の発祥地として鉄の街らしく、竣工して建築になる前の圧倒的な鉄の塊としての姿も印象的だ。一方で後半は、働いたり、休憩しているさまざまな職人たち、通りすがりの街の人、舞台でリハーサルをするオーケストラ、楽屋の様子、来場者、広場のイベント、バンドの演奏、出店、掃除や後片づけなど、人を撮影していることが特徴的である。これはいわゆる建築作品の写真集ではない。すなわち、建築雑誌に掲載されるような、竣工直後の人がいない、「美しい」お見合い写真がないのだ。それは釜石市民ホール TETTO が市民によってつくられ、使われている建築であることを示している。また屋根に覆われた広場の重要性もうかがえるだろう。

グッドデザイン賞審査委員のテキストによれば、街の中心部における復興のシンボル的な存在であること、人を迎え入れる大屋根を備えた広場があること、広場から大ホールまでを串刺しにするかたちで一体的にも使えることなどが評価された。釜石市は、3.11 後の被災地で多くの優れた建築家が復興プロジェクトに関わったエリアにある。この TETTO は自動車がなくてもアクセスしやすい場所にあり、公共建築なので誰にでも開かれたものだ。もちろん大ホールの内部はイベント時でないと入れないが、完全に閉ざされているわけではなく、その周りに回遊できるスペースやテラスが存在する。小ホールやスタジオも、ガラス張りなので、内部の様子が分かり、開放的だ。また約 25 × 60m の広さをもつ屋外の広場は、南側のイオンモールともうまく接続し、人が集まりやすくなっている。ホールはしばしば正面だけにアクセスを絞り、イベントがない時はさらに閉鎖的になりやすいが、この建築は多方向にエントラスを設け、金沢 21 世紀美術館のように、通り抜けもできる。

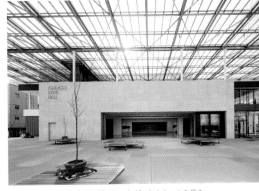

北広場から、大型遮音扉を開けてつながった小ホールを見る
［写真：村田雄彦／提供：コトブキシーティング株式会社］

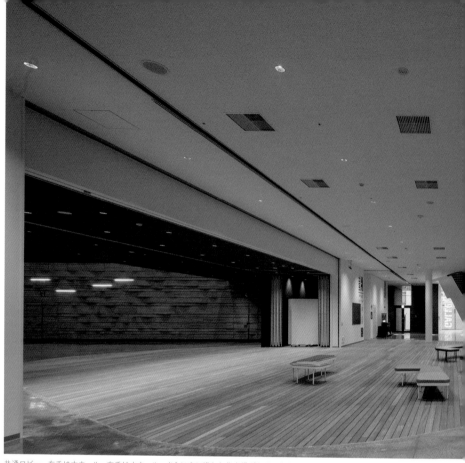

共通ロビー。左手は大ホール、右手は小ホール、さらに右に進むと北広場がある。大ホールの可動壁や小ホールの大型遮音扉をフルオープンにすることで、大ホールから北広場まで連続した場になる［写真：新建築社写真部］

配置図兼1階平面図

　まちの未来をつくる建築 ｜ 釜石市民ホール TETTO

それほど開放的なこの施設は、街の中心を形成するための都市的な文脈をふまえながら、大胆な設計の試みがなされている。震災前から市街地にぽっかりと空いていた百貨店の跡地を埋めつつ、広場を介して隣接する大型の商業施設と連携。ホールの形状はコンピュータのシミュレーションを通じて決定している。あちこちに出入口やガラス面、ホールの周りに外から見えるスタジオやギャラリーなどを設け、街に開かれている。広場を挟んで、ホールの向かいには、「ミッフィーカフェ」がある釜石情報交流センターを備えている。そして「TETTO」という名称が、「鉄の都」のもじりであると同時に、イタリア語で屋根も意味するように、前面の広場に 12m の高さでガラスの大屋根が架けられている。

さらにホールの可動座席を収納し、壁をスライドして開放すると、同じ床レベルで室内から屋外の広場までが一気通貫でつながり、77m も連続する長い空間が出現する。こうしたホール建築の変形は、茅野市民館（2005 年）や由利本荘市文化交流施設（2011 年）などの先行事例はあるが、

大ホール。座席を舞台最奥に格納し、後方の可動壁をオープンにしている［写真：釜石まちづくり株式会社］

イベント時の北広場。大型遮音扉を開けて、小ホールと一体化させている［写真：釜石市民吹奏楽団］

釜石市民ホール TETTO 夜景［写真：吉田 誠／日経アーキテクチュア］

大ホール―共通ロビー―小ホール―屋根付き広場が連続する構成は、ユニークであり、最もダイナミックだろう。ホールの運用だけでなく、広場との連携も鍵になる施設である。

設計者のヨコミゾによるプレゼンテーション資料では、ホールのヴォリュームの上にもっと大きな屋根が載るシンプルなドローイングとともに、「風雪を遮る大きな屋根の下、暖かいあかりのものに人々が集う」という一文が記されていた。また前掲書の設計ノートによれば、2013年12月の時点で「まちに灯りを！！」というメモをしており、同じ月にいくつかの大屋根のパターンをスタディしている。これが釜石市民ホールにとって最も重要な根源的なイメージなのだ。近代以降、日本の建築家は、元々は西洋において長い歴史をもつ広場を都市に導入することに苦労していたが、大阪万博のお祭り広場（1970年）やアオーレ長岡（2012年）など、「屋根付きの全天候型広場」は可能性をもつ。ヨコミゾも、実は広場3部作とでもいうべき、新潟の新発田市庁舎（2016年）、釜石市民ホール、大分駅に近い祝祭広場（2019年）を展開した。新発田市庁舎では、屋根に加え、大型のシートシャッターによって側面を閉じ、室内化することができ、冬季にも対応する。そして祝祭広場では、2つの大屋根がそれぞれ前後にスライドする動く建築であり、広場の形状そのものをさまざまなパターンで変形できるのだ。こうした一連の取り組みからも、釜石市民ホールを位置づけられるだろう。

［五十嵐太郎］

岩手県

釜石市立唐丹小学校・
釜石市立唐丹中学校・釜石市唐丹児童館

乾久美子建築設計事務所＋釜石市
＋東北大学大学院小野田泰明研究室＋東京建設コンサルタント

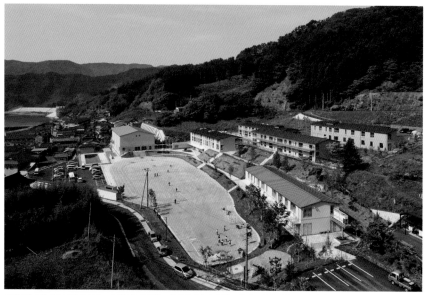

北東から見た釜石市立唐丹小・中学校と児童館。塗り分けられた壁の色は、震災以前の写真資料や現在の周辺建物の外壁を調査・サンプリングし決定された［写真（P.160-165 すべて）：阿野太一］

2018 年度グッドフォーカス賞［復興デザイン］：小学校、中学校、児童館［釜石市立唐丹小学校・釜石市立唐丹中学校・釜石市唐丹児童館］（Pr：(施主) 釜石市　Dr：(コーディネート) 東北大学大学院 工学研究科 小野田泰明研究室
D：(設計・監理) 乾久美子建築設計事務所・東京建設コンサルタント 釜石市唐丹地区学校等建設工事設計業務特定設計共同体）

裏山だった急斜面に
学校を建てる

釜石の中心市街地から国道沿いに南下し、唐丹湾への視界が開けるところで、各種の店舗や住戸群よりも少し高い位置で、細長い棟が並んでいるのが、唐丹小学校・中学校・児童館である。ちょうど海辺の集落を見守るような位置に立っている。この敷地は被災後に建設された仮設校舎の背後にあった裏山だが、高低差が約30mもある急斜面だった。急斜面に建設するためには大きく土地を造成しなければならず、難工事が想定される。そこで設計を担当した乾久美子は、地形の大きな改変は環境破壊にもつながると考え、むしろ斜面の特徴を残しつつ、造成を細やかにコントロールすることを試みた。唐丹小学校・中学校・児童館は、2018年度のグッドデザイン賞を受賞したが、やはりこのポイントが評価されている。審査員のテキストでは、「形態としては地味だが、まさにデザイン＝設計として素晴らしい」と指摘され、さらにこう記されていた。斜面の造成工事を最小限にしつつ、工事費を減らし、4mという階高と造成の高さを揃えることによって、「単純な形態が並んでいるだけだが、配列と組み合わせで豊かな内外の空間を生み出している」。東日本大震災の後、復興のプロジェクトでは、建築と土木の縦割りの壁がなくなり、新しい街の姿が生まれると期待されていたが、実際はあまり変わることがなかった。こうした状況において唐丹小学校・中学校・児童館は、プロポーザル・コンペの段階から都市・土木コンサルタントと組んで、グッドデザイン賞の応募資料に書かれているように、「土木と建築の制度的ギャップを乗り越え、海岸沿いの小さな集落にふさわしい、やさしい学びの場を生み出す」ことを実現している。具体的には、周辺の地形になじむように造成された地盤面において、シンプルな切妻屋根の2階建ての木造校舎を市松状に配置している。それぞれの校舎も片廊下としており面積を抑えている。これらに対し、渡り廊下を通すことで校舎同士を串刺しにする動線を設けたり、視線が抜けるような窓の場所を設定したりした。したがって、校内にいると、外観から感じる以上に開放的であり、さまざまな方向に視線が抜ける。廊下は幅を広く取り、教室を延長してワークスペースとして活用するなど、さまざまなアクティビティに対応している。また校舎の2階の廊下を出ると、ブリッジを介して、同じレ

元々の敷地がもつ斜面を活かすことで、開放的な視野が広がる

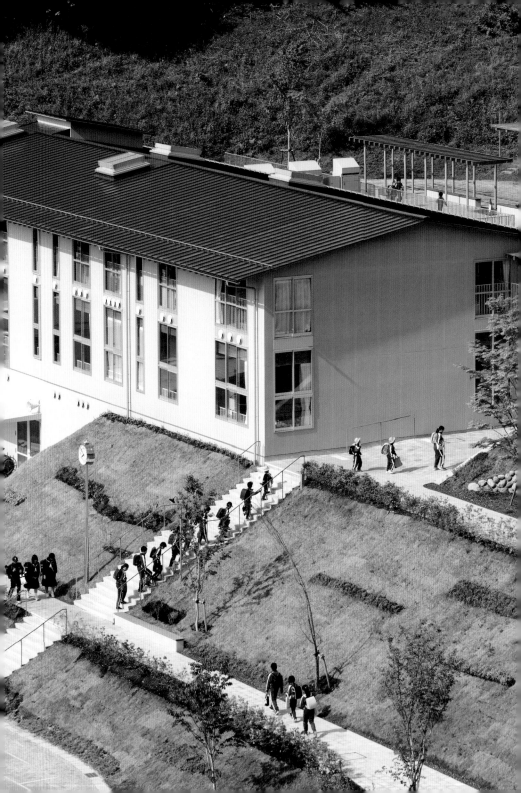

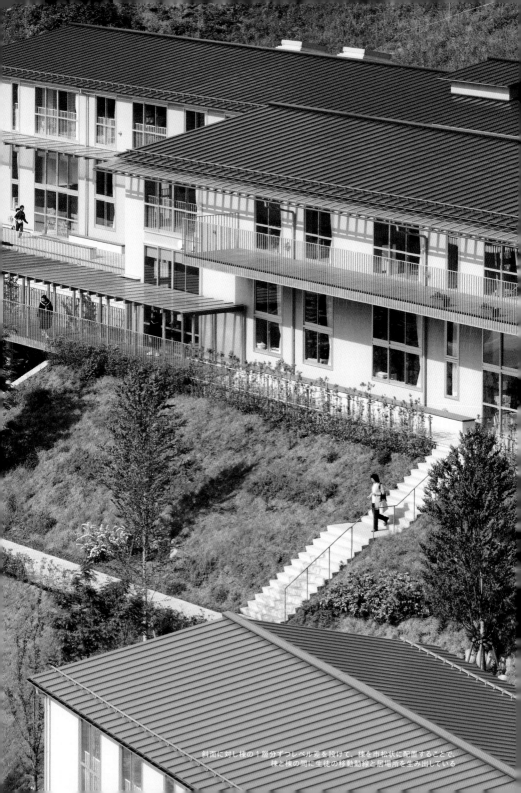

斜面に対し棟の1層分ずつレベル差を設けて、棟を市松状に配置することで、
棟と棟の間に生徒の移動動線と居場所を生み出している

棟の１階と２階をつなぐブリッジ。奥のブリッジ上に置かれた室外機は、囲われた外壁と同一色で塗装されている

ベルで隣の校舎の１階につながり、立体的な空間体験を味わう。唐丹では、学校を大きなワンボリュームとせず、分棟とし、集落の風景になじませなるように、「ニワ」と呼ぶ余白の外部空間を設けながら配置している。ポストモダン的な記号やシンボル、あるいは伝統的な意匠や装飾を用いたものではないが、空間やランドスケープの形式によって、東北の地域性を意識した復興建築と言えるだろう。なお、一番低い位置にある街に近い棟は、地域交流のための多目的ホールを併設している。

かたちは単純だが、校舎の色彩や素材の選択には配慮している。その際、乾は被災前の風景写真や白浜地区の建物の外装を細かく調査し、屋根にはえび茶色と青色、銀色を選び、外壁には五色を選択した。さらに校舎の面ごとに色を変え、ボリュームを分節することによって、大きさを和らげたり、「ニワ」を囲む面を同じ色にすることによって一体感をつくるなど、微細なデザインの調整を行う。つまり、決して派手な色ではないが、淡い色彩によって建築にキャラクターを与えている。また屋根の色は、冒頭の第一印象で記したよ

うに、見下ろされる視線を意識したものだろう。こうしたフィールドワークを実際のデザインに活かすことも、彼女の特徴である。例えば、2014年にTOTOギャラリー・間で開催された乾＋東京藝術大学乾久美子研究室による「小さな風景からの学び」展では、日本各地の市区町村を取材し、膨大に撮影した日常のささやかな風景写真を類型学的に分類していた。ところで、乾は 3.11 の被災地において、開放的かつ親密な七ヶ浜中学校（宮城県七ヶ浜町、2015年）を設計している。これも被災した中学校の建て替えだが、多くの部分が平屋であり、周りの住宅に対し、威圧感を与えない低いボリュームに抑えられていた。また将来の変化に対応しやすいようロの字型校舎を隅で連結させるシステムをも

棟と棟の間に設けられた「ニワ」。向かい合う外壁の色を統一することで、個々の場所性を高めている

ち、連結部分には大きな共有空間を置く
ことで、限定された標準面積を有効に活
用しつつ、斜め方向に視線が伸びていく。
そして教室のモジュールで処理できない用
途のリトルスペースが中庭や外部に対して
張り出し、さまざまな居場所を散りばめる。
ここは造成を必要とせず、唐丹とは違う自
然環境だが、被災地において先に手掛け

た復興建築は、大きな経験になったに違
いない。限られた予算のなかで、手数を
抑え、シンプルなデザインながらも、空間
の形式によって、建築的な効果を最大限
に引き出すことが求められているからだ。

［五十嵐太郎］

教室に隣接するワークスペース

教室間に設けられた手洗い場と掃除道具入れ

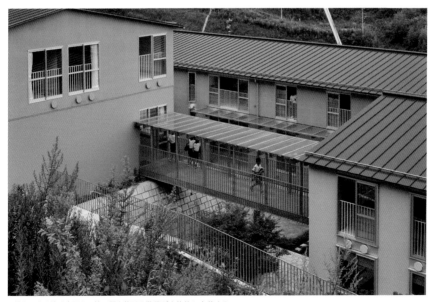
2棟をつなぐ渡り廊下と、棟の間を抜ける階段が立体的に交差する

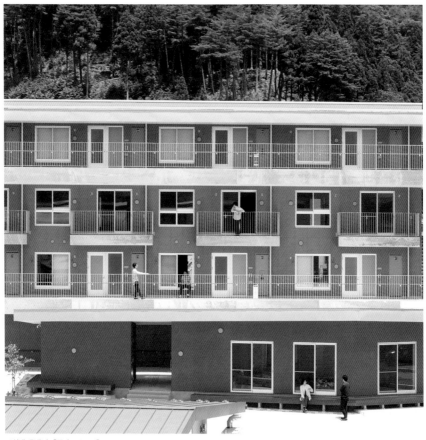

天神復興住宅［写真：CMA］

🔷 グッドフォーカス賞 ［復興デザイン］ 2018

岩手県

釜石市の復興公営住宅
（大町復興住宅１号、天神復興住宅）

株式会社千葉学建築計画事務所＋大和ハウス工業株式会社岩手支店
＋釜石市＋東北大学大学院小野田泰明研究室

2018 年度グッドフォーカス賞 ［復興デザイン］：
共同住宅（災害公営住宅）［釜石市の復興公営住宅（大町復興住宅１号、天神復興住宅）］（Pr：釜石市
Dr：東北大学大学院 工学研究科 小野田泰明研究室　D：千葉学建築計画事務所＋大和ハウス工業岩手支店）

建築家が参画する復興住宅建設。
制約のなかで実現するコミュニティ

2018年度のグッドデザイン賞において、大町復興住宅1号と天神復興住宅は、全体のベスト100に選ばれ、グッドフォーカス賞[復興デザイン]を受賞した。審査委員の評価としては、コミュニティが希薄になりがちな復興公営住宅において、「縁側」と呼ぶ、幅2m以上の共用通路を外周に回し、住人の生活がはみ出したり、「通り庭」と呼ばれる中庭に向けた開口が大きく取られ、居住者をつなぐ空間をつくり出したことが評価されている。発災後、家が破壊され、避難所で過ごすのが第1段階、仮設住宅に暮らすのが第2段階とすれば、復興住宅という第3段階は、復興が一段

落したことを意味するだろう。筆者は供用開始されて間もない2016年7月に釜石市の現地を訪れた。当時、Twitterでは、以下のように感想をつぶやいている。「大町と天神はいずれも同系の色を使い、離れていても視界には入るので、仲間の建築だと分かる感じが興味深い。完成したばかりの大町1号復興住宅。1階は通り抜け可能な場を提供。部屋は外周の通路側に閉じない。立体的に構成された各棟をめぐる体験が楽しい」。

これが建築家の千葉学と大和ハウスの共同プロジェクトになった背景は興味深い。釜石市は伊東豊雄と東北大学の計画学者

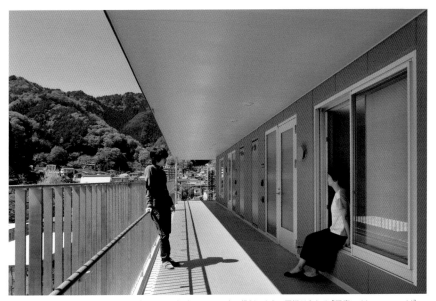

天神復興住宅の住戸入口。玄関ドアの脇に居間の窓があり、その窓に縁側のように腰掛けられる [写真: shigeta satoshi]

株式会社千葉学建築計画事務所＋大和ハウス工業株式会社岩手支店＋釜石市＋東北大学大学院小野田泰明研究室　　167

の小野田泰明が復興ディレクターを務め、被災地において建築家設計の建物が多いエリアとなっている。もっとも、コンペの後、建設費の高騰もあり、工事入札でキャンセルが続くなどして、建築家のプロジェクトは金がかかるし、遅れる、復興に華美なものは要らないといった雰囲気も醸成されていたという。ちなみに、ザハ・ハディドの新国立競技場案の建設費が高いことが批判され、白紙撤回になったのは、2015年7月である。筆者も被災地において復興建築が派手に見えないこと、焼け太り批判を恐れて、目立たないことが求められるという話は聞いている。が、同じ予算のなかでより良いものをつくるのがデザインなのに、被災者らしく質素に見える箱が無難な解決だとしたら、「誰得?」の状態ではないか。ともあれ、当時の日本では、建築家に対する不信感が渦巻いていた。そこで釜石では、確実にプロジェクトを遂行できるよう、民間企業で復興住宅を設計・施工し、市で買い取る形式に踏み切り、その第1号となったのが、大町復興住宅1号と天神復興住宅である。

プロポーザル・コンペでは、大手のハウスメーカーやゼネコンが参加し、大和ハウスから千葉に声が掛かったという。しかし、当初、彼は建築家として、設計施工を一括発注するデザインビルド方式に加担することに躊躇があった。が、ここで建築家がきちんと関わることで、むしろ社会的な信用が築けると考え、参加することに決めたのである。千葉によれば、コンペでは二重の条件が課せられていた。まず公営住宅

天神復興住宅の共用廊下。上下階で幅が違い、互いに顔を合わせることができる[写真:CMA]

天神復興住宅の階段。共用廊下まで見通しがきく[写真:CMA]

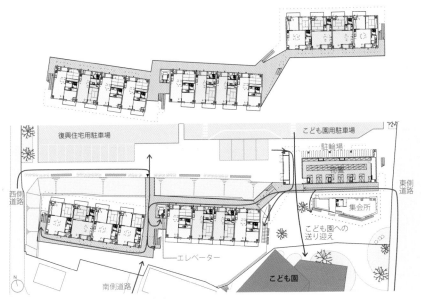

天神復興住宅2階平面図（下）・3階平面図（上）

のルールに基づき、戸数、面積、間取り
のパターンがある程度、決まっていること、
そして大和ハウスができる構法、すなわち
鉄骨ラーメン構造だ。コストの関係から
も、外壁など、素材の選択には制限が伴う。
そこで千葉は、場所と場所の関係を丁寧
につくることに徹した計画を考えた。なお、
通常の集合住宅は、プライバシー性を高く
するために、廊下側の開口を小さくして、
トイレ、浴室、個室などを設けるのに対し、
廊下側に食事室や居間などを配して、生
活の表情を外ににじみ出すリビングアクセ
ス型の間取りは、最初からプロポーザルの
与件に入っていたという。阪神淡路大震災
の後、孤独死が問題になったことをふまえ、
東日本大震災では仮設住宅の段階からコ
ミュニティの形成がテーマとなっていたが、
復興住宅でも追求された。

配置計画の特徴はともに分棟であること。
さらに大町は囲み型で、多様な関係性を
生み出している。日本の公営住宅は平等
性や南面信仰から、南向きの平行配置が
一般的で、それゆえ、囲み型を徹底した
幕張ベイタウンは当時大きな話題になっ
た。天神も、北廊下と南廊下のブロック
が三つ編み状に入れ替わり、垂直方向で
もスイッチさせるというシンプルな操作に
よって、立体的な空間構成を複雑化してい
る。なお、実際に募集を開始したら、予
想に反して南廊下の住戸から埋まったとい
う。なるほど、北廊下だと外に出なくなる
のに対し、南廊下は外に出やすい（ふとん
はフェンスに干すようだ）。玄関の戸につい
て、千葉は当初開放しておきやすい引戸か、
開き戸なら透明ガラスを使おうと考えてい
た。コミュニティ醸成のうえで重要視して

大町復興住宅の入口と居間。こちらの居間の窓も縁側のように腰掛けられて、廊下を行く人と交流が図れる
［写真：shigeta satoshi］

いて、プライバシーを保ちたい時はカーテンを下げれば良いのだ。しかし行政の慣例を変えることはできず、結局半透明ガラスの開き戸にせざるを得なかった。大町も駐車場や自転車置き場がある1階は自由に通り抜けできるが、天神の地上レベルは高台への避難経路にもなり、隣接する平田晃久による「かまいしこども園」と呼応する広場を設けている。なお、これらの復興住宅は、市で愛されているハマユリの花をベースとする色彩を用い、街の中で互いに関係する建築として可視化されていた。その後も、釜石市では、千葉学が只越町復興住宅（2016年）や大町復興住宅3号（2017年）を手掛けており、建築家の信頼を取り戻すことに成功したと言えるだろう。　　［五十嵐太郎］

大町復興住宅外観［写真：shigeta satoshi］

大町復興住宅共用廊下［写真：吉田 誠／日経アーキテクチュア］

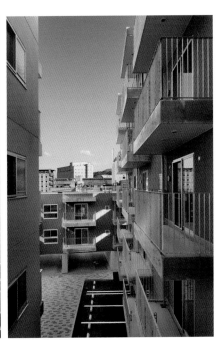

大町復興住宅外観［写真：shigeta satoshi］

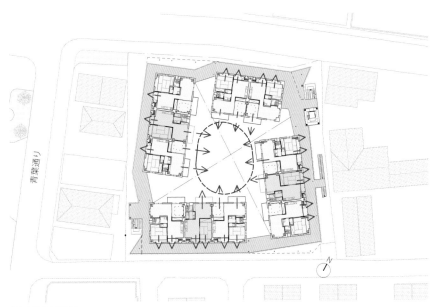

大町復興住宅配置図

株式会社千葉学建築計画事務所＋大和ハウス工業株式会社岩手支店＋釜石市＋東北大学大学院小野田泰明研究室　　171

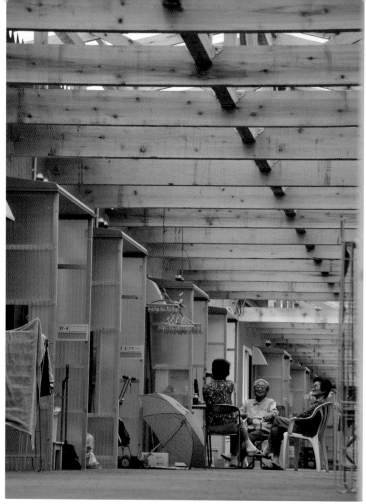

ウッドデッキに椅子を持ち出しおしゃべりをする住人たち

岩手県

復興デザイン賞 2012

釜石・平田地区コミュニティケア型
仮設住宅団地

岩手県＋釜石市＋東京大学高齢社会総合研究機構

2012年度復興デザイン賞:
仮設住宅団地［釜石・平田地区コミュニティケア型仮設住宅団地］（Pr：岩手県＋東京大学高齢社会総合研究機構
Dr：岩手県釜石市＋平田仮設団地まちづくり協議会＋東京大学大学院都市工学専攻大方・小泉計画研究室
D：東京大学大学院建築学専攻西出・大月研究室＋岩手県立大学狩野研究室）

仮設の「まち」から
暮らしとコミュニティの復興へ

釜石・平田仮設団地は、東日本大震災によって生活基盤を失ってしまった被災者が、孤立することなくともに助け合いながら生活を再建できるよう、仮設住宅の団地全体を居住者が過ごす1つの「まち」としてデザインした取り組みだ。

団地中心部には、デイサービス・診療所・地域交流の機能を兼ね備えたサポートセンターを設置。専門職と住民らが連携し、24時間体制での見守りができるような設計とした。居住スペースは、高齢者や介助が必要な人向け（ケアゾーン）、子育て世帯向け、一般世帯向けの3つに分類。被害の大きさから避難生活が長期化することも見据え、地元企業と連携してプレハブではなく地域の材を使った木造住宅に。各住戸の玄関を従来の横並びではなく向かい合わせに配置し、ケアゾーンから仮設の商店街をウッドデッキでつないでバリアフリー化する等、別々の場所から移転してきた住民たちが自然に顔を合わせ、緩やかな関係性を育めるような工夫が散りばめられている。ウッドデッキではお茶っこ（お茶飲み）をする住民の姿も恒例となった。2012年には山本理顕氏の提案・設計による「みんなの家」が集会所として広場に建設され、住民同士の交流や自治活動がより活発化した。2020年3月末には復興住宅への入居が進み、仮設団地は役目を終えて閉鎖。現在はサッカー場・ラグビー場として、元の姿に戻っている。

日常的に必要な医療・福祉のケアを受けられる仕組みや、住民同士の共助活動を促すデザインが実を結び、居住者の中止率（住居への不満や住民同士の不和による転居。死亡・自殺・精神疾患等による離脱も含む）は、県内で被災した他の地域と比べて圧倒的に低い。仮設団地を出た後も、復興公営住宅の敷地に見守りの機能を担う生活応援センターを隣接し、サポートを継続していることも大きい。早急に大量生産しなければならないという仮設住宅の使命もあるなかで、仮設の「まち」のデザインは、建築家が地域コミュニティや復興計画に関わりながらより良い環境を提案するプロトタイプとして、その後の熊本地震などにおいてもケア施設や集会所が併設された仮設住宅をつくる事例へと引き継がれている。　　［元行まみ］

ケアゾーンと商店街をつなぐウッドデッキ

陸前高田市立高田東中学校

株式会社 SALHAUS

岩手県

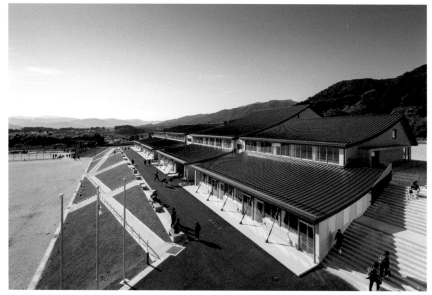

高田東中学校全景 [写真 (P.174-178、179 上 3 点)：吉田 誠]

2017 年度グッドデザイン金賞：中学校［陸前高田市立高田東中学校］（D：(株) SALHAUS 日野雅司＋栃澤麻利＋安原幹）

2 階エントランス

グラウンドから見た高田東中学校全景

学校の高台移転と地域への開放。
使いこなせるプランニングとトリセツ

2017年度のグッドデザイン金賞を受賞したのが、SALHAUSが設計した陸前高田市立高田東中学校である。この年全ジャンルで4,459件の応募があり、これが最後の大賞候補7作品の1つに残ったということは、単純に割って上位1/637のきわめて高い評価を得たものだ。グッドデザイン賞審査評では、「大きな屋根をかけた立体的で開放的な空間」、「周辺住民も利用できる地域に開いた施設としていること」、「災害時の避難拠点としても機能する」という3点が、「デザインの力によって高いレベルで統合している」と高く評価された。

高田東中学校は2016年10月に完成し、木の曲線美をもつ大きな屋根が山の延長のように続き、被災地に本格的なデザインの建築が登場したことを印象づけた。広田湾を望む南斜面の敷地に立つ学校の、寺院を思わせるようなダイナミックな屋根は、遠くからの視認性も高く、復興のシンボル性をもつだろう。実際これは被災した2校を含む、3校の統合移転である。柔らかい気仙杉の製材板を重ねてしならせた校舎の屋根は、和風を目指したわけではなく、張力を導入したカテナリーの構造によって決定したものだ。そして集成材の曲げ架構とした体育館は、前者の屋根と形状を揃えている。SALHAUSは、すでに群馬県農業技術センター（2013年度グッドデザイン賞）でも類似した木造の大屋根を手掛けていたが、高田東中学校の屋根は積雪荷重の影響をふまえた発展形と言えるだろう。また彼らは岩手県の大船渡消防署住田分署（2018年）でも、貫構法による木造の大型建築に取り組んだ。

室内は各フロアおいて教室をリニアに並べ、上下は吹抜けや大階段でつなぐ、明快なプランである。各学年の2つの教室の間には、広い多目的スペースを設け、いろいろな居場所＝溜まり場を生み出した。そして色彩によっても場所のキャラクターを演出している。

1階グラウンドとの間の通路

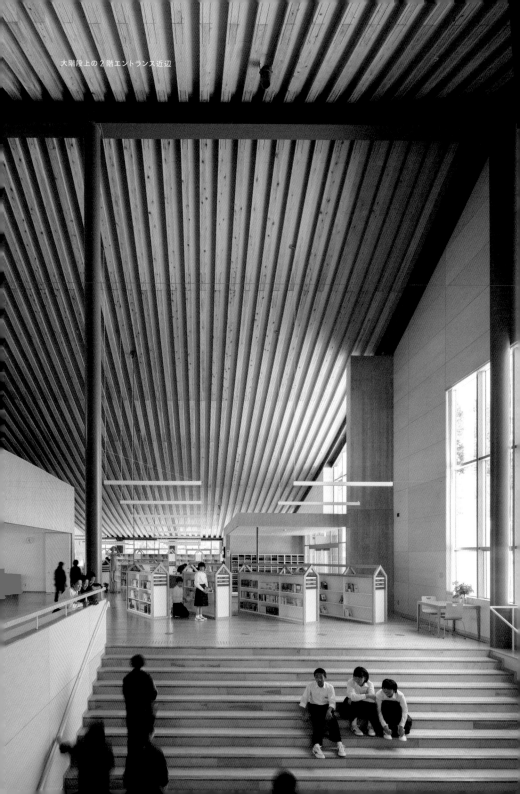

大階段上の2階エントランス近辺

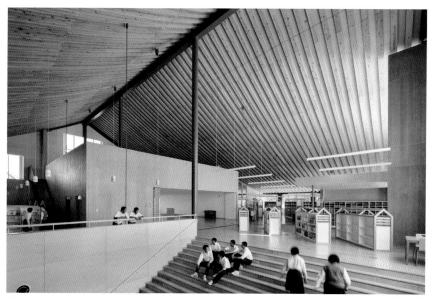
2 階エントランスと絆ホール。屋根の形状がそのまま天井のかたちに現れている

内藤廣が審査委員長を務めた 2012 年の
プロポーザル・コンペでは、設計者と住民
の相性を見ていたようで、公開審査におい
て当事者の中学生が招かれており、彼ら
の印象も聞かれていたという。そこでは、
SALHAUS の屋根案が支持されていたら
しい。ともあれ、高田東中学校のデザイン
は、屋根という外観のアイデンティティを
維持できれば、平面や配置など、その後
の設計変更にも対応しやすいタイプの案だ
ろう。ワークショップを経て、やはりプラ
ンは大きく変わっている。例えば、当初は
敷地内の山林を残す予定だったが、岩手で
は野球が盛んであることを受け、これを削
り、L 字パターンの角度を変える代わりに、
なるべくグラウンドを広く取ることができる
配置になった。またコンペ案では、特別

教室が下部に位置していたが、地域への
開放を意識し、道路に近い上部に移動さ
せている。特に図書室がエントラスに近い
のは、学校帰りにスクールバスや親の迎え
を待つ生徒にとっても便利だろう。隣地に
は移転したカフェはあるものの、基本的に
生徒が過ごす場所があまりないからだ。
興味深いのは、SALHAUS が、高田東中
学校の「トリセツ」を作成していること。
すなわち、使い方のマニュアルだが、日常
のメンテナンス以外にも、災害時にどのよ
うな活用の仕方があるのかを説明してい
る。後者については、通常、意識されな
い裏機能だ。例えば、発電機や蓄電池の
操作方法、あるいは停電時や断水時には、
マンホールトイレや、武道場ピットを汚水
槽として利用することが記されている。た

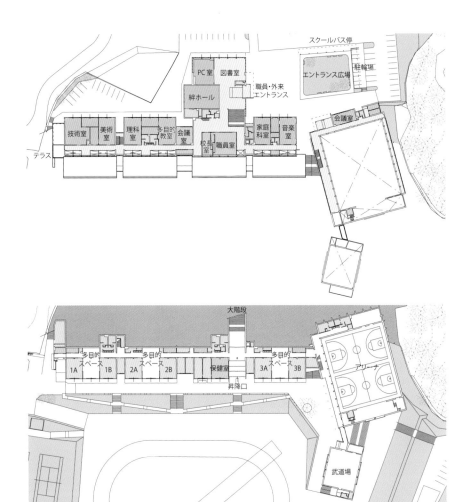

スクールバス停

PC室　図書室

エントランス広場

駐輪場

絆ホール

職員・外来
エントランス

会議室

技術室　美術室　理科室　多目的教室　会議室　校長室　職員室　家庭科室　音楽室

テラス

大階段

多目的スペース　　多目的スペース　　　　　　　　　　多目的スペース

1A　1B　2A　2B　　　保健室　　　3A　3B

昇降口

アリーナ

武道場

1階平面図（下）、2階平面図（上）

1階多目的スペース。右手は2階を見上げる吹抜け。さらに
その右奥にロッカーがある

1階教室。左手が吹抜け

1階多目的スペース。奥の教室と繋げて使うことができる

体育館

2階廊下。1階廊下が見渡せる

だし、これだけでは、広く認知されない可能性もあるので、SALHAUS は、3 年に一度は学校でレクチャーを行い、使い方を知ってもらう機会を設けているという。なるほど、設計時のワークショップに関わっていた生徒は卒業してしまうし、しばしば公共施設では、使用者が入れ替わると、当初のデザイン意図が忘れられ、いざという時に機能を発揮しないおそれがある。それゆえ、ハードが完成した後にも、こうしたソフトによるサポートは重要だろう。建築のトリセツは、他の公共施設でも導入したら良い試みである。ただし、現時点ではコロナ禍もあって、2019 年にレクチャーが実施されたのが最後になっているという。　［五十嵐太郎］

災害時及び非常時対応2

A：オイルポンプ(ポンプ室)
非常時に灯油を取り出せるよう手押しポンプを設置しています。

B：雑用水ポンプ(消火ポンプ室)
非常時に水を取り出すことができます。飲用ではありません。

C：受水槽(武道場北外部)
非常時に水を取り出せるようになっています。飲用として使用できます。
通常使用は清掃、いたずら防止のためカバーをしていますので、非常時はカバーを外してください。

高田東中学校のトリセツ（一部抜粋）

◈ 2018

宮城県

女川駅前シンボル空間

女川町＋女川みらい創造株式会社＋女川町復興まちづくりデザイン会議＋
株式会社建設技術研究所・中央復建コンサルタンツ株式会社共同企業体＋
独立行政法人都市再生機構 宮城・福島震災復興支援本部＋
小野寺康都市設計事務所＋東 環境・建築研究所＋株式会社プラットデザイン＋
女川駅前商業エリア景観形成推進協定運営委員会＋
鹿島・オオバ女川町震災復興事業共同企業体

新たなまちづくりが進む女川町の今を体感するイベント「女川復幸祭」でにぎわうプロムナード（2017 年 3 月）

2018 年度：女川町震災復興事業［女川駅前シンボル空間］（Pr：女川町＋女川みらい創造（株）代表取締役社長 高橋正典
Dr：女川町復興まちづくりデザイン会議 平野勝也、小野寺康、宇野健一、末祐介＋（株）建設技術研究所・中央復建コンサル
タンツ（株）共同企業体所長 沖田寛＋（独）都市再生機構宮城・福島震災復興支援本部長 椿真吾
D：小野寺康都市設計事務所 小野寺康、東環境・建築研究所 東利恵＋（独）プラットデザイン 松尾剛志＋女川駅前商業エリア
景観形成推進協定運営委員会＋鹿島・オオバ女川町震災復興事業共同企業体 所長 宮本久士）

「住み残る、住み戻る、住み来たる」まちを ゼロからデザインする

仙台市から北東に約50km、牡鹿半島の付け根に位置する女川町。海岸線が複雑に入り組んだリアス式地形で、三方を山に囲まれた良港、女川湾に臨む水産のまちとして発展してきた。被災前の人口は約1万人。東日本大震災における死者・行方不明者は827名で、JR石巻線の終着駅である女川駅をはじめ、町役場や交番、消防署、金融機関、商店、宿泊施設、住宅など、まちの約7割の建物が流失・全壊・大規模半壊し、壊滅的な被害を受けた。まさしくゼロからの再出発となった女川町の復興プロジェクト。巨大防潮堤をつくらず、若い世代が中心となった官民一体での取り組みは、そのスピード、そしてデザインでも注目された。震災から10年を経た今、骨格が完成しつつある「海を眺めてくらすまち」は、にぎわいと安心を取り戻すだけでなく、100年先の人々にも「選ばれる」都市空間を目指したものだ。

新しいまちの中心軸となっているのが、新しいJR女川駅の駅前広場から海にまっすぐに伸びる「レンガみち」である。約2%の勾配で緩やかに下る、幅員15mのレンガ敷きのプロムナードの両脇には、物販や飲食店などが入居する商業施設「シーパルピア女川」、地域交流センター「女川町まちなか交流館」、物産センター「地元市場ハマテラス」が軒を連ね、国道398号を挟んで海岸沿いの公園エリアを貫通し、海に至る。プロムナードには店舗のデッキが張り出し、脇の小道に誘われて裏側に出ると、店舗や事業所、町営駐車場などで構成されるエリアが広がっている。さらにその周囲には、町役場や生涯学習センター、小中学校、地域医療センターなどの公共施設が集積し、住民から観光客、ビジネスマンまで、まさに老若男女が行き交う中心部の核となっているのが、レンガみちなのだ。

以前は女川町商工会事務局長、現在は女川町総務課公民連携室長として復興に長

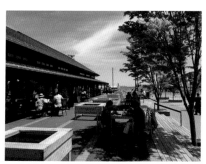
地元市場ハマテラス（2016年オープン）

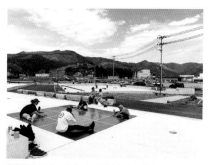
海岸広場とスケートパーク（2020年オープン）

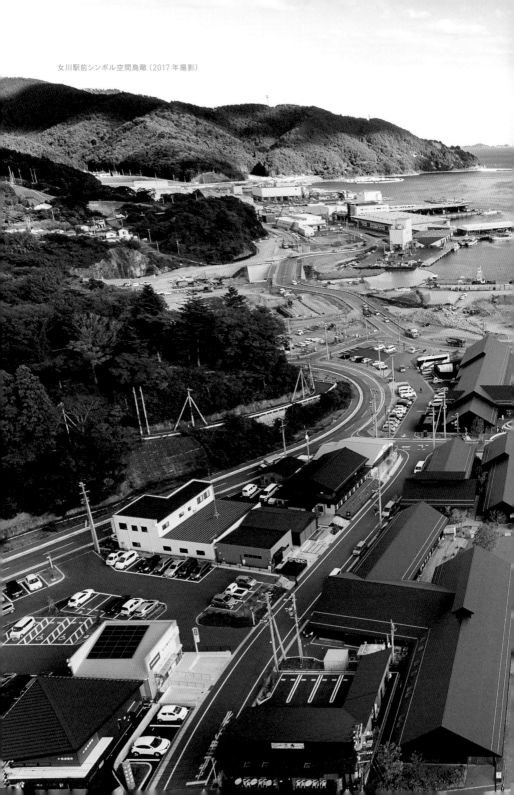
女川駅前シンボル空間鳥瞰（2017 年撮影）

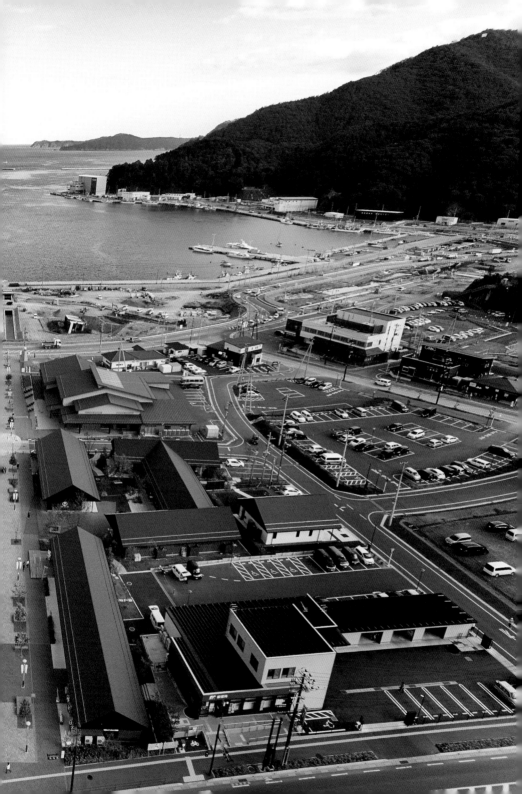

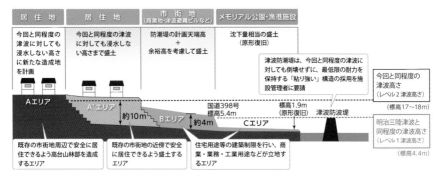

居 住 地	居 住 地	市 街 地 (商業地・津波避難ビルなど)	メモリアル公園・漁港施設
今回と同程度の津波に対しても浸水しない高さに新たな造成地を計画	今回と同程度の津波に対しても浸水しない高さまで盛土	防潮堤の計画天端高＋余裕高を考慮して盛土	沈下量相当の盛土（原形復旧）

津波防潮堤は、今回と同程度の津波に対しても倒壊せずに、最低限の耐力を保持する「粘り強い」構造の採用を施設管理者に要請

Aエリア　A'エリア　Bエリア　Cエリア

約10m　約4m

国道398号 標高5.4m　標高1.9m（原形復旧）　津波防波堤

今回と同程度の津波高さ（レベル2津波高さ）（標高17〜18m）

明治三陸津波と同程度の津波高さ（レベル1津波高さ）（標高4.4m）

既存の市街地周辺で安全に居住できるよう高台山林部を造成するエリア

既存の市街地の近傍で安全に居住できるよう盛土するエリア

住宅用途等の建築制限を行い、商業・業務・工業用途などが立地するエリア

女川駅前シンボル空間を含む女川湾周辺一帯は B・C エリアに該当し、地域経済の中心地である一方で災害危険区域でもある。毎年、津波避難訓練を実施しており、プロムナードはいざという時に高台へ向かう避難路となる［女川町復興まちづくり説明会（町中心部）資料（2012 年 7 月）掲載の図を加工］

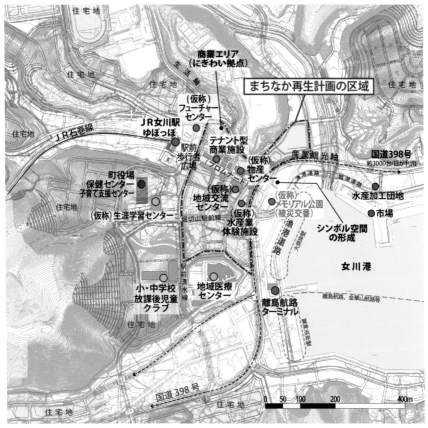

プロムナードを軸に中心市街地を整備。復興庁の「まちなか再生計画」事業の第 1 号認定を受けて実現した［出典：女川町まちなか再生計画（2014 年 12 月 5 日版）］

く携わってきた青山貴博氏は「被災前の女
川町は、港近くまで迫り出した堀切山によ
り、女川浜地区と鷲神浜地区に分かれて
いました。商業・業務機能は分散し、学区
も分断され、人口の減少と商店街の縮小
という以前からの課題が震災によって浮き
彫りになり、ゼロになったからには被災前
に戻すのではなく、未来を見据えたまちに
つくり直したいという気持ちが強くありま
した。被災直後から民間主導でまちの復
興や将来像について考えるさまざまな組
織が設立され、まちづくりの構想が練られ
ていったのですが、まずは『海』が生活の
一部になるような都市空間にしたい。そし
て、堀切山の一部を削って完全に『ひとつ
の女川』になるような都市空間にしたい、
ということでした」と、当時を振り返る。

被災 1 カ月後の 2011 年 4 月に設立され
たのが、商工会や魚市場買受人組合、観
光協会、漁協、水産加工組合など、女川
町のすべての産業団体が結集した「女川
町復興連絡協議会（通称 FRK）」だった。
会長の「数十年を要する復興だから、次
の世代を担う 30、40 代が中心になって動
くべき」という考えのもと、各産業団体の
代表やその後継者たち約 70 人が集まり、
まちのスケッチを何度も描きながら議論を
重ねた。同年 11 月に取りまとめた基本構
想が、現在のまちづくりの骨格となってい
る。居住地は東日本大震災時と同程度の
津波の高さ（10m）以上のみとし、それよ
り低い土地は市街地として商業・業務・工
業用途のみ利用可。さらに明治三陸津
波と同程度の津波高さ（4m）より低い土

女川町復興まちづくりデザイン会議の様子

女川駅前シンボル空間スケッチ案（2012 年 12 月）

プロムナードのイメージスケッチ

地は公園および漁港施設に限定した。山
を部分的に切土をして造成し、安全に住
める居住地を新たに設ける一方で、その
土で海岸沿いを全体的に嵩上げし、商業・
業務機能を集積するための中心街区を整
備するという計画だ。翌 12 月、町に提出し、
復興計画に反映された。

2017 年元旦の初日の出

町は 2011 年度内に復興計画をまとめると
ともに、町民と意見交換する場として「女
川町まちづくり推進協議会」を設立。さら
に 2012 年 6 月には、より一層の議論活
性化のため「まちづくりワーキンググルー
プ」を設置し、中心街区にプロムナード、
つまりレンガみちを整備し、それを軸とし
た「海への眺望を生かしつつ、歩いて楽し
い都市空間像」が描かれていった。プロム
ナードは、女川駅と初日の出が昇る方角
を結んだ軸線上にあり、新たな元旦の名
所となっている。その後、FRK やワーキ
ンググループで町民が一丸となって描いた
まちづくりの早期実現に向けて、公民連携
を強めたのが 2013 年 9 月に設立した「女
川町復興まちづくりデザイン会議」だ。町
長、役場職員、工事関係者、都市デザイ
ン専門家、町民が一同に会し、オープン
な場でまちのデザインについて議論。以
降、活動が終了した 2021 年 6 月までに
44 回開催された。

レンガみちの設計者であり、都市デザイン
専門家として同会議の委員を務めた小野
寺康都市設計事務所の代表、小野寺康氏
は、「JR 女川駅（2015 年 3 月再開）の正
面もレンガ敷きの広場とし、ロータリーは
駅舎側面に設けました。駅に降り立った
時に景色が海へと抜けているので、気持
ちがいいんですね。レンガみちには並木と
歩道灯を 2 列配し、3 つに分節しました。
幅員 6m の中央部が視線の抜けを強調し、
左右の側道には、沿道の店舗からにぎわ
いがにじみ出る仕掛けを施しています。高
質なデザインの都市空間は、その活発な
議論、スピーディな意思決定の賜物です」
と語る。

土地の造成やレンガみち、まちなか交流
館の整備・運営は町が担っているが、シー
パルピアとハマテラスを運営するのは、地
元の若手が中心となって設立したまちづく
り会社、女川みらい創造だ。町から土地

シーパルピアとプロムナード。奥に JR 女川駅が見える

を借り受け、自ら設計者をプロポーザルで選び、建物を建設した。その際に特に参考にしたのが、岩手県紫波町の「オガールプロジェクト」だ。建物を計画した後にテナントを募集するのではなく、まずテナントを募集し、払える家賃の合計から建設費を逆算し、建物の計画を調整していく手法を導入。2014 年 8 月、東環境・建築研究所を設計者に選定した。「レンガみちの設計は先行して進んでいたため、東さんとすぐに打ち合わせて、シーパルピアの敷地とレンガみちの融合を図りました。舗装パターンを連続させたり、シーパルピアの中庭やデッキをレンガみちに張り出したり。レンガみちに置くファニチャーの調整なども行いました」(小野寺氏)。2015 年 6 月のシーパルピア着工の 3 カ月後にレンガみちの供給が始まり、その 3 カ月後、同年 12 月にシーパルピアがグランドオープンした。

シーパルピアには、当初から被災した事業者だけでなく、町内外からの新規参入し

た事業者も入居できる仕組みとした。実際、当初入居した 27 店舗のうち、14 店舗が被災事業者で、7 店舗が町内からの創業・新規事業者、6 店舗が町外からの誘致だった。「本当の『にぎわい』をつくるためには、新しい流れを起こし、変わっていくことが必要です。元々女川は地形的に土地の広さに限界があり、自ら開拓して生きていくという気質があります。ものごとを柔軟に考え、受け皿が広い風土もある。さらに NPO アスヘノキボウによる起業支援などもあり、空き店舗が出ても、女川でチャレンジしたいという人が町外からもやって来るようになりました」と、現在、女川みらい創造の代表を務める阿部喜英氏。女川を象徴する海と一体化し、公民融合の象徴でもあるレンガみちは実に居心地が良く、みな楽しそうで、どの店も面白そうだ。力強く、新しい「ひとつの女川」が、訪れる人々を魅了してやまない。

[小園涼子]

 金賞 2012

宮城県

みんなの家

帰心の会＋仙台市＋釜石市
＋認定特定非営利活動法人＠リアスNPOサポートセンター

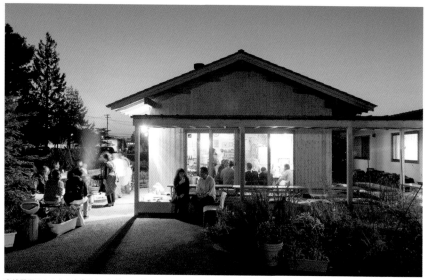

宮城野区のみんなの家［写真：伊藤トオル］

2012年度グッドデザイン金賞：被災地支援活動の建築プロジェクト［みんなの家］（Pr：伊東豊雄、山本理顕、内藤廣、隈研吾、妹島和世　Dr：伊東豊雄（仙台市宮城野区、釜石市商店街、陸前高田市、東松島市グリーンタウンやもと、岩沼市）／山本理顕（釜石市平田地区）／妹島和世（東松島市宮戸島）　D：仙台市宮城野区：伊東豊雄、桂英昭、末廣香織、曽我部昌史／釜石市平田地区：山本理顕／釜石市商店街：伊東豊雄／東松島市宮戸島：妹島和世、西沢立衛／陸前高田市：乾久美子、藤本壮介、平田晃久）

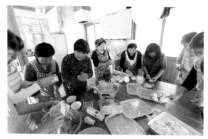

竣工3周年に食事の準備をしている様子［写真：伊藤トオル］

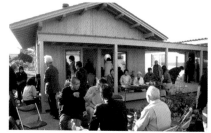

竣工式後の芋煮会

仮設住宅での暮らしを支えるコミュニティ施設。
地域を越えて展開を続ける

東日本大震災を受けて、伊東豊雄らの声掛けによって、被災地に仮設住宅を補完するコミュニティ施設「みんなの家」を建てるプロジェクトが始まった。仙台市宮城野区の公園につくられた仮設住宅地において最初に実現したのが、2011年10月に登場した、宮城野区のみんなの家である。その後、釜石、陸前高田、東松島などが続き、一連のプロジェクトは、2012年度のグッドデザイン金賞を受賞した。講評の文では、行政は仮設住宅を供給できるが、「人が集まり安らぎを得られる場所」がない状況に対して、みんなの家は「心の灯火となるような場所」を提供し、そのための仕組みもつくったことが評価された。宮城野区のみんなの家は、熊本県から仙台市に贈られたものである。すなわち、伊東がコミッショナーを務めていた「くまもとアートポリス」のプロジェクトに組み込み、熊本県の木を使い、地元で一旦仮組をしてから、仙台に部材を送り、小さな平屋がつくられた。過去にせんだいメディアテークの館長を務めていた奥山恵美子仙台市長（当時）がいち早く受け入れた。 宮城野区のみんなの家は、伊東の他、桂英昭、末廣香織、曽我部昌史が共同で設計しているが、前衛的なデザインではなく、一見、普通に思えるような切妻屋根の家である。当初、公園の空地に独立したパビリオンを建てないかという話もあったらしいが、あえて既存の集会所に寄り添うよう

に、ウッドデッキの縁側で小屋をつないだ。室内は、縁側と連続するテーブル、四畳半のスペース、そしてキッチンを備え、至ってシンプルである。また隣の集会所との隙間は小さな庭に仕上げた。いわば建築の原点に立ち返り、もう一度建築に何が可能かを問い直す、始原の小屋として、みんなの家を位置づけることもできるかもしれない。なお、2012年のヴェネツィア・ビエンナーレ国際建築展2012の日本館では、伊東がコミッショナーとなり、陸前高田のみんなの家の設計プロセスを展示し、最高の金獅子賞を受賞した。 みんなの家のプロジェクトはさまざまな展開をしたが、

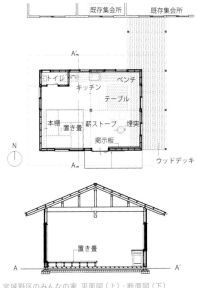

宮城野区のみんなの家　平面図（上）・断面図（下）
［提供：伊東豊雄建築設計事務所］

南相馬みんなの遊び場 外観写真［写真：Photo516 佐藤紘一郎］

柳澤潤＋伊東による「南相馬みんなの遊び場」（2016 年）は、明快に機能が設定され、はっきりとした内部空間をもつ。福島では原発事故のため、屋外で安心して遊べない子どもや保護者がいる状況から、屋内型の砂場という特殊なプログラムが求められたからである。実際、筆者が 2017 年に訪問した際、ここで生まれて初めて砂遊びを体験した子どもがいると、スタッフから聞いた。地元あるいは福島エリアからの来客もよく活用しているという。外観はかわいらしい 2 つのとんがり屋根であり、その下にひょうたん型プランの砂場が配されている。外周は縁側がぐるりと回り、境界となる開口に設置された安東陽子によるカーテンは空間に柔らかさをもたらす。一方で頭上に広がる天井の木造架構は、強い建築的な存在感をもち、中心の丸太柱は空間に安心感を与え、樹木の下のような雰囲気をつくる。なお、この施設は、T-POINT の寄付をもとに建設された後、

南相馬市で管理されているものだ。
やがて復興住宅が揃い、仮設住宅はなくなっていったが、宮城野区のみんなの家は移築されることになった。メモリアルのようなかたちで、第 1 号のみんなの家を残したいという住民の気持ちを汲み、行政が判断したものだ。2016 年に解体された後、仙台で新しい材を調達し、2 割ほどの木材を入れ替え、薄いベージュの色を黒色に変え、2017 年に集会所として新浜で再建された。仮設住宅地から、このエリアへ戻る人が多かったらしい。新浜みんな

南相馬みんなの遊び場 平面図［提供：コンテンポラリーズ］

の家として生まれ変わり、市から委託された町内会が運営しているという。この付近では、貞山運河沿いで美術家・川俣正によるみんなの木道（2020年）、新浜タワー（2022年）、みんなの橋プロジェクト（未完）が登場し、アーティストが制作した複数の小屋を巡る2021年のイベントでは、新浜みんなの家が拠点となった。ところで、2016年に熊本地震が発生した後、被災地において、やはり多くのみんなの家が建設されたが、規格型は宮城野区のみんなの家と同じ断面形状をもつ。ただし、色は黒である。熊本において特筆すべきは、仮設住宅の段階を過ぎた後の再利用率が高いことだろう。熊本と仙台で開催された「くまもとアートポリス巡回展——みんなの家、後世へつなぐ復興」（2021-22年）で示されたように、移築や合築が積極的に行われ、集会所などに転用されている事例が少なくない。当初の役割を終えても、建築が廃棄物とならずに、記憶を継承しながら、使われ続けることは、大きな意義をもつだろう。　［五十嵐太郎］

新浜みんなの家

新浜みんなの家オープニングの際に行われたイベント

新浜みんなの家　周辺マップ［提供：貞山運河倶楽部］

 特別賞［復興デザイン］2016

宮城県

岩沼市玉浦西災害公営住宅 B-1 地区

有限会社都市建築設計集団 / UAPP

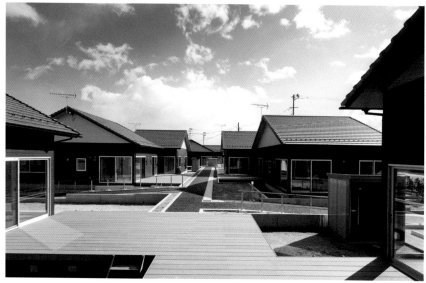
共有テラスは動線のみならず、各住戸間を緩やかにつなげる中間領域になっている［写真：西川公朗］

2016 年度グッドデザイン特別賞［復興デザイン］：
災害公営住宅［岩沼市玉浦西災害公営住宅 B-1 地区］（Pr / Dr：手島浩之　D：手島浩之、千葉託巳、真田菜正）

バリアフリーに移動できる緑道は、道路および駐車場にも接続している［写真：西川公朗］

入居時に、ワークショップを通して住民が植栽を整備。これにより入居者間の交流も生まれた

地域の想いで築く
見守り支え合う新たなまち

宮城県岩沼市は東日本大震災の津波によって市域の約48％が浸水するなどの被害を受け、多くの人が住居を失った。阪神大震災の際に被災後の自死や孤独死が多発したことに鑑みて、避難所・仮設住宅の区割りを集落単位で実施。特に被害の大きい沿岸部6地区の代表者会議では、仮設住宅を出た後の住居についても、内陸部へ集団移転を希望する声が挙がった。それを受けて市は従来のトップダウン型からボトムアップ型の復興計画へと舵を切った。本プロジェクトは、そうした背景から被災者が本格的に生活を再建していくにあたり、かつての集落での暮らしや関係性を引き継ぎつつ、新たなまちとしてお互いを見守りながらともに生きていくための災害公営住宅地区一帯のデザインである。

全44戸の住戸は、田の字型の一角を水まわり、残りを居室としたシンプルなプランをベースに、戸建・二戸一・長屋の3タイプで展開。敷地状況に合わせ、それらを回転させて配置することで、画一的でない豊かな街並みを目指した。各住戸間は、共有テラスや敷地全体に張り巡らされた「緑道」という名の歩行者動線とつながっており、住民同士が緩やかな関係性を築く助けとなっている。

災害公営住宅は2014年4月に完成し、県内初の大規模集団移転先の入居が開始。集落跡地は、同年に避難丘を含む「千年希望の丘公園」として震災の記憶と教訓を発信している。移転先への入居後には住民が中心となって植栽を植えるワークショップを行ったことがきっかけで、住民同士の交流が大きく前進。集団移転前に集落にいた若い世代が災害公営住宅のコミュニティに加わり、リーダーシップを取ってイベントを行うなど、かつてのまちの活気が復活した。空間設計に留まらず、その後のコミュニティの密度を高めることまで見据える必要があるという本プロジェクトでの気づきを反映し、2年後にUAPPの代表である手島が参画した石巻市北上町にっこり団地では、元いた場所での住民同士の結びつきや仮設住宅でできた新たなつながりを入居位置へと反映し、よりスムーズなコミュニティ構築へとつなげた。早急な対応を求められる被災後の暮らしの質を高めるためには何が必要か、同様の事例にも影響を与えたモデルケースとなった。　［元行まみ］

◈ 2013　◈ 金賞 2013

宮城県

コアハウス　−牡鹿半島のための
地域再生最小限住宅 板倉の家−／
東日本大震災における建築家による
復興支援ネットワーク［アーキエイド］

アーキエイド半島支援勉強会コアハウスワーキンググループ
［コアハウス −牡鹿半島のための地域再生最小限住宅 板倉の家−］、
一般社団法人アーキエイド
［東日本大震災における建築家による復興支援ネットワーク［アーキエイド］］

コアハウス

2013 年度グッドデザイン金賞：住宅［コアハウス −牡鹿半島のための地域再生最小限住宅 板倉の家−］
　　　（Pr / Dr：(一社) アーキエイド　D：アーキエイド半島支援勉強会コアハウスワーキンググループ）
2013 年度：復興支援ネットワーク［東日本大震災における建築家による復興支援ネットワーク［アーキエイド］］
　　　（Pr / Dr / D：(一社) アーキエイド）

建築家の職能を通して
地域の未来に寄り添う支援のかたち

アーキエイドは、東日本大震災において建築家による専門的なサポートを欲している被災地のニーズと、支援をしたいと考えている全国の建築家や学生をつなげる災害支援のプラットフォーム。中心メンバーの多くは、大学研究室をもつ建築家で、阪神淡路大震災の復興期に十分に活動できなかった教訓から震災から1カ月後の4月に発足し、行政の手が届き切らない地域に向けていち早く復興を先導した。

まず、広域自治体の中心部から外れた沿岸集落がある宮城県石巻市牡鹿半島の30の浜について、集中的な調査を実施。震災前の浜の風景や生活を研究するとともに、復興に向けて地域住民がどのような暮らしを目指したいかを丁寧に聞き取り、実際の計画へと反映させていく。各浜の進捗状況や課題などを定期的に情報共有し、集落の構造や復興制度を学ぶための勉強会も行われた。

同年金賞を受賞した「コアハウス －牡鹿半島のための地域再生最小限住宅 板倉の家－」は、アーキエイドの特徴的な実践の1つ。漁業を生業とする石巻市桃浦において、漁業の復興に多額の資金が必要なため、最初は小さく建て、ライフスタイルの変化に合わせて徐々に増築できる木造住宅を開発した。設計では伝統的な漁師住宅の間取りを踏襲して漁村らしい風景をつくり出すだけでなく、地域産材を用いる板倉構法を採用することで地域産業を支援し、森林資源と農業者・漁業者を結びつけることを試みた。その後もメンバーの1人が、桃浦で浜の歴史や自然や民俗を学べる「牡鹿漁師学校」を立ち上げた。高齢化や後継者不足による漁業の衰退という地域の課題に対して、浜の未来に寄り添う長期的な支援を継続した。アーキエイドは当初から掲げていた5年の時限で2016年に解散。最終的には15以上の大学から200人を超える建築学生が参加し、国内外の約40の場所で90以上のプロジェクトへの支援が行われた。5年間の寄付・助成金は6,000万円にものぼり、アーキエイドが多くの人の思いを基盤に復興に深く寄与したことが分かる。熊本地震の際も建築家のコレクティブが立ち上がるなど、その後も広がりを見せた。視覚的なデザイン性のみならず、地域の声を読み込んで空間を共創していく建築家の職能が見直され、今後も次世代に活動が伝播していくことが期待されている。　［元行まみ］

フィールドワークやワークショップなどでは、手を動かし、議論しながら実践を重ねた

2015

南三陸町 町営入谷復興住宅
株式会社遠藤剛生建築設計事務所

宮城県

防災かまどやベンチ、芝生のある中庭。住棟と集会所（写真奥）の中心に位置している

2015 年度：災害公営住宅［南三陸町　町営入谷復興住宅］（Pr：南三陸町＋（独）都市再生機構
Dr：（独）都市再生機構 宮城・福島震災復興支援本部 南三陸復興支援事務所／東日本賃貸住宅本部 設計部 復興住宅チーム
D：（株）遠藤剛生建築設計事務所 遠藤剛生＋（株）E-DESIGN 長濱伸貴（ランドスケープ））

住民に好評の共同菜園。その奥には玄関から通り土間で
アプローチできるバルコニーが見える

配置図

東北の生活様式を引き継ぎながら
復興後の暮らしを豊かにする住環境のデザイン

町営入谷復興住宅は、東日本大震災で特に沿岸部が壊滅的な被害を受けた宮城県南三陸町において、被災者が生活再建するために建設された住まいである。志津川湾より4kmほど内陸に入った敷地は、元々棚田だった土地を持ち主の農家から譲り受けた場所。地形と敷地の形状になじむよう、3階建ての住棟2棟を異なる角度をもつ「くの字」で配置し、共同菜園や木造の集会所とともに中庭を柔らかく囲むよう計画した。総戸数42戸の住戸プランは、都市型ではなく東北らしい住環境により近いかたちでデザイン。間取りは「田の字」をベースに伝統的な続き間とし、玄関とバルコニーを通り土間を介して結ぶことで家庭菜園や漬物、近隣住民と談話できる縁側のような空間に。くの字の中心部にある住棟の共用スペースには、休憩や井戸端会議にも使える屋内の日だまりコーナーがあり、隣接のピロティからは中庭や敷地外へと行き来することができる。入居者の大半は漁村の多い沿岸部からの移住で、周辺地域とのつながりも薄い。地元住民を含めた地域全体の交流を促すべく、住棟の間には集会所を設計。共有の台所や本棚を備えており、可動間仕切りで小さな集まりにも対応するのと同時に、仕切りと窓を開放すれば居間とデッキテラス、さらには中庭を一体にして使うこともできる設えにした。入居後はNPOやまちづくり団体が人々をつなぐ役割を担

いながら、土地勘のない人も周辺の地域を知ることのできるようなワークショップの実施や自治会の立ち上げなど、段階的に地域コミュニティを展開した。外構にある広場では、周辺商店が出張する軽トラ市や子ども向けの移動図書館が開かれることも。東北らしい生活様式を引き継ぎながらも、新たな環境で日々のなかに豊かさを発見できる要素を復興住宅に織り込むことができた事例となった。［元行まみ］

住棟共用部の日だまりコーナー。座って談話や待ち合わせもできる。右側は通り抜け可能な土間

🏵 金賞 2014

秋田県

秋田駅西口バスターミナル

秋田中央交通株式会社＋秋田公立美術大学＋ナグモデザイン事務所＋
小野寺康都市設計事務所＋WAO 渡邉篤志建築設計事務所＋
間建築研究所＋有限会社花田設計事務所＋中田建設株式会社

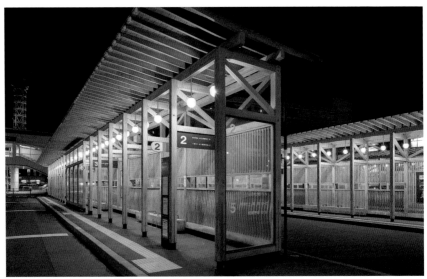

秋田駅西口バスターミナル ＊

2014 年度グッドデザイン金賞：バス待合所［秋田駅西口バスターミナル］（Pr：秋田中央交通（株）管理部 管理部長 鈴木公昭、
管理部課長 旭谷明　Dr：秋田公立美術大学 景観デザイン専攻 助教 菅原香織
D：ナグモデザイン事務所 南雲勝志＋WAO 渡邉篤志建築設計事務所 渡邉篤志＋間建築研究所 堀井圭亮）

秋田杉の美しさと機能性を兼ね備えた設計

地場産の資材でつくられた
木造バスターミナル

秋田市の玄関口でもある秋田駅西口のバスターミナルには、秋田杉をふんだんに使った木造のバス待合所が立ち並ぶ。無駄がなく機能的な配置と、杉が持つ温かな風合いが織りなす景観には、どこかほっとするような、親しみやすさが感じられる。バスターミナルが完成したのは 2013 年秋。東日本大震災を契機に実施した旧施設の耐震調査で、脚柱部に腐食が見つかり、建て替えることになった。駅前のバスターミナルは多くの人々が行き交う場所。地元の利用客には利便性を、市外からの来訪客には「お出迎えの気持ち」を提供できる新しい施設を目指した。

日本三大美林の 1 つである秋田杉は、厳しい寒さに耐え強さと美しさを備えた秋田県の資源であり、全国一の蓄積量を誇る。待合所の柱、天井、ベンチ、風除けと、視界に入るほぼすべてに秋田杉が使われており、木造建物の機能美とともに懐かしさも感じられる。それまで、日本を代表する杉の産地でありながら、駅周辺、秋田駅前には秋田杉の施設がほとんどなかった。この木造バスターミナルの誕生が、地域資源の有効活用と公共施設における木材利用の成功事例となり、JR 秋田駅の構内や駅周辺の商業施設でも秋田杉が使用されるようになった。

バスターミナルの建物は、伝統的な木材加工を取り入れつつ、鉄とのハイブリット構造を採用。さらに屋外でも強度と美しさを保てるように特殊な木材保存処理加工がされており、腐食にも強い。また、格子を連続させることで木材の美しさや優しさが際立ち、素朴ながらも洗練されたデザインが印象的だ。デザイン、機能性、安全性が調和した現代的な木造建物でもある。利用客からは「秋田を誇れる自慢のバス停」「バスを待つ間にも、木の温もりを感じてほっとする」などの声が寄せられ、地元で大切にされている。林業の担い手不足や価格低迷といった課題があるなかで、地域産材、地域の魅力を改めて見直し、地場産の木を公共空間で活用する手本とも言える実例となった。　　［飯塚りえ］

照明は省電力の電球型 LED を使用
［出典：https://www.akibi.ac.jp/teacher/7051.html］

福島県

須賀川市民交流センター tette

須賀川市＋株式会社石本建築事務所＋株式会社畝森泰行建築設計事務所＋アカデミック・リソース・ガイド株式会社＋株式会社スティルウォーター＋株式会社日本デザインセンター

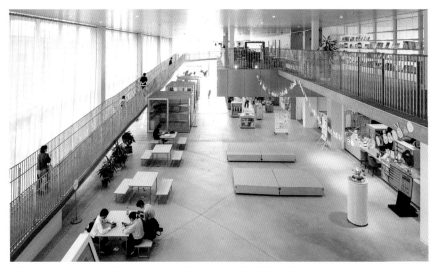

1 階の tette 通り。長いスロープをいくと、徐々に目線を上げながら通りを見下ろす体験ができる ＊

2019 年度グッドデザイン金賞：市民交流センター［須賀川市民交流センター tette］（Pr：須賀川市 市民交流センター 佐久間貴士 Dr：アカデミック・リソース・ガイド（株）岡本真、李明喜＋（株）スティルウォーター 玉置純子、青木佑子、石原未紀、白石宏子＋（株）日本デザインセンター 色部デザイン研究所 所長 色部義昭

D：（株）石本建築事務所 佐藤維、十河一樹＋（株）畝森泰行建築設計事務所 畝森泰行）

1 階の tette 通り。3 つ並んだユニットルームでは、期間限定のチャレンジショップが店を開けている ＊

1 階の床。地形を反映してわずかに傾斜している ＊

市街地中心部の再生、活性化の中核施設。
図書のテーマ配架で多様な居場所が生まれた

福島県須賀川市はゴジラやウルトラマンの生みの親、円谷英二監督が生まれ育ったまちである。「福島県須賀川市は M78 星雲 光の国と姉妹都市です」とあるように、市長の橋本克也氏によるユニークなまちおこしが行われている。この施設建設は東日本大震災で被災した中心市街地を再生するためのメインプロジェクトであり、市民文化復興のシンボルとして期待されたものだ。図書館や公民館等の生涯学習機能、子育て支援をはじめとした公民館機能、そして円谷英二ミュージアムなどを含めた地域の文化拠点。市の中心部、大通りに面して立っていて、大小のテラスがいくつにも重なり張り出す外観はとてもユニークだ。建物の中も通りが貫通している街路のような設えで、四方に通り抜けができる。この1階は大きな吹抜け、カフェやベンチ、屋台のようなブースが並ぶにぎわいのまちで、2階につながる長いスロープが他にない空間体験を生んでいる。

震災後、この敷地で使用不能となった総合福祉センターと老朽化していた図書館や公民館を統合した新施設の構想がス

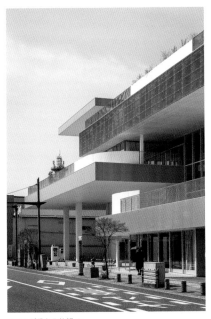

テラスが重なる外観 *

1階スロープ下の「でんぜんホール」。右側に写るのはキングジョーの模型 © 円谷プロ *

4階東側正面テラス ＊

4階交流スペースとサンルーム ＊

3階南側サンルームとメインライブラリー ＊

3階書棚の向こうのサンルーム ＊

タート。教育、市民活動の中心となる場づくりが進められた。被災した総合福祉センターの敷地に加え、取得した隣接の民地を合わせて十分な面積を確保。結果、表の松明通りと裏手の田善通りが敷地を介してつながるかたちとなった。

新施設の設計者選定方針には、建築家・安田幸一氏が市の建築アドバイザーとして関わっている。安田氏が考えたのは2点。1つは新しい視点をもった若い建築家がデザインアーキテクトとして参加すること、もう1つはそのアイディアを現実化するために実務に長けた大きな組織設計事務所と組ませること。若手建築家は40歳以下、かつ大きな賞の受賞歴があることという条件が設定され、集められた数組のコンペで選ばれたのが畝森泰行（畝森泰行建築設計事務所代表）と株式会社石本建築事務所のチームだった。

設計者選定後、設計が始まるのだが、復興財源を使うためにスケジュールに限りがあり、建物の基本構想、つまり使い方や運用方法などの計画と並行して行わざるを得なかった。構想の大きな特徴の1つは、施設の利用計画と運営事業を、須賀川市の直営で行うこと。施設は復興の象徴でもあったし、市民の要望に応えやすくするためだ。

また施設のあり方を決めるにあたって、市民ワークショップが繰り返し行われたとこ

4 階東側正面テラスとサンルーム。楽しくくつろげるオープンな場所。木製サッシを閉めると冬は暖かい ＊

2 階わいわいパーク［写真：中村絵］

4 階から見下ろした 3 階テラス ＊

ろにも特徴がある。市民参加のあり方検討は近年よく行われるのだが、設計と並行して行われることになったのだ。このワークショップを通じて、施設づくりを市民が「自分ごと」として捉えられるようになる。ワークショップを重ねるなかで設計者が見出したのは、公民館や図書館を機能横断的に使いたいという市民の意識だった。そうして生まれたのが「読みたい場所に本があること」という考え方だ。例えば子育て支援ルームの側に幼児向けの本が欲しいし、音楽室の近くには音楽関連の本が欲しい。最初の設計案では、図書館と公民館がフロアで明確に分かれていたが、ワークショップを通じて、図書館機能を拡張し、活動する場所とそのテーマに近い情報を一体化するという案が提示された。しかし運営主体となる市にとってそれは前例がなく、管理負担も想像された。ジャンルの違うサービスの混在は市の所轄を超えた管理となり、第一、開館時間からして違うのだ。そこで関係者は日本各地の 30数箇所もの先進的な図書館や複合施設の視察を実施。関係者の皆が一緒に同じものを見聞きしディスカッションを丁寧に重ねることで、懸念や不安を 1 つひとつ解決していった。

こうして固められたのが「テーマ配架」というユニークな図書配置方法だ。広く使われている日本十進分類法をベースに、

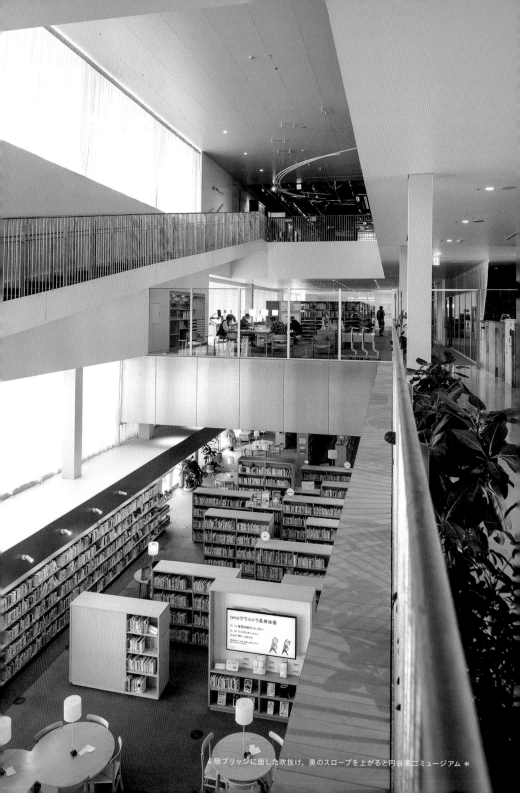
階ブリッジに面した吹抜け。奥のスロープを上がると円谷英二ミュージアム ＊

3、4、5階を貫く吹抜け ＊

本棚のサイン[写真:岩崎慧(株式会社日本デザインセンター)]

館内のサイン[写真:岩崎慧(株式会社日本デザインセンター)]

独自の図書配架方法を導入した。例えば「はぐくむ」というテーマフロアには、こどもセンター内に乳幼児向けの本を置き、「うごく・かなでる」というテーマフロアには貸室のスポーツルームや音楽ルームの周りに運動や音楽、映像といった本を集め、「つくる」テーマフロアは、貸室のクラフトルームやクッキングルームの周りに絵画や写真、料理などの本が並べられた。テーマフロアは合わせて9つある。また、フロアごとに配置する本もテーマが設定されているが、柔軟に変更できるように設備が用意されていて、例えば書棚のサインは容易に着脱できて、再編集しやすくなっている。

施設内を歩いていくとテーマ分けされたゾーンを次々と巡ることになる。行き止まりがなく、回遊が続いていくのもこの建物の特徴だ。あるテーマの本棚の間を行くとサンルームの向こうにテラスがあり、外に出るとそこは上下階のテラスとつながっている。下階に降りるとまた違うテーマのゾーンへ。それぞれのゾーンに市民活動をサポートする部屋が点在している。サンルームでは地元の高校生たちがよく談笑しているそうだ。来館者がお気に入りの場所を見つけられるよう、多様な居場所を用意するのが設計上の重要な配慮だった。

表通りと裏通りの高低差をそのまま活かしているのも特徴だ。1階の床がわずかに傾斜して地形がそのまま建物内を貫通することで、外のまち並みと自然につながる通りのような連続した佇まいになっている。

この施設プロジェクトは竣工して終わりではない。オープン後も、市の運営者、設計

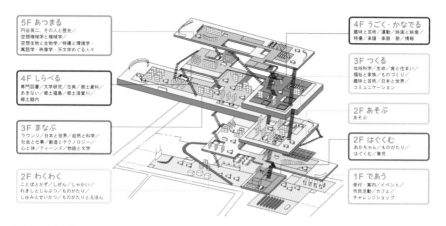

5F あつまる
円谷英二、その人と歴史／
空想機械学と機械学／
空想生物と生物学／特撮と環境学・
冥話学／映像家・天文学ぐる人々

4F うごく・かなでる
趣味と芸術／運動／映画と映像／
特撮／楽譜・楽器・歌／情報

4F しらべる
専門図書／文学研究／古典／郷土資料／
あきない／郷土福島／郷土須賀川／
郷土館内

3F つくる
地球科学／生命／食と住まい／
福祉と家族／ものづくり／
趣味と芸術／日本と世界／
コミュニケーション

3F まなぶ
ラウンジ／日本と世界／自然と科学／
社会と仕事／創造とテクノロジー／
心と体／ティーンズ／物語と文学

2F あそぶ
あそぶ

2F はぐくむ
あかちゃん／ものがたり／
はぐくむ／育児

2F わくわく
ことばとかず／しぜん／しゃかい／
れきしとじんぶつ／ものがたり／
しゅみとせいかつ／ものがたりとえほん

1F であう
受付・案内／イベント／
市民活動／カフェ／
チャレンジショップ

館内の案内マップ

者が組織する企画運営プロジェクトチーム
が継続的に編成されており、運営は常に新
鮮だ。結果、オープンから3年3カ月過ぎ
た時点で入場者数はおよそ160万人と、人
気の施設になった。イベント開催も徐々に
活発になってきており、施設周辺に若者が
営む店舗が増えたという。市のにぎわいの
中心としての復興を果たしつつある。
［宮畑周平］

秋川千寿／須賀川市民交流センター長（中央）
2021年4月からセンター長に就任し、市民に役立つ施設づ
くりを常に考え、「笑顔とあいさつ」をモットーに、ご来館
いただく皆さまを一期一会の気持ちでお迎えしている。＊
一
左は鈴木行宏総務課長、
右は石井大道総務課主任（各肩書きは2022年9月現在）

福島県ほか

木造仮設住宅群／小規模コミュニティ型木造復興住宅技術モデル群 -希望ヶ丘プロジェクト-／地形舞台 -中山間過疎地域に寄り添う茅葺き集会施設と舞台を起点とするまちづくり活動-／福島アトラス -原発事故避難12市町村の復興を考えるための地図集制作活動-／大師堂住宅団地／葛尾村復興交流館「あぜりあ」の計画・設計・運営に関わる一連の活動

株式会社芳賀沼製作＋株式会社ダイテック＋共力株式会社＋株式会社グリーンライフ＋株式会社はりゅうウッドスタジオ＋日本大学浦部智義研究室＋株式会社難波和彦・界工作舎［木造仮設住宅群］、認定特定非営利活動法人福島住まい・まちづくりネットワーク［小規模コミュニティ型木造復興住宅技術モデル群 -希望ヶ丘プロジェクト-］、日本大学浦部智義研究室＋株式会社はりゅうウッドスタジオ［地形舞台 -中山間過疎地域に寄り添う茅葺き集会施設と舞台を起点とするまちづくり活動-］、認定特定非営利活動法人福島住まい・まちづくりネットワーク＋明治大学 建築史・建築論研究室＋工学院大学篠沢研究室＋東京大学 復興デザイン研究体＋株式会社中野デザイン事務所＋川尻大介＋野口理沙子＋一瀬健人／イスナデザイン＋株式会社ふたば＋日本大学 浦部智義研究室＋株式会社はりゅうウッドスタジオ［福島アトラス -原発事故避難12市町村の復興を考えるための地図集制作活動-］、株式会社はりゅうウッドスタジオ＋飯舘村＋関場建設株式会社［大師堂住宅団地］、葛尾村＋日本大学浦部智義研究室＋株式会社はりゅうウッドスタジオ＋認定特定非営利活動法人福島住まい・まちづくりネットワーク［葛尾村復興交流館「あぜりあ」の計画・設計・運営に関わる一連の活動］

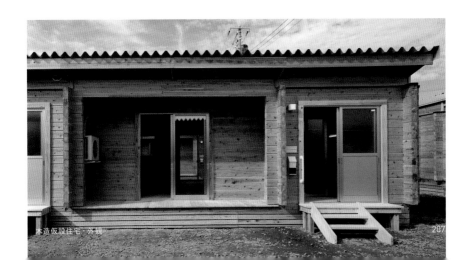

木造仮設住宅・外観

仮設住宅に木造ログハウス構法を導入。
将来の解体再利用を可能にする

「震災の時に福島県の浜通り沿いにある富岡町で、共同代表の芳賀沼整が被災した。そのことが復興支援に着手するきっかけになった」と言うのは、南会津で建築事務所を営む、株式会社はりゅうウッドスタジオ代表の一級建築士・滑田崇志氏。震災当時、共同代表をしていた芳賀沼氏（2019年に逝去）の熱意によって仮設住宅を木造でつ

くる「木造仮設住宅群」のプロジェクトは始まった。事務所で手掛けたクライアントの物件が目の前で流され、彼らは原発事故の影響から避難を強いられた。はりゅうウッドスタジオの事務所は南会津と内陸にあったため震災の影響は大きくはなかった。しかし、近しい人たちが被災する様を目の当たりにし、芳賀沼氏と滑田氏の2人は福島

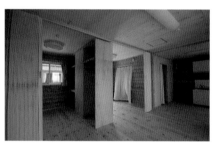

木造仮設住宅 内観 [写真：藤塚光政]

2012年度グッドデザイン金賞：仮設住宅［木造仮設住宅群］（Pr：(株)芳賀沼製作 芳賀沼養一　Dr：(株)難波和彦・界工作舎 難波和彦　D：(株)はりゅうウッドスタジオ 芳賀沼整、滑田崇志＋日本大学工学部建築計画研究室 浦部智義）

2015年度：木質構造を用いた復興住宅モデル［小規模コミュニティ型木造復興住宅技術モデル群 ―希望ヶ丘プロジェクト―］（Pr／Dr：(特非)福島住まい・まちづくりネットワーク　D：(特非)福島住まい・まちづくりネットワーク（難波和彦・界工作舎＋NASCA 八木佐千子＋建築工房 嶋影健一＋はりゅうウッドスタジオ 芳賀沼整・滑田崇志＋日本大学工学部浦部智義研究室 浦部智義））

中山間地における集会施設とまちづくり活動［地形舞台―中山間過疎地域に寄り添う茅葺き集会施設と舞台を起点とするまちづくり活動―］（Pr／Dr／D：日本大学工学部浦部智義研究室 浦部智義＋(株)はりゅうウッドスタジオ 芳賀沼整、滑田崇志）

2018年度グッドフォーカス賞［復興デザイン］：地図集制作活動［福島アトラス―原発事故避難12市町村の復興を考えるための地図集制作活動―］（Pr：(特非)福島住まい・まちづくりネットワーク理事長 難波和彦　Dr：(特非)福島住まい・まちづくりネットワーク理事 芳賀沼整、浦部智義　D：福島アトラス制作チーム（青井哲人、篠沢健太、井本佐保里、中野豪雄、川尻大介、保田卓也、西垣由紀子、原 聡美、林 宏香、野口理沙子、一瀬健人、遠藤秀文、滑田崇志、高木義典））

2020年度グッドデザイン・ベスト100：住宅団地［大師堂住宅団地］（Pr：飯舘村 菅野典雄　Dr：(株)はりゅうウッドスタジオ 滑田崇志　D：(株)はりゅうウッドスタジオ 滑田崇志、芳賀沼整、松本鉄平）

2020年度：復興交流施設［葛尾村復興交流館「あぜりあ」の計画・設計・運営に関わる一連の活動］（Pr：施主：葛尾村 篠木弘　Dr：コーディネート：日本大学工学部浦部智義研究室 浦部智義　D：交流館・蔵：計画：浦部智義研究室／交流館・蔵：設計・監理：滑田崇志、芳賀沼整／蔵：設計：三瓶一壽／構造設計：田口雅一、濵尾博文／ランドスケープ：活動：芳賀沼整、高木義典、田中重夫）

県内で復興活動をしようと決意した。「日本ログハウス協会東北支部から木造仮設住宅の企画について相談がありました。当初、こちらからログハウスで仮設住宅を建ててはどうかと提案をした時は、それでは予算が合わないと言われました。しかし仮設住宅でも木の温もりを味わってもらいたい、福島のスギ材を用いれば地元林業にも貢献できるということを考えるとログハウスに挑戦してみたい。社会にどう影響を与えられるかということを考えて設計提案に応募し、採用されました」。4月の1次募集では7地区、計503戸。日本ログハウス協会からアドバイスを受けながら日本大学の浦部智義研究室とともに事務所に泊まり込んで図面を描き続けた。難しかったのはログハウ

木造仮設住宅の解体風景

ス特有の木の収縮により壁に隙間ができるセトリング対策だ。乾燥によりログ材が収縮し丸太の自重で壁が下がってしまう。セトリングのない在来構法の風除室とログハウスの本体が混在し、大幅に工期がかかったことが反省点となった。2次募集では建築家の難波和彦氏に1次募集時の建物を視察してもらい、意見を請うた。具体的には構法を単純化すること、仮設利用の後、将来的にどう活かすかを含めた設計にすることについてだ。難波氏は、仮設住宅適用期間が長期化することも考慮し、できるだけシンプルな箱型の住宅に間仕切りで変

木造仮設住宅 エントランス ＊

希望ヶ丘プロジェクト

株式会社芳賀沼製作＋株式会社ダイテック＋共力株式会社＋株式会社グリーンライフ ほか　209

PEP MOTOMACHI 薬局棟 2 階のコワーキングスペース *

更が加えられるような住宅を提案した。そ
れが工期の短縮化と木材の再利用化にもつ
ながり、プレハブ化を 2 箇所 82 戸の仮設
住宅で実行した。図面形式などもシンプル
に再検討し、7 〜 8 日の工期短縮を実現し
た。「難波さんと仕事ができた経験はすご
く大きなものになりました。仮設を使い終

PEP MOTOMACHI 薬局棟外観 *

わった後のことを考慮したり、構法を見直
すことで工期短縮につながったり。今回は
木造で仮設住宅をつくるというシステムを
評価していただいたので、施工者や行政の
方たちにもすごく喜ばれました」。木造仮
設住宅を稼働し始めて、少しずつ次の課題
が見えてきた。仮設住宅や復興住宅という
箱モノに対しての補助金や働き掛けはある
が、実際に住んでいる住民たちの日々の活
動には焦点が当たらないし、予算もつかな
い。芳賀沼氏と滑田氏はそのことに危機感
を覚え、社会的な動きをするための NPO
を立ち上げた。「特定非営利活動法人福島
住まい・まちづくりネットワーク」だ。①自
治体に対して、復興を目指した住まい・ま
ちづくりの支援事業を行なう。②被災した
市町村民に対して、生活再建を目指した住

まいの支援事業を行なう。 ③復興活動に従事する建設設計者・施工者に対して支援事業を行なう。 を三本柱とし、目指すのはレム・コールハースの研究機関 AMO の福島版である。震災を機につながった建築家周辺のネットワークで震災や原発災害のリサーチを行い、勉強会やレクチャー、印刷物等を通じて住民たちと情報をシェアする。各地で行っている活動が有機的につながっていくような拠点となった。その後 NPO の活動は『福島アトラス──原発事故避難 12 市町村の復興を考えるための地図集』（2016 年〜）の刊行や、「縦ログ構法」の開発へとつながっていく。 縦ログ構法とは、標準的な製材サイズの木の角材 3 〜 4 本を縦に並べてボルトで緊結しユニット化したパネルを、構造体として壁に使う

PEP MOTOMACHI 薬局棟 ＊

工法。搬送して現場で組み立ててでき上がる簡易な構法だ。一般のログハウスは丸太を横に積んでいくので先で言及した、木材の収縮による隙間の問題があった。しかし縦に並べるとそれは発生しない。厚い木の塊のような壁は断熱、蓄熱性が高く、断熱工事を加える必要がない。耐久性も高いの

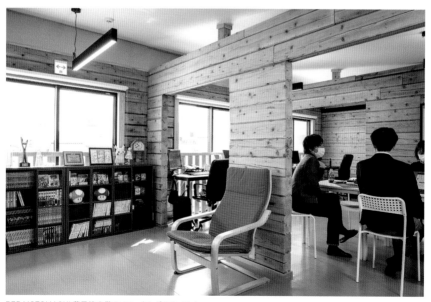

PEP MOTOMACHI 薬局棟 2 階のコワーキングスペース ＊

で、木材を大量に必要とする一方で長く流用することが可能になる。 また、福島県の南会津は林業・製材業が盛んだった 1960 年代以降だんだんと衰退し、さらに震災が拍車をかけ、木材の価格は低迷の一途を辿っていた。森に植えられた 50 〜 60 年のスギ材に付加価値をつけること。それも縦ログ構法開発の目的の 1 つだ。震災後は、木材を建築に効率良く使う CLT（Cross Laminated Timber 直交集成板）が注目されたが、それには遠方の大規模な工場が必要であり、しかしながら各地に工場がつくられるのは現実的ではない。縦ログ構法は、地元の素材を活かし、地元の工場をうまく利用して建築家と製材業の新たなネットワークを築くことも見込める。そして建築家の難波氏とともに、避難者が地元に戻って来られるようにするための復興住宅のモデルをつくる「希望ヶ丘プロジェクト」

が実施された。4 棟の戸建て住宅で小規模なコミュニティをつくるもので、将来の解体、移築を想定して、「在来パネル構法」「横ログ構法」「WOOD ALC 構法」「縦ログ構法」が採用された。 震災後の課題となったのは、仮設住宅の再利用だ。「震災から 6 年くらい経った頃でしょうか、これまで建設してきた木造仮設住宅の一部再利用の話が持ち上がりました。工事業者は手間がかかるので新築でやりたがりますが、当初から再利用を想定してこの木造仮設をつくっていたので、そのモデルケースになったらいいと思い着手しました。建設時は木造の仮設住宅なんて最後はゴミになってしまう、とバカにされていたんですが、諦めないで再利用を訴えていきました」。
2020 年に竣工した、福島県飯舘村にある「大師堂住宅団地」では、福島県二本松市と南相馬市の仮設住宅団地から 12 戸のロ

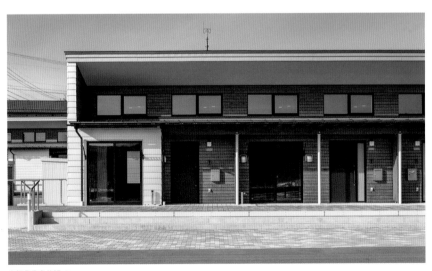

大師堂住宅外観 *

グ仮設を移設し、復興住宅に再構築。壁の外側に、グラスウール100mmの断熱補強を行い、高断熱・高気密住宅として生まれ変わらせた。冬季の寒さが厳しい地域だが、床下のエアコン1台で家中を暖められる住宅となった。住民たちの反応も良好で、飯舘村の担当者も満足気だ。住宅だけではなく、商業施設に生まれ変わった例もある。同じく二本松市の仮設住宅団地の木造仮設住宅は、郡山市で「PEP MOTOMACHI」という小児科医院や薬局が集まったエリアの1棟の建物にも流用された。仮設住宅は平屋建てだが、それを1本1本の木材に解体した上で、2階建てに積み上げ直して再構築した。 はりゅうウッドスタジオでは、震災後に手掛けたいくつかのプロジェクトで得た知見をもとに、「縦ログ構法」を用いた物件や復興住宅の素材を再利用したプロジェクトをいくつも行っている。震災から10年でどう変わったかと最後に尋ねた。「震災前からずっと一緒に取り組んできた芳賀沼は、常に住民目線で物事を考える人間でした。彼がいなければ木造の復興住宅や、その後につながり、広がっていくさまざまなことは実現しなかったように思います。震災後10年経って、避難先から戻れるようになりましたが、まだまだ地元に戻って来て何かを始めるにはエネルギーがいると思います。幸いグッドデザイン賞をいただいたこともあり、一緒に働きたいという若い方も増えてきました。そういう方たち1人ひとりと僕らやまちづくりネットワークが寄り添い、サポートをし、個別解を積み上げていくしかないのかなと思います」。 [上條桂子]

大師堂住宅内観 *

芳賀沼整（左）・滑田崇志（右）／
株式会社はりゅうウッドスタジオ
2006年に、福島県南会津町において「はりゅうウッドスタジオ」を設立。東日本大震災後は、約600戸の木造仮設住宅の建設、再利用をリードし、無垢材を生かす縦ログ構法を開発。標高700mから提案する設計事務所として、地域の森林、林業をリサーチし川上・川中・川下の連携を生かす設計活動を行っている。

茨城県

コロナ電気新社屋工場 I + II 期

コロナ電気株式会社＋ bews / 有限会社ビルディング・エンバイロメント・ワークショップ一級建築士事務所＋株式会社田邉雄之建築設計事務所＋東京大学新領域創成科学研究科

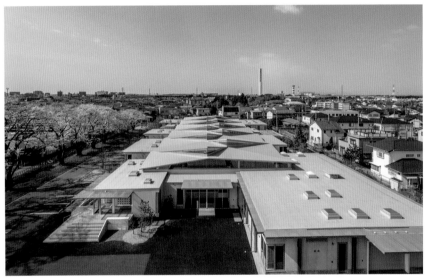

II期北側より見たコロナ電気新社屋工場。左は樹齢 60 年の初代が植えた桜並木

2020 年度グッドデザイン・ベスト100：本社社屋工場［コロナ電気新社屋工場 I + II 期］
（D：井坂幸恵（bews / ビルディング・エンバイロメント・ワークショップ一級建築士事務所）、大塚悠太（元所員）、
田邉雄之（田邉雄之建築設計事務所）、佐藤淳（東京大学））

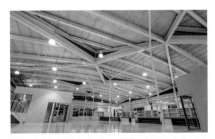

建物の中心に大きな製造エリアを配置。カラフルなボックスの半階上にはロフト状のオフィス

医療系生産拠点の指針に基づいて発想した、半階構成の断面図

新社屋の建築に表れた
企業としての姿勢

コロナ電気株式会社は、医療系機器の自社ブランドの開発・製造とひたちなか地域の製造ネットワークの一翼を担う精密機器メーカーだ。

東日本大震災で本社社屋工場が半壊の判定を受け、築50年の建物をどのように復旧するか、構造設計者を交え、既存状態を確認しながら検討を行った。耐震改修という選択肢もあるなか、検討の結果、工場の稼動を続けかつ最新の生産拠点として丸ごと更新する、という要件を満たす全面建て替えをすることとなり、2期・8年にわたるプロジェクトが始動した。

敷地は、50年の間に工場が新築できない用途地域に変わっており、増築かつ全体計画認定を適用することとなった。これは、阪神淡路大震災を期に制定された、学校や病院など稼動しながら既存不適格となる期間を緩和しながら耐震や建替えを促すものだが、ひたちなか市では前例がなく、他自治体の事例を市の担当職員と参照するなど法的手続きには苦心した。

一方、新社屋は工場のイメージを一新するものだ。旧社屋は2階建てだったが新社屋は半階構成の平屋とし、中心に製造エリアを大きな平場として配した。それを一段上のテラス回廊が囲み、東側にパブリックなランチルームやオフィス、西側には開発や設計など製造を補完する諸室をアクティヴィティに応じてゾーニング。誰がどこで何をしているか工場内を見渡せるようになり、社員同士、製造やプロセスに対する相互理解が深まった。

製造エリアには、回廊上部からと高窓からの自然光が届く。周囲には、ランドスケープデザイナーによる雑木林のようなバッファーとしての庭がつくられ、社員はもとより近隣住民の癒しとなっている。開放的で生産性の高い空間が実現したのは、ユニバーサルな製造エリアとそれを取り囲む諸室との補完関係、外気や気圧差を利用した空調、エリアを半階で分けた断面構成。これらが三位一体となり、新社屋のオリジナルの空間が完成した。

見学会に訪れた小学生が、「今日は大きなお家のような工場に行きました」と日記に記すほど工場らしからぬつくりの新社屋。生産拠点としての機能性が高まったことで信頼が増し、被災後10年を経て受注が伸び、離職率も減った。こうした好循環が生まれたのは、未来を見据えた決断とさまざまな位相での環境に対する明確な思想があったからこそ。建築が企業の姿勢やあり方を、丁寧に小さな手法を積み重ねることで具現化した事例として、高い評価を受けた。　　［飯塚りえ］

日立駅周辺地区整備事業
日立市

JR 日立駅［提供：妹島和世建築設計事務所］

2012 年度：日立駅周辺地区整備事業［日立駅周辺地区整備事業］
（Pr：日立市都市建設部日立駅周辺整備課、東日本旅客鉄道（株）水戸支社
Dr：デザイン監修：妹島和世建築設計事務所、担当／妹島和世、川嶋貫介※、長谷川高之、片桐広祥、太田定治※、山下貴成
（※元所員）
D：妹島和世建築設計事務所、東日本旅客鉄道（株）水戸支社、ジェイアール東日本建築設計事務所、（株）長大、（株）杉原
設計事務所）

市民の思いがかたちとなった
ふるさとの「まちの顔」

1897年に開業したJR日立駅（当時は海岸口のみの開設。中央口は1952年に開設された）は、東日本大震災を乗り越えて2011年4月に日立市の新しい玄関口として生まれ変わった。他に類を見ない全面ガラス張りの美しい駅舎は、これまで数々の賞を受賞。訪れる人の記憶に残るデザインが高く評価されている。

古い駅舎は、「バリアフリーに対応していない」「まちの顔としての魅力が乏しい」といった長年の課題を抱えていたが、バリアフリー新法が2006年に施行されたことが契機となり、駅舎改築の整備が決定した。新しい駅舎を建てるにあたり、日立市が大事にしたのがユニバーサルデザイン。バリアフリーより一歩進んで、誰にとっても使いやすい施設を目指した。その背景には市民と一緒に行ってきた、まちづくりの取り組みがある。中心市街地を活性化する基本計画の一環として、まちを再生するワークショップや空き店舗の活用に市民

が参加し、まちの活性化を行うことで地元への愛着・シビックプライドが高められてきた。まちの顔となる新しい駅舎改築にも計画段階から市民が参加し、障がいのある人たちと一緒に県内を視察するなどして、「誰もが使いやすい施設」「誰からも愛される町の顔」という視点を徹底して貫き、具体案を練り上げていった。

駅舎のデザイン監修を手掛けたのは、日立市出身の世界的な建築家・妹島和世氏。駅舎のみならず、周辺施設の建物やインフラまでのデザイン監修を担い、駅周辺を一体感のあるデザインで生まれ変わらせた。妹島氏は高校生時代、潮の香りはするが海が見えない以前の日立駅をもったいないなと感じていたという。どこからでも海が見える「このまちの良さ」を活かしたいという思いから、景観を損ねることなく、自然と土地になじむ透明なガラス張りの駅舎を提案。素材の使い方やユニバーサルな設計まで、市の思いをかたちにした

JR日立駅自由通路

JR日立駅展望イベントホール

JR 日立駅外観［提供：妹島和世建築設計事務所］

デザインは、監修者選定の審査員から評価され、満場一致で採用された。

ただし、竣工までは険しい道のりだった。鉄道の駅を整備するには、さまざまな業種の関係者が多数関わることとなり、建築上の制限・制約も受ける。さまざまな意見や考え方が挙がったが、理想の駅舎をつくるという熱意が立場の違う多くの人々を巻き込み、1つにまとまっていった。

こうして完成した新しい日立駅は、「空と海の見える駅」として全国的に知られるようになり、観光スポットとなっている。

自由通路先端の眼下に広がる太平洋の大パノラマは圧巻で、初めて訪れた人から歓声が上がる。透明な駅舎のどこからでも海と町を見渡すことができ、単なる通過点だった駅が人々の記憶に残る場所と

なった。初日の出の名所として人気を集め、散歩でふらりと訪れる人も増えた。土地を離れた若者は「あんなに自慢できる駅は他にない」と地元を懐かしむ。誇れるまちの顔となった日立駅は、完成から10年以上を経た今でも多くの人々から大切にされ、市のシンボルとして、その美しい景観を維持している。最近は小学生が「日立の思い出」と駅舎の絵を描いたり、自由研究で日立駅の沿革を調べに来るという。まちの顔は、今や「ふるさとの原風景」として市民に愛されている。　　［飯塚りえ］

希望をつくる
コミュニティのデザイン

震災は、東北を中心に、これまでつながりのなかった人と人、人と場所、人とものごとの新しいつながりが生まれる契機となりました。つながるだけに留まらず、阪神・淡路大震災で重要性が認識されたコミュニティをデザインしようとする取り組みが、多くの人によって自主的に実践され、それまであった地域の課題をも乗り越えるような、新しい関係性やネットワークが生まれています。

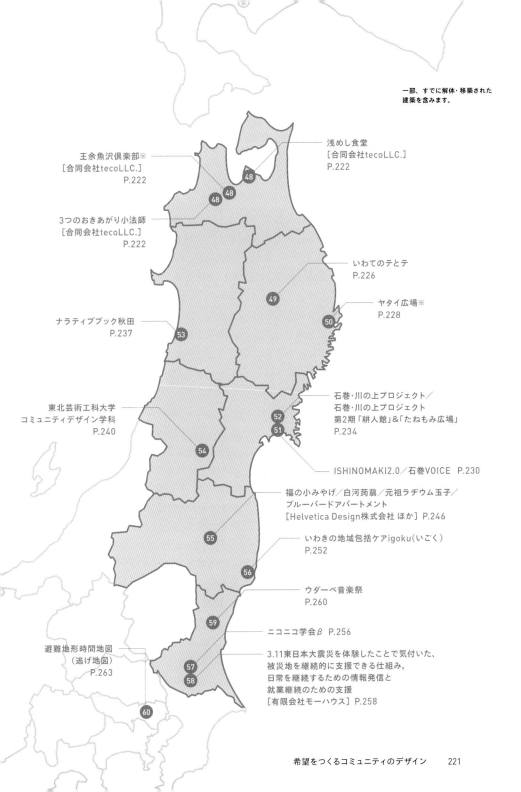

一部、すでに解体・移築された
建築を含みます。

浅めし食堂
[合同会社tecoLLC.]
P.222

王余魚沢倶楽部※
[合同会社tecoLLC.]
P.222

3つのおきあがり小法師
[合同会社tecoLLC.]
P.222

いわてのテとテ
P.226

ヤタイ広場※
P.228

ナラティブブック秋田
P.237

石巻・川の上プロジェクト／
石巻・川の上プロジェクト
第2期「耕人館」&「たねもみ広場」
P.234

東北芸術工科大学
コミュニティデザイン学科
P.240

ISHINOMAKI2.0／石巻VOICE　P.230

福の小みやげ／白河蒟蒻／元祖ラヂウム玉子／
ブルーバードアパートメント
[Helvetica Design株式会社 ほか] P.246

いわきの地域包括ケアigoku(いごく)
P.252

ウダーベ音楽祭
P.260

ニコニコ学会β　P.256

避難地形時間地図
（逃げ地図）
P.263

3.11東日本大震災を体験したことで気付いた、
被災地を継続的に支援できる仕組み。
日常を継続するための情報発信と
就業継続のための支援
[有限会社モーハウス] P.258

青森県

王余魚沢倶楽部／
3つのおきあがり小法師／浅めし食堂
合同会社 tecoLLC.

3つのおきあがり小法師。IMF・世界銀行年次総会日本政府公式ギフトでもある

2011年度：山間集落の地域創造プロジェクト［王余魚沢倶楽部］（Pr：あおもりNPOサポートセンター
　　　　Dr：tecoLLC.：代表社員 立木祥一郎
　　　　D：建築：蟻塚学、サイン・グラフィック・WEBサイト：tecoLLC.、ロゴマークのアイコン：多田友充）
2013年度：おきあがり小法師［3つのおきあがり小法師］（Dr：立木祥一郎　　D：對馬眞）、
　　　　コミュニティレストラン［浅めし食堂］（Pr：特定非営利活動法人活き粋あさむし 事務局長 三上公子
　　　　Dr：合同会社 tecoLLC. 代表 立木祥一郎　　D：原田乃梨子）

王余魚沢倶楽部

浅めし食堂

「ソーシャルインクルージョン」の方法論で
地域の魅力を引き出し、伝える

公共的施設や空間デザイン、商品企画・開発のプロデュースを手掛け、ブランディングで手腕を発揮するtecoLLC.。これまでにグッドデザイン賞を受賞した代表例は、「王余魚沢倶楽部」（2011年度）、IMF・世界銀行年次総会日本政府公式ギフトである「3つのおきあがり小法師」（2012年度）、「クラブ制りんごブランディング」（2012年度、P.60）、「浅めし食堂」（2013年度）、「弘前シードル工房kimori」（2014年度、P.112）。多領域にわたる活動の幅広さを証明する事例ばかりだ。いずれも、青森県内の各地で、地域に根ざした文化と人々を結びつけることで成功したプロジェクトが中心。それらはtecoLLC.が設立当初から目指してきたソーシャルインクルージョンの方針が結実したかたちでもある。

tecoLLC.の代表、立木祥一郎氏は元々美術館の学芸員だった人物。川崎市市民ミュージアムを経て、青森県美術館が新設される際に青森県庁へ転職し、公務員の立場で行政が管轄する美術館開館のために尽力していた。しかし、なかなか進展しない状況のなかで立木氏が思い立ったのは、ボランタリーで展覧会を運営する試みだった。「公共予算に頼らなくても、できる」と直感した立木氏は、弘前市吉野町にある古い煉瓦倉庫を会場に、美術家・奈良美智氏の個展を立案。一緒に行動してくれる仲間を探し求めて約1年後、実現へとこぎつけた。

これが2002年、のちに「弘前れんが倉庫美術館」（P.152）となる空間で最初に開催された「奈良美智展 弘前I DON'T MIND, IF YOU FORGET ME.」である。ボランティアには、建築家や家具職人、看板職人、大学教授、弁護士、映画祭のボランティアスタッフ経験者など多様な人材が集まり、明治期に建てられた建造物のリノベーションと美術展開催準備を同時進行で行うオープンソースの仕組みが成立した。奈良美智氏の大規模個展として横浜美術館からの巡回展のファイナルを作家の故郷で迎えるかたちとなり、来場者は5万人を上回り、最終的に数千万円の黒字を達成。さらに、その利益を関係者で分配するのではなく、次の展覧会を開こうという事前の約束を果たした。

これほどクオリティが高く幸福な展覧会が

2006年7月29日-10月22日に開催された「YOSHITOMO NARA + graf A to Z」。この展示も、弘前市を拠点としたアート関連のNPO法人「harappa」のメンバーや、県内外から集まった有志など、企画・運営をすべてボランティアスタッフが行なった

公的資金なしに、個々人のパワーと出資により実現できるとは。むしろ、誰もが参加可能で、小さな個人の集まりだからこそ、こんなユートピアのようなプロジェクトが可能となったのだ。民間でこそ生み出せる、充実した公共空間があるに違いない。そう実感した立木氏は、学芸員職を捨て、公共の新しいあり方を追求する道を選んだ。そして2008年にtecoLLC.を創設。多種多様な依頼の受け皿となるtecoLLC.には、それぞれのプロジェクトに応じた職能と多角的な業態が求められる。誰にどのような役割を担ってもらうか、いわば「座組み」をするのも立木氏の役割だ。ミッションを定め、計画を立てて一緒に実行するのは、学芸員の職務であるキュレーティングと同じ。収益を上げ、持続可能な活動とすることも具体的な目標の1つに定め、地元で暮らす人々を積極的に巻き込みながら、プロジェクトごとにWEBサイトやカフェなどリアルな場を実装し、街や地場産業が活性化する仕組みをデザインしてきた。tecoLLC.は、青森県青森市山間部の王余魚沢の廃校に間借りをしていた時期がある。その廃校のブランディングとして行ったのが「王余魚沢倶楽部」だ。難読の地名をあえてふりがななしでそのままカフェの店名にして、リノベーションし、市民参加のコンペ形式で開発したカレーの人気店をつくり上げた。地域の人々とペンキを塗ったりガラスを張ったり、りんご箱を積み重ねたり。ものづくりスタジオやショップ、プールを利用したバーなど遊び心のある空間が生まれた。

「浅めし食堂」は青森有数の温泉地である浅虫にある。医療サービス付き高齢者住宅の食堂を地域に開くかたちで計画された。地域住民の高齢化が進む一方で、温泉地として観光目的の来訪者の多い土地柄。食堂は施設入居者に365日の食事提供に加えて、地域高齢者へ食事のデリバリーを行い、閉店した食料品店の代わりに、食材の売り場も設置。施設入居者のみならず地域の人々の食堂であると同時に、温泉地に遊びに来る若い世代へも開かれた空間となるように配慮した。高齢者からその子、孫の3世代が心地良く過ごせる3層のインテリアデザインの混在を基本とすることで、ホール内で3世代の共存と交流を実現した。

改修前の「王余魚沢倶楽部」カフェスペース。旧王余魚沢小学校の校庭倉庫が活用された

旧王余魚沢小学校の水を抜いたプールで行われる「王余魚沢倶楽部バー」。プールサイドにはキャンドルが置かれ、幻想的なムードが演出されている

浅めし食堂

「クラブ制りんごブランディング」や「弘前シードル工房 kimori」のように青森県を象徴するりんごを扱うブランディングも手掛けるが、地元では気づかれにくい土地の魅力を客観的に引き出す視座を、立木氏は常に意識している。同時に、何が公益となるかを問い続けながら、人々を地域の魅力に引き込み、活動に巻き込めるように、さまざまな手法を考え出す。tecoLLC. が築き上げてきたこうした地域事例には、他の地域でも実践可能な普遍性を見出すことができると言えるだろう。　　［高橋美礼］

立木祥一郎／合同会社 tecoLLC. 代表
東北大学文学部卒。川崎市市民ミュージアム映像部門学芸員を経て、青森県立美術館建設運営計画に携わる一方、弘前の吉井酒造煉瓦倉庫で 3 回の奈良美智展の企画組織運営の後、tecoLLC. 設立。八戸ポータルミュージアム「はっち」建築運営計画、AOMORI STARTUP CENTER 青森市新市庁舎設計、IMF・世界銀行年次総会日本政府公式ギフト制作など多様なキュレーション活動を展開。

2011

いわてのテとテ

株式会社岩手日報社

2022年3月11日に掲載したメッセージのテーマは「あのときの炊き出し」

2011年度：いわてのテとテ［いわてのテとテ］（Pr：（株）岩手日報社 広告局 柏山弦＋
（株）博報堂DYメディアパートナーズ 統合コミュニケーション推進プロデュースチーム 佐藤有美）
Dr：（株）博報堂 第三クリエイティブ局 横尾美杉
D：デザイン：博報堂 横尾美杉、WEBディレクション：博報堂DYメディアパートナーズ 増澤晃、WEBシステム開発：プラスプラス 林幹博、モバイル：TryMore 島尻智章）

通信手段の途絶えた地区へ届け続けた
実名のメッセージ

通信手段が十分に復旧せず、安否確認の電話もままならない状況が続くなか、「岩手から」と「岩手へ」のメッセージを実名で書き込める「いわてのテとテ」が 2011 年 3 月 28 日に開設された。岩手県盛岡市に本社を置く日刊紙「岩手日報」が運営する WEB サイトだ。

震災直後から、岩手日報の SNS には被災状況を知らせたり、連絡が取れない人の情報を求めたりする書き込みが増えていた。今ほど SNS が普及していなかった当時、期せずして伝言を仲介する役割を担うようになり、その後「いわてのテとテ」を開設したところ、すぐに約 500 通もの投稿が寄せられた。岩手で避難生活を送る人々からだけでなく、被災状況を気にかける全国の人々からの応援メッセージだった。

震災 1 カ月後の 4 月 11 日より、岩手日報本紙 1 面を使って 5 回にわたり連載すると同時に、より多くの人へ届くよう、紙面を各避難所にも掲出した。被災地からのリアルな声と被災地を思う温かい言葉は、読む人の気持ちを動かし、伝え合うことで前を向く力につながるという新しいコミュニケーションを生み出したと言える。

2014 年からは年に 1 回、3 月 11 日に発行する特別号となり、毎回違うテーマでメッセージを募集する形式へ変わった。例えば 2022 年のテーマは「あのときの炊き出し」。食事を受け取った側、炊き出しに参加した側、その両方からのメッセージを、朝刊見開き全面を使って掲載し、岩手日報ホームページでも公開した。他にも、同じように大震災を経験した神戸や熊本へ岩手からメッセージを送る企画を実施するなど、新聞という紙メディアがハイブリッドな掲示板としても機能する可能性を拓いている。　［高橋美礼］

2011 年 4 月 11 日岩手日報本紙にメッセージを掲載

メッセージは WEB と同時に避難所の壁面にも掲示した

 復興デザイン賞 2012

岩手県

ヤタイ広場
東京大学大槌復興支援チーム
＋居酒屋みかドン＋有限会社上田製材所

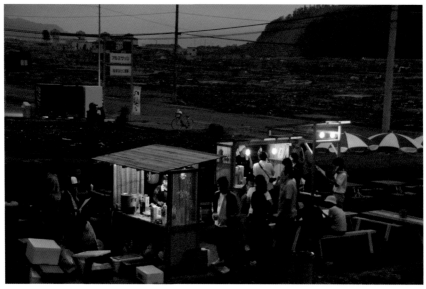

小鎚神社前にオープンしたヤタイ広場。多くの人がこの赤提灯に励まされてきた

2012年度復興デザイン賞：被災者の心をつなげる場所と風景のデザイン［ヤタイ広場］（Pr：ゆいっこ大槌（当時）、
中井祐（東京大学大学院）　Dr：尾崎信（東京大学大学院）　D：南雲勝志（ナグモデザイン事務所））

組み上げの様子

避難所となった廃小学校の廊下に企画書や模型を持ち寄
り、一気に計画を固めていった

被災したまちの中心に
人々のつながりと語らいの輪をつくる

東日本大震災により市街部のほぼ全域が瓦礫と化した大槌町では、町長や役場の職員を含む住民の1割近くが亡くなり、まちづくりを担う行政機能への被害も大きく、復興に向けた議論が難航していた。そのような状況から、住民同士で意見交換をするべく有志の若手が復興団体「ゆいっこ大槌」を結成。東京大学の大槌復興支援チームと意気投合し、さらにデザイナーの南雲勝志氏が加わって、避難所から地元住民らが集まって語らうことのできる場をデザインしたのが「ヤタイ広場」だ。広場に設置するヤタイは、住民が自らの手で組み上げ、移動や増産にも対応できるよう軽トラックの荷台に積み込めるサイズで設計し、単純な構造かつ簡素な加工のデザインに。店舗の制作・運営をはじめ、会場となった小鎚神社前の土地の手配、最大の難関と思われた木材の調達、敷設や使用備品の用意まで、住民の主体性や地元企業の協力が連鎖的に結びつき、実現に至った。この広場が震災から約4カ月という短期間で実現したことは単にものができたということ以上に、大きな意味をもつ。突然分断されてしまった人と人のつながりを再確認できる場となったこと、また真っ暗闇となってしまったまちの中心部にもう一度灯りを灯したということが、本格的な復興が始まるまでの最も暗く不安な時期に人々を勇気づけた。地域の拠り所となったヤタイ広場の情景は、人々の心に今もなお生き続ける。ヤタイが文字通り野天の屋台として小鎚神社前に設置されたのは3カ月程だったが、その後は大槌北小学校跡に完成した仮設商店街の一角、居酒屋「みかドン」の店内のカウンターに移設された。以後復興の期間を通じて、地元住民はもちろん、ボランティアや専門家はじめ復興事業に関わる人々が集い、互いに気持ちを共有して心を癒す場に。来訪者の1人に、毎年広島から調理器具と材料を積んだ車でやって来て、大槌の人々に向けて自身の店のお好み焼きを振る舞っている男性がいた。みかドン店主との交流が続き、2016年春に店主は男性にヤタイを贈ることを決意。ヤタイは広島の店舗で今も人々を温かく迎える場所となっている。店主は仮設商店街を引き上げた後も自身の店舗の再び開くことを視野に入れ、奮闘している。ヤタイで生まれた交流や人々の記憶や想いは、土地や時間を超えて伝播し、これからも引き継がれていく。　［元行まみ］

 # 復興デザイン賞 2012

宮城県

ISHINOMAKI2.0 ／
石巻 VOICE
一般社団法人 ISHINOMAKI 2.0

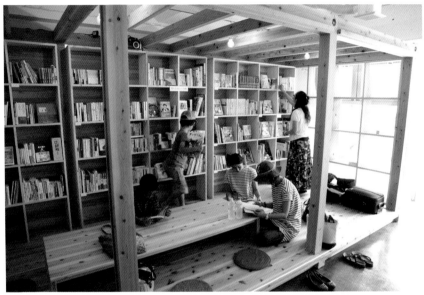

自由に本を閲覧したり、本好きの人たちが交流できるスペース「石巻 まちの本棚」。[写真：布田直志]

2012 年度復興デザイン賞：
まちづくりプラットフォーム [ISHINOMAKI2.0]（Pr / Dr :(一社) ISHINOMAKI2.0　D:同法人 松村豪太、阿部久利、芦沢啓治、
飯田昭雄、梅田綾、小泉瑛一、西田司、真野洋介、古山隆幸、千葉隆博、阿部睦美、天野美紀、勝邦義）
フリーペーパー [石巻 VOICE]（Pr:(一社) ISHINOMAKI2.0　Dr:W+K Tokyo　D:飯田昭雄、真野洋介 東京工業大学真野研究室）

震災前より面白いまちへ。
人のつながりが増殖していくプラットフォーム

東日本大震災直後、復興ボランティア活動を契機に、地元の阿部久利、松村豪太と建築家の西田司、芦沢啓治、そして真野洋介、飯田昭雄ら結成コアメンバーが集まり、石巻の未来を語るところから始まったまちづくりプラットフォーム。同時期に千葉隆博を加えて、セルフ改修をサポートする石巻工房（P.72）の企画も始まった。初年度の 2011 年にすでに次の初期プロジェクトが始動。浸水した店をリノベーションしたバー「復興バー」は夜の交流拠点となった。『石巻 VOICE』は石巻の人々の声を集めたフリーペーパー。被災したガレージを改装し、シェアオフィスとして誕生した「IRORI」は 2016 年に大規模改装

が行われ、コーヒースタンドやホールを備える複合文化施設として活動の拠点となった。さらに本好きが集う「石巻 まちの本棚」、短期滞在者向けに空室物件を改修した復興民泊など、さまざまな活動が生まれ、現在も続いているものが多い。震災前、石巻市は人口 16 万人以上を擁する宮城県第 2 の都市だったが、中心市街地の商店街は衰退の壁に直面していた。行政によるまちづくりが計画されたものの、津波が押し寄せ、まちは壊滅状態に。危機的な状況のなかで自然発生的に立ち上がったISHINOMAKI 2.0（以下、2.0）では単なる復興ではなく、それまでの行政主導のやり方とは異なる道筋を立て、震災前より

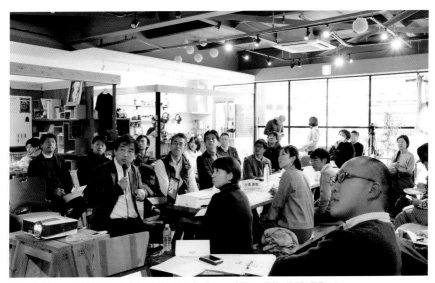

まちの未来について忖度なしで議論するトークイベント「石巻 2025 会議」の様子。IRORI 石巻にて

ISHINOMAKI 2.0とは

ISHINOMAKI 2.0は東日本大震災を経験した石巻というまちを、震災前の状況より良い状態へとバージョンアップさせるために2011年5月に設立されました。メンバーには地元の若い商店主やNPO職員をはじめ、東京の建築家、まちづくり研究者、広告クリエイター、Webデザイナー、学生など様々な職能を持った専門家が集まっています。震災後、ジャンルに縛られない多種多様なプロジェクトを実現させてきました。石巻の元からあるリソースを丹念に拾い上げ、石巻に関わるあらゆる街者が横々なにかたちで新しいコミュニケーションを生み出しています。ISHINOMAKI 2.0は常にオープンです。石巻の内外の人々を巻き込みながら、すべての人がまちづくりの主となるような仕組みや場をつくりだそうとしています。石巻の中心市街地を、日本のバージョンアップのモデルになることを目指しています。

石巻の中心市街地について

石巻の中心市街地は震災前から商業の空洞化が進み、シャッター商店街と呼ばれてさびしい状態でした。津波により多大な被害を受けましたが、その後の地元住民とボランティアの人たちの努力により、瓦礫やヘドロはなくなりました。その後には建物が点くなってしまった空き地や、商売をやめてしまったお店などが数多く残りました。

今そういった物件を活用して新たな場づくりが始まっています。ガレージを利用してオープンシェアオフィスにしたり、空き店舗を利用してこでダイナミックに動きだす人も。今や中心市街地に滞在できる施設として、立派な石巻の一人です。ダイナミックに動きだす人も。今や中心市街地を、震災前の状態にもどすのではなく、さらによくすることがISHINOMAKI 2.0の場となることが目標されました。

石巻市中心市街地のマップ（左頁）／石巻 VOICE と山下 VOICE（上）

面白いまちをつくることを目指す。地元住民から商店主、NPO、大学の研究室、デザイナー、建築家など、さまざまな有志が集い、石巻全体を育もうとしているのだ。『石巻 VOICE』は震災から 4 カ月後、市街もまだ未整理ななかで、いち早くまちの人の声を発信した。個々の語りを丁寧に拾い集めていくことで、一様ではない震災体験の全体像や、石巻のまちの姿や未来を浮かび上がらせる。全 4 冊の発行を終了した後も、まちの人に焦点を当てる手法はかたちを変えながら他の活動へと派生。2011 年秋からラジオ番組「2.0 ラジオ RealVOICE」をスタートさせ、現在も地域のコミュニティ FM にて毎週放送。また山下地区の自主組織がフリーペーパーのフォーマットを引き継ぎ、ローカルメディア『山下 VOICE』の発行へと発展した。

震災から 11 年を経て、2.0 の活動領域は現在、復興からまちづくりに注力するフェーズに向かっている。なかには 2.0 の活動仲間が独立し、新たなプロジェクトを立ち上げる事例も。具体的には、空き家改修を手掛ける「巻組」（2021 年度グッドデザイン賞受賞）をはじめ、石巻での活動に触発されたメンバーの 1 人が地元岐阜県中津川市で始めた「ヒガシミノ団地」、2.0 の教育事業からスピンオフし、今年 4 月に一般財団法人化した「まちと人と」、空き物件を改修して劇場空間を伴う複合文化施設を運営する「シアターキネマティカ」など。何より中心人物たち自身が面白がり、生き生きと主体的に活動する 2.0 の精神は、脈々と地域に根づき増殖し続けているようだ。地方都市が直面する根深い課題に対しても、既成概念や既存の領域を超えて、果敢に挑戦し続ける彼らの原動力となっている。　［元行まみ］

石巻・川の上プロジェクト／ 石巻・川の上プロジェクト第2期 「耕人館」＆「たねもみ広場」

石巻・川の上プロジェクト［石巻・川の上プロジェクト］、一般社団法人石巻・川の上プロジェクト＋株式会社スタジオテラ＋株式会社 wip＋ONO BRAND DESIGN［石巻・川の上プロジェクト第2期「耕人館」＆「たねもみ広場」］

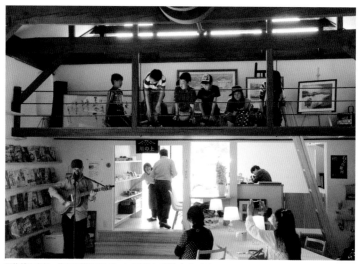

百俵館の内部。住民主催のコンサート会場として使われることも

2015年度復興デザイン賞：コミュニティづくり［石巻・川の上プロジェクト］（Pr：石巻・川の上プロジェクト 三浦秀之
Dr：（株）スタジオテラ 石井秀幸＋EDO社 上田真路＋ONO BRAND DESIGN 小野圭介＋Like Bla Re 鳥羽真＋オブセリズム
花井裕一郎＋prsm 藤代健介 　D：石巻・川の上プロジェクト 加藤聖也、勝呂祐介、川村悠可、菊地瑞広、杉山芳里、鳥海宏太、
平本知樹、星島健一、三浦雄雄、三浦るり、森田遼、山下匡紀）、
2018年度グッドデザイン・ベスト100：コミュニティ施設［石巻・川の上プロジェクト第2期 「耕人館」＆「たねもみ広場」］
（Pr：（一社）石巻・川の上プロジェクト運営委員長・杏林大学総合政策学部准教授 三浦秀之／（一社）石巻・川の上プロジェクト運営副委員長・宮城大学事業構想学群准教授 佐々木秀之 　Dr：（株）スタジオテラ 石井秀幸＋ONO BRAND DESIGN 小野
圭介＋（株）wip 平本知樹、山下匡紀＋EDO社 上田真路＋（株）prsm 藤代健介、Granny Rideto 桃生和成
D：勝呂祐介、菊地瑞広、杉山芳里、野田亜木子、星島健一、浦田修伍、吉川大介、菅原大樹、櫻井育子、三浦二三穂、三浦
富雄、石巻・川の上プロジェクト運営委員一同、杏林大学三浦研究室、宮城大学佐々木・平岡研究室）

背景や世代を超えてともに学び合い
地域の未来を育むデザイン

宮城県石巻市北東部に位置する川の上地区は、山や川、平野に囲まれ米づくりが盛んな農村地帯。東日本大震災を機に、被災した沿岸部の大川・雄勝・北上の3地区から約400世帯が川の上地区へと集団移転した。そこで異なる文化や生活様式をもつ人たちが共生し、新たなコミュニティを構築するべく「まちを耕し、ひとを育む」を理念に掲げて民間から立ち上がったのが「川の上プロジェクト」だ。

新旧住民が出会い集う機会として、2013年にまちづくり勉強会と懇親会を兼ねて企画した「イシノマキ・カワノカミ大学」をきっかけに、住民から日常的に顔を合わせる居場所の創出を求める声が挙がった。その声をもとに協議を重ね、有志で資金を募って大谷地農協跡地に残されていた築80年の農業倉庫を改修し、コミュニティの拠点「川の上・百俵館」の建設を計画。建設後に住民たち自身がどのような場をつくっていきたいか、専門家も交えながらワークショップを実施した。地域の声を丁寧に抽出し、お互いに共有する3つのデザインコンセプト（教育・居場所・暮らし方）

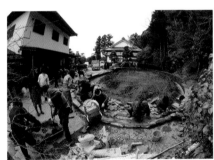
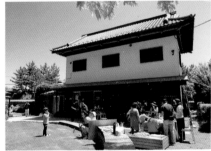

たねもみ広場の建設と活用の様子

を設定。住民同士の交流を深め、建設後も愛着をもって建物を使えるよう、建築プロセスを一部参加型にした。2015年の開館以来、昼間は図書館カフェ、夕方からは子どもたちの寺子屋（学習塾）、イベントスペースとして活用され、新旧住民のサードプレイスとなっている。

百俵館開館から3年後、人のつながりや交流も深まる一方で、学生たちが落ち着いて勉強できる環境や子どもたちのための屋外の遊び場を望む声も出てきた。百俵館だけでは解決できない新たな課題に取り組むべく、第2期プロジェクトとして教育と伝承をテーマにした新しい学び舎「耕人館」をオープンし、寺子屋を拡大。百俵館と耕人館の間は「たねもみ広場」と称して住民が集う縁側のような空間に。百俵館に引き続き、ボランティアによる見守りや、寺子屋での収益の一部をスペースの運営費にするなど、地域内で循環するような仕組みを続けている。

地域の課題に対して主体的にアクションを起こしていく精神は、住民にも根づき始めている。例えば「薪割りクラブ」と呼ばれる活動がある。光熱費を下げるべく導入した薪ストーブ用の薪を確保するため、地域の木こりが住民に薪割りを教えるうちに、活動自体が社交の場へと発展していった。近所の荒れた山を整備したいという地域の課題に対して、薪割りを教わった若者が手を挙げ山に入るようになったという。

川の上に移転した住民の約6割は高齢者層で残りの4割は漁業を営んでいた世帯。前者は震災を機に引退や廃業を選択し、後者は復興が進むうちに再び海へ通い漁業に従事する人が多く、地元に戻りたいという希望も多い。そうした状況を地域全体でサポートしていくことが川の上プロジェクトとしての次の目標であり、今後の課題だ。

これまでの一連の活動によって育まれてきた主体性や交流は、地域の新たな課題を乗り越えるための原動力になっていくだろう。　［元行まみ］

耕人館（奥）と百俵館（右）の間には、たねもみ広場（手前）。
芝生を囲むベンチの下には薪をストックできる。

グッドフォーカス賞
［地域社会デザイン］2018

秋田県

ナラティブブック秋田

クロスケアフィールド株式会社＋一般社団法人由利本荘医師会

あなたの想いを
きかせてください。

母さんにとっての幸せってなんだろう。
もう一度家族みんなで旅行がしたい。
最期まで父さんが想うようにしてあげたい。
離れて暮らす祖母のケアマネさんや、
看護師さんと話したい。

家族と医療とをつなげて、
患者さんの想いや願いを共有する。

秋田で始まっている、
新しい医療サービスのかたち。

「ナラティブブック秋田」ポスター

2018年度グッドフォーカス賞［地域社会デザイン］：地域包括ケア支援システム［ナラティブブック秋田］
（Pr：クロスケアフィールド（株）代表取締役社長 岡崎光洋　Dr：伊藤医院院長・（一社）由利本荘医師会 副会長 伊藤伸一
D：伊藤医院 院長・（一社）由利本荘医師会 副会長 伊藤伸一＋（医）ナラティブホーム 所長・（一社）ナラティブ・ブック 代表
理事 佐藤伸彦）

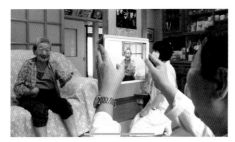

モバイル端末のアプリなどを介して、さまざまなデータを
共有できる

地域医療・介護のあり方を変える。
患者が中心の多職種連携サポートツールの活用

ナラティブブックとは、主に地域包括ケアの現場において、患者の医療情報や生活情報、さらには死生観などを本人や家族、医療・介護・福祉の従事者間で共有するクラウドサービスシステムである。富山県砺波市の佐藤伸彦医師が提唱した構想に基づいて開発されたシステムを、秋田県由利本荘市の伊藤伸一医師が中心となり、2015年、全国初の試みとして同市医師会が採用。この秋田県における、医療や介護に関する多職種が参加する地域包括ケアシステムの構築と連携の活動が「ナラティブブック秋田」である。

「例えば在宅で医療・介護サービスを受け

る時、患者さん自身の情報は医師のカルテや看護記録、ケアマネジャーのファイル、お薬手帳等に散在しているうえに、自身は閲覧できないことがほとんどです。また元来、質の高いサービスを効率的に受けるために欠かせない、自身の考え、想いといったものは含まれていません」とシステム開発を担当したクロスケアフィールドの岡﨑光洋代表。佐藤医師の「本人の情報は本人のものである」という言葉に感銘を受け、患者あるいは家族が登録・管理し、許可した医療・介護チームも入力・閲覧できるプラットフォームを開発した。情報はすべてクラウド上に蓄積し、スマートフォン

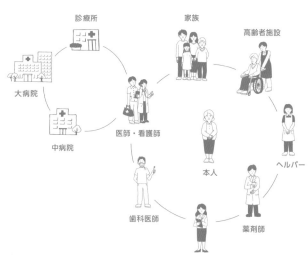

患者さんの「安心」を
つなぐ新しい仕組み。

患者自身を中心に、多職種が連携しやすくするためのシステム

やタブレットのアプリ、パソコンのブラウザからも利用可能。基礎的な医療・生活情報の共有の他、写真を投稿したり、メッセージのやり取りも可能。それらのアーカイブが患者自身による物語り＝「ナラティブ」として共有されることで、患者に寄り添った医療・介護サービスの提供、看取りをサポートする。ナラティブブック秋田では、亡くなった後に印刷・製本、つまり「ブック」化して家族が手元に残すという使い方もされているという。

超高齢化社会が加速するなかで、1人ひとりが安心して最期を迎えるためには、医療・介護サービスの提供の仕方を大きく変えていく必要がある。コロナ禍で日本社会のさまざまな分野におけるデジタル化・ICT化の遅れが顕在化したが、ユーザー側の意識改革も含め、社会全体で取り組むべき課題だ。2022年4月の日本医師会公衆衛生委員会の答申「新時代における医療・健（検）診のあり方」においても、ナラティブブック秋田を事例とした地域医療のあり方が示され、秋田県では同月から県全域での提供が可能となった。オンライン診療との組み合わせや医療的ケア児向けのサービス提供も開始している。「取り組みを広げるために、医療・介護に関わる多職種の方々の理解を深めるためのワークショップ、ナラティブという概念やツールの活用に関する研修会、地域住民への説明会を何度も開催してきました。今後は災害時の安否確認などにも活用できるようにして、もっと地域や住民の日常に溶け込み、生活インフラ化するような活動を目指していきます」（同氏）。　　［小園涼子］

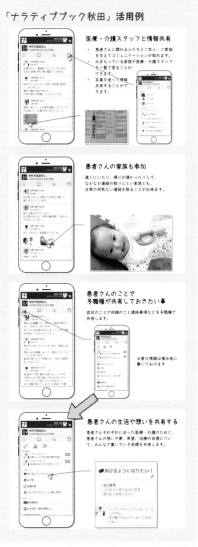

「ナラティブブック秋田」活用例

医療・介護スタッフと情報共有
・患者さんに関わる人たちとご本人・ご家族を交えてコミュニケーションが取れます。
・みまもっている家族や医療・介護スタッフを一覧で見ることができます。
・写真を使って情報共有することができます。

患者さんの家族も参加
遠くにいたり、帰りが遅かったりして、なかなか連絡の取りにくい家族とも、日常の何気ない連絡を取ることが出来ます。

患者さんのことで多職種が共有しておきたい事
症状のことや体調のこと連絡事項などを多職種で共有します。

必要な情報は掲示板に書いておけます

患者さんの生活や想いを共有する
患者さんそれぞれに合った医療・介護のために、患者さんの想いや夢、希望、治療の目標について、みんなで書いていき目標を共有します。

歩けるようになりたい！

スマートフォンやタブレットのアプリで、さまざまな情報を共有できる

東北芸術工科大学
コミュニティデザイン学科

学校法人東北芸術工科大学

山形県

東北芸術工科大学コミュニティデザイン学科では、地域をデザインの実践教室と位置づけている

2018 年度：教育プログラム［東北芸術工科大学 コミュニティデザイン学科］（Pr：東北芸術工科大学 理事長 根岸吉太郎
Dr：同大学 コミュニティデザイン学科 初代学科長 山崎亮、2 代目学科長 岡崎エミ
D：同学科 岡崎エミ、醍醐孝典、丸山傑、渡邊享子、矢部寛明、出野紀子、藤原麻美、佐藤万美、有路佳奈子）

地域住民の活動を学生がファシリテーション

住民が講師になり、地域の「食べる」を学ぶ

日本初のコミュニティデザイン学科。
「地域に学び、地域と育つ」徹底した実践教育

2014年、東北芸術工科大学デザイン工学部に創設された、日本初の「コミュニティデザイン」を専門に学ぶための学科である。東北地方は少子高齢化や過疎化、中心市街地の空洞化などの社会課題が全国的にも早く進行してきた地域だが、2011年3月の東日本大震災後、被災地の復興を担うまちづくり人材がより一層求められるようになった。東北芸術工科大学(以下、東北芸工大)は、1992年の開学以来進めてきた地域との連携をさらに深め、芸術・デザインの力で地域に貢献できる人材を育成するべく「コミュニティデザイン学科」の創設を計画。折しも2011年4月に出版され、話題となった『コミュニティデザイン──人がつながるしくみをつくる』(学芸出版社)の著者、山崎亮氏が率いるコミュニティデザイン事務所studio-Lが全面協力し、2014年4月に誕生した。定員は1学年30名。大半が山形県・宮城県の出身者で、「ふるさと」が抱える課題に気がつき、「デザインのもつ力でより良く、元気にしたい」という想いをもった学生が多いという。2022年3月に5期生が卒業し、これまでに約150人が巣立っていった。

現在、国内には他にもコミュニティデザインを学べる大学があるが、東北芸工大の特徴は地域での「実践」をより重視するカリキュラム。デザイン思考やワークショップ、情報のデザイン、チームビルディング、モチベーションマネジメントなど、理論やスキルを学びつつ、早速、2年前期からはスタジオ制の「地域実習」が学びの軸となる。実際にコミュニティデザインの最先端で活躍する教員とともに現場に入り、3年前期までの約1年半、地域住民を巻き込みながら課題解決のプログラムを実践する授業だ。2021年度は、5つのスタジオが山形県大江町七軒地区や宮城県気仙沼市などで活動。地域でのリサーチや関係

各地域で得られた情報を学内で捉え直す

地域の暮らす行為そのものを資源と捉え体験する

■コミュニティデザイン学科カリキュラムツリー

進路	健康 スポーツ系	商業 観光系	グラフィック・ 映像系	広告系	まちづくり系 コンサル	コミュニティ デザイナー	公

4 F 個人研究（実践）

卒業研究（コミュニティデザイン）

4 S

コミュニティデザイン研究2

3 F 個人研究（基礎）

コミュニティデザイン研究1

スタジオサミット

3 S ふりかえりと自己分析・表現

コミュニティデザイン応用

◎コミュニティデザイン演習5（コミュニティビジネス開発）

★スタジオ（地域実習5/6）（プロジェクトデザイン実践と成果発表）

2 F 地域に学び、地域と育つ

◎社会教育計画

デザイン思考演習4（プロトタイピング法）

◎コミュニティデザイン演習4（プロジェクトマネジメント）

★スタジオ（地域実習3/4）（ワークショップデザイン実践）

★環境共生型コミュニティ論

2 S （理論と実践の往復でデザイン力を高める）

◎★公共セクター論

デザイン思考演習3（思考法/アイデア発想）

◎コミュニティデザイン演習3（モチベーションマネジメント）

★スタジオ（地域実習1/2）（地域調査と関係づくり）

地域留学

1 F コミュニティデザインの基礎を固める

◎コミュニティ論
◎★社会教育概論
★現代幸福論

デザイン思考演習2（基礎調査・データ分析/ソーシャルデザイン）

★コミュニティデザイン演習2（ワークショップデザイン）

コミ
ュニ
ケー
ショ

◎★ファシリテーション基礎

★事例研究

地域プロジェクト

1 S 学ぶ人のあり方を学ぶ

◎★生涯学習概論
コミュニティデザイン基礎

デザイン思考演習1（地域課題研究/フィールドワーク）

★コミュニティデザイン演習1（ファシリテーション）

コミ
ュニ
ケー
ショ

スタートアップWEEKS

学科の学び	講義	コミュニティデザイン系演習	実践	デ

「実践」重視が特色のカリキュラム。2年前期から3年前期までの1年半は地域実習の「スタジオ」を軸にスキルを身につけ、
3年後期から約1年半かけて卒業研究となる地域での実践に取り組む

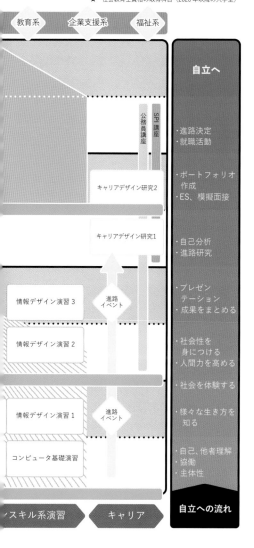

◎ 社会教育主事任用資格の取得科目（2018、19入学生）
★ 社会教育士資格の取得科目（2020年以降の入学生）

教育系　企業支援系　福祉系

自立へ

・進路決定
・就職活動

・ポートフォリオ
　作成
・ES、模擬面接

・自己分析
・進路研究

・プレゼン
　テーション
・成果をまとめる

・社会性を
　身につける
・人間力を高める

・社会を体験する

・様々な生き方を
　知る

・自己、他者理解
・協働
・主体性

自立への流れ

公務員講座　SPI講座

キャリアデザイン研究2

キャリアデザイン研究1

情報デザイン演習3　進路イベント

情報デザイン演習2

情報デザイン演習1　進路イベント

コンピュータ基礎演習

スキル系演習　キャリア

づくりに必要なスキルの他、前期は2年生と3年生の合同チームとなるため、チームの運営方法や、情報やスキルの伝達方法も実践のなかで修得する。大学（理論）と現場（実践）を往復しながら人間力を高め、1年半にわたる活動を発表する「スタジオサミット」には住民も招待し、各スタジオが報告し合う。3年後期からは集大成となる卒業研究がスタート。自分で地域やテーマを設定し、今度は1人で約1年半、課題解決プランを策定し、実践する。昨今、地域づくりの現場では人材不足に加えて「サスティナビリティ」も課題となっている。住民と協働で取り組み、成果が得られたとしても一時的で、旗振り役が現場から去ると継続困難となるケースも少なくないのだ。東北芸工大が考えるコミュニティデザインは「地域の課題を地域の人たち自身が解決する、住民主体の地域づくり」のサポート役であり、自走する仕組みづくりを重要視している。現在、同学科長を務める檀上祐樹准教授は、「我々教員も現場では『先生』ではなく、チームの一員というスタンスで臨んでいます。どのような仕組みがいいのかは、『先生』が正解をもっているわけではなく、地域とのコミュニケーションのなかから見えてくるもの。もちろん経験値も重要ですが、人と人のつながり方自体がSNSの普及で大きく変わってきているので、学生のリアルな感覚、新しい発想が『生きる仕組み』を導き出すこともあります。学生もクリエイター仲間として捉え、我々も一緒になって日々現場でさまざまなことを学び、アップデートしています」と語る。

高橋沙希さん（2期生）卒業研究「まちの新人研修」

2018年度の卒業研究で最優秀賞に輝いた、高橋沙希さん（2期生）の「まちの新人研修」は、成人前後の若者層が都市部へ流出する課題に対し、かつての青年団活動に代わって若者と地域をつなぐ仕組みのデザインである。対象地域は山形県高畠町で、「成人式」という行政が若者に関われる最後の機会を活かし、新成人がフィールドワークなどを通して高畠町を知り、魅力と課題を発見する企画を役場とともに考案した。実際に高畠町が成人式実行委員会メンバーを対象に開催し、現在も継続して実践されている。

また、2020年度の最優秀賞、手嶋穂さん（4期生）の「防災訓練のカスタマイズツールの作成」は、形骸化しがちな防災訓練を生きたものにするために、住民同士がツールを使って話し合い、地域に合った防災訓練を創造する仕組みのデザインである。カードなどを使ったグループワークで6つの手順（1. 災害の振り返り、2. 共有、3. 分類、4. 改善策、5. 具体的な行動、6. 結果を記録）を進め、A2サイズのシートに書き込んでいくと、最終的に自分の地域の課題、取り組むべき訓練内容が可視化されるというもの。数年前に2度の浸水被害に見舞われた山形県戸沢村を対象地域とし、「災害経験をどうにか活かしたい」という住民の視点も盛り込み考案した。完成したツールを使って実際にグルー

三浦千裕さん（5期生）卒業研究「南三陸クエスト」

プワークを行い、戸沢村に引き継がれることになった他、WEBサイトを立ち上げてツールを公開し、他地域への展開やツールの更新も可能とした。

これまではコミュニティデザインを専門とする学科がなかったため、大学で都市や建築などを専攻した後、実社会で経験を積むなかでコミュニティデザイナーという職能に辿り着いたケースが多い。各々の専門性を活かした活動や手法が強みとなる反面、その領域にとらわれ、活動範囲を自ら狭めてしまう場面もあるようだ。一方で、大学でまず「コミュニティデザイン」を学び、現場を経験することで、広い視野をもって自由に発想し、それを実践する力を身につける。しかも、スタジオと卒業制作を通して、第2のふるさととも呼べる地域を2つももって卒業するわけだ。「地域づくりの現場以外にも、さまざまな分野へと巣立っていますが、卒業生が『大学で学んだことが、実社会ですごく役立っている』と楽しそうに言ってくれるのが何よりです」と専任講師を務める矢部寛明氏。今後も芸術とデザイン工学を融合した大学ならでは強みを活かした教育、そして学問としての体系化を目指すという。どのような教育をデザインし、実践する仕組みをつくるのか、楽しみだ。　［小園涼子］

ブルーバードアパートメント。1階の喫茶室は地元の人の立ち寄りや昼食の場としてにぎわっている＊

福島県ほか

2018 2019 2021

福の小みやげ／白河蒟蒻／
元祖ラヂウム玉子／ブルーバードアパートメント

Helvetica Design 株式会社＋株式会社 GNS［福の小みやげ］、有限会社大島屋［白河蒟蒻］、合資会社阿部留商店＋ Helvetica Design 株式会社［元祖ラヂウム玉子］、一般社団法人ブルーバード＋ Helvetica Design 株式会社＋イガラシ建築事務所［ブルーバードアパートメント］

地域の課題を解決するデザイン。
まちへと開き、他地域と郡山を結ぶ拠点へ

郡山の駅から歩いて10分ほど、シャッターが下りているところが散見される駅前の商店街を抜け、狭い路地へと一歩足を踏み入れた場所に「ブルーバードアパートメント」はある。元は、1975年から続く地元になじみ深い老舗美容室があった場所だ。空きビルとなっていた4階建てのビルをフルリノベーションし、2019年に地域コミュニティの拠点として新たに生まれ変わり、2021年にグッドデザイン賞を受賞した。
1階には学校帰りの学生や地元の人々でにぎわう「喫茶室」、2階はこのリノベーションの立役者となった佐藤哲也氏が率いる

Helvetica Design株式会社が事務所を構え、3階はクリエイターが集うシェアオフィス、4階はレンタルスペースとして活用している。Helvetica Designでは、受注して何らかのパッケージや印刷物の納品をするという、いわゆるデザイン請負仕事のみならず、地元の商店やモノづくりをする人たちを集めてイベントを開催するなど、まちのプレイヤーとしての活動を徐々にスタート。ブルーバードアパートメントという建物自体が1つのまちのような空間で、郡山と他の地域や行政をつなぐコミュニティのハブとして展開し始めた。

元祖ラヂウム玉子のパッケージ。昔のパッケージの要素はほぼそのままに、再整理したデザイン ＊

白河蒟蒻のパッケージデザイン ＊

2018年度：地域ブランド／お土産／伝統工芸品［福の小みやげ］（Pr：Helvetica Design（株）クリエイティブディレクター
　　　　　佐藤哲也　Dr：同社 アートディレクター 遠藤令子　D：同社 デザイナー 遠藤令子、ナガミネエリ）、
　　　　　蒟蒻／お土産／地域ブランド／地域産品［白河蒟蒻］（Pr／Dr:Helvetica Design(株) 佐藤哲也　D:同社 遠藤令子）、
2019年度：食品［元祖ラヂウム玉子］（Pr：Helvetica Design（株）クリエイティブディレクター 佐藤哲也
　　　　　Dr：同社 アートディレクター 遠藤令子　D：同社 デザイナー 遠藤令子、ナガミネエリ）、
2021年度：地域コミュニティ醸成拠点［ブルーバードアパートメント］（Pr：Helvetica Design（株）クリエイティブディレクター／
　　　　　（一社）ブルーバード 代表理事 佐藤哲也　Dr：Helvetica Design（株）アートディレクター 遠藤令子
　　　　　D：イガラシ建築事務所 一級建築士 五十嵐龍太郎）

Helvetica Design 株式会社＋株式会社 GNS、有限会社大島屋、合資会社阿部留商店 ほか

ブルーバードアパートメント4階のイベントスペース。テラスがあり、屋内と屋外を一体的に使用できる＊

1階喫茶室＊

ブルーバードアパートメント 3 階のクリエイターズオフィス。中央オープンスペースの両サイドに個室が並んでいる ＊

佐藤氏が郡山に拠点を移そうと本腰を入れたきっかけになったのが、2011 年の東日本大震災だった。震災前から東京と郡山の 2 拠点で活動はしていたが、震災後、福島から人が離れていくのを目の当たりにし、デザインが必要になると想定。8 月に正式に拠点を移した。

「サッカーによくたとえるんですが、東京のデザインって常にフォワードでがんがん点を決めていればいい。でも地方って、スタジアムの芝生の手入れから監督、ディフェンスまで全部デザイナーがやらなきゃいけない。都市型のデザインもすごく好きなんですが、制作物だけじゃなくて、もっと社会や地域のことまで包括的にカバーできる領域でデザイン活動がしたかった。最初は郡山のマンションの一室を借りて事務所をしていたんですが、それだとやっぱり人との距離が遠い。事務所の扉を開けて『ちょっとシール作ってよ』っていうくらいの距離感で地域の人たちと仕事をしたいと思った。自分たちからまちに飛び出せる、まちに開けた空間を自分たちでつくって、人を呼べる場所にしたいと思い、ブルーバードアパートメントをつくったんです」。

空間をつくるためには場所が必要だ。佐藤氏は郡山市内で 1 棟丸ごと借りられるビルを探した。郡山には築 45 〜 50 年のエレベーターのない建物が多く、1 棟まるごと貸し出せる物件はなかなか見つからなかったが、美容室が引っ越すタイミングで運良く現在の建物と出会った。協議を進めていくうちに賃貸ではなく売却したいということが判明し、佐藤氏はビル 1 棟を

購入するとともに、まちの人々がつながり
活動を続けていけるプランを考えた。

「建物を購入するにあたり、まずは地域の
方たちと一緒に運営する一般社団法人ブ
ルーバードを立ち上げました。そこには
地元の不動産会社さんにも理事として参
画してもらい、新たなビルのオーナーに
就いてもらいました。それを社団が借り受
け、各階のリーシング（賃貸）を行ってい
ます。また、地元金融機関4社に協調融
資をしてもらい、補助金などは使わずに運
営できて、さらに節税にもなるプランを考
えました。金融機関や地元の皆さんを一
軒一軒回って『まちのためにみんなでやり
ましょう』と根気良く説明をしていきまし
た」。

社団法人には地元のシェフや建築家、取
引先の酒問屋などが名を連ね、そのなか
にはビルの元オーナーも含まれる。小さな
ことかもしれないが、そうしたところに同
じ空間の歴史を紡いできた人々を排除せ
ず、すべて巻き込んで未来へとつなげてい
く姿勢が見て取れる。

場所が決まったら次は建物のリノベーショ
ンだ。地元で活躍する建築士の五十嵐龍

「福の小みやげ」パッケージデザイン（一部）＊

太郎氏に相談をし、元の建物の歴史を残
したまま、まちへと開く場所を構想した。
面白いのは壁面に突き出たブルーの階段
と、カフェへの入口、テイクアウトの窓口、
Helvetica Designの入口、側面の入口と
エントランスが全部で4つあるところだ。

「外に突き出た階段は元々建物の中にあっ
たもの。元の建物は歩道のギリギリまで
壁があったのですが、カフェでテイクアウ
トができることもあり、ビルの前に少し人
溜まりができるようにと外壁を何mかセッ
トバックしました。それによって階段が外
に飛び出してしまったのですが、以前の建
物の名残を意匠として残すことにしたんで
す。また、それぞれ業態によって顔となる
エントランスは全部変える必要があるなと
思い、4つ別につくりました。リノベーショ
ンにあたって一番苦労したのは、実は外観
ではなく建物の復旧だったんです。元美
容室だったこともあり、カビがひどく昔の
RCも打ち方が粗かった。飲食店をやるこ
とも考え、防水工事やカビの除去等の環
境・衛生面が最優先でコストも掛かった。
なのでデザインはできる限りシンプルにと
いう方向になりました」。

ブルーバードアパートメント2階のHelvetica Design
オフィス＊

1階の喫茶室はまさに老若男女、地域の人たちが集う場所。壁面にある物販コーナーでは福祉施設に在籍するアーティストとともにモノづくりをする岩手県発のアートライフブランド「ヘラルボニー」や静岡のロースター「IFNi ROASTING & CO.」のコーヒー等、佐藤氏が共感し、地元の人にも知ってもらいたいプロダクトを展開したり、Helvetica Design のスタッフが選書した書店コーナーもある。朝はご近所の方々の寄り合いの場所として、昼間は幼稚園のママたちの集会所として、午後は学校帰りの学生たちが新たな刺激を受ける場所として、時間帯によって非常に幅広い客層が見られるという。それも、建物とスタッフの雰囲気がもつ包容力に人々が引き寄せられているのだろう。

今年の秋にはブルーバードアパートメントから歩いて数分の場所に発酵や地域の食文化をテーマにした「gnome / ノウム」をオープン予定だ。まちへと飛び出したHelvetica Design の活動は、まちの深部へと浸透するとともに、日本各地とまちを結ぶ結節点にもなっている。　［上條桂子］

Helvetica Design オフィス ＊

佐藤哲也／ Helvetica Design 株式会社 代表取締役
1974 年福島県須賀川市生まれ。Helvetica Design 代表の他、
一般社団法人ブルーバード代表理事、クリエイティブ研究室
「POOLSIDE」ディレクターを務める。福島県郡山市を拠点
に全国各地で活動の場を広げている。

フリーペーパー『igoku』Vol.2

福島県

金賞 2019

いわきの地域包括ケア igoku（いごく）

igoku 編集部

2019 年度グッドデザイン金賞：地域包括ケア［いわきの地域包括ケア igoku（いごく）］（Pr：猪狩僚
Dr：(株) 植田印刷所 渡邊陽一 / 小松理虔 / アウトバックフィルム 田村博之　　D：髙木市之助）

世代や職業を飛び越え
みんなで向き合う地域包括ケア

「igoku」は、いわき市における地域包括ケアの取り組みの1つだ。「いごく」とは、いわきの方言で「動く」の意味。地域に暮らす人々や、その意識が、今よりも少しだけ前向きに動くことで、もっと暮らしやすくなるとの思いから名づけられた。「老・病・死」をテーマに、WEBマガジンやフリーペーパー、参加型イベントで情報発信を行い、地域の人々の交流を生み出している。

高齢者が病気になったり要介護の状態になっても、希望する地域や場所で最期まで暮らせる社会を目指して、厚生労働省は「地域包括ケア」の実現を掲げている。各自治体は、「自分らしい暮らし、自分らしい最期」の希望を叶えられ

るように、医療・介護・生活支援・介護予防を一体として提供する地域包括ケアシステムの構築に取り組んでいる。いわき市職員である猪狩僚氏は、地域包括ケア推進課に配属され初めて福祉の仕事に関わるようになった。視察先でケアマネジャーが泣きながらケア体験を語るのを聞き、「人の老いや死について、これほど真剣に考える人がいるのか」と胸を打たれ、介護や医療に携わる人たちの熱い思いを広く伝えたいと考えた。同時に、誰にでも訪れる老いや死について、タブーとせず当たり前のこととして受け止め、オープンに話せるようになることも地域包括ケアの1つではないか——そう考えた

遺影体験

いごくフェスの様子

　猪狩氏は、デザイナー、カメラマン、編集者、ライターなど、情報発信のスキルをも持つ賛同者を集め、官民共創の「igoku 編集部」を立ち上げた。

　フリーペーパー『igoku』創刊号の表紙を飾ったのは、「やっぱ、家（うち）で死にてぇな！」の見出し。「在宅療養」特集号で、自分や親の最期をどのように迎えるかを考える内容だ。その中で、厚生労働省の「人生の最終段階における医療に関する意識調査報告書」のデータを紹介している。末期がんではあるが、食事はよくとれており、痛みもなく、意識や判断力がしっかりしている状態だった場合、人生の最期をどこで迎えたいかと聞いたところ、7割以

上が「自宅」と回答したという。ところが、人口動態調査の「死亡場所の推移」を見ると、実際にはおよそ8割の方が病院で亡くなっている。在宅療養は、訪問医療、訪問リハビリなどのサービスを通して、後期高齢者や終末期患者が自宅で生活できるようにするシステム。地域包括ケアでどのような支援が受けられるのか、いわき市における在宅療養の実例などを紹介した。第2号の表紙には、棺桶に横たわる高齢女性と「いごくフェスで死んでみた！」の見出しが並ぶ。表紙に強めの表現を用いるのは、福祉とは縁遠い人にも手にと取ってもらいたいから。igoku は、あえて福祉らしくないデザインを採用している。

情報発信と並行して、体験型イベントにも取り組んでいる。第1回目の「いごくフェス2018」は、「史上初！地域包括ケアの祭典」として、いわき芸術文化交流館（いわきアリオス）内の複数会場で開催された。一般的にはネガティブとされる「老・病・死」をテーマに、明るく楽しく参加者みんなで向き合ってみようという一風変わったフェスは、来場者500名で大盛況。実際に棺に入ることができる「入棺体験」や、健康的な食生活に必要な「のど年齢測定」や「噛む力測定」などに参加することで、自然と老いや死について考え、自分ごととして受け止められたと感想が寄せられた。第2回以降も精力的に開催され、回を重ねるごとにプログラム内容も充実。2019年には、公園を広々と使い、老若男女が楽しめるプログラムが盛りだくさんの前夜祭を行った。多様なジャンルの音楽ライブ、福島県の伝承芸能である「上三坂やっちき踊り」、地元サッカーチームと高齢者でつくり上げるライブパフォーマンスが繰り広げられ、地元の食を楽しめるブースも多数出店した。2日目は屋内会場で、VRカメラを使用した「VR看取り体験」で看取られる側を体験し、参加者同士のディスカッションを通して看取りへの理解を深める取り組みを実施。一方で、生と死をテーマに少々の毒を含みながらも会場を笑いで包むトークライブで、参加者たちの表情はほぐれた。いごくフェスは地域福祉の啓発活動であると同時に、地域交流としても大きな役割を果たしている。

行政が主体の取り組みとしては、きわめてユニークなigoku。認知度も上がり、協力者も増えて、活動の幅を広げている。高齢者福祉に限らず、困難を抱え支援を必要とする人たちと地域の人たちが、世代や職種を超えて連携する地域包括ケアを目指している最中だ。コロナ禍の影響で、いごくフェスをオンライン開催するなど試行錯誤を続けながら、地域の福祉課題をすくい上げるべく、市民とともに「いごいて」いる。　［飯塚りえ］

『igoku』10号の誌面

ニコニコ学会β

ニコニコ学会β実行委員会 ［受賞時：独立行政法人産業技術総合研究所］

茨城県

年に2回開催されたニコニコ学会βシンポジウムの様子。ニコニコ生放送で中継され、プロの研究者が次々と研究成果を発表する「研究100連発」、プロ・アマを問わず研究成果を発表する、野生の研究者による「研究してみたマッドネス」などのセッションが人気を博した

2012年度：グッドデザイン・ベスト100：
ユーザー参加型の学会［ニコニコ学会β］（Pr：(独) 産業技術総合研究所 江渡浩一郎
Dr：アカデミック・リソース・ガイド (株) 代表取締役 岡本真　D：大岡寛典事務所 大岡寛典）

ニコニコ学会βでは、ポスターセッションもニコニコ生放送で中継していた

誰もが研究者となり
成果を伝える場と機会を創出

研究という学術的な行為をアカデミアの世界から解放し、ビジネス、ユーザーを加えた3者による参加型の発表の場として「ニコニコ学会β」が創設されたのは2011年12月。特定の参加資格はなく、誰もが自由な視点で研究した成果を「ニコニコ生放送」（株式会社ドワンゴ運営）で発表するという型破りな手法で、科学の魅力と重要性を再認識させた。同時に、配信時のビジュアルやロゴ設計など細部のデザインにも配慮したコンテンツが構築されていった。

当初より5年間の活動期間を計画していたとおり、2016年11月に解散。同時に「ニコニコ学会β交流協会」を発足し、リアルな交流の場を継続させている。2020年2月に茨城県つくば市で開催した「Tsukuba Mini Maker Faire 2020（つくばミニメイカーフェア2020）」もその一例だ。こうした動きについては、発起人で実行委員長を務める江渡浩一郎氏（産業技術総合研究所研究員・メディアアーティスト）により論文にまとめられ、学術論文誌『情報管理』に掲載されている。　［高橋美礼］

ニコニコ学会βロゴ

アカデミア、ビジネス、ユーザーが参加する研究発表の場

ニコニコ学会β交流協会WEBサイト
https://niconicogakkai.tumblr.com/

授乳服を製作するネパール人女性

茨城県

⟨G⟩ **2015**

3.11 東日本大震災を
体験したことで気付いた、
被災地を継続的に支援できる仕組み。
日常を継続するための
情報発信と就業継続のための支援

有限会社モーハウス

継続した仕事の発注で
被災地の生産者を支援

つくば市に本社を置くモーハウスは、授乳服の専門ブランドだ。肌触りが良く授乳しやすいインナーや、肌が見えず人目が気にならない授乳服など、子育て中の社員が開発する商品は機能性に優れ、育児中の母親から根強い人気を集めている。女性に寄り添うブランドの姿勢は、長年の災害支援活動にも生きている。東日本大震災では本社が被災しながらも、避難中の母親に向けて母乳育児継続のノウハウを発信したり、授乳服やインナーを寄付するなどの支援を行った。

フェアトレードで授乳服の生産を依頼していたネパールで 2015 年に大地震が起こっ

た時も、すぐに被災地支援に取り組んだ。それまでの経験から被災地では「日常を取り戻すこと」が大切だと学んでいたため、生産者たちが継続して収入を確保できるように、「ネパール製授乳服の購入が被災地支援につながる」とアピール。現地に仕事の発注を続けることで、持続的な収入機会を提供する仕組みを構築した。この活動を続けながら、子育てと社会をつないでいくことの大切さを実感し、2020 年から姉妹団体の「子連れスタイル推進協会」では、子連れで利用できるコワーキングスペースを運営し、育児と仕事の両立を応援している。　　[飯塚りえ]

NPO 子連れスタイル推進協会 WEB サイト
http://kozurestyle.com/kozuresyukkin/

ネパール製授乳服

2015 年度：被災体験に根ざした被災地支援活動［3.11 東日本大震災を体験したことで気付いた、被災地を継続的に支援できる仕組み。日常を継続するための情報発信と就業継続のための支援］（Pr：(有) モーハウス代表取締役 光畑由佳　Dr：Nature and Creation 代表 菊地静　D：(有) モーハウス 制作チーム 岩城 尚子、広報チーム 稲場 香絵）

ウダーベ音楽祭

常陸大宮市まちづくりネットワーク・ウダーベ音楽祭実行委員会

茨城県

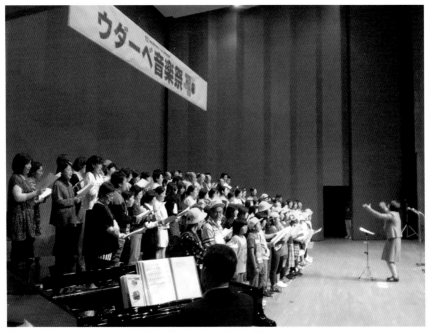

常陸大宮市文化センターの大ホールで開催された第1回ウダーベ音楽祭の様子

2016年度グッドデザイン・ベスト100：ウダーベ音楽祭［ウダーベ音楽祭］（Pr/D：倉田稔之　Dr：野澤和弘）

音楽祭を収録したDVDも販売されている

「小・中学校の校歌、歌えますか？」
郷土愛を呼び戻す、地域交流イベント

2004年に5つの町村が合併して誕生した常陸大宮市の10周年を記念し、地域の交流イベントとして発案された音楽祭。ウダーベは茨城弁で「歌おう」の意味で、市内小・中学校の卒業生や教員OB・OG、現役の児童生徒らが一堂に会し、学校ごとに自分たちの校歌を歌い合う。2014年の第1回は小学校（38校、うち27校が閉校）のみが対象だったが、翌2015年の第2回からは中学校（24校、閉校を含む）も参加。2016年の第3回は会場をそれまでの同市文化センターの大ホールから、県の有形民俗文化財「西塩子の回り舞台」へと移し、参加人数は延べ約2,000名に及んだ。

「歌の優劣や歌唱力を競うものではなく、母校を誇り、郷土を愛する気持ちを思い出そうというものです。その学校と関わりがあれば誰でも、当日の飛び入り参加も大歓迎で、メンバーの集め方や伴奏楽器、服装なども各校チームにお任せなので、非常に自由な雰囲気で楽しむイベントになっています」と、常陸大宮市まちづくりネットワーク・ウダーベ音楽祭実行委員会、実行委員長の倉田稔之氏。第1回の立ち上げ時、まずは実行委員会が各校出身のキーパーソンに声を掛け、そこから同窓生や家族のネットワーク、またSNSなどを通じて地元を離れた卒業生にも呼び掛けるなどして、1学校1チームでエントリー。本番が近くになるにつれ、学校間、地域間のラ

第2回ポスター

イバル意識がヒートアップし、練習の頻度や参加者数を競うようになり、70名という大所帯チームも誕生。この音楽祭のために県外から帰省する人も増え、市内各所で練習会や懇親会が開催され、当日やその前後では同窓会が大盛況で、経済効果ももたらした。

また、市外から訪れた観客の1人が音楽会に感銘を受け、同実行委員会支援のもと、2019年に「ウダーベ音楽祭 in ひたちなか」が開催される展開もみられた。企業城下町としても知られるひたちなか市は

江戸時代後期の道具も残る組立式の歌舞伎舞台「西塩子の回り舞台」で開催された第3回の様子

1994年に2つの市が合併して誕生。常陸大宮市の約4倍の人口を擁する同市では新設校の参加もあり、昭和から平成まで、作詞・作曲された時代のトレンドが感じられる多彩な校歌の合唱が、市制施行25周年を祝った。

常陸大宮市が市制施行20周年を迎える2024年には、第4回となる音楽祭を計画中だ。小・中学校は地域の核であり、世代を超えて歌い継がれてきた校歌。たとえ閉校になったとしても、校歌は生き続け、みんなでも、1人でも、口ずさめば誰もが地域とのつながりを感じられる。みなさんは母校の校歌、歌えますか？

［小園涼子］

第3回ポスター

避難地形時間地図（逃げ地図）

日建設計ボランティア部逃げ地図チーム＋
株式会社髙橋工業＋宮城大学 事業構想学部 中田研究室＋
陸前高田市議会議員 菅野広紀＋長部地区コミニティ推進協議会＋
陸前高田市議会議員 大坂俊

地域住民と一緒にワークショップ形式で地図を作成することで、まちづくりにおける新たな合意形成を実現する

2012年度グッドデザイン・ベスト100：地図［避難地形時間地図（逃げ地図）］（Pr：日建設計ボランティア部逃げ地図チーム
Dr：羽鳥達也　D：穂積雄平、谷口景一朗、今野修太郎、長尾美菜未、小野寺望、酒井康史、小松拓郎、馬場由佳、宮澤功）

地域のみんなで「災害に強いまち」を考え続けるためのプラットフォーム

「逃げ地図」とは、元々は地震発生時、津波からの避難を支援するために考案されたツールであるが、その一連の作成プロセスが、震災以後の新しい合意形成に基づくまちづくりを可能にする点が高く評価され、現在では、全国の自治体や学校などでその手法が採用されている。

避難場所までの経路、移動時間を可視化したカラフルな逃げ地図のつくり方は、いたってシンプルだ。用意するのは 1/2,000 程度の大きなスケールの白地図、色鉛筆、短いひも。まずは非津波浸水域を地図上に示し、目標となる避難地点につながっている道を 43m/分の歩行速度で 3 分、つまり 129m ごとに色分けして塗りつぶしていく。この速度は後期高齢者が傾斜路を歩く平均速度で、129m は 1/2,000 の地図の場合、64.5mm になる。64.5mm に切ったひもを定規代わりにして目標避難地点から順に測り、3 分ごとの色分けをしていけば、地図上のどこにいた場合に「どこへ逃げればいいのか」「どれくらい時間がかかるのか」を直感的に理解できる地図が完成する。

濃い緑は 3 分以内に避難場所に辿り着ける。黄緑は 6 分、黄色は 9 分——直感的に危険な場所が分かる(宮城県気仙沼市本吉町)

宮城県本吉郡南三陸町でのワークショプ（2012 年）

考案したのは、日本最大の総合設計事務所、日建設計の社内クラブ「ボランティア部」。オフィスビルや商業施設など、大規模な建築物を多く手掛ける同社の有志が、日頃の設計業務における防災計画、つまり災害発生時に極力短時間で人々を建物から避難させるための計画手法を都市レベルに発展させたものである。

誕生のきっかけは震災発生の翌月、同社設計部主管（当時）の羽鳥達也氏が被災地を訪れた時のこと。当時、日建設計がオープンデスクとして受け入れていた東北の大学生たちと震災前後の実態をリサーチして回った。かつて自身が設計した建物の外装を施工した気仙沼市の髙橋工業を訪ねると、工場が全壊していた。元船大工でもある代表の高橋和志氏と会話をするなかで「次の津波で家族が死んだら、自分は死んでも死にきれない」という言葉が深く心に残ったという。当時はまだ余震も多発しており、不安を抱えながら避難所で寝起きし、行方不明者の捜索や片付けの日々を過ごす住民たちのために、その心配をどうにか払拭できないか ── 被災地支援の活動のなかで発見したニーズをもとに、逃げ地図は考案されたのである。

当初は自分たちでリサーチをして地図をつくり、住民に渡すという想定だった。しかし、まず非津波浸水域を把握するだけでも地域へのヒアリングが不可欠で、一見、地図上では高台につながっていそうな道も、実はつながっていないなど、住民に聞いて初めて分かることが多かった。「そこで思いついたのが、地図づくりを住民参加型のワークショップにすることです。しかも講師がいて参加者に教えるという図式ではなく、情報交換の場となるようなワークショップ。ファクトを押さえつつ、血の通った情報が重要で、また自分で手を動かすことで、自分ごとになっていきます。ただつくって渡すより、危機意識が格段に向上します」（羽鳥氏）。

例えば、ファクトでは「海沿いを経由するルート」がゴールへの最短距離であると示していても、人間の心情的に、津波が迫るなかで海側には行きたくない。しかも、少し遠回りにはなるものの海とは逆方向の

ルートがある。そういった場合は、海沿いのルートに×をつけるといった具合だ。

小学校高学年以上であれば十分に逃げ地図を理解し、ワークショップに参加可能である。地域を遊び場としている子どもたちは、範囲は限定されるが、深い情報を提供してくれる。一方高齢者は広域で、過去の情報も提供してくれる。この2つがうまく組み合わさると、すごくいい地図になるのだという。

また逃げ地図は、今、地震が発生した際の避難支援ツールになるだけでなく、今後、地域を安全なまちに改良していくためのベースマップにもなる。現状の逃げ地図に、ショートカットや避難タワーを追加して道の色を塗り直せば、その効果は一目瞭然だ。さらにデータ化し、建築設計時の避難検証でも使用されるソフト「Sim Tread」でシミュレーションすれば、より精度の高い検証が可能となる。群衆の流れが可視化され、どうすれば避難完了までの時間を短くできるのか、誰にでも分かりやすく比較検討できるようになる。「住民だけでなく、まちづくりをどうしたらいいのか、という立場の人も同時に参加できる点がポイントです。この手法は、まちづくりにおける新しい合意形成として機能するのです」(同氏)。

住民参加のプロセスで得られた事柄は公共側でも採用しやすい。その点が行政からも高く評価され、現在は「災害リスクコミュニケーションツール」としての普及が顕著である。教育機関や社会実装機関も参加してワークショップの手法を研究・開発し、科学研究費助成事業やJST(科学技術振興機構)プロジェクトに採択された。教育現場のための作成マニュアルを

危険な場所がなくなるように近道や避難タワーを配置し、再度色分けを行っていく(宮城県気仙沼市本吉町)

近道と避難タワーを配置した場合の「Sim Tread」による詳細なシミュレーション(同左)

凡例:
- ---- 津波浸水予想ライン
- ---- 暗渠（あんきょ）
- ● 避難目標ポイント

2012. 8. 26
村木座 逃げ地図 (ﾊﾞｰｽ) @村木良 公民館 (1/2000)

研額建物に逃げることを
想定いた地域 →

凡例:
- ---- 津波浸水予想ライン
- ---- 暗渠（あんきょ）
- :::: 新設いた近道
- ★ 新たに設定いた避難目標ポイント
- ⊛ 新設いた避難建物
- ● 避難目標ポイント

村木座 逃げ地図 (改良: 近道整備・避難建物)

新たに近道や避難場所をつくることによる効果が色の変化で分かりやすく示される（神奈川県鎌倉市）

無料で配布し、防災計画や防災教育に活用されている。

逃げ地図づくりのワークショップは、東北だけでなく、数多くの都市で実施されてきた。津波だけでなく、河川氾濫や土砂災害などにも対応し、同じ地域でも、さまざまな災害や火災などのリスクごとの逃げ地図が作成可能だ。今では考案者の手を離れ、日本各地への広がりをみせている。

「きれいな逃げ地図をつくることが目標ではなく、みんなで考えたことが重要なのです。答えが出たことに安心してしまうこともリスク。最終的に逃げ地図が完成しなくてもよくて、合意形成が取れなくてもいい。考え続けることが重要なのです」（同氏）。

[小園涼子]

記憶をつなぎ未来をつくる

ある場所の土地や歴史や文化、産業を知ることは、その場所の未来を
デザインすることとつながっています。先人の生活を学ぶことは、これ
からの豊かな暮らしを考えることでもあります。記録に残らない記憶、
震災の経験やそこから得た知恵、途絶えていた文化を未来に引き継ぐ
デザインを紹介します。

おはなし木っこ・
だれがどすた？ P.280

桜ライン311
P.277

あさひ幼稚園
P.288

松島流灯会 海の盆
P.292

思い出サルベージ
P.282

山元町震災遺構中浜小学校 P.286

まさかを無くす防災アクション
P.302

猪苗代浅井邸蔵再生プロジェクト
P.296

東日本大震災アーカイブ
P.304

高田松原津波復興祈念公園
国営 追悼・祈念施設
P.270

90歳ヒアリングを
生かした街づくり：
90歳ヒアリングについて
P.290

三津谷煉瓦窯
再生プロジェクト
P.299

63
62
61
66
68
67
64
65
71
70
69
72

岩手県

グッドフォーカス賞
［防災・復興デザイン］2021

高田松原津波復興祈念公園
国営 追悼・祈念施設

株式会社プレック研究所＋株式会社内藤廣建築設計事務所

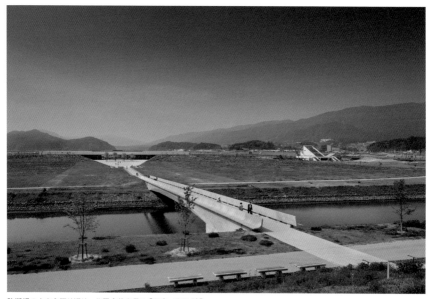

防潮堤の上から振り返り、公園全体を見る［写真：吉田 誠］

2021年度グッドフォーカス賞［防災・復興デザイン］：公共施設［高田松原津波復興祈念公園 国営 追悼・祈念施設］
（Pr：(株) 内藤廣建築設計事務所 内藤廣
Dr：工学院大学 建築学部 教授 篠沢健太＋東北大学 災害科学国際研究所 災害人文社会研究部門 准教授 平野勝也
D：(株) プレック研究所・(株) 内藤廣建築設計事務所設計共同体 前澤洋一、奥山伊作、森田緑、神林哲也、福林一樹、前川智哉）

記憶を継承する国家施設。
建築・土木の異分野を統合する

ランドスケープのコンサルタントである株式会社プレック研究所と株式会社内藤廣建築設計事務所による高田松原津波復興祈念公園国営追悼・祈念施設は、2021年度のグッドデザイン賞においてベスト100に選ばれるとともに、グッドフォーカス賞［防災・復興デザイン］を受賞した。当時の審査委員の評価は筆者が担当したが、以下のように記している。「東日本大震災の後に登場したメモリアル施設としては、横綱級の作品である。これは津波の記憶に関わる最も重要な国立のプロジェクトだろう。……建築物だけで空間をつくるのではなく、防潮堤を含む土木やランドスケープと絡ませながら総合的にまとめあげたことは、現代的なデザインとして高く評価できるだろう。そのスケール感覚は、ポスト 3.11 的でもある。また伝承館や震災遺構に加え、道の駅という現代の商業施設が付設するプログラムの組み合わせも興味深い」。被災地では、すでに伝承館が

多数つくられており、玉石混淆の状態だが、ここはずば抜けた存在感をもつ。

この建築は原爆が投下されてから 10 年後に開館した広島平和記念資料館(1955 年)とも比較できるだろう。丹下健三は敷地の外側にあった原爆ドーム(当時は保存が確定していなかった)と自身の建築を軸線で結んだが、伝承館の端部から中心線(「復興の軸」)を延ばすと、震災遺構として保存されるタピック45(旧道の駅)を貫く。ちなみに、内藤の作品は、福井の年縞博物館(2018 年)や宮崎の日向市駅(2008 年)など、細長い建築が多いが、これも伝承館と道の駅が並ぶことによって 160m に及ぶ長さをもつ。両者の中央はゲートのように下を空け、トップライトから光が落ちる 7m × 7m の水盤を置く。ここは来場者の気持ちを切り替える場所とされ、夏の午後には矩形の光と影の対比が強い印象を与える。水盤からは、さらに「復興の軸」と直交する、海へと向かう「祈りの軸」を

「包摂線」と「祈りの軸」のスケッチ (左) と、公園の断面・平面のイメージスケッチ (右)

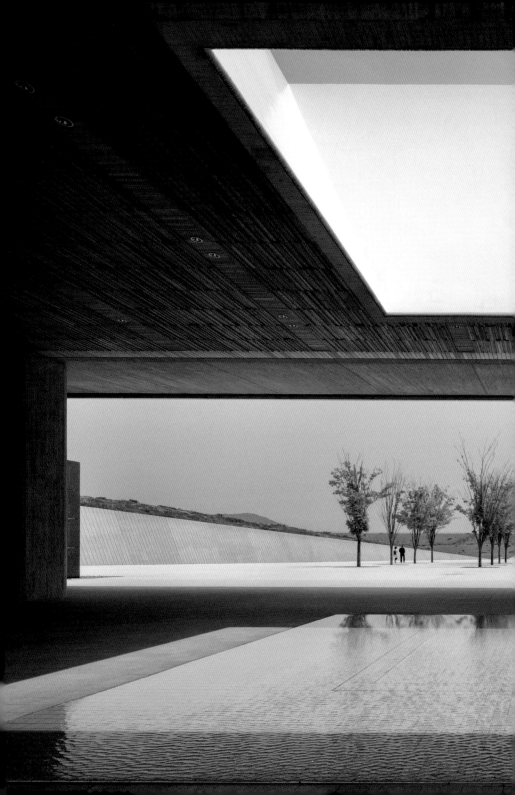

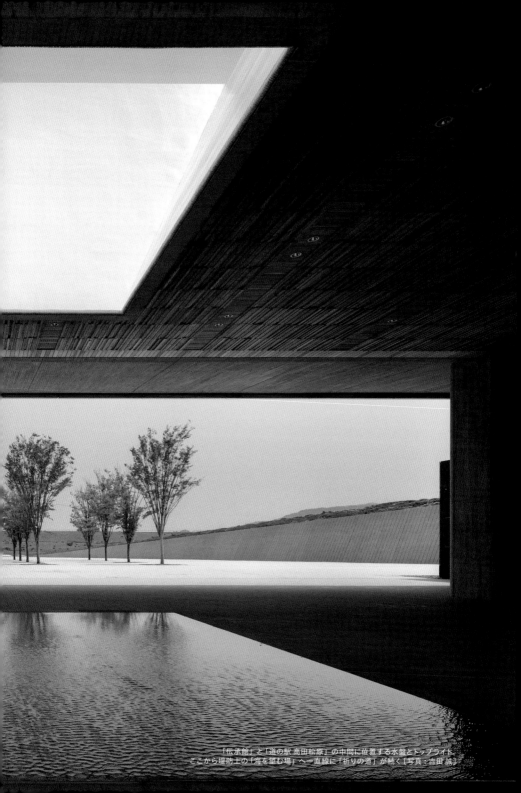

「伝承館」と「道の駅 高田松原」の中間に位置する水盤とトップライト。
ここから堤防上の「海を望む場」へ一直線に「祈りの道」が続く［写真：吉田 誠］

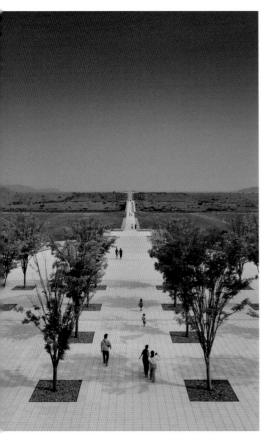

緩やかな高低差の歩道と人道橋が「海を望む場」まで続く「祈りの軸」［写真：吉田 誠］

設け、屋外に式典広場—献花の場—人道橋—海を望む場が続く。もちろん、ある意味で軸線はクラシックな建築の手法である。

しかし高田松原津波復興祈念公園がまさにユニークなのは、防潮堤との関係だろう。実は高さ12.5mの壁によって建築からは海が見えない。そこで下り勾配を降りて人道橋を渡った後、階段を上ると10m四方の台に到達し初めて海が見える。また防潮堤の陸側は盛り土され緑に覆われているため、緩い坂を上がりながらてっぺんの海を望む場に到達してようやく、ここが防潮堤だったと気づく（海側はむきだしのコンクリート）。道の駅からおよそ320m離れているが、多くの人がここまで訪れるという。つまり、防潮堤というネガティブな空間イメージの要因となりやすい巨大土木構築物が、建築的な操作によって、効果的に「祈りの軸」を演出する空間のシークエンスに組み込まれた。3.11による激烈な被害は、これまで縦割りでつくられていた建築・都市・土木・ランドスケープの関係を見直す契機となったが、ここでは異なるスケール

震災遺構として遺されている「ユースホステル」（左）と「奇跡の一本松」（右）＊

園路の先の震災遺構「気仙中学校」（中央）と「奇跡の一本松」（右）＊

献花台が設置された「海を望む場」［写真：吉田 誠］

を統合する現代的なデザインを実現したのである。なお、公園の敷地内にはタピック45以外にユースホステル、奇跡の一本松、そしてあまり強調されていないが、公園内では、土砂を運び、かさ上げの復興工事を支えた巨大なベルトコンベアーのコンクリートの基礎（「復興遺構」）も点在している。道路を挟んで向かいには、旧下宿定住促進住宅も震災遺構として整備された。震災の空間的な記憶を残した、これだけ広範なエリアは他にないだろう。

内藤へのヒアリングによれば、ワーキンググループで幾度も検討を行い、さまざまな人の協力を得て、調整を重ねながら、通常では難しいプロジェクトが動いたという。元々各県に復興祈念公園をつくる国の委員会にいた時、なかなか良い案が出てこなかったため、内藤が震災遺構をやさしく抱き込む包摂線や軸線などのスケッチを描いたものが、デザインの骨格になった。やはり特にハードルが高いのは、土木と建築が出会う部分である。防潮堤の上に海を望む場を載せることは、当初、土木側が反対していたが、公園全体がこの場所のためにあるという理解を共有してもらい、構造計算を行い、十分に調査して防潮堤に

震災遺構として遺されている「タピック45」（旧道の駅 高田松原）＊

「伝承館」から「タピック45」を望む ＊

「伝承館」に展示された「被災した消防車」（奥）と「流出した気仙大橋の橋桁」（手前）＊

悪影響を与えないことを説明し、例外的に許可を得ることができた。なお、将来再び津波に襲われた際、来場者の避難を誘導したスタッフらの最後の逃げ場として、浮力に耐える閉じたボックスも建築の内部に組み込んだという。また躯体の外壁を巡るカーテンウォールは、漂流物衝突のダメージを減らす効果も考慮された。その後も、内藤は陸前高田との関係が続き、市立博物館とその隣の慰霊碑も手掛けている。興味深いのは、同市において建築巡りのスタンプラリーが始まっていたことだ。なるほど、復興を通じて、伊東豊雄や隈研吾など、数々の有名建築家の作品が登場したが、記憶に関わるデザインは内藤が引き受けている。　[五十嵐太郎]

「道の駅 高田松原」。生鮮食品や特産品、食堂が並ぶ ＊

桜ライン 311
認定特定非営利活動法人桜ライン 311

岩手県

桜ライン 311 が初めて植樹を行った高田町浄土寺のカワヅザクラ。2022 年 4 月までに 1978 本の桜を植樹した

2014 年度グッドデザイン金賞：非営利活動［桜ライン 311］（Pr：認定特定非営利活動法人 桜ライン 311 代表理事 岡本翔馬
Dr／D：同法人）

津波の到達地点を
後世へ伝える桜を植樹

2011年10月に陸前高田市内で始まった「桜ライン311」は、津波の到達地点に桜の苗木を植樹する活動だ。

昔から三陸海岸には、大津波が街を襲った記録があり、被害地点を示す石碑まで建立されていた。にもかかわらず、そうした伝承が風化してしまっていたことで、東日本大震災時に再び多くの悲しみが引き起こされた。先人たちの経験を活かせなかった悔しさから、津波の到達地点を後世まで伝えるため、全長約170kmに、10m間隔で17,000本の桜並木をつくる取り組みを、有志でスタート。土地の所有者に許可を得られた場所から順番に植樹をはじめ、2022年4月現在までに382箇所へ1,978本の桜を植えた。1年のうち3〜4月の春期、11〜12月の秋期の2度ある植樹シーズンに1苗ずつ桜を植える作業には、全国から延べ7,166名ものボランティアが参加している。

2012年からはNPO法人となり、桜の植樹会と並行して苗木の手入れや枯死対策などの管理体制を整えてきた。同時に、全国で防災・減災に対する知識などの普及・啓発活動にも力を入れている。例えば、東急百貨店やユニリーバ・ジャパン、ネスレ日本の製品に「桜ライン311」の活動を伝えるメッセージを掲載することで、企業にとっては寄付となる仕組みも工夫。チャリティを含む商品開発にも挑戦し、信頼性の高い団体として認知されるまでに成長した。企業寄付の9割、そしてボランティア植樹の8割が岩手県外からの支援だ。

代表を務める岡本翔馬氏は、「純粋に、桜の木が残ることが最大の特徴」だと魅力を伝える。個人でも参加しやすく、携わったかたちが目に見え、10年も経てば桜が開花する風景を楽しむこともできる。実際に、手ずから植えた桜の成長を楽しみに陸前高田市を再訪するボランティアが

東急百貨店ではオリジナルチャリティー商品を展開

桜の植樹会は毎年春と秋に行う

小学校の特別授業などで震災の被害を伝える普及・啓発活動も行う

多くいる。そして、土地を提供する所有者にとっても、桜の植樹は新たな希望を生んでいる。

「桜ライン311」では植樹後も、土地所有者の希望に応じて伐採や移設を請け負う。そのなかで、家屋を改築するため一時的に桜を撤去し、預かって欲しいという相談を受けた時のこと。それまでに植えられた10本の桜について、植え直す時には同じ順番にして欲しいとの要望を受けた。理由を尋ねると、「毎年のように『自分が植えた桜』を確認しに来てくれるボランティアがいるから」なのだという。震災で家族を亡くし、1人きりになってしまった自宅で生き続けても楽しいことなどない、でも桜があるから居られる。どの桜がいつ植えたものなのか成長を見守る時間が喜びとなり、遠くから訪れる人との交流も育まれた。当初は予想しなかったこうした広がりに、岡本代表は「次の命のために始めた活動が、今ここにある命を守り、明日を生きる力にもなっているのかもしれない」と改めて継続する意義を見出している。目標達成まで、先は長い。しかし桜の並木は着実に、姿を見せ始めている。　　［高橋美礼］

 ベスト100 2012

おはなし木っこ・だれがどすた？

合同会社もくもく絵本研究所

岩手県

「だれがどすた？」シリーズ。出た面の言葉や絵をつなげてお話を作って楽しむ［写真：Seiji Himeno］

2012年度グッドデザイン・ベスト100：木の絵本［おはなし木っこ・だれがどすた？］（Pr：（合）もくもく絵本研究所（代表：前川敬子）
Dr：（有）ザートデザイン（代表：安次富 隆）　D：前川敬子、豊田純一郎、松田希実、徳吉敏江）

昔話シリーズの「キツネとシシガシラ」。遠野に伝わる民話で、語り部が語るように遠野弁で読み進める。作画もメンバーが手掛けた［写真：SAAT Design Inc.］

6言語（英語／韓国語／中国語／イタリア語／フランス語／ドイツ語）で展開する外国語版「だれがどすた？」シリーズ。日本語との文法の違いも楽しめる

遠野の地域と子どもたちへ。
使い手とともに育む木の絵本

『遠野物語』をはじめ、数多くの民話や語り部の文化が盛んな岩手県遠野市。土地の8割以上は山林で占められ、人々は森とともに生き、自然の恵みを糧に多様な仕事を織り成しながら生きる知恵をつないできた。そんな地域的・文化的背景を活かし、地元の木材で「木の絵本」をつくりたいという有志が集まり制作されたのが、コミュニケーションツール「おはなし木っこ」だ。「だれがどすた?」では、「誰が?」「どこで?」「なにを?」「どうした?」のパートに分けた4個の立方体を自由に組み合わせ、1,296通りもの「おはなし」を紡ぎ出すことができる。また「昔話シリーズ」は、立方体の6面に書かれた「昔話」を手の中で転がし、木と遠野弁の温もりを感じながら読み進める。

メンバー全員がものづくり未経験で、本業や子育てなどを両立しながらの起業。製品化にあたりデザイナーの安次富隆・久美子夫妻も加わり、企画からデザイン・品質までこだわり抜くと同時に、本業と両立できる製造規模と生産体制を整えた。地元に豊富な間伐材を材料とし、パッケージ作業の一部は地元の福祉施設に依頼したこともあるなど、地域の循環を生み出している。また、子育て中の母親たちが自身のライフワークとして何かやりたいと思った時に、携わることのできる拠り所となっており、多様な仕事のあり方を伝える存在になりつつある。

2006年の販売当初から2012年の受賞を経て現在に至るまで、世代や地域・文化を超えて広がり、長く愛され続けている。「だれがどすた?」シリーズは、岩手大学からの提案で共同開発した英語版を筆頭に、使い手からのリクエストによって6種類の言語で展開。地域文化や親子の関わりを深める玩具としてのみならず、教育に携わる人がコミュニケーションについて研究するためのツールとして活用される事例や、おはなし木っこから紡がれたお話をもとに園児たちが話し合い、劇をつくり上げて発表するといった使い方を実践する幼稚園も出てきた。遠野という地域と次世代に向けて社会貢献をしたいという強い思いから続いてきたおはなし木っこ。この木の絵本がさまざまな物語を生み出すように、この取り組みそのものが人と人とを有機的につなげ、新たなアイディアを使い手やコラボレーターとともに育むようなプロジェクトになっている。　　［元行まみ］

思い出サルベージ

思い出サルベージ

宮城県

宮城県亘理郡山元町で回収された膨大な写真や個人の記録

2014 年度グッドデザイン金賞：災害ボランティア［思い出サルベージ］（Pr：溝口佑爾、柴田邦臣、星和人
Dr：田代光輝、新藤祐一　D：溝口佑爾、高橋宗正、久保山智香、時川英之、新藤祐一）

被災した写真から
持ち主を探し出すデータベース構築へ

被災した写真を洗浄して、持ち主へと返却するプロジェクト「思い出サルベージ」。震災直後から11年間、約80万枚の写真や賞状など個人記録を探し出す仕組みをつくり、運営してきた。

活動のきっかけになったのは、日本社会情報学会の災害情報支援チームによる「情報ボランティア活動」だ。被災地のインターネット環境を整備するために宮城県亘理郡山元町へ入ったボランティアスタッフが、「パソコンを使えるようになって写真を保存してみたい」と被災地の人から聞き、写真のデジタル化に着手した。故人となってしまった家族や大切な人との思い出だけでも手元に残したいという願いを、少しでも叶えたいと動き始めたのだった。

山元町では、自衛隊によってがれきの中から膨大な量の写真が回収されていた。しかし、泥にまみれたり、一度海水に浸かったりした写真はすぐに腐ってしまう。残すためには、1枚ずつ洗浄・スキャン・印刷するしかない。しかし、完全に泥汚れを落としきれない写真をスキャンするたびに、スキャナーのメンテナンスが必要になり、大量の写真をスムーズにデジタル化するに

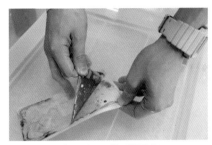

重なり合った写真ははがし、1枚1枚洗浄する

一晩乾燥させた後にデジタルカメラで複写する

救出されたネガを引き伸ばしたプリント

複写した写真をデータベース化し、顔認証などの技術を用いて、写真を探し出す方法を考案

紙媒体による被災写真カタログも作成し、幅広い世代が探しやすい環境を整えた

写真の洗浄には全国のボランティア団体も協力した

思い出の写真返却会の様子。仮設住宅への出張なども実施

2015 年までふるさと伝承館に常設されていた展示返却会場

は不向きだった。そこで、デジタルカメラで写真を複写することに。2011 年 5 月、最初の「大洗浄・複写会」を開催。一般ボランティアとプロのカメラマンが組み、写真を洗浄して一晩乾燥させてから複写するプロセスで一気に被災写真を救い出す方法に切り替えた。

活動 1 年目には複写作業をほぼ終え、返却の段階に入ったが、ここでもまた難しい問題に直面した。被災した写真の現物は山元町「ふるさと伝承館」に置かれていたが、来訪者が大量の写真を自力で 1 枚ずつ確認するのは現実的ではない。諦めて帰ってしまう人も多かった。

その解決策として進められたのが、複写した写真のデータベース化だ。複写した写真から個人の顔写真をデータ保存し、その一方で写真を探す人の顔も撮影して顔認証で検索するシステムまで構築していった。それによって、本人の顔写真から両親の昔の写真を見つけ出すことができるという、思いがけない成果を得ることもできた。システムの強化を重ね、顔が写っていない卒業証書、珠算免状、消防関連の表彰状、

胎児のエコー写真といった紙の記録も可能な限り現物を保存し、持ち主が判明した場合には返却している。検索の工夫により、探しに来た人の 95% は何らかのものを持って帰ることができるようになった。そのほかにも、地元の教育委員会の許諾を得て、学校の卒業アルバムや集合写真の複写を返却する機会も設けた。写真を全て無くしてしまったという場合でも、卒業アルバムが学校に保管されていたり、同級生がアルバムを持っていたりするため、預かったアルバムから複写ができ、本人に写真を返却することができた。

まだすべての写真を返却し終えたわけではないが、2022 年 3 月に実施した「思い出の写真返却会」をもって、「思い出サルベージ」の活動は休止することが決定した。代表の溝口佑爾氏は現在、関西大学社会学部で社会情報学を研究しており、「返却会の終了は行政の方針だが、今後は町の記憶遺産として残せるのでは」と考えている。被災した写真から整備されたデータベースが、山元町の未来を拓く手段の 1 つになるかどうか、新たな展開を模索中だ。

［髙橋美礼］

 グッドフォーカス賞
［防災・復興デザイン］2020

宮城県

山元町震災遺構中浜小学校

宮城県山元町

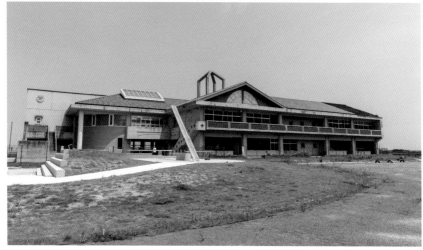
中浜小学校校舎。別棟の建物は撤去され、本校舎のみが、震災遺構として保存されている［写真（P.286-287 すべて）:門傳一彦］

2020 年度グッドフォーカス賞［防災・復興デザイン］：震災遺構［山元町震災遺構中浜小学校］（Pr：宮城県山元町
Dr：（一社）SSD 本江正茂＋（株）国際開発コンサルタンツ 野澤和意、西沢有美、西野孝弘
D：（合）アウフタクト 岩澤拓海＋H.simple Design Studio（合）小山田陽＋有限責任事業組合第 2 編集部 玉田義一＋
Lidea 門傳一彦＋（株）BLMU 松井健太郎）

津波が押し寄せた 1 階。通路の頭上のみ安全を確保し、それ以外は震災当時のままだ

教員と児童が避難した屋根裏倉庫。子どもたちは夜が明けるまで、学習発表会の衣装や暗幕に包まって暖を取ったという

被災した建築を前に
学び・考えるためのプロセスのデザイン

宮城県南部に位置する山元町は、東日本大震災による津波で町域の約4割が浸水し、人口の5%を失う甚大な被害を被った。とりわけ中浜地区ではほぼすべての建物が失われ、唯一残ったのがこの中浜小学校である。2階天井付近まで浸水したものの、児童・教職員ら90名は屋上に避難し、全員無事に生還。市民を守り抜いた中浜小学校を震災遺構として整備し、その記憶を伝えることに留まらず、来訪者自身が災害を読み解いていけるような仕組みをデザインした。

まず、被災した校舎の壊れた状態をなるべくそのまま、内部からも見学できるよう、建築基準法の適用外とする新たな条例を制定した。そのうえで津波の脅威だけではなく、残された1つひとつのものから何が読み取れるか、教員・住民・役所・専門家が対話を重ねて丁寧に同定していくプロセスを取った。その成果を、建物の被災状況を体感することを中心としつつ、展示資料・ガイドブック・ガイダンス映像・モニュメントと多様なメディアで展開。多角的な視点で震災を捉え、来訪者が自身の置かれた環境に即して災害を考えていけるような内容となっている。また、計画初期からデザイナーが携わり、役所の課や財源の垣根を超えてチームを編成したことで、統一的なデザインが実現した。この一連の取り組みは、デザイナーが今後この種の「保存のデザイン」を考えるうえで、新たな視点をもたらした。災害のインパクトだけでなく、地域のなかで本質的に大切にされている物事を丹念に読み解くというプロセスが、空間体験の質を高めることにつながったのではないか、と全体のディレクションを担当した東北大学准教授の本江正茂氏は振り返る。

小学校が震災遺構としてオープンした後、まだ活用が決まっていない周辺の空き地を地主がひまわり畑にしたところ、摘みに訪れる地元住民の姿も見られた。地域外の人が訪れる場所としてだけではなく、地域の人に愛されてきた場所から、再び小さな活動が芽吹き始めている。　　［元行まみ］

比較的被害の少なかった音楽室では、被災の経緯を関係者の証言とともに振り返る映像等を上映

住民の記憶を集めた失われた街の模型や、在りし日の学校の記録なども展示されている

そのまま防災教材となる、ガイドブックと小・中学生向けのワークブック

あさひ幼稚園

株式会社手塚建築研究所

宮城県

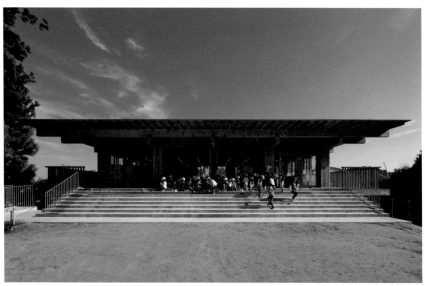

あさひ幼稚園 全景［写真（P.288 すべて）：Katsuhisa Kida / FOTOTECA］

2013 年度グッドデザイン金賞：幼稚園［あさひ幼稚園］（Pr / Dr / D：(株)手塚建築研究所 手塚貴晴、手塚由比）

第 2 期に完成した新園舎

軒の写真

400年後の子どもたちへ。
建築を通して語り継ぐ津波の記憶

宮城県の北東部に位置し、自然に恵まれた南三陸町。東日本大震災の津波に飲み込まれ、市街地は壊滅的な被害を受けた。小高い丘の斜面の上に位置する大雄寺は、寺自体の被害は免れたものの、参道の杉並木に波が流れ込み、125本の巨木は塩害によって枯れてしまった。低地にあった町内唯一の私営の幼稚園舎は全壊。当初仮設建築の依頼を受けた株式会社手塚建築研究所は、プレハブばかりの殺風景なまちになることを危惧し、被災した杉を使って幼稚園を再建することを提案。地域とともにあった大事な木を破棄してはいけないという住民の強い想いも重なり、まちを上げての再建プロジェクトが始まった。

設計にあたり最も大切にしたことは、「まちの歴史をどう継承していくか」だと手塚氏は言う。2011年の1期工事では、海水に浸った大並木を「木材」として残そうと、地元の大工や全国の技術者とともに知恵を絞った。木の乾きを読みながらの工事は難易度が高いが、芯抜きや嵌合（かんごう）などの伝統的な工法を駆使し、金物を使わず楔（くさび）のみで組み立てた。2016年には、復興住宅地の造成をきっかけに第2期工事として園舎を増築。行政の定めた都市計画によって周辺の山が次々と切り崩されてしまったが、園舎の立つ土地本来の「地形」を残すことにも注力した。大並木の木材を第1期で使い果たしたため、新たな園舎は、カシメとして鉄を使いつつ、木同士が自然と支え合う長寿命建築を目指した。両期の建築に共通してつくった深い軒は、自然と一体となるような空間をつくると同時に、夏の日差しと冬の冷えから子どもたちを守る役割も果たしている。

南三陸町は1611年にも津波の被害を受けており、地震が来たら大雄寺まで逃げて来なさいという住職の日頃の呼び掛けによって、生き長らえた人も多くいる。再びまちを襲うであろう大きな津波を前に、400年後の子どもたちに津波の恐ろしさと身を守る術を語り伝えたい。あさひ幼稚園はそんな願いとメッセージが込められたまちのシンボルとなった。

一方で手塚氏は、今回のように大災害の際に建築家が復興計画を見据えて介入し、その職能が発揮される機会は少なく、自身も今後向き合わねばならない課題だと語る。地域に大切にされている歴史や文化など、後世に引き継ぐべきものが何なのかを読み取る力が、その後のまちづくりの質を大きく左右する。彼らの建築から見えるのは、意匠として良いものをつくること以上に、そこにいる「人」と真摯に向き合い続ける姿勢であった。　　［元行まみ］

◈ 未来づくりデザイン賞 2013

宮城県

90 歳ヒアリングを生かした街づくり：
90 歳ヒアリングについて

90 歳ヒアリング事務局 ［受賞時：NPO サステナブルソリューションズ］

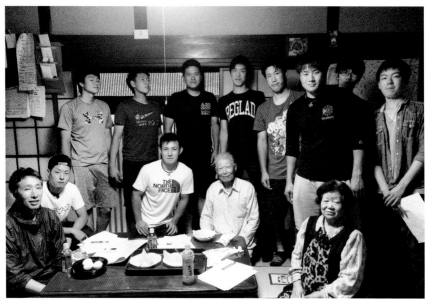
90 歳ヒアリング

2013 年度グッドデザイン・未来づくりデザイン賞：
持続可能なライフスタイルデザイン手法 ［90 歳ヒアリングを生かした街づくり：90 歳ヒアリングについて］
（Pr：東北大学大学院環境科学研究科 教授 石田秀輝／准教授 古川柳蔵　Dr：NPO サステナブルソリューションズ 佐藤哲
D：NPO サステナブルソリューションズ 佐藤哲、岡田宏一、岸上祐子＋ lotus project 江種鹿乃子、大友楽）

90 歳ヒアリングノート

「台の森」オーナーのお二人

先人の知恵や文化を
未来の暮らしに再構築する

90歳ヒアリングは、戦前の生活を知る90歳前後の高齢者から、当時の暮らしについて話を聞き、現代のライフスタイルに活かそうという活動だ。環境負荷が低く自然と共生していた時代の知恵、工夫、習慣から持続可能な社会のあり方を探るため、2010年に東北大学大学院環境科学研究科が聞き取り調査研究として始めた。NPOサステナブルソリューションズの解散後の活動を引き継ぐ90歳ヒアリング事務局は、この活動を地域に根ざしたコミュニティづくりや包括ケアに取り入れるサポートを行っている。

2018年には山口市で、医療従事者向けに「90歳ヒアリングのすすめ」として講演会を開催した。ヒアリング活動により、高齢者が自分の生き方と向き合い、人生の終え方について考えるきっかけになった事例を紹介。実際に現地でのヒアリングも実施し、寄り添う地域医療、地域包括ケアを実現するための学びになったとして、参加者から好評を得た。

2020年、仙台市にオープンした地域拠点「台の森」は、90歳ヒアリングの実施をきっかけに始まったプロジェクトによってつくられた。プロジェクトを発足させたのは積水ハウス医療介護戦略室。20年ほど手つかずだった空き家と約600坪の屋敷林を有効活用するため、所有者と周辺住民にヒアリングを行った。家族の歴史的背景をひも解き、地域の人々から「その土地らしさ」を聞き取って、意見交換を重ねた結果、地域に開かれた交流拠点として生まれ変わることになった。樹齢300年のケヤキをはじめ敷地内の樹木を残し、陶芸教室、カフェ、ギャラリー、レストラン、障がい者グループホームが共存する「台の森」は、地域住民にとっては愛着のもてる新しい居場所となり、所有者にとっては未来に承継していける持続可能な資産となった。

90歳ヒアリングの手法は、マニュアル化などをして確立されており、現在は東京都市大学環境学部で研究と調査活動を続けている。　[飯塚りえ]

宮城県仙台市「台の森」

2012

松島流灯会 海の盆
松島流灯会 海の盆 実行委員会

かつての盆踊りを復活し、寺町や海岸地域という環境の中で独特の営みを受け継いできた「松島」らしさを再認識する行事

2012年度：松島流灯会 海の盆 [松島流灯会 海の盆]（Pr：千葉伸一　Dr：鹿野護）

「観光イベント」からの原点回帰。
住民主体の懐かしくて新しい「夏祭り」へ

平安の世から歌に詠まれ、近世には「日本三景」の１つに数えられた松島。景勝地としてだけでなく、仙台藩初代藩主・伊達政宗ゆかりの地としても知られ、言わずと知れた人気の観光地である。戦後、観光地化が進むなかで途絶えてしまった地域の盆祭りを、震災を機に住民主体で復活。先祖を供養する伝統行事や盆踊りを中心とする新たな夏祭りとして始められたのが、「松島流灯会 海の盆」だ。

松島町の被害は他の地域と比べれば比較的小さく、参道の一部が津波によって浸水した瑞巌寺も翌４月から拝観の受け入れを再開。少しずつ観光を再開していくなかで、例年であれば夏のお盆の時期に、14万人近くを動員する花火大火を観光協会が開催していたが、2011年はどうするか、議論が巻き起ったのがきっかけだったという。「開催するかしないか、二者択一の議論のなかで、自分たちが子どもの頃は、今のイベントと違って、家族や友達と参加して楽しむ『夏祭り』だったよね、と。さらに昔の話を聞けば、松島町全域から人が集まって一芸を披露するような、地域コミュニティの場だったそうです。震災を通じて、コミュニティや文化が一瞬にして消滅する可能性があることを体験した今、そうした伝統的な行事が必要で、住民、観光客を問わず、この土地がどのような歴史をもっているのかを知るきっかけとなると思いました」と、実行委員会の初代委

有縁無縁三界万霊の供養をする、瑞巌寺の「大施餓鬼会」。海岸に施餓鬼棚が設けられ、経木塔婆の焚き上げが行われる

瑞巌寺の参道には、松島町内の子どもたちが絵やメッセージを描いた灯籠が並ぶ

復活した盆踊り。古着浴衣の収集や着付け指導も行われた

員長を務めた千葉伸一氏。松島海岸近く
で菓子店を営む千葉氏はUターン組。上
京したことで再認識した松島の魅力を伝
えたいと、新たな夏祭りのかたちを提案、
企画した。カンフル剤的なのものではなく、
50年後まで考えた「祭り」をデザインする
ため、さまざまな若者が有志として参加。
宿や土産店等の観光関係はもちろん、農
家や漁業者、料理人、本屋さん、デザイナー
や薬剤師、そして瑞巌寺の僧侶や町役場
の人たちなど。お盆までの短い準備期間
のなかで、どのような祭りにするのか、そ
れをどう実現するのか、その議論や準備も
また、それぞれの立場から地域を見直す
きっかけになったという。

食べ物も地場産品を中心に販売

「原点回帰」、そして「未来への種まき」を掲
げた第1回松島流灯会 海の盆は、瑞巌寺
で700年余り続けられてきた「大施餓鬼会」
や「灯籠流し」などの伝統行事に再度ス
ポットを当て、さらに五大堂と瑞巌寺の間
にある松島海岸中央広場に櫓を組み、か
つて松島湾一帯で唄われていた「大漁唄
い込み」などで踊る盆踊り、太鼓演奏や
演舞などが3夜にわたって開催された。
まちなかを彩るサインには木や竹、紙など
の有機素材を用い、浴衣での来場を呼び
掛けるなど、伝統行事本来の姿に近づけ
るとともに、環境負荷低減も意識した会
場づくりが松島らしい風景を創出。シーク
レットで供養花火も打ち上げられ、以前の
賑々しさはないものの、静かな鎮魂の祈
り、そして住民と観光客の笑顔が溢れる、
懐かしくも新しいものとなった。
その後も企画や実行委員メンバーを少し
ずつ更新しながら毎年開催。大漁歌い込

2017年ポスター［デザイン：豊作ブランディング］

みなど伝統の唄や踊りなどの練習会が学
校や公民館などで復活した。2020年と
2021年はコロナ禍により中止を余儀なく
されたが（大施餓鬼会は開催）、2022年
は感染症対策を講じながら開催された。
震災を機に誕生した新たな伝統が、松島
に根づき始めている。　［小園涼子］

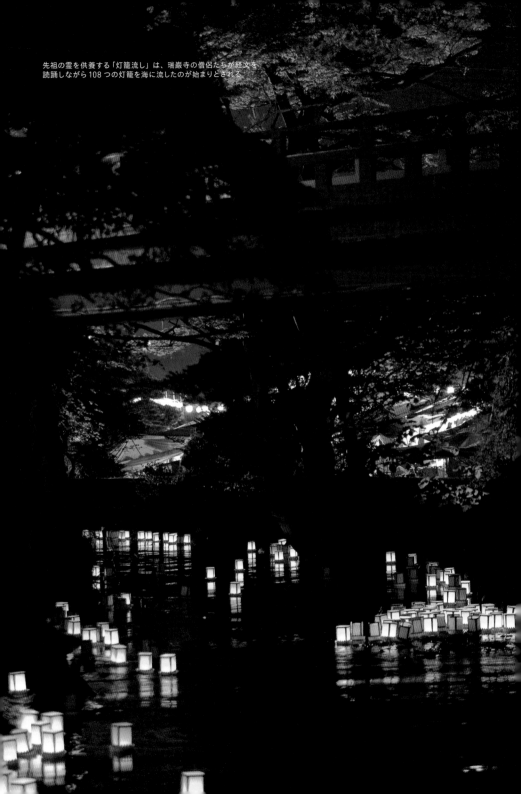

先祖の霊を供養する「灯籠流し」は、瑞巌寺の僧侶たちが経文を
読誦しながら108つの灯籠を海に流したのが始まりとされる

妻面をガラスカーテンウォールとし、オープンスペースである庭とつながるようにした。湧水の記憶を留める反射池に蔵の姿が写る

復興デザイン賞 2014

猪苗代浅井邸蔵再生プロジェクト
公立大学法人会津大学短期大学部

福島県

2014 年度復興デザイン賞：猪苗代のギャラリー［猪苗代浅井邸蔵再生プロジェクト］（Pr / Dr / D：柴﨑恭秀）

2度の被災から
地域独自の伝承・再生のかたちへ

猪苗代浅井邸蔵再生プロジェクトは、1888年の磐梯山噴火と2011年の東日本大震災、2度の被災を経た造り酒屋の作業蔵を地域のアーカイブを行うギャラリーとして保存再生させたプロジェクトだ。1度目の被災時には、蔵の上棟直後に磐梯山噴火による噴石被害に見舞われ、翌年に復興のシンボルとして再建された。東日本大震災による2度目の被災では、建物が全壊し、土壁が崩落。軸組だけが残り、柱・梁が露出することによって、地域の貴重な文化遺産だったことが分かった。伝統曳家によって新設基礎に据え直し、吹抜けにするなど改築を進めながら、棟書や家に語り継がれている当時から現在までの記憶を、口述（オーラルヒストリー）を通して建築の意匠として残すことを目指した。蔵の下地が見えるように窓を設置し、当時の煉瓦や石を再利用。造り酒屋で使用していた湧水を池にしてその記憶を留め、1年の週の数である52の縁石は、かつて週毎に工程を進めていた酒屋の仕事の時間を示す。また作業蔵のため光が入りづらく、扉や換気窓の反射光を利用していた記憶を留めるために、ガラスの小口だけの窓や、窓枠を鏡で縁取ることで光を間接的に入れる意匠を施した。

開館後は、オーナーや建築家を含む「まち彩」という名のボランティア団体を立ち上げ、演奏会や展覧会などを運営している。2階には宿泊スペースもあり、他地域から訪れた大学生らが泊まり込んで地域活動へ参加することも。曳家によってできた空地を芝生のオープンスペースにしたところ、酒蔵時代の閉鎖的なイメージから一変し、地域のなかで好きな場所・価値のある場所ができたと住民から喜びの声も上がった。同様に酒蔵を改修するプロジェクトとして、アールブリュットをテーマに近隣に開かれた「はじまりの美術館」（2017

仙台フィルハーモニー管弦楽団によるコンサートの様子。地域の人々との一体感が高まったイベント

磐梯山噴火前に上棟した際の棟書き。ギャラリーの一部を吹抜けにし、展示として見えるように

平側の壁面。窓の奥に蔵の軸組が見える。外壁はこの地域に残る辰野金吾設計の発電施設を継承する目的で、煉瓦タイルを施した

年度グッドデザイン賞受賞）とも親交を深めており、一帯を町と協議して文化拠点として位置づける他、建築設計やデザイン、歴史研究の専門家向けの見学イベントを毎年連携して行っている。猪苗代のギャラリーはオーナーが高齢ということもあり、コロナ禍以降は活動の範囲を狭めてきた。今後は次の世代へと引き継ぐことを視野に入れ、地域が一体となるような世代間のつながりをどのようにつくっていくかが目下の課題だ。建物をひも解き、時間が経てば消えてしまうであろう人々の記憶を丁寧に集めたこのプロジェクトは、歴史だけではなく、世代を超えて文化を紡いでいくための鍵となるだろう。

［元行まみ］

2階から吹抜けを見る

三津谷煉瓦窯再生プロジェクト

NPO 法人まちづくり喜多方＋喜多方煉瓦會

福島県

市民の手で近代化産業遺産の動態保存を図り、喜多方煉瓦文化の継承を目指す

2013 年度グッドデザイン・地域づくりデザイン賞：歴史的登り窯の再生［三津谷煉瓦窯再生プロジェクト］
（Pr/Dr/D：三津谷煉瓦窯再生プロジェクト実行委員会 喜多方煉瓦會）

表面に釉薬を施した喜多方の煉瓦。薪を燃料とする登り窯
で焼かれるため、1 枚 1 枚微妙に色が異なる

三津谷集落の煉瓦蔵群。季節や天候によって施釉煉瓦の壁
は豊かな表情を見せる

市民の手で復活。
喜多方のまちを彩る煉瓦づくり

「蔵のまち」として知られる喜多方市。と
くに北部の三津谷集落には、「施釉煉瓦」
や「釉薬煉瓦」とも呼ばれる、風合い豊
かな煉瓦を使った蔵や塀が多く残ってい
る。これは厳しい冬の凍害対策として表面
を釉薬で覆った喜多方独自の煉瓦で、考
案者である瓦職人・樋口市郎が明治期に
創業した樋口窯業を中心に、盛んに生産
されてきた。そのシンボルとも言えるのが
同社の「三津谷の登り窯」で、現存する
窯は大正期に築窯された2代目。関東大
震災以降、昭和に入って煉瓦・瓦の需要
が減り、喜多方でも煉瓦蔵が建設された
のは昭和30年代が最後だったという。三
津谷の登り窯が焚かれることも少なくな
り、樋口窯業は1970年に廃業。約80年
間、燃え続けた窯の火を落とすこととなっ
た。1982年に喜多方市の民俗有形文化財
に指定されたものの、風前の灯火となって
いたところ、2007年に経済産業省の近代
化産業遺産に認定されたのを機に市民有
志が立ち上がり、再起を図ってきた。

煉瓦づくりは、土、水、木、火の自然素
材と対峙しながら、素地の準備から施釉、
薪割、窯詰め、焼成まで、昔ながらの伝
統的な手法によって行われる。小学生か
ら90代の高齢者まで、幅広い世代が協
働し、技術の継承が進められていたなか、
東日本大震災が発生。市内に残る煉瓦蔵
などの建物には被害がなかったが、粘土
で固めただけの登り窯はその後の群発地

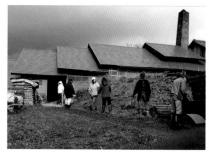

三津谷の登り窯

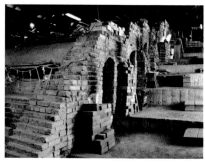

十連房からなる大型の登り窯

窯出しの様子。2016年には第10回目となる焼成を実施

震で被害を受けたうえ、市民生活の再建が最優先事項となり、再生プロジェクトは存亡の危機を迎えたという。

「続けるにせよ止めるにせよ、試しに窯を焚いてみよう、ということになりました。すると亀裂が入っていることが分かり、窯の修復という具体的な目標ができたことで、その後の活動継続につながりました」と喜多方煉瓦會の加藤裕之氏。

自分たちの手で行った窯の修復事業も2012年に完了し、経験を積み重ねるなかで、往時の煉瓦と比べても遜色のない製品に仕上げるまでに技術的にも成長。1回に生産できる煉瓦は5,000〜6,000個で、完全受注生産。2015年に建て替えられた喜多方市役所の新庁舎にも採用されるなど、喜多方のまちを再び煉瓦で彩った。

「活きた近代化産業遺産」として、煉瓦と瓦を焼く登り窯としては現在、日本で唯一稼働できると言われている。しかも市民ボランティアによって焼かれた煉瓦が、公共建築にまで使用される事例は他に類を見ない。地域にとっても伝統技術の習得と非日常の体験を融合した、教育や観光的視点をもったプロジェクトだ。「ようやくコツが分かってきた段階で、安定した生産にはさらなる経験を積む必要があります。また窯の維持管理には定期的に火入れが不可欠です。ここまで何とか再建した貴重な文化や技術を途絶えさせずに続けていきたい」と語る加藤氏は、2017年からは喜多方の煉瓦文化の歴史と登り窯の案内を兼ねた語り部として窯場公開を行うなど、新たな取り組みも始まっている。　［小園涼子］

新しい喜多方市役所本庁舎のエントランス空間を飾る、煉瓦透かし積みの壁。喜多方煉瓦會オリジナルのデザイン

本庁舎外装の一部や、敷地内にある車庫棟の腰壁（写真）にも煉瓦が採用されている

市内小学生への喜多方煉瓦講座の様子。実際に粘土を使った煉瓦の型抜き体験なども実施している

 2020

福島県

まさかを無くす防災アクション

株式会社福島民報社

背景 "振り返る" から、"備える" へ。

震災を振り返るだけでなく、次の災害に向けた新たな準備をすることで、日本一防災意識の高い県を目指したい。

課題 これまで昼にしか行われてこなかった避難訓練

夜の時間帯は、人が最も無防備で多くの危険が潜んでいるにも関わらず、これまで避難訓練は実行されてこなかった。理由としては、多くの人が自宅にいる夜の場合、従来の集まる形式の訓練が難しいこと、停電（＝暗闇）の状況下で避難指示を出す難しさ等の課題があった。

アイデア 夜に特化した避難訓練を「ラジオ」で実施

昼にしか行われてこなかった避難訓練を、ラジオ（スマホ）を活用することで、夜に、各家庭ごと音を聞くだけで参加できる形にリデザイン。電気を消した暗闇の状況下で、布団の中から玄関までを、ラジオの音を聴きながら体験する避難プログラムを地域防災支援協会の監修のもと開発。2019 年 3 月 11 日、ラジオ福島で放送。更に新聞紙面では、当日ラジオを聞けない人のために訓練内容を掲載しオープンソース化した。

結果 地元メディア起点で、県民に夜の防災の重要性が波及

・テレビ、WEB を中心にローカルラジオ局の番組としては異例となるパブリシティの獲得に成功。（テレビでの 5 分間の企画特集露出を中心に、WEB ニュースサイトにも掲載され、広告換算で約 1200 万円の露出効果があった）
・SNS での本企画のシェア数は、通常時のシェア数と比較し、約 35.5 倍拡散された。
・聴取率が減り続けている地方ラジオに、新しい価値を見出した。

夜の避難訓練

2020 年度：防災啓発活動［まさかを無くす防災アクション］
（Pr：（株）福島民報社 東京支社営業部 宗像恒成＋（株）ラジオ福島 矢吹幸＋（株）電通東日本 第 1 ビジネスプロデュース局 原田空輝／ソリューションセンター 川野なつき　Dr：（株）電通 第 3CR プランニング局 姉川伊織
D：（株）電通 第 3CR プランニング局 熊谷由紀、長島龍大、河野智、三浦麻衣、上田美緒、杉井すみれ、小林千秋）

福島民報公式 YouTube チャンネル『夜の避難訓練』のコンセプトムービー

メディアだからこそできる
みんなを巻き込む防災啓発

2019年、東日本大震災から8年が経ち、震災を知らない子どもたちも多くなった。現在までにも、日本各地で大きな災害が発生しているが、その度に「まさかこんなことになるとは」という声が聞かれる。福島県内で大きな影響力をもつ地方紙「福島民報」は、震災後、継続して災害の恐ろしさを発信しており、その蓄積された防災知見を広めるため、新聞社だからこそできる独創的なキャンペーンを展開した。

2019年3月11日には、「もし、夜に地震が発生したら」と題して、電気を消した暗闇で布団の中から玄関まで避難する夜間の一斉避難訓練を実施。訓練プログラムは、地域防災支援協会の監修のもと、ラジオ福島と共同開発した。ラジオを聞きながら自宅で避難訓練を行う『夜の避難訓練』が放送されると、参加者はアナウンサーの指示に従い、就寝中に自宅で被災した想定で、安全を確保しながら玄関まで避難した。わずか4分間だが、暗闇での避難はリアリティを帯び、停電や夜間の被災に対する防災意識を広く啓発した。福島民報公式YouTubeチャンネルでフルバージョンが視聴できる。

同年11月5日の「世界津波の日」には、4コマ漫画「ゴンちゃん」を活用した特別企画を実施。いつもは、ほのぼのとした日々の生活をつづる4コマ漫画に、地震の発生と大津波警報を伝える防災無線が鳴り響き、登場人物の姿がどこにもない。ゴンちゃん一家6人は4コマを飛び出し、紙面上でバラバラに避難していた。この日だけ特別に描かれた「4コマ以外のコマ」には、それぞれ別の高いところへ避難した登場人物の姿があった。津波が起きたら他人に構わずバラバラに逃げるという「津波てんでんこ」を効果的に啓蒙し、高い評価を得た。

震災から10年を迎えた2021年には、被災地を最も近くで取材してきた福島民報、神戸新聞社、熊本日日新聞社の共同プロジェクトとして、防災記事でつくったお土産袋「おみやげ防災」を駅などで配布。各地の防災知見が詰まった新聞記事を手提げの紙袋にして、全国に広げる取り組みを行った。　［飯塚りえ］

福島民報　津波の日啓蒙特別企画

復興デザイン賞 2013

東日本大震災アーカイブ
首都大学東京 渡邉英徳研究室＋宮城大学 中田千彦研究室

東日本大震災アーカイブ　http://shinsai.mapping.jp/

2013年度復興デザイン賞：デジタルアーカイブ［東日本大震災アーカイブ］（Pr：渡邉英徳　Dr：渡邉英徳、中田千彦 D：佐々木詩織、太田裕介、佐々木遥子、野澤万里江、田島佳穂）

1人ひとりの災害体験を
デジタルマップで未来へつなぐ

東日本大震災が発生した当時、インターネット上には大量の情報が発信された。特に被災状況や災害対応については、ソーシャルメディアが情報インフラの役割を果たしており、行政、企業、専門家、そして何より多くの個人が自分の状況や経験を発信し、共有することで、リアルタイム更新される最新の情報源となっていた。大量に発信された情報から震災当時の被害状況が分かるものや被災者の言葉を抽出し、見やすく操作しやすいデータベースとして構築したのが「東日本大震災アーカイブ」だ。デジタルアース(Google Earth 等)

の衛星写真に、被災地の写真やパノラマ画像、被災者の証言といったデータをひもづけ、多元的に閲覧できるようにしたデジタルアーカイブである。プロジェクトを手掛けたのは、首都大学東京の渡邉英徳研究室(当時)。災害の実相を示すさまざまなかたちのデータを集め、地図上で可視化し、災害の記録を未来へ伝承していくためのデジタルコンテンツとして制作された。渡邉氏には、他にもデジタルアーカイブ制作の実績があった。原爆被ばく者の証言や当時の様子が分かる写真を、デジタルマップに重ねるという手法で、2010 年に

WEB サイト「震災遺族 10 年の軌跡」(2021 年公開)より、AI を用いたアンケート結果のビジュアライゼーション

ナガサキ・アーカイブ、2011年にはヒロシマ・アーカイブを制作した。資料館や図書館で所蔵されている当時の写真を現在の風景に重ね、原爆体験をした1人ひとりの言葉を顔写真とともにインターネット上に集約したことで、より現実感を帯びて閲覧者の印象に残った。災害記録をデジタルアーカイブとして残すことが東日本大震災でも重要だと考えた渡邉氏は、同様の手法で東日本大震災アーカイブの制作を開始。2011年3月下旬から収集を始めた資料や情報は、マスコミから提供を受けたものもあるが、多くは制作に関わった大学院生たちが自主的に集めたものだ。

「東日本大震災アーカイブ」より被災写真の三次元フォトオーバレイ（上）／「震災遺族10年の軌跡」より遺族の居住地の変化のビジュアライゼーション（下）

ヒロシマ・アーカイブ制作も、地元の高校生をメンバーに迎え入れ、原爆体験をした人たちにインタビューをしているが、こうしたかたちで災害体験を伝承していくことは、その地域で記憶のコミュニティをつくっていくことでもある。

東日本大震災アーカイブにPCでアクセスすると、東北沿岸部の衛星写真に無数の丸い顔写真アイコンが並んでいる。アイコンがマッピングされているのは、震災当日にその人が被災した場所であり、クリックすると朝日新聞社の「いま伝えたい千人の声」から抜粋した被災者証言が表示される。なかにはインタビュー動画が表示されるものもあり、本人の声で語られる体験談は一層深みが感じられる。また、メニューから地名を選ぶと、衛星写真に被災当時の写真が表示され、どの場所がどのような状況であったのか、実際の地形に重ねて把握することができる。個人の体験と、災害の記録を同時に伝えることで、被災地以外の人々が災害を身近に感じ、実態を深く理解できるようになった。iPhoneやiPadではARアプリを利用する。被災地でスマートフォンを空中にかざすと、実風景に災害記録が重ねて表示され、かつてその場所に何が起きたのか知ることができる。

さらにビッグデータを活用するプロジェクトも実施した。1つは原発事故による放射性ヨウ素の拡散状況を、重層したデータで可視化したもの。風向きによって変化する放射性ヨウ素の拡散予測を、時間軸に沿ってシミュレーションした。また、震災発生から24時間以内にテレビの放送局がどの地域について報道したかをマッピングした「マスメディア・カバレッジ・マップ」を作成。このマップを見ると、東北の沿岸部はほとんど報道されているものの、実は大きな被害を受けていた茨城や千葉が報道空白地域だったことが分かる。報道されない地域には支援や関心が集まりにくいという問題を改善するためにも、このようなデータをさらに活用していくことが期待される。

震災から10年を迎えた2021年3月11日、東京大学大学院渡邉英徳研究室と岩手日報社は共同でデジタルアーカイブ「忘れない：震災遺族10年の軌跡」を公開した。この10年で被災者が歩んできた生活再建の過程を可視化したコンテンツだ。インタビュー内容をもとに、10年間の移動とできごと、転居回数と住居種別（避難所・仮設住宅・本設）がマッピングされ、時間軸に沿ってニュース記事とともに閲覧できる。また、転居回数や住居種別による困りごとと心理状態の変化をグラフにまとめたコンテンツも公開。グラフに重ねて個人のコメントも表示される多元的なアーカイブとなっている。　［飯塚りえ］

WEBサイト「忘れない：震災遺族10年の軌跡」
https://iwate10years.archiving.jp/

東北・茨城の
グッドデザイン2011-2021
全受賞デザイン

東北・茨城のグッドデザイン 2011 - 2021 全受賞デザイン

Pr：Producer　Dr：Director　D：Designer

2011 〜 2021 年度の受賞対象のうち、受賞者が東北 6 県（青森県、岩手県、宮城県、秋田県、山形県、福島県）と茨城県に本社（個人事業主の場合は主な拠点）を置く対象、および事業主体・受賞対象自体が同地域に位置する対象を掲載しています（ただし県表記は、受賞者［複数の場合は筆頭］の主たる活動地域による）。

2011

グリルパン、キャセロール、深型鍋、楕円鍋［プロ・アルテ シリーズ］P.22、仙台箪笥［壱番→サイズ 間口：21.5cm、高さ：24.5cm、奥行：21cm］P.28、仙台箪笥［猫足両開き→サイズ 間口：56.3cm、高さ：73.4cm、奥行：37cm］P.28、家具［ふるさとの木で生まれる家具］P.32、曲げわっぱ［長手弁当箱（大・小）／おさなご弁当箱］P.36、曲げわっぱ［パン皿（大・小）／バターケース（小判・丸）］P.36、グッドデザイン中小企業庁長官賞：漆［浄法寺漆］P.64、山間集落の地域創造プロジェクト［王余魚沢倶楽部］P.222、いわてのテとテ［いわてのテとテ］P.226

青森県

映像［あおもり映像コンテンツ・プロモーション］
青森県
Pr　青森県企画政策部広報広聴課 山本章、千代谷里香、唐牛雅範
Dr　青森県企画政策部広報広聴課 山本章、千代谷里香、唐牛雅範
D　　青森県企画政策部広報広聴課 山本章、千代谷里香、唐牛雅範

［エー・ファクトリー］
株式会社 JR 東日本青森商業開発＋東日本旅客鉄道株式会社＋株式会社ワンダーウォール
Pr　株式会社 JR 東日本青森商業開発 藤間勉
Dr　ワンダーウォール 片山正通
D　　ワンダーウォール 片山正通

県産品の価値を高めるデザイン手法の追求—製品価値評価法を用いて—［純米大吟醸 華一風］
地方独立行政法人青森県産業技術センター 弘前地域研究所

Pr　地方独立行政法人青森県産業技術センター 弘前地域研究所 生活技術部長 舘山大＋
　　株式会社カネタ玉田酒造 玉田宏造

Dr　地方独立行政法人青森県産業技術センター 弘前地域研究所 生活技術部 工藤洋司＋
　　国立大学法人弘前大学 教育学部美術教育講座 准教授 佐藤光輝

D　　国立大学法人筑波大学大学院博士後期課程人間総合科学研究科芸術専攻デザイン学分野
　　工藤真生（2010 年 国立大学法人弘前大学大学院教育学研究科美術科 教育専修修了）

岩手県

岩手日報 IWATTE［岩手日報記念号外サービス IWATTE］
株式会社岩手日報社

Pr　株式会社岩手日報社 広告局 柏山弦＋
　　株式会社博報堂 DY メディアパートナーズ 新聞局 浦上海平

Dr　株式会社博報堂 第三クリエイティブ局 横尾美杉

D　　デザイン：博報堂 第三クリエイティブ局 横尾美杉
　　ネーミング・コピー：博報堂 関西クリエイティブ局 河西智彦
　　システム開発：博報堂 DY メディアパートナーズ ビジネス開発推進局 上路健介

漆器・漆芸品［滴生舎・浄法寺漆器工芸企業組合の漆器・漆芸品］
二戸市滴生舎＋浄法寺漆器工芸企業組合

Pr　小田島勇 滴生舎 主任

Dr　小田島勇 滴生舎 主任

D　　町田俊一 岩手県工業技術センター、小田島勇 滴生舎、岩舘隆 浄法寺漆器工芸企業組合

食器［てまる］
てまるプロジェクト＋地方独立行政法人岩手県工業技術センター

Pr　陶來 / 大沢和義、地方独立行政法人岩手県工業技術センター / 八重樫幾世子、
　　地方独立行政法人岩手県工業技術センター / 阿部博

Dr　道具屋 / 長沼岳彦、道具屋 / 主濱絵里、
　　地方独立行政法人岩手県工業技術センター / 八重樫幾世子

D　　陶來 / 大沢和義、東北巧芸舎 / 佐藤勲、みのり工房 / 林郷亨

戸建住宅［Ziku の家］
東日本ハウス株式会社

Pr　東日本ハウス株式会社 商品開発部 部長 遠藤光

Dr　東日本ハウス株式会社 商品開発部 課長 怡土孝司

D　　東日本ハウス株式会社 商品開発部 係長 花野克哉

宮城県

香台［硯石］
株式会社澤村製硯

D　　株式会社澤村製硯 澤村文雄

**多規範適応型コラボレーションによるプロジェクト駆動型デザイン教育
［せんだいスクール・オブ・デザイン］**
国立大学法人東北大学大学院工学研究科都市・建築学専攻 せんだいスクール・オブ・デザイン
Pr SSD 運営委員会：国立大学法人東北大学大学院工学研究科
　　都市・建築学専攻 本江正茂准教授、五十嵐太郎教授、石田壽一教授、小野田泰明教授
Dr SSD スタジオマスター：国立大学法人東北大学大学院工学研究科
　　都市・建築学専攻　堀口徹助教、石上純也特任准教授、平田晃久特任准教授
D SSD 研究員：国立大学法人東北大学大学院工学研究科
　　都市・建築学専攻 阿部篤、小川泰輝、斧澤未知子、鎌田恵子、保科陽介

NPO によるまちづくり活動［多賀城政庁跡・南門政庁間道路の植栽］
NPO ゲートシティ多賀城
Pr NPO ゲートシティ多賀城 代表 脇坂圭一
Dr NPO ゲートシティ多賀城 アドバイザー 高倉敏明、顧問 田口俊男、
　　副代表 松村敬子・宮城順、株式会社泉緑化 鎌田秀夫
D NPO ゲートシティ多賀城 板橋仁志、郷古正樹、佐藤敏充、鈴木美智子、立花佳夫、
　　土田義徳

［陶胎漆器 盃］
仙台堆朱製作所
Pr 鈴木秀顥
Dr 南一徳
D 南一徳

［森を奔る回廊］
有限会社都市建築設計集団 /UAPP
Pr 都市建築設計集団 手島浩之
Dr 都市建築設計集団 手島浩之
D 都市建築設計集団 手島浩之

［大和町の窟］
有限会社都市建築設計集団 /UAPP
Pr 都市建築設計集団 手島浩之
Dr 都市建築設計集団 手島浩之
D 都市建築設計集団 手島浩之

秋田県

弁当箱［軌々（KIKI）］
株式会社大館工芸社
D 田中行

[曲げ木 木製二輪玩具 ベントウッドサイクル タイプゼロワン]
ワークス・ギルド・ジャパン株式会社
Pr　ワークス・ギルド・ジャパン株式会社 デザイナー 大野英憲
Dr　ワークス・ギルド・ジャパン株式会社 デザイナー 大野英憲
D　　ワークス・ギルド・ジャパン株式会社 デザイナー 大野英憲

湯呑み／ぐい呑み [遊（ゆう）大小ペア／あわせ・花]
株式会社大館工芸社
D　　寺内ユミ

茶筒、菓子入れ [輪筒]
株式会社藤木伝四郎商店
D　　KAICHI DESIGN 山田佳一朗

山形県

村山市総合文化複合施設 [甑葉プラザ]
村山市＋株式会社計画・設計工房＋株式会社日総建
Pr　村山市 佐藤清
Dr　株式会社計画・設計工房 高宮眞介
D　　株式会社計画・設計工房 高宮眞介、川島茂、吉岡寛之＋株式会社日総建 泉健一郎

商業施設 [水の町屋 七日町御殿堰]
本間利雄設計事務所＋地域環境計画研究室
Pr　本間利雄
Dr　夛田定夫
D　　井上貴詞

無線温湿度ロガー [MD8000 シリーズ]
株式会社山形チノー
Pr　株式会社山形チノー 開発部 部長 多田正春
Dr　株式会社チノー 顧問デザイナー 佐久間保幸
D　　株式会社山形チノー 開発部二課 柴田恭成

福島県

住宅［回遊］
遠藤知世吉・建築設計工房
Pr 遠藤知世吉
Dr 遠藤知絵
D 遠藤知世吉

深沢ガレージハウス［寺田邸］
SHIBASAKI ARCHITECTS and PARTNERS
D 柴﨑恭秀

茨城県

［ほしいも学校］
LLP ほしいも学校
Pr 佐藤卓デザイン事務所 佐藤卓
Dr 佐藤卓
D 佐藤卓、福原奈津子

その他

保育園［あきたチャイルド園］
有限会社サムコンセプトデザイン一級建築士事務所

自動車ショールーム、整備工場［トヨタカローラ秋田 秋田南店］
納谷建築設計事務所
D 納谷学＋納谷新

鑷子（ピンセット）［ヘキサゴン鑷子シリーズ］
株式会社東光舎＋地方独立行政法人岩手県工業技術センター
Pr 株式会社東光舎 井上研司
Dr 地方独立行政法人岩手県工業技術センター 長嶋宏之
D 地方独立行政法人岩手県工業技術センター 長嶋宏之

[ホテルレオパレス仙台]
株式会社イリア

Dr　株式会社イリア インテリアデザイン部 沖野俊則

D　株式会社イリア 川崎かさね／後紗矢佳／高野修治／荒木雅裕／高澤宗司
　　建築設計：株式会社奥野設計 清水紀久雄／寺島実
　　レストラン内装設計：イタル・マエダ・デザイン株式会社 前田格

RFID［ゆめぱ・プラス］
城崎このさき100年会議＋独立行政法人産業技術総合研究所

Pr　城崎このさき100年会議／独立行政法人 産業技術総合研究所 上岡玲子
　　独立行政法人産業技術総合研究所 山本吉伸

Dr　城崎このさき100年会議／独立行政法人産業技術総合研究所 上岡玲子

D　城崎このさき100年会議／独立行政法人産業技術総合研究所 上岡玲子

2012

グッドデザイン・ロングライフデザイン賞：青森ブナを使った食器群［浅はち［017-32］／サラダボール［018-11］／洋鉢［017-13］］P.14、グラス［生涯を添い遂げるグラス タンブラーグラス］P.32、曲げわっぱ［つくし弁当箱／入れ子弁当箱］P.36、曲げわっぱ［ひと息タンブラー（大・中・小）］P.36、グッドデザイン・ロングライフデザイン賞：ぐいのみ・徳久利［大館曲げわっぱ ぐいのみ・徳久利］P.42、グッドデザイン・ロングライフデザイン賞：弁当箱［大館曲げわっぱ 弁当・小判型（小・大）］P.42、弁当箱［大館曲げわっぱ レディース入子弁当］P.42、鉄瓶［いものケトル・M いものケトル・L］P.50、クラブ制りんごブランディング［安寿紅燈籠］P.60、復興デザイン賞：［石巻工房］P.72、放射線センサー（スマートフォン接続型）［ポケットガイガー Type2］P.82、高天井用LED照明［人感センサー付き 高天井用LED照明］P.84、直管形LEDランプ［センサー付き直管形LEDランプ ECOLUX センサー］P.84、木製玩具（積木）［クビコロ］P.105、木製玩具（ファーストトイ）［ファーヴァ］P.105、復興デザイン賞：仮設住宅団地［釜石・平田地区コミュニティケア型仮設住宅団地］P.166、グッドデザイン金賞：被災地支援活動の建築プロジェクト［みんなの家］P.188、グッドデザイン金賞：仮設住宅［木造仮設住宅群］P.207、日立駅周辺地区整備事業 P.216、復興デザイン賞：被災者の心をつなげる場所と風景のデザイン［ヤタイ広場］P.228、復興デザイン賞：フリーペーパー［石巻VOICE］P.230、復興デザイン賞：まちづくりプラットフォーム［ISHINOMAKI2.0］P.230、グッドデザイン・ベスト100：ユーザー参加型の学会［ニコニコ学会β］P.256、グッドデザイン・ベスト100：地図［避難地形時間地図（逃げ地図）］P.263、グッドデザイン・ベスト100：木の絵本［おはなし木っこ・だれがどすた？］P.280、［松島流灯会 海の盆］P.292

青森県

アート・プロジェクト、書籍［アートプロジェクト「八戸レビュウ」と、その記録写真集「八戸レビュウ 梅佳代、浅田政志、津藤秀雄 3 人の写真家と 88 のストーリー」］
八戸市＋株式会社 goen

Pr　「八戸レビュウ」事業プロデューサー：吉川由美、書籍プロデューサー：内田真由美
Dr　書籍デザインディレクター：森本千絵
D 　書籍デザイナー：宮田佳奈、森田明宏

住宅［石江の家］
フクシアンドフクシ建築事務所

D 　福士譲、福士美奈子

個人住宅［自然を有効活用した、雪国の壁付け太陽光発電装置付住宅］
森内建設株式会社

Pr　森内忠良
Dr　森内忠良
D 　森内忠良

木製玩具［のびるんちぢむん］
赤石弘幸デザイン事務所

Pr　合同会社わらはんど＋地方独立行政法人青森県産業技術センター 弘前地域研究所
Dr　舘山大（弘前地域研究所）、前田直樹（あじゃら工房）
D 　赤石弘幸デザイン事務所 代表 赤石弘幸

買い物難民解消のための食料品店［BONHEUR］
蟻塚学建築設計事務所

Pr　蟻塚学建築設計事務所 蟻塚学
Dr　株式会社オアゾ 松田龍太郎
D 　建築：蟻塚学建築設計事務所 蟻塚学、
　　　グラフィックデザイン：木原一郎、大川泰明

障害者就労支援のためのパン工房［cona］
蟻塚学建築設計事務所

Pr　蟻塚学建築設計事務所 蟻塚学
Dr　株式会社オアゾ 松田龍太郎
D 　建築：蟻塚学建築設計事務所 蟻塚学
　　　グラフィック、パッケージデザイン：木原一郎、大川泰明

岩手県

調理用木べら
[オノオレカンバのターナー 穴なし、穴あき、バブル（右利き用、左利き用）]
有限会社プラム工芸
Pr　込山裕司
Dr　込山裕司
D　込山裕司

鉄瓶（ケトル）[キャストアイアンケトル]
株式会社壱鋳堂
Pr　中村義隆
Dr　中村義隆
D　中村義隆

ティーポット[チャグ]
水沢鋳物工業協同組合
Pr　石田和人デザインスタジオ 石田和人
Dr　石田和人デザインスタジオ 石田和人
D　石田和人デザインスタジオ 石田和人

みんなでつくるん台
[仲良く食べられるん台、ステージ＆イス台、収納できるんだどんなもん台]
平泉町＋平泉町教育委員会＋平泉町立平泉中学校
Pr　平野勝也（東北大学）
Dr　田代久美（香港大学）、南雲勝志（ナグモデザイン事務所）、尾崎信（東京大学）、千葉哲也（[有]丸貞工務）
D　平泉中学校 平成23年度 第2学年

とうふ／こんにゃく／大豆加工品
[木綿とうふ／寄せとうふ／焼きとうふ／糸こんにゃく／平こんにゃく／つきこんにゃく／
生揚げ／がんもどき／マルボール／三角とうふ揚げ]
丸橋とうふ店＋石原絵梨
D　石原絵梨

小物入れ[ルーフタウン]
有限会社翁知屋
Pr　石田和人デザインスタジオ 石田和人
Dr　石田和人デザインスタジオ 石田和人
D　石田和人デザインスタジオ 石田和人

猫の爪研ぎ［GarigariBOARD］
有限会社クロス・クローバー

Pr　nekozuki 代表 太野由佳子
Dr　太野由佳子
D　太野由佳子

マンション［WAZAC LINK］
東日本ハウス株式会社

Pr　東日本ハウス株式会社 不動産事業部 執行役員 小嶋慶晴
Dr　東日本ハウス株式会社 不動産事業部 部長 角田和貴
D　東日本ハウス株式会社 不動産事業部 次長 川崎雅章

宮城県

レインガーデン［青葉山レインガーデン］
国立大学法人東北大学大学院工学研究科 キャンパスデザイン復興推進室

Pr　東北大学施設部 東北大学大学院工学研究科
Dr　石田壽一（国立大学法人東北大学大学院工学研究科 都市・建築学専攻 教授、同工学研究科
　　キャンパスデザイン復興推進室 室長）、中野和典（学校法人日本大学工学部 土木工学科 准教授）
D　小川泰輝（国立大学法人東北大学大学院工学研究科 キャンパスデザイン復興推進室 助手）
　　小野一隆（国立大学法人東北大学大学院工学研究科 キャンパスデザイン復興推進室 特任准教授）

こめびつ［おこめびつ］
ダッチア

Pr　ダッチア 長谷部嘉勝
Dr　ダッチア 髙橋勅光
D　ダッチア 渡辺吉太

土人形［堤人形 丸土鈴］
つつみのおひなっこや

D　つつみのおひなっこや 代表 佐藤明彦

キャンパス［東北大学青葉山東キャンパスセンタースクエア／中央棟・ブックカフェ棟］
東北大学工学研究科

Pr　工学研究科センタースクエア WG／小野田泰明教授、本江正茂准教授、佐藤芳治助手、東北大学施設部
Dr　建築：山本・堀アーキテクツ／山本圭介、堀啓二、地引重巳
D　家具：藤江和子アトリエ／藤江和子、野崎 みどり、宮沢英次郎
　　ランドスケープ：プレイスメディア／宮城俊作、吉田新、吉澤眞太郎
　　サイン：秋山伸、角田奈央　照明：近田玲子

応急仮設校舎 ［都市・建築学専攻仮設校舎 カタヒラ・テン］
国立大学法人東北大学大学院工学研究科 キャンパスデザイン復興推進室

Pr　東北大学施設部 東北大学大学院工学研究科

Dr　石田壽一（国立大学法人東北大学大学院工学研究科 都市・建築学専攻 教授、
　　同工学研究科 キャンパスデザイン復興推進室 室長）

D　石田壽一、錦織真也、小川泰輝（国立大学法人東北大学大学院工学研究科工学研究科
　　キャンパスデザイン復興推進室） 大和リース株式会社

雄勝硯 ［風字硯］
雄勝硯生産販売協同組合

Pr　澤村文雄

Dr　株式会社澤村製硯

鋼製耐震補強部材 ［マゼラン B、A、T］
中村物産有限会社

Pr　中村物産有限会社 社長 中村拓造

Dr　中村物産有限会社 社長 中村拓造

D　中村物産有限会社 社長 中村拓造

住宅（地震で損傷した住宅の補修改修）［美里町の揚舞］
有限会社都市建築設計集団 /UAPP

Pr　手島浩之

Dr　手島浩之

D　手島浩之

［みんなの白菜物語プロジェクト］
リエゾンキッチン（一般社団法人リエゾンキッチン／明成高等学校リエゾンキッチン）

Pr　リエゾンキッチン 高橋信壮

Dr　月本麻美子

D　三浦千春

地域再生復興プロジェクト ［A Book for Our Future, 311］
宮城大学 Team A Book

Pr　中田千彦（宮城大学）

Dr　中木亨、武田恵佳、富沢綾子、青木淳（青木淳建築計画事務所）

D　小室理沙、佐藤絢香、佐々木詩織、佐藤江理、大槻優花、dezajiz.

省電力システム実験・実証設備［DCライフスペース］
東北大学
Pr　東北大学大学院環境科学研究科 田路和幸＋東北大学大学院工学研究科 小野田泰明
Dr　東北大学大学院工学研究科 錦織真也＋小田和弘建築設計事務所 小田和弘＋
　　東北大学大学院環境科学研究科 古川柳蔵
D　　岡安泉（照明デザイン）、安東陽子（カーテンデザイン）、品川通信計装（電気システム設計製作）、
　　イノウエインダストリィズ（家具製作）

［soso どくだみエキス配合石鹸］
デザインハウス WASABI
Pr　佐藤和子
Dr　佐藤和子
D　　佐藤和子、遠藤和紀

秋田県

カップ［カップ・界（kai）］
株式会社大館工芸社
D　　寺内ユミ

［ディクショナリーホーン］
秋田木育プロジェクト
Pr　八木澤栄治
Dr　大野英憲
D　　大野英憲

［モパラグ］
秋田木育プロジェクト
Pr　大野英憲
Dr　大野英憲
D　　大野英憲

山形県

パスタ［月山黒米パスタ］
有限会社玉谷製麺所
Pr　有限会社玉谷製麺所 代表取締役 玉谷信義
Dr　有限会社玉谷製麺所 専務取締役 玉谷隆治
D　　有限会社玉谷製麺所 取締役 品質管理・企画開発担当 玉谷貴子

前後進プレートコンパクタ［前後進プレートコンパクタ ZV-PR シリーズ（ZV350PR-De、ZV350PR-G、ZV250PR-D、ZV250PR-G）］
株式会社日立建機カミーノ

Pr 株式会社日立建機カミーノ 開発設計センタ センタ長 吉田竹志
Dr 株式会社日立建機カミーノ 開発設計センタ 主任技師 田中正道
D 株式会社日立建機カミーノ 開発設計センタ 技師 長谷部貴尚、飛渡純＋株式会社エルマ

椅子［籐具［ami］シリーズ「isu」］
有限会社ツルヤ商店

Pr 有限会社ツルヤ商店 代表取締役 会田源司
Dr 山田節子（株式会社トゥイン 代表取締役）＋山形県工業技術センター
D 米谷ひろし（TONERICO:INC）

介護用ソフト食［まろやか食専科］
株式会社ベスト

Pr 株式会社ベスト 斎藤秀紀
Dr 株式会社ベスト 赤谷恭彦
D 株式会社ベスト 後藤智佳子

グッドデザイン・ベスト 100
山形まなび館・MONO SCHOOL［山形まなび館］
株式会社コロン

Pr 萩原尚季
Dr 萩原尚季
D 荒木淳一、村岡 優、萩原節子、須藤 修、本間拓真

［Cherry Pillow Nu Cuise（チェリーピロー ヌ・クイーズ）］
社団法人東根市観光物産協会

Pr 社団法人東根市観光物産協会
D 有限会社オカダデザイン

福島県

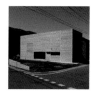

長野原のアトリエ［柴﨑邸］
SHIBASAKI ARCHITECTS and PARTNERS

D 柴﨑恭秀

[しぶいち漆グラス]
株式会社関美工堂
Dr　関昌邦（株式会社関美工堂 代表取締役）

防災手帳［被災地がつくった防災＋手帳 2012］
株式会社日進堂印刷所
Pr　株式会社日進堂印刷所 代表取締役社長 佐久間信幸
Dr　株式会社進和クリエイティブセンター 企画制作部 営業企画室 佐藤勝裕
D　株式会社進和クリエイティブセンター 企画制作部 デザイン制作課 平幸広

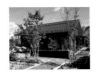

住宅［ふくしまの家 KUMIKO］
合同会社地球と家族を考える会
Pr　嶋影健一
Dr　嶋影健一
D　嶋影健一

三島町宮下地区屋号サインプロジェクト［三島町宮下地区］
会津大学短期大学部
Pr　宮下・荒屋敷地区地域懇談会 佐久間宗一
D　柴崎恭秀

合成漆器［メープルシリーズ］
株式会社三義漆器店
Pr　曽根佳弘
Dr　曽根佳弘
D　曽根佳弘

先染絹織物［妖精の羽］
齋栄織物株式会社
Pr　齋藤泰行
Dr　齋藤栄太
D　齋藤早智子

個人住宅［ラ・ビーダスタンダードハウス］
有限会社ラ・ビーダ
Pr　渡部信一郎
Dr　渡部信一郎
D　　新沼創、岡田豊、神谷健

合成漆器［和テイスト イレギュラーラインシリーズ］
株式会社三義漆器店
Pr　曽根佳弘
Dr　谷美恵子
D　　谷美恵子

茨城県

グッドデザイン・ベスト 100
住宅［古民家再生住宅］
井川建築設計事務所
Pr　井川建築設計事務所 / 代表 井川一幸
Dr　井川建築設計事務所 / 代表 井川一幸
D　　井川建築設計事務所 / 代表 井川一幸、仲澤秀正

改修住宅のビジネスモデル［新農家住宅］
井川建築設計事務所
Pr　井川建築設計事務所 / 代表 井川一幸
Dr　井川建築設計事務所 / 代表 井川一幸
D　　井川建築設計事務所 / 代表 井川一幸、仲澤秀正

提灯［すずも提灯 ミック・イタヤシリーズ ICHI-GO 提灯］
株式会社鈴木茂兵衛商店
Pr　鈴木隆太郎
Dr　ミック・イタヤ
D　　ミック・イタヤ、由元君平

提灯［すずも提灯 ミック・イタヤシリーズ 球面台座］
株式会社鈴木茂兵衛商店
Pr　鈴木隆太郎
Dr　ミック・イタヤ
D　　ミック・イタヤ、由元君平

提灯 [すずも提灯 びん型ちょうちんスタンド LED ゆらぎ]
株式会社鈴木茂兵衛商店

Pr　株式会社鈴木茂兵衛商店 武政賢次

Dr　株式会社鈴木茂兵衛商店 由元君平

D　　株式会社鈴木茂兵衛商店 武政賢次、由元君平

戸当たり [スマートドアストップ]
株式会社久力製作所

Pr　株式会社久力製作所 代表取締役社長 久力章喜

Dr　株式会社久力製作所 商品開発課 堀内満

D　　株式会社久力製作所 商品開発課 桜井裕一

アナログ式口外汎用歯科 X 線診断装置 [エックスショット]
吉田精工株式会社

Pr　吉田精工株式会社 設計部 大石高広

Dr　吉田精工株式会社 設計部 デザイン室 熊谷仁宏

D　　吉田精工株式会社 設計部 デザイン室 熊谷仁宏

[デザイン海苔]
海野海藻店＋株式会社アイアンドエスビービーディーオー

Pr　海野洋行

Dr　重冨健一郎

D　　重冨健一郎

[天心・六角堂復興プロジェクト]
国立大学法人茨城大学

Pr　天心・六角堂復興プロジェクト

Dr　茨城大学 特命教授（六角堂復興支援担当）三輪五十二

D　　茨城大学 学術企画部 社会連携課

[真壁伝承館]
桜川市役所

Pr　桜川市長 中田裕

Dr　渡辺真理（設計組織 ADH 代表、法政大学教授）、木下庸子（設計組織 ADH 代表、工学院大学教授）

D　　山口智久 /ADH、新谷眞人 / オーク構造設計、稲葉裕 / フォーライツ、
　　　長谷川浩己 / オンサイト計画設計、松本文夫 / 東大総合研究博物館、
　　　藤江和子 / 藤江和子アトリエ、宮崎桂 /KMD、高間三郎 / 科学応用冷暖研究所

歯科用照明器具 ［ルキオン］
吉田精工株式会社

Pr　吉田精工株式会社 設計部 大河内学

Dr　吉田精工株式会社 設計部 真梶優

D　吉田精工株式会社 設計部 真梶優

その他

東北地方支援プロジェクト ［だっこのいすを東北へ送るプロジェクト］
だっこのいすを東北へ送るプロジェクト事務局＋宮崎県木材青壮年会連合会＋
杉コレクション 2011 実行委員会＋日向市＋野田村＋日本全国スギダラケ倶楽部

Pr　内藤廣（内藤廣建築設計事務所）

Dr　井上康志

D　安田圭沙（宮崎県日向市立日知屋東小学校 3 年生［2011 年当時］）

集会所 ［小さな積み木の家＜集会所＞］
矢作昌生建築設計事務所＋九州産業大学矢作昌生研究室＋九州工業大学
徳田光弘研究室＋今泉の明日を創る会

Pr　九州産業大学 矢作昌生研究室＋九州工業大学 徳田光弘研究室＋矢作昌生建築設計事務所

Dr　矢作昌生建築設計事務所 矢作昌生

D　矢作昌生建築設計事務所 矢作昌生

木造仮設建築物 ［MOCCA HUT（モッカ ハット）］
住友林業株式会社

Pr　住友林業株式会社 木化推進室

Dr　住友林業株式会社 木化推進室

D　一級建築士事務所 成瀬・猪熊建築設計事務所

2013

南部裂織 ［KOFU 南部裂織］ P.20、**コンソール ［コンソール ~monmaya+］** P.28、**シャンパングラス ［生涯を添い遂げるグラス シャンパングラス］** P.32、**曲げわっぱ ［臍帯箱］** P.36、**曲げわっぱ ［丸三宝］** P.36、**急須 ［ティポット・丸玉・S ティポット・丸玉・L］** P.50、**急須 ［ティポット・丸筒・S ティポット・丸筒・L］** P.50、**ガラス器 ［ウルシトグラス］** P.64、**住宅用照明器具 ［薄型直付 LED ライト］** P.84、**ガレージ ［木**

製玩具（車庫と車）[ガレージ]] P.105、グッドデザイン・ベスト100：子供たちに故郷をつくる住宅ソリューション[かやぶきの里プロジェクト] P.140、都市と農村を繋ぐサスティナブルな仕組み[かやぶきの里プロジェクト] P.140、都市と農村を繋ぐ産民官学共同プロジェクト[かやぶきの里プロジェクト] P.140、グッドデザイン金賞：住宅[コアハウス 一牡鹿半島のための地域再生最小限住宅 板倉の家一] P.194、復興支援ネットワーク[東日本大震災における建築家による復興支援ネットワーク[アーキエイド]] P.194、コミュニティレストラン[浅めし食堂] P.222、おきあがり小法師[3つのおきあがり小法師] P.222、グッドデザイン金賞：幼稚園[あさひ幼稚園] P.288、グッドデザイン・未来づくりデザイン賞：持続可能なライフスタイルデザイン手法[90歳ヒアリングを生かした街づくり：90歳ヒアリングについて] P.290、グッドデザイン・地域づくりデザイン賞：歴史的登り窯の再生[三津谷煉瓦窯再生プロジェクト] P.299、復興デザイン賞：デジタルアーカイブ[東日本大震災アーカイブ] P.304

青森県

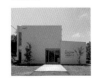

高齢者と障害者の共同住宅[いやし空間「ほ・だぁちゃ」]
森内建設株式会社
Pr　佐藤智子
Dr　森内忠良
D　　森内忠良

フンクラブ[うみねこのフンの模様化を通した地域振興計画]
八戸ノ本室
Pr　八戸ノ本室 高坂真
Dr　八戸ノ本室 高坂真
D　　八戸ノ本室 高坂真

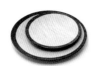

木製食器[重ね丸皿]
わにもっこ企業組合
Pr　山内将才
Dr　山内将才
D　　山内将才

ローカル私鉄のための活性化ツール[手でめくる卓上時刻表—弘南鉄道大鰐線]
蟻塚学建築設計事務所
Pr　蟻塚学建築設計事務所 蟻塚学

［八戸ブイヤベースフェスタ］
八戸ハマリレーションプロジェクト
Pr　八戸ハマリレーションプロジェクト
Dr　玄覺景子
D　玄覺景子、目代靖子

［八戸ポータルミュージアム（はっち）］
八戸市
Pr　八戸市長 小林眞
Dr　針生承一建築研究所・アトリエノルド・アトリエタアク設計 共同体代表
　　針生承一建築研究所 代表取締役 針生承一
D　吉川由美、木村聡、大上信一

広報［みんなとつながる！青森県庁ライブコミュニケーションプロジェクト］
青森県
Pr　青森県企画政策部広報広聴課 山本章、千代谷里香、唐牛雅範
Dr　青森県企画政策部広報広聴課 山本章、千代谷里香、唐牛雅範
D　青森県企画政策部広報広聴課 山本章、千代谷里香、唐牛雅範

岩手県

中心市街地活性化プロジェクト［大町ほほえむスクエア］
株式会社釜石プラットフォーム
Pr　株式会社釜石プラットフォーム 三塚浩之＋プラットフォームサービス株式会社 鈴木賢一
Dr　プラットフォームサービス株式会社 鈴木賢一
D　プラットフォームサービス株式会社 鈴木賢一＋デザイン協力 ほほえむデザイン研究所

構造壁［グッドストロングウォール］
東日本ハウス株式会社
Pr　東日本ハウス株式会社 商品開発部 部長 木村力
Dr　東日本ハウス株式会社 商品開発部 次長 怡土孝司
D　東日本ハウス株式会社 商品開発部 株式会社住宅構造研究所

テーブルウェア［子供のための木製食器］
佐賀工芸＋ソウデザイン
Pr　ソウデザイン
D　髙橋聡

取扱説明書［スマイノトリセツ 二十四の暦］

東日本ハウス株式会社

Pr　東日本ハウス株式会社 商品開発部 部長 木村力

Dr　東日本ハウス株式会社 商品開発部 次長 怡土孝司

D　　株式会社エステック計画研究所 金子尚志、早川容子

分解組立式電気自動車キット［ピウス］

株式会社モディー

Pr　株式会社モディー 代表取締役 村上竜也

Dr　株式会社モディー デザイン開発室 シニヤマネージャー 星宮祐樹／
　　第一プロジェクト室 車両設計グループ エキスパート 野中智也

D　　株式会社モディー デザイン開発室 デザイングループ マネージャー 出口真樹子、外舘敦史／
　　電装設計グループ 今野 翔太

O2O（オンライン to オフライン）機器［BLUETUS］

株式会社イーアールアイ

Pr　株式会社イーアールアイ 三浦淳

Dr　株式会社エディションズ 金谷克己

D　　株式会社イーアールアイ 水野節郎

宮城県

梅干しと椎茸の調味品［「梅すき！」＆「椎茸グルメ」］

もくもくハウス仙台店

Pr　佐藤和子（デザインハウス WASABI）

Dr　高橋雄一郎（株式会社ユニグラフィック）

D　　佐藤和子（デザインハウス WASABI）

仙台の文化を対象とした文化批評誌［エスミーム］

国立大学法人東北大学大学院工学研究科 都市・建築学専攻

Pr　五十嵐太郎

Dr　斧澤未知子

D　　せんだいスクール・オブ・デザイン メディア軸受講生一同

災害に関する研究成果の視覚化手法の開発［災害のデータスケープ］

東北大学災害科学国際研究所／せんだい・スクール・オブ・デザイン

Pr　本江正茂（東北大学准教授 せんだいスクール・オブ・デザイン 運営委員長）

Dr　遠藤和紀（グラフィックデザイナー /design matka）、阿部篤（せんだいスクール・オブ・
　　デザイン研究員）、山田哲也（せんだいスクール・オブ・デザイン研究員）

D　　加藤敦史、山日康平、遠藤貴弘、小泉和信、澤田真緒、砂金善弘、高橋彩、森翔太、青木歩

大学（礼拝堂）［尚絅学院大学礼拝堂］
株式会社竹中工務店＋学校法人尚絅学院

Pr　株式会社竹中工務店 東京本店 設計部 設計第1部長 桑原裕彰
Dr　株式会社竹中工務店 東北支店 設計部 部長 葛和久
D　　株式会社竹中工務店 東北支店 設計部 平岡麻紀、福田久展

街中における小さな店舗設計［ステップフォトスタジオ］
菊池佳晴建築設計事務所

Pr　有限会社ステップアルバム 代表 相原宏悦
D　　菊池佳晴

仙台ガラスコレクション［仙台ガラスコレクション #1 酒杯 #2 グラス
#3 細手グラス #4 洋酒杯 #5 蕎麦猪口 #6 小鉢 #7 ワイングラス］
株式会社プラクシス FB 仙台＋海馬ガラス工房

Pr　株式会社プラクシス FB 仙台 代表取締役社長 横山英子
Dr　海馬ガラス工房 代表 村山耕二
D　　海馬ガラス工房 代表 村山耕二

ソルガムを用いた被災農地や休耕地の活用
［ソルガムを用いた被災地における農業再生プロジェクト］
フェニックスバレー南三陸農業＆産業再生観光誘致プロジェクト協議会＋
株式会社ふるさとの森＋ .:.:.:

Pr　フェニックスバレー南三陸農業＆産業再生観光誘致プロジェクト協議会 事務局長 池田立一
Dr　 .:.:.: イトウジュン
D　　フェニックスバレー南三陸農業＆産業再生観光誘致プロジェクト協議会 農作業デザイナー
　　　高橋正志

イチゴ［食べる宝石「ミガキイチゴ」］
農業生産法人 株式会社 GRA

Pr　農業生産法人 株式会社 GRA 岩佐大輝＋NPO 法人 GRA プロボノスタッフ
Dr　株式会社電通 馬場俊輔
D　　株式会社電通 若田野枝

禅堂［長楽寺禅堂］
株式会社竹中工務店

Pr　宗教法人長楽寺 代表役員 中野重孝
Dr　株式会社竹中工務店 東北支店 設計部 桑原裕彰、葛和久
D　　株式会社竹中工務店 東北支店 設計部 佐藤忠明、阿部克紀

[手とてとテ - 仙台・宮城のてしごとたち -]
仙台市＋株式会社ディー・エム・ピー
Pr　株式会社ディー・エム・ピー 取締役 五十嵐賢治
Dr　株式会社ディー・エム・ピー 高平大輔
D　　株式会社ディー・エム・ピー モロネサトル、高橋圭太郎

[東北六魂祭]
東北六魂祭実行委員会＋株式会社電通＋株式会社電通東日本
Pr　東北六魂祭実行委員会
Dr　東北六魂祭実行委員会
D　　東北六魂祭実行委員会

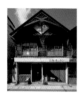

飲食店 [日和キッチン／石巻のおウチごはんとジビエ料理のレストラン]
日和キッチン
Pr　天野美紀
D　　天野美紀＋山崎百香

復興デザイン賞
冷凍倉庫・冷蔵倉庫 [マスカー]
女川魚市場買受人協同組合＋大成建設株式会社
Pr　女川魚市場買受人協同組合 副理事長 石森洋悦
Dr　大成建設株式会社一級建築士事務所 埴田直子
D　　大成建設株式会社一級建築士事務所 木幡理朗

鋼製制振ブレース [マゼラン WBB, SBB, BWB]
中村物産有限会社
Pr　中村物産有限会社 社長 中村拓造
Dr　中村物産有限会社 社長 中村拓造
D　　中村物産有限会社 社長 中村拓造

マッチ箱マガジンプロジェクト [マッチ箱マガジン]
株式会社佐々木印刷所
Pr　株式会社佐々木印刷所 佐々木英明
Dr　泉友子
D　　泉友子、たけのこスカーフ、森友紀、工藤ユキ、佐藤純子

津山町産木製長手皿 7 枚組［もくもくハウス 7Dishes『MMH7D』］
もくもくハウス仙台店
Pr 佐藤和子（デザインハウス WASABI）
Dr 高橋雄一郎（株式会社ユニグラフィック）
D 佐藤和子（デザインハウス WASABI）＋古川左織（もくもくハウス仙台店）＋
津山木工芸品事業協同組合

家具再生［DATI 〜仙台箪笥再生プロジェクト〜］
ダッチア
Pr 長谷部嘉勝（長谷部漆工）
Dr 渡辺吉太（アトリエセツナ）
D 高橋勅光（みちのく工芸）

秋田県

おひつ［浅型おひつ 3 合］
有限会社日樽
Pr 日景義雄
Dr 日景義雄
D 日景義雄

**ヤマモ味噌醤油醸造元［あま塩しょうゆ、別製しょうゆ、白露しょうゆ、
あじ自慢、白だし、秋田味噌、雪解け、肉味噌、焦香］**
高茂合名会社
Pr 高橋泰
Dr 高橋泰
D 高橋泰

つくだ煮［磯のり白魚／からあげミックス］
casane tsumugu
Pr 田宮慎 / casane tsumugu
Dr 田宮慎 / casane tsumugu
D シンプル組合

カップ［渦 /UZU］
株式会社大館工芸社
D 田中行

弁当箱 ［木の葉弁当］
九嶋曲物工芸
Pr 　九嶋郁夫
Dr 　九嶋郁夫
D 　　九嶋郁夫

茶筒 ［素筒 茶筒］
株式会社藤木伝四郎商店
Pr 　株式会社藤木伝四郎商店 代表取締役 藤木浩一
Dr 　KAICHI DESIGN 山田佳一朗
D 　　KAICHI DESIGN 山田佳一朗

化粧シート ［突き板編込み化粧板『Almajiro ／アルマジロ』］
株式会社丸松銘木店
Pr 　上村茂
Dr 　上村茂
D 　　上村幸弘

ポールハンガー ［ツリーハンガー］
秋田木工株式会社
Pr 　SHINYA YOSHIDA DESIGN 代表 吉田真也
Dr 　SHINYA YOSHIDA DESIGN 代表 吉田真也
D 　　SHINYA YOSHIDA DESIGN 代表 吉田真也

木製グラス ［美カップ（大・小）］
有限会社日樽
Pr 　日景義雄
Dr 　日景義雄
D 　　高橋五郎

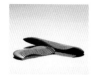

［ひねり髪すき］
アートフォルム有限会社
Pr 　橋野浩行
Dr 　橋野浩行
D 　　橋野浩行

グッドデザイン・ロングライフデザイン賞
イス［NO202 スタッキング スツール］
秋田木工株式会社

D　剣持勇

LED 電球［Super Noisel Less シリーズ Natural Color Harmony］
有限会社サイカツ建設

Pr　新屋工業株式会社 工場長 加藤慎一
Dr　有限会社サイカツ建設 代表取締役 齊藤勝俊
D　有限会社サイカツ建設 代表取締役 齊藤勝俊

鏡［Wa MIRROR］
casane tsumugu

Pr　田宮慎 / casane tsumugu
Dr　田宮慎 / casane tsumugu
D　湊哲一 / MINATO FURNITURE

山形県

うどん［月山黒米うどん］
有限会社玉谷製麺所

Pr　玉谷信義
Dr　玉谷隆治
D　玉谷貴子

［月山黒米パスタ〜3種のショートタイプ］
有限会社玉谷製麺所

Pr　代表取締役 玉谷信義
Dr　取締役専務 玉谷隆治
D　取締役 玉谷貴子

グッドデザイン・ベスト 100
古民家再生・黒谷プロジェクト［旧黒谷家住宅改修工事］
渋谷達郎＋アーキテクチュアランドスケープ一級建築士事務所

Pr　中島澄枝、杉江恵、渋谷達郎
Dr　渋谷達郎
D　渋谷達郎＋豊橋技術科学大学建築サークル

介護用ソフトおせち［まろやか食専科おせち］
株式会社ベスト
Pr　株式会社ベスト 斎藤秀紀
Dr　株式会社ベスト 赤谷恭彦
D　　株式会社ベスト 後藤智佳子

木のものづくりによる山や森の保全［YAMAMORI PROJECT］
LCS
Pr　LCS 須藤修、井上貴詞
Dr　LCS 須藤修、井上貴詞
D　　LCS 須藤修、井上貴詞

福島県

高級割箸［希望のかけ箸］
株式会社磐城高箸
Pr　株式会社磐城高箸 髙橋正行
Dr　イート・イースト 加瀬仁人＋有限会社デザイン・フィールズ 馬場立治
D　　イート・イースト＋株式会社ソックス・ビジュアルデパートメント 加納千暘、林香世子

小間板 そば道具［黒柿帯こま板］
有限会社中村豊蔵商店
Pr　中村豊蔵商店 中村啓介
Dr　中村豊蔵商店 中村啓介
D　　中村豊蔵商店 中村啓介

茶筒［茶綾］
会津桐タンス株式会社
Pr　福島県三島町、会津桐タンス株式会社
Dr　多摩美術大学 生産デザイン学科 プロダクトデザイン研究室 岩倉信弥、山本秀夫、安次富隆
D　　中村周平

漆塗めん棒［蕎麦打ちめん棒拭き漆仕上］
有限会社中村豊蔵商店
Pr　中村豊蔵商店 中村啓介
Dr　中村豊蔵商店 中村啓介
D　　中村豊蔵商店 中村啓介

蕎麦道具セット［蕎楽６点セット］
有限会社中村豊蔵商店

Pr　有限会社中村豊蔵商店 中村啓介
Dr　有限会社中村豊蔵商店 中村啓介
D　　有限会社中村豊蔵商店 中村啓介

風評被害払拭プロジェクト
［福島県いわき市「見せる課」設置による風評被害払拭プロジェクト］
いわき市＋株式会社電通

Pr　いわき市見せる課
Dr　株式会社電通 菅本英克
D　　いわき見える化プロジェクトチーム

株式会社夜明け市場［復興飲食店街夜明け市場 起業家支援プロジェクト］
株式会社夜明け市場／ NPO 法人 TATAKIAGE Japan

Pr　株式会社夜明け市場 代表取締役 鈴木賢治／取締役 松本丈
Dr　株式会社コスモスモア 高田祐一
D　　畑克敏

茨城県

［茨城町の古民家］
カナザワ建築設計事務所

Pr　カナザワ建築設計事務所 代表 金澤重雄
Dr　カナザワ建築設計事務所 代表 金澤重雄
D　　カナザワ建築設計事務所 代表 金澤重雄、担当 小野剛、小橋歩美

在宅介護情報提供サイト［介護サービス利用者と家族のケアマネジャー選びを
支援する情報提供サイト my ケアマネ］
ライフロボティクス株式会社

Pr　ライフロボティクス株式会社 取締役（CTO）尹祐根
Dr　ライフロボティクス株式会社 エンジニア 栗原眞二＋
　　有限会社ユニット・エムエスイー 取締役 美和大樹
D　　有限会社ユニット・エムエスイー 取締役 美和大樹＋
　　有限会社春高デザイン 代表取締役社長 春高壽人

作業用帽子［作業用帽子ズッキン］
ア・リュ

Pr　藤井優子
Dr　藤井優子
D　　藤井優子

高校と酒蔵による地域活性化プロジェクト［地元農業高校と老舗酒蔵による地域活性化プロジェクト～米づくりから始まるまちづくり 純米吟醸生原酒 明笑輝～］
桜川本物づくり委員会
Pr　桜川本物づくり委員会
Dr　株式会社西岡本店＋茨城県立真壁高等学校
D　株式会社西岡本店 西岡勇一郎、西岡恵理＋茨城県立真壁高等学校 小野力、柴裕章、沼口修一、藤田政人、岡本祐希、小島幹生、石川恭兵、藤田圭祐、秋山優弥、飯山隆斗、小林祐太、西村一輝、渡辺智仁、相田凌

戸当たり［ドアスキーパー］
株式会社久力製作所
Pr　株式会社久力製作所 代表取締役社長 久力章喜
Dr　株式会社久力製作所 商品開発課 堀内満
D　株式会社久力製作所 商品開発課 桜井裕一

［橋本珈琲］
のぶひろアーキテクツ
Pr　加藤誠洋
Dr　加藤誠洋
D　加藤誠洋

野外調理ストーブ［万能熱機］
エコメイト
Pr　八木幸雄
Dr　八木幸雄
D　八木幸雄

［ワークパンツ］
ア・リュ
Pr　藤井優子
Dr　藤井優子
D　藤井優子

［ワンショルダーデニムエプロン］
ア・リュ
Pr　藤井優子
Dr　藤井優子
D　藤井優子

Web サービス［3DCGARTS］
3DCGARTS Project

Pr　井上隆広

Dr　井上隆広、井上寛之、角真宇、柴田泰晴

D　　井上隆広、井上寛之、角真宇、柴田泰晴

グッドデザイン・ものづくりデザイン賞
小型水力発電機［Cappa+++］
株式会社茨城製作所

Pr　株式会社茨城製作所 専務取締役 菊池伯夫

Dr　qusqus art director 武藤暁子、art director 高橋弘幸

D　　qusqus art director 武藤暁子＋株式会社茨城製作所 専務取締役 菊池伯夫／
　　　経営戦略室 設計 櫻井幹男＋茨城大学 機械工学科 准教授 西泰行

コインメック・ビルバリ内蔵 小型課金装置［CB-BOX Slim］
株式会社オクト

Pr　神保周平

Dr　神保周平

D　　潮田宏美

プリメインアンプ［NANOCOMPO NANO-UA1］
株式会社東和電子

Pr　株式会社東和電子 山本喜則

Dr　株式会社東和電子 山本喜則

D　　株式会社玄 鳥居克彦

注文住宅［VITA HEIM］
株式会社日立ライフ

Pr　株式会社日立ライフ

Dr　株式会社日立ライフ

D　　株式会社日立ライフ

その他

エアープラズマ切断機［エスパーダ 40］
スター電器製造株式会社＋アルテサーノ・デザイン合同会社

Pr　鈴木穣

Dr　吉田晃永

D　　吉田晃永

育児用品［てのひらすりつぶし小皿］
ソウデザイン＋佐賀工芸

Pr　so-design
D　　高橋聡

震災復興土木建設作業員用モジュールホテル［バリュー・ザ・ホテル名取］
有限会社高階澄人建築事務所

創作活動による子どものこころの健康維持［夢つくり隊プロジェクト in 釜石
〜千葉県立美術館と協働した美術の創作活動〜東日本大震災の復興に取り組む
釜石市の子どものこころの健康維持活動］
日本赤十字社 千葉県支部＋釜石市教育委員会＋千葉県立美術館

Pr　日本赤十字社千葉県支部総務部 参事 長谷川久＋釜石市教育委員会事務局
　　生涯学習スポーツ課社会教育主事 白岩健介＋千葉県立美術館普及課 研究員 東健一
Dr　株式会社富士印刷 営業部長兼マネージャー 加藤健次
D　　（夢ビルダーカードデザイン）株式会社富士印刷 デザイン室 アートディレクター 石原裕之
　　　（夢つくり隊ロゴデザイン）デザイナー 竹島亜麻里

2014

曲げわっぱ［おむすび弁当箱］P.36、鉄瓶［ティケトル・S ティケトル・M］P.50、LED ライト［薄型直
付 LED ライト 人感センサー：1050N-S1/SJ1-WMS, 1045L-S1/SJ1-WMS, 1584N-S1/SJ1-WMS,
1575L-S1/SJ1-WMS］P.84、シーリングライト［LED 小型シーリングライト：SCL4N, SCL4N-P,
SCL4L, SCL4L-P, SCL7N, SCL7N-P, SCL7L, SCL7L-P］P.84、グッドデザイン・未来づくりデザイ
ン賞：超小型半導体製造システム［ミニマルファブ］P.108、りんご酒醸造所［弘前シードル工房
kimori］P.112、グッドデザイン金賞：月刊誌［東北食べる通信］P.124、グッドデザイン金賞：バス待
合所［秋田駅西口バスターミナル］P.198、グッドデザイン金賞：非営利活動［桜ライン 311］P.277、グッ
ドデザイン金賞：災害ボランティア［思い出サルベージ］P.282、復興デザイン賞：猪苗代のギャラリー
［猪苗代浅井邸蔵再生プロジェクト］P.296

青森県

健康的な食生活を後押しする環境整備 [あおもり食命人育成プロジェクト]
青森県

Pr　藤田真理子、藤村泰子
Dr　藤田真理子、藤村泰子
D　　藤田真理子、藤村泰子

コミュニケーションツール、地域づくり [ウマジン]
安斉研究所＋公益社団法人 十和田青年会議所

Pr　公益社団法人十和田青年会議所 舛舘大一、蛯沢達彦
Dr　安斉研究所 安斉将
D　　安斉研究所 安斉将

**田舎発信型 縁づくりコミニケーション
[大間町・あおぞら組のまちおこしゲリラ活動]**
Y プロジェクト株式会社

Pr　あおぞら組 島康子
D　　あおぞら組＋古川デザイン室 古川たらこ

シャント抵抗器 [KS-15]
カミテック株式会社

Pr　国立大学法人弘前大学大学院理工学研究科 教授 佐藤裕之
Dr　あきた産業デザイン支援センター 武藤貴臣
D　　株式会社カミテ 代表取締役社長 上手康弘

個人住宅 [S 邸 / ストック住宅を活用したリノベーション事例]
森内建設株式会社＋鈴木洋一郎

Pr　森内忠良
Dr　森内忠良
D　　森内忠良

岩手県

伝統工法の継承 [木組耐力壁が繋ぐ大工の技能]
東日本ハウス株式会社

Pr　東日本ハウス株式会社 商品開発部
Dr　東日本ハウス株式会社 商品開発部
D　　東日本ハウス株式会社 商品開発部

復興分譲住宅地［復興住宅地で新たな繋がりを作り出す仕組み］
東日本ハウス株式会社

Pr　東日本ハウス株式会社 商品開発部

Dr　東日本ハウス株式会社 商品開発部

D　　株式会社エステック計画研究所 取締役 金子尚志

地域プライベートブランド［ぺっこ］
岩手県産株式会社

Pr　岩手県産株式会社 商品開発課 課長 長澤由美子

Dr　ワニーデザイン 村上詩保、株式会社ホップス 工藤昌代
　　　ブラン 大森由美子、岩手県庁 小川信子、山下佑子、安彦奈津美

D　　ワニーデザイン 村上詩保、ブラン 大森由美子

構造体［メーターモジュール桧四寸木組耐力壁］
東日本ハウス株式会社

Pr　東日本ハウス株式会社 商品開発部

Dr　東日本ハウス株式会社 商品開発部

D　　東日本ハウス株式会社 商品開発部

洋鍋［洋鍋（大・中）］
釜定

Pr　宮伸穂

Dr　宮伸穂

D　　宮伸穂

宮城県

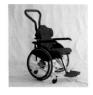

復興デザイン賞
災害復興公営住宅［女川町営運動公園住宅］
女川町＋独立行政法人都市再生機構＋株式会社山設計工房＋竹中工務店・仙建工業建設工事共同事業体

Pr　女川町 町長 須田善明＋独立行政法人都市再生機構 東日本賃貸住宅本部 本部長 大谷幸生

Dr　独立行政法人都市再生機構 宮城・震災復興支援本部
　　　女川復興支援事務所／東日本賃貸住宅本部 設計部 復興住宅チーム

D　　株式会社山設計工房 照沼博志＋竹中工務店・仙建工業建設工事共同事業体
　　　竹中工務店設計部 寺田巧、水野吉樹、平岡麻紀＋氏デザイン株式会社 前田豊

車いす［高齢者福祉施設特化型車いす PS-1］
株式会社ジェー・シー・アイ

Pr　株式会社ジェー・シー・アイ 専務取締役 大信田和義

Dr　株式会社 GK ダイナミックス 動態デザイン部 上村国三郎

D　　株式会社 GK ダイナミックス 動態デザイン部 三富貴峰

地域復興とデザイン教育の連携プロジェクト［十三浜プロジェクト］
仮設相川運動公園団地 仮設自治会＋登米町森林組合＋特定非営利活動法人
水守の郷・七ヶ宿＋特定非営利活動法人山の自然学クラブ＋日本工学院八王子専門学校

Pr 仮設相川運動公園団地 仮設自治会 小山清＋水守の郷・七ヶ宿 海藤節生＋
山の自然学クラブ 中村華子＋日本工学院八王子専門学校 渋田雄一

Dr 仮設相川運動公園団地 仮設自治会 小山清＋水守の郷・七ヶ宿 海藤節生＋
山の自然学クラブ 中村華子＋日本工学院八王子専門学校 渋田雄一

D 庄司将人、富崎一真、吉田達也、田島葵、上野萌子、伊藤晴弥、金井基、三浦愛純、勝見亮介、
松森裕也、重松和樹、太田浩紀

コミュニケーションアプリ［手書き電話 UD］
株式会社プラスヴォイス

Pr 株式会社プラスヴォイス 三浦宏之

Dr Shamrock Records 株式会社 青木秀仁

D 大谷大

実験施設［デザイナーズ実験施設］
ERATO 磯部縮退 π 集積プロジェクト＋有限責任事業組合建築築事務所

Pr 東北大学原子分子材料科学高等研究機構（AIMR）主任研究者 東北大学大学院理学研究科 教授 磯部寛之

Dr 建築築事務所 望月公紀、市川竜吾

D 建築築事務所 望月公紀、市川竜吾

教育施設［東北大学工学研究科カタールサイエンスキャンパス］
国立大学法人東北大学大学院工学研究科 石田壽一研究室

Pr 東北大学工学研究科

Dr 石田壽一（国立大学法人東北大学大学院工学研究科 都市・建築学専攻 教授）

D 石田壽一（国立大学法人東北大学大学院工学研究科 都市・建築学専攻 教授）、
藤山真美子（国立大学法人東北大学大学院工学研究科 都市・建築学専攻 助手）

ロービジョン者向けリーフレット［東北大学東北メディカル・メガバンク機構
事業紹介リーフレット（ロービジョン者向け）2014 年 6 月版］
東北大学東北メディカル・メガバンク機構

Pr 東北大学東北メディカル・メガバンク機構 広報・戦略室長 長神風二

Dr 東北大学東北メディカル・メガバンク機構 広報・戦略室長　長神風二 / 広報・戦略室 栗木美穂

D 東北大学東北メディカル・メガバンク機構 広報・戦略室 栗木美穂

角盆［BON］
もくもくハウス仙台店

Pr 佐藤和子（デザインハウス WASABI）

Dr 高橋雄一郎（株式会社ユニグラフィック）

D 佐藤和子（デザインハウス WASABI）＋ 津山木工芸品事業協同組合

分電盤［SVU 型交流分電盤］
株式会社中央製作所

Pr　株式会社中央製作所 技術部 石舘宏
Dr　株式会社中央製作所 技術部 大友健司
D　　株式会社中央製作所 技術部 佐藤敏博

秋田県

図書館［国際教養大学図書館］
公立大学法人国際教養大学

Pr　公立大学法人国際教養大学 前理事長・学長 中嶋嶺雄（故人）
Dr　株式会社環境デザイン研究所 会長 仙田満
D　　株式会社環境デザイン研究所 プロジェクトマネージャー 野村朋広

茶筒［茶筒 内樺］
株式会社大館工芸社

D　　株式会社大館工芸社

メモリーブックによる認知症の予防・改善
［私の絵本〜読みたくなる自分史による回想法〜］
私の絵本カンパニー

Pr　株式会社かんきょう 取締役 阿部翔
Dr　株式会社バウハウス 代表取締役 森川恒
D　　私の絵本カンパニー 代表 北林陽児

山形県

複合施設；飲食店、工房、物品販売、事務所［庄内町新産業創造館クラッセ］
庄内町＋株式会社羽田設計事務所

Pr　庄内町
Dr　株式会社羽田設計事務所 水戸部裕行
D　　株式会社羽田設計事務所 水戸部裕行、地主愛子

雪結晶パスタ［マカロニ］
有限会社玉谷製麺所

Pr　有限会社玉谷製麺所 代表取締役 玉谷信義＋ Qurz Inc. 島村卓実
Dr　有限会社玉谷製麺所 取締役営業部長 玉谷貴子
D　　Qurz Inc. 島村卓実

空き店舗を活用したまちの縁側づくり
[まちなか再生：花園ベース・HANACOYA]
渋谷達郎＋アーキテクチュアランドスケープ一級建築士事務所

Pr 花園商店街振興組合、商店街マネージャー、Team Hanahana、渋谷達郎

Dr 渋谷達郎

D 渋谷達郎＋豊橋技術科学大学建築サークル

水中トランシーバー［ロゴシーズ］
山形カシオ株式会社

Pr 鈴木隆司

D 伊澤和宏

福島県

[かなや幼稚園]
学校法人志向学園かなや幼稚園＋株式会社石嶋設計室＋小松豪一級建築士事務所＋
株式会社 KAP ＋株式会社テーテンス事務所＋ぼんぼり光環境計画株式会社＋
高橋ランドスケープ＋ laboratory 株式会社＋藤城光

Pr 学校法人志向学園かなや幼稚園 神原章僚

Dr 株式会社石嶋設計室 石嶋寿和

D 株式会社石嶋設計室 石嶋寿和＋小松豪一級建築士事務所 小松豪

地域活動［マイタウンマーケット］
マイタウンマーケット実行委員会

Pr マイタウンマーケット実行委員会＋北澤潤八雲事務所 北澤潤

Dr マイタウンマーケット実行委員会

D マイタウンマーケット実行委員会＋ YUTO HAMA DESIGN 濱祐斗、山口真生

こね鉢［木粉こね鉢 銀溜外黒漆］
有限会社中村豊蔵商店

Pr 中村啓介

Dr 中村啓介

D 中村啓介

食器［楽膳シリーズ］
合同会社楽膳

D 合同会社楽膳 代表社員／デザイナー 大竹愛希

神棚［Kamidana うるし］
株式会社正木屋材木店

Pr 大平宏之
Dr 大平祐子
D 水野憲司

茨城県

規格住宅［na basic］
有限会社自然と住まい研究所

Pr 有限会社自然と住まい研究所 中山聡一郎
Dr 有限会社自然と住まい研究所 飯田有香、石垣美波
D 有限会社自然と住まい研究所 中山聡一郎、飯田有香、朽木裕二、奥村潤

［サイクルステーションとりで］
取手市＋株式会社オリエンタルコンサルタンツ＋株式会社16アーキテクツ

Pr 株式会社オリエンタルコンサルタンツ 社会政策部 中村実
Dr 株式会社16アーキテクツ 小川達也
D 小石川建築／小石川土木 小引寛也＋JFE エンジニアリング 大河原俊秀

ミニトマトジュース［サンパレット］
有限会社大地

Pr 有限会社ピーハピィ・エンタープライズ 山本恵
Dr イロアス 横山さおり
D 横山さおり

保育園［まつやま大宮保育園］
社会福祉法人山ゆり会＋株式会社アルコデザインスタジオ

Pr 社会福祉法人山ゆり会 松山岩夫
Dr 社会福祉法人山ゆり会 松山美法、松山圭一郎
D 株式会社アルコデザインスタジオ 鎌田智州、福田珠名、畠桂子

住宅［守谷の家］
有限会社自然と住まい研究所

Pr 有限会社伊礼智設計室 伊礼智、有限会社自然と住まい研究所 中山聡一郎
Dr 有限会社伊礼智設計室 一場由美、有限会社自然と住まい研究所 飯田有香
D 有限会社伊礼智設計室 伊礼智

［ワークパンツ］
ア・リュ

Pr　藤井優子

Dr　藤井優子

D　藤井優子

オーディオコンポーネント［NANOCOMPO シリーズ商品群］
株式会社東和電子＋株式会社玄

Pr　株式会社東和電子 森田勉

Dr　株式会社東和電子 黒澤智明

D　株式会社玄 鳥居克彦

自動車用ペダル［RAZO コンペティションスポーツペダル］
アルテサーノ・デザイン合同会社＋株式会社カーメイト

Pr　株式会社カーメイト カーライフグループ RAZO チーム キャプテン 小嶋淳太郎

Dr　アルテサーノ・デザイン合同会社 吉田晃永

D　アルテサーノ・デザイン合同会社 吉田晃永

その他

医療施設（内科・睡眠時無呼吸症候群診療）［あだち内科クリニック］
小長谷亘建築設計事務所＋あだち内科クリニック＋株式会社関根工務店

Pr　小長谷亘建築設計事務所 小長谷亘

Dr　小長谷亘建築設計事務所 小長谷亘

D　小長谷亘建築設計事務所：小長谷亘 ／ A.S.Associates：鈴木啓（構造）／
コモレビデザイン：内藤真理子（照明）／ morld：横山博昭（ロゴ）

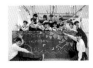

教育プログラム［いしのまきカフェ「　」］
NPO 法人スマイルスタイル

復興に向け子どもたちが実現した児童館［石巻市子どもセンター］
公益社団法人セーブ・ザ・チルドレン・ジャパン＋石巻市

Pr　公益社団法人セーブ・ザ・チルドレン・ジャパン（SCJ）

D　石巻市子どもまちづくりクラブ

復元模型による被災地支援活動 [「失われた街」模型復元プロジェクト]
「失われた街」模型復元プロジェクト実行委員会

グッドデザイン・ベスト100
膨張式フェンス [エアフェンス FAF]
藤倉ゴム工業株式会社＋株式会社藤加工所
Pr　藤倉ゴム工業株式会社 加工品営業部 米山和栄
Dr　藤倉ゴム工業株式会社 加工品営業部 板倉拓也
D　　藤倉ゴム工業株式会社 加工品設計チーム 北村琢磨

軸継ぎ手（カップリング）[ステップフレックス]
三木プーリ株式会社＋三木パワーコントロール株式会社
Pr　三木プーリ株式会社 開発部 部長 佐藤立弥
Dr　三木プーリ株式会社 開発部 開発グループ 里見孝行
D　　三木プーリ株式会社 開発部 開発グループ 里見孝行、梶山純平

マンション用乾式二重床工法 [超低床ソリッド S 工法]
住友林業ホームテック株式会社＋住友林業クレスト株式会社＋淡路技建株式会社
Pr　住友林業ホームテック株式会社
Dr　住友林業ホームテック株式会社
D　　住友林業ホームテック株式会社

コップ [aeru こぼしにくいコップ]
株式会社和える＋青森県漆器協同組合連合会
Pr　株式会社和える 代表取締役 矢島里佳
Dr　NOSIGNER 代表 太刀川英輔
D　　太刀川英輔、長谷川香織

2015

椅子［生涯を添い遂げる家具～ふるさとの木で生まれる家具～ 椅子］P.32、緞通［山形緞通］P.44、急須［ティポット・平つぼ・SS、ティポット・平つぼ・S、ティポット・平つぼ・L］P.50、強化ダンボール製組み立てテーブル［強化ダンボール（トライウォール）製組み立てテーブル］P.80、商品パッケージ［ブルーファーム］P.128、グッドデザイン・地域づくりデザイン賞：古民家［シェアビレッジ］P.133、鉄道路線［仙石東北ライン］P.142、災害公営住宅［南三陸町 町営入谷復興住宅］P.196、木質構法を用いた復興住宅モデル［小規模コミュニティ型木造復興住宅技術モデル群 ―希望ヶ丘プロジェクト―］P.207、中山間地における集会施設とまちづくり活動［地形舞台―中山間過疎地域に寄り添う茅葺き集会施設と舞台を起点とするまちづくり活動―］P.207、復興デザイン賞：コミュニティづくり［石巻・川の上プロジェクト］P.234、被災体験に根ざした被災地支援活動［3.11東日本大震災を体験したことで気付いた、被災地を継続的に支援できる仕組み。日常を継続するための情報発信と就業継続のための支援］P.258

青森県

しあわせのかたち［雲の形のランプシェード］
森内建設株式会社
Pr　森内建設株式会社 森内忠良
Dr　NPO法人ドアドアらうんど・青森 佐藤智子
D　アーティスト 蒔苗正樹＋ライティングプロジェクト 山谷雅英

住宅［i-HOUSE］
有限会社松浦建設 松浦一級建築設計事務所
Pr　有限会社松浦建設 松浦一級建築設計事務所 松浦良博
D　有限会社松浦建設 松浦一級建築設計事務所 松浦良博

岩手県

住空間［あんみん］
株式会社日本ハウスホールディングス
Pr　株式会社日本ハウスホールディングス 設計部 商品開発課
Dr　株式会社日本ハウスホールディングス 設計部 商品開発課
D　株式会社エステック計画研究所 金子尚志

慰霊碑［石の祈念堂］
一般社団法人てあわせ＋小石川建築 / 小石川土木＋東京大学 生産技術研究所 川添研究室

Pr　小石川建築 / 小石川土木 石川典貴、小引寛也＋東京大学 生産技術研究所 准教授 川添善行

Dr　小石川建築 / 小石川土木 石川典貴、小引寛也＋東京大学 生産技術研究所 准教授 川添善行

D　小石川建築 / 小石川土木 石川典貴、小引寛也＋東京大学 生産技術研究所 准教授 川添善行

復興公営住宅［釜石市上中島町復興公営住宅II期］
釜石市＋新日鉄興和不動産株式会社＋新日鐵住金株式会社＋株式会社日本設計＋
日鉄住金テックスエンジ 株式会社＋株式会社竹中工務店

Pr　新日鉄興和不動産株式会社 企業不動産開発本部 不動産開発企画部長 吉澤恵一

Dr　新日鉄興和不動産株式会社 企業不動産開発本部 不動産開発企画部長 吉澤恵一

D　株式会社日本設計 住環境デザイン部 森本修弥＋株式会社竹中工務店 設計部 寺田巧、
大山忠明、若林秀喜、鎌谷潤＋日鉄住金テックスエンジ株式会社 建設事業部 小崎政文

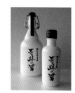

醤油［奇跡の醤］
株式会社八木澤商店＋ヤマトマテリアル株式会社

Pr　加藤千晶

D　松澤祥子

事業創出［中層木造耐火プラットフォーム］
株式会社日本ハウスホールディングス

Pr　株式会社日本ハウスホールディングス 設計部 商品開発課

Dr　株式会社日本ハウスホールディングス 設計部 商品開発課

D　株式会社日本ハウスホールディングス 設計部 商品開発課

構造体［住み繋ぐ家「やまと」］
株式会社日本ハウスホールディングス

Pr　株式会社日本ハウスホールディングス 設計部 商品開発課

Dr　株式会社日本ハウスホールディングス 設計部 商品開発課

D　株式会社日本ハウスホールディングス 設計部 商品開発課

温熱工法［トリプルレイヤーウィンドウ］
株式会社日本ハウスホールディングス

Pr　株式会社日本ハウスホールディングス 設計部 商品開発課

Dr　株式会社日本ハウスホールディングス 設計部 商品開発課

D　株式会社エステック計画研究所 金子尚志

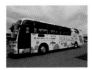

貨客混載バス［ヒトものバス］
岩手県北自動車株式会社

Pr　岩手県北自動車株式会社 代表取締役社長 松本順

猫用食器［まんまボウル］
株式会社クロス・クローバー・ジャパン

Pr　株式会社クロス・クローバー・ジャパン 太野由佳子
Dr　株式会社クロス・クローバー・ジャパン 太野由佳子
D　株式会社クロス・クローバー・ジャパン 太野由佳子／
　　nekozuki ちゃっくん、ぽんちゃん＋陶來 大沢和義

コミュニティカフェ［りくカフェ］
NPO 法人りくカフェ＋東京大学大学院工学系研究科都市工学専攻コミュニティ・デザイン・マネジメント研究室＋東京大学大学院工学系研究科建築学専攻＋首都大学東京都市環境学部建築都市コース＋千葉大学大学院園芸学研究科＋大内裕史＋株式会社成瀬・猪熊建築設計事務所＋住友林業株式会社 木化営業部

Pr　NPO 法人りくカフェ 鵜浦章＋東京大学 小泉秀樹、後藤智香子、後藤純、成瀬友梨、似内遼一、大宮透＋首都大学東京 猪熊純＋大内裕史＋住友林業株式会社 木化営業部 杉本貴一
Dr　NPO 法人りくカフェ 鵜浦淳子、及川恵里子、黄川田尚乡、吉田和子
D　東京大学 成瀬友梨＋首都大学東京 猪熊純＋千葉大学 秋田典子＋大内裕史＋
　　成瀬・猪熊建築設計事務所 阿礼めぐみ、祝亜弥、伊丹智、大田聡、本多美里

宮城県

屋外ガーデン［青葉山キャンパス・スマート・ガーデン］
国立大学法人東北大学大学院工学研究科 石田壽一研究室

Pr　石田壽一 国立大学法人東北大学大学院工学研究科 都市・建築学専攻 教授
Dr　藤山真美子 国立大学法人東北大学大学院工学研究科 都市・建築学専攻 助手
D　屋外チャージスペース・サイネージシステムデザイン 藤山真美子 国立大学法人東北大学大学院工学研究科 都市・建築学専攻 助手、
　　コンテンツデザイン 株式会社アクシス 戸村匡史、大内康太郎、重信和広

［高校生「くらしのアイデアコンテスト」］
東北工業大学 クリエイティブデザイン学科

Pr　高校生「くらしのアイデアコンテスト」実行委員会
Dr　高校生「くらしのアイデアコンテスト」実行委員会
D　高校生「くらしのアイデアコンテスト」実行委員会

社会的養護の子どもを養育する里親家庭の村［子どもの村東北］
特定非営利活動法人子どもの村東北＋株式会社松本純一郎設計事務所＋株式会社針生承一建築研究所＋株式会社鈴木弘人設計事務所＋有限会社 SOY source 建築設計事務

Pr　特定非営利活動法人子どもの村東北 飯沼一宇
Dr　株式会社松本純一郎設計事務所 松本純一郎
D　針生承一建築研究所 針生承一＋鈴木弘人設計事務所 鈴木弘二＋
　　SOYsource 建築設計事務所 櫻井一弥、太田秀俊、安田直民

こけし［こよみこけしシリーズ］
仙台市＋株式会社 Sunnyday
- Pr　株式会社 Sunnyday 中嶋竜大
- Dr　合同会社メリーメリークリスマスランド 泉友子＋
　　　株式会社ディストーション・ヴィーツ 佐藤悠
- D　合同会社メリーメリークリスマスランド 泉友子＋佐藤純子

住宅［白河の家］
菊池佳晴建築設計事務所
- Pr　有限会社鈴常工務店 鈴木昭一郎
- D　菊池佳晴建築設計事務所 菊池佳晴

［体験プログラム］
くりはらツーリズムネットワーク
- Pr　くりはらツーリズムネットワーク 会長 小野寺敬
- Dr　くりはらツーリズムネットワーク コーディネーター 高橋幸代、事務局長 大場寿樹
- D　くりはらツーリズムネットワーク 事務局長 大場寿樹

復興まちづくり［地域づくりの次世代の育成による新たな絆の復興 ［ぼくとわたしの復興計画の作成とこども朝市の実践］］
あかいっこカンパニー＋宮城大学＋赤井市民センター・赤井地区自治協議会
- Pr　あかいっこカンパニー 社長 渥美静花
- Dr　東松島市赤井自治協議会 コミュニティ部会部会長 佐藤秀俊／
　　　事務局 渡邊和恵＋宮城大学 事業構想学部 鈴木孝男
- D　宮城大学 事業構想学部 鈴木孝男＋株式会社 lotus project 江種鹿乃子

マラソン大会［東北風土マラソン＆フェスティバル］
一般社団法人東北風土マラソン＆フェスティバル
- Pr　竹川隆司、阿部泰彦、佐藤大吾、森村ゆき、佐藤敬生
- Dr　阿部倫子、天田太郎、畔柳理恵、飯石藍、細越一平、田中なおぶみ、瓦田知恵子
- D　川田涼、松山勝、中村隆、龍神貴之、千田弘和、小林樹

ぬかどこ塾［ぬか漬けセットのパッケージ］
デザインハウス WASABI
- Pr　佐藤和子
- Dr　佐藤和子
- D　高橋雄一郎

VI［杜の都 五橋横丁］
株式会社ユーメディア

Pr　株式会社ユーメディア メディアコンテンツチーム 並木直子
Dr　株式会社ユーメディア クリエイティブチーム 酒井裕希
D　カントリー 新國政和

住宅［O house］
菊池佳晴建築設計事務所

Pr　共栄ハウジング株式会社 宗方正吉
D　菊池佳晴建築設計事務所 菊池佳晴

秋田県

常夜灯［カーム］
進藤電気設計

Pr　進藤電気設計 進藤正彦
Dr　進藤電気設計 進藤正彦
D　進藤電気設計 進藤正彦

電子書籍ポータルサイト［akita ebooks（アキタイーブックス）］
秋田協同印刷株式会社

Pr　秋田協同印刷株式会社 制作部 熊岡雅也
Dr　秋田協同印刷株式会社 制作部 熊岡雅也
D　秋田協同印刷株式会社 制作部 熊岡雅也＋ネコヤナギ やなぎはらともみ（キャラクター）

椅子［Suppose］
秋田木工株式会社

Pr　秋田木工株式会社 代表取締役 瀬戸伸正
Dr　岡崎基晴
D　Soren Ulrik Petersen

山形県

米びつ［米入り米びつ］
A-Systems 株式会社

Pr　草島ゆき江
Dr　草島ゆき江
D　草島ゆき江

家庭用ロックミシン［ベビーロック 縫希星 BL86WJ］
株式会社鈴木製作所＋株式会社ジューキ
Pr　株式会社鈴木製作所
Dr　株式会社鈴木製作所 開発研究課 佐久間徹
D　　株式会社鈴木製作所 開発研究課 石川正人、鈴木充治、工藤茂範、佐藤充、小野麻衣子

農家の宿［森の家］
井上貴詞建築設計事務所
Pr　森の家 佐藤春樹
Dr　佐藤春樹、佐藤衣利子
D　　井上貴詞

福島県

キッチン［家具調オリジナルキッチン「KURIYA」］
株式会社四季工房
Pr　株式会社四季工房 代表取締役 野崎進

太鼓［郡山元気太鼓］
株式会社アサヒ研創
Pr　大内和也
Dr　大内和也
D　　大内和也、大内正

床材［四季工房オリジナル無垢フローリング］
株式会社四季工房
Pr　株式会社四季工房 代表取締役 野崎進

博物館［野口英世記念館］
公益財団法人野口英世記念会＋株式会社竹中工務店
Pr　公益財団法人野口英世記念会 理事長 八子弥寿男
Dr　株式会社竹中工務店 東北支店 設計部長 寺田巧
D　　株式会社竹中工務店 設計部 葛和久、木下辰也、阿部克紀

教育プログラム［久之浜防災緑地について考えよう］
いわき市立久之浜第一小学校＋久之浜大久地区まちづくりサポートチーム
Pr　久之浜大久地区まちづくりサポートチーム

地域の絆づくり事業［ひまわりプロジェクト］
NPO 法人シャローム
D　合同会社楽膳 大竹愛希

漆器［めぐる］
株式会社明天
Pr　ダイアログ・イン・ザ・ダーク・ジャパン 代表 志村真介、志村季世恵
Dr　株式会社明天 代表取締役 貝沼航＋有限会社ペーパーバック 代表 則武弥
D　ダイアログ・イン・ザ・ダーク・ジャパン　アテンド 川端美樹、足利幸子、大胡田亜矢子＋
　会津漆器職人 石原晋（木地師）、荒井勝祐（木地師）、吉田徹（塗師）、冨樫孝男（塗師）

茨城県

作業支援ロボット［HAL 作業支援用（腰タイプ）］
CYBERDYNE 株式会社
Pr　CYBERDYNE 株式会社 代表取締役社長／CEO 山海嘉之
D　CYBERDYNE 株式会社 研究開発部門 高間正博、原大雅

古民家再生［いばらきの古民家再生住宅］
村田建築都市研究所 一級建築士事務所
Pr　郡司建築工業所 代表 郡司政美
Dr　郡司建築工業所 西方勝
D　村田建築都市研究所 村田栄理哉

竈の活用を通じたコミュニティ活性化活動［竈プロジェクト］
国立大学法人筑波大学
Pr　国立大学法人筑波大学 芸術系 准教授 原忠信
Dr　今実佐子、宮崎玲子、山口大空翔、伊藤香里、佐々木楓、高橋佳乃、丹治遥、角田真季、早川翔人、
　安田泰弘
D　大川真紀、遠藤茉弥、大野銀河、田辺淳一郎、渡辺雄太、菊地絢女、櫻井咲人、佐山円未、
　當田亜利、町長しおり、吉村勇紀、江橋佑奈、蔵本航、宮坂優希

作業用帽子 ［作業用帽子（ズッキン 2）］
ア・リュ

Pr　藤井優子

Dr　藤井優子

D　藤井優子

広場 ［三帆ひろば］
筑波大学都市デザイン研究室

Dr　筑波大学都市デザイン研究室 教授 野中勝利

D　筑波大学大学院 竹淵翔太、大竹英理耶、イーエマル・プーア、大島卓

シェアハウスとオフィス ［地域貢献型シェアハウス ＋ IT オフィス「コクリエ」］
株式会社ユニキャスト ＋ bews 有限会社 ビルディング・エンバイロメント・ワーク
ショップ一級建築士事務所

Dr　井坂幸恵／ bews ／有限会社ビルディング・エンバイロメント・ワークショップ一級建築士
事務所

D　大塚悠太／ bews ／有限会社ビルディング・エンバイロメント・ワークショップ一級建築士
事務所

光ファイバケーブル ［透明光ファイバ］
日本電信電話株式会社

Dr　日本電信電話株式会社 中谷内勝司

車椅子用着物 ［早咲羅］
株式会社明日櫻

Pr　株式会社明日櫻 淺倉早苗

Dr　株式会社明日櫻 淺倉早苗

D　淺倉早苗、淺倉聡美、淺倉知穂

駅名標 ［ひたちなか海浜鉄道湊線駅名標］
ひたちなか海浜鉄道株式会社 ＋ 小佐原孝幸

D　小佐原孝幸

[結城 澤屋]
のぶひろアーキテクツ
Pr　加藤誠洋
Dr　加藤誠洋
D　加藤誠洋

ピアノシューズ［リトルピアニスト・エナメル・トゥプリマ］
リトルピアニスト
Pr　リトルピアニスト 代表 倉知真由美
Dr　リトルピアニスト 代表 倉知真由美
D　リトルピアニスト 代表 倉知真由美

店舗／美容室［artisanale］
Yocouchi & Co. 株式会社＋8d／遠藤康一建築設計事務所＋ハシゴタカ建築設計事務所／
ladderup architect ＋郡司建築工業所
Pr　Yocouchi & Co. 株式会社 代表取締役 横内尚樹
Dr　8d／遠藤康一建築設計事務所 遠藤康一
D　8d／遠藤康一建築設計事務所 遠藤康一＋ハシゴタカ建築設計事務所 髙見澤孝志＋
　　郡司建築工業所 郡司政美

介護支援ロボット［HAL 介護支援用（腰タイプ）］
CYBERDYNE 株式会社
Pr　CYBERDYNE 株式会社 代表取締役社長／CEO 山海嘉之
D　CYBERDYNE 株式会社 研究開発部門 原大雅、高間正博

その他

牛舎：屋根を鉄骨梁にもたせかけ一面解放［安比高原牧場牛舎］
株式会社 JWA 建築・都市設計
Pr　渡辺純
Dr　渡辺純
D　渡辺純

風評被害払拭プロジェクト［1,000 人の野菜大使がいる街へ。
「いわき野菜アンバサダー」制度による、風評払拭のための情報源拡大の仕組み。］
株式会社電通＋いわき市
Pr　いわき市見せる課
Dr　株式会社電通 マーケティングソリューション局第 4MD 室 菅本英克
D　いわき見える化プロジェクトチーム

2016

壁掛け収納［アップライトシリーズ 壁掛け］P.28、茶器［茶筒］P.64、充電式スティックタイプクリーナー［アイリスオーヤマ 軽量スティッククリーナー ラクティ IC-SDC2］P.84、布団用電気掃除機［超吸収ふとんクリーナー（IC-FAC2, KIC-FAC2）］P.84、丸形 LED ランプ［丸形 LED ランプ LDFCL3030D/N/L, 3032D/N/L, 3040D/N/L, 3240D/N/L］P.84、薄型直付 LED 照明［1050N-S3-W/1045L-S3-W/1050N-SJ3-W/1045L-SJ3-W］P.84、カットソー［ティージーオーセンティッククラシック］P.88、グッドデザイン金賞：車椅子［COGY］P.90、グッドデザイン・ロングライフデザイン賞：スツール［バタフライスツール S-0521］P.94、乳幼児向け食器［バイオマスプラスティック食器 "PAPPA Series"］P.105、グッドデザイン金賞：BRT（バス高速輸送システム）［気仙沼線 / 大船渡線 BRT］P.142、グッドデザイン特別賞［復興デザイン］：災害公営住宅［岩沼市玉浦西災害公営住宅 B-1 地区］P.192、グッドデザイン・ベスト 100：［ウダーベ音楽祭］P.260

青森県

集合住宅［カレ・ド・ブラン］
有限会社松浦建設 松浦一級建築設計事務所
Pr　有限会社松浦建設 松浦一級建築設計事務所 松浦良博
Dr　有限会社松浦建設 代表取締役社長 松浦嘉瑞
D　　有限会社松浦建設 松浦一級建築設計事務所 松浦良博

お米［ペボラ（ペットボトルライス）］
株式会社 PEBORA
Pr　川村静功 代表取締役社長
Dr　川村静功 代表取締役社長
D　　川村航人

住宅［横格子の家］
アカ建築工房株式会社
Pr　アカ建築工房株式会社 代表取締役 赤田光明
Dr　株式会社 Fractal 設計事務所 代表取締役 小林学
D　　赤田光明

岩手県

集会場と商業施設［集落の集会場］
大槌町＋復興まちづくり大槌株式会社＋一般財団法人日本アムウェイOne by One 財団＋
株式会社ディー・サイン＋合同会社白川在建築設計事務所

Pr　株式会社ディー・サイン 長尾成浩

Dr　合同会社白川在建築設計事務所 白川在

D　合同会社白川在建築設計事務所 白川在

宮城県

アトリエ併用住宅［大河原の家］
おいかわ美術修復＋井上貴詞建築設計事務所

Pr　おいかわ美術修復 及川崇

Dr　井上貴詞建築設計事務所 井上貴詞

D　井上貴詞建築設計事務所 井上貴詞

食育を目的とした体験型のお寿司屋さん［泳ぎ寿司］
石巻市＋株式会社博報堂＋株式会社東北博報堂＋株式会社博報堂アイ・スタジオ

Pr　株式会社東北博報堂 佐藤昌敏、佐藤雄一、見物瞳＋株式会社博報堂アイ・スタジオ
　　當摩和也＋株式会社アマナ 鈴木悠也、長沼零児

Dr　株式会社博報堂 清水千春、志水雅子＋株式会社博報堂アイ・スタジオ 川崎順平＋
　　株式会社アマナ 古山俊輔、桑原陽

D　株式会社博報堂 清水千春＋アトリエ灯 沙羅＋株式会社ネスト 前田直子、倉持美紀、佐々木美華＋
　　株式会社博報堂アイ・スタジオ 宮本祐一、林麻衣子、朝日田卓哉、小井仁、茶谷亮裕、加藤咲

書籍［くりはらツーリズムハンドブック『地元食の本』］
くりはら食ツーリズム研究会

Pr　くりはら食ツーリズム研究会 主任研究員 高橋幸代

Dr　くりはら食ツーリズム研究会 会長 小野寺麗子／副会長 大関喜稔子／主任研究員 高橋幸代／
　　研究員 三塚悦子、山内玲子、川村茂子、高橋恵美子、高橋久子、塚原茉衣子

D　くりはら食ツーリズム研究会 番頭 大場寿樹

公共施設建築［郡山市立中央公民館・勤労青少年ホーム］
株式会社 NTT ファシリティーズ 一級建築士事務所東北支店

Pr　北村達郎

Dr　園部晃平、斎藤堅二郎、谷沢弘容

D　意匠 園部晃平、小笠原順子、深澤悠美／構造 斎藤堅二郎、谷沢弘容、宮崎政信、柏井康彦／
　　設備 小谷健司、千葉真貴、百瀬祐規、井澤祐輔

缶詰［鹿缶］
一般社団法人はまのね＋株式会社湯浅商店

Pr　一般社団法人はまのね 代表理事 亀山貴一

Dr　株式会社湯浅商店 代表取締役 松永政治

D　一般社団法人はまのね 鈴木貴美子

戸建住宅［七読の家］
佐伯裕武

D　佐伯裕武

震災復興メモリアル施設［せんだい 3.11 メモリアル交流館］
仙台市

Pr　仙台市

D　SSD デザインチーム 本江正茂、岩澤拓海、小山田陽、渡邊拓、長内綾子、松井健太郎、
　　工藤拓也、高橋創一、柿澤祐樹、門傳一彦、梅田かおり、齋藤高晴

地域交流センター［ナミイタ・ラボ］
ナミイタ・ラボ

Pr　鈴木紀雄、天沼竜矢、片岡照博、熊谷玄、小林徹平、菅原麻衣子、土岐文乃、中村真一郎

Dr　青木甚一郎、伊藤武一、天沼竜矢、片岡照博、熊谷玄、小林徹平、菅原麻衣子、土岐文乃、
　　中村真一郎

D　天沼竜矢、片岡照博、熊谷玄、小林徹平、菅原麻衣子、土岐文乃、中村真一郎

コミュニティ支援活動［やりましょう盆踊り］
株式会社河北アド・センター

Pr　小川倫憲

国産エレキギターの製造販売店舗［GLIDE GARAGE］
株式会社セッショナブル＋井上貴詞建築設計事務所

Pr　株式会社セッショナブル 梶屋陽介

Dr　井上貴詞建築設計事務所 井上貴詞

D　井上貴詞建築設計事務所 井上貴詞

複合型体験施設［MORIUMIUS］
公益社団法人 MORIUMIUS

Pr　MORIUMIUS 油井元太郎

Dr　MORIUMIUS 北本英光＋ドライブディレクション 後藤国弘＋ソイルデザイン 四井真治

D　隈研吾＋手塚貴晴＋オンデザインパートナーズ 西田司＋棟方デザイン事務所 棟方則和

秋田県

劇場・図書館 [由利本荘市文化交流館／カダーレ]
由利本荘市＋一般社団法人カダーレ文化芸術振興会＋株式会社新居千秋都市建築設計
Pr　由利本荘市
Dr　新居千秋
D　　新居千秋、吉崎良一、浅井正憲、新居未陸、矢野寿洋

山形県

コミュニティ [熱中小学校]
廃校再生プロジェクト NPO 法人はじまりの学校
Pr　佐藤廣志
Dr　堀田一芙
D　　竹村譲

福島県

窓 [アルミと杉の複合サッシ「エピソード杉」]
株式会社四季工房
Pr　株式会社四季工房 代表取締役 野崎進

干しぶどう [国産大粒高級枝付き干しぶどう]
株式会社フルーツのいとう園＋株式会社ファームステッド
Pr　長岡淳一
Dr　阿部岳
D　　阿部岳

液晶保護シート [スイッチミラー]
株式会社吉城光科学
Pr　株式会社吉城光科学 代表取締役社長 吉田尚正
Dr　株式会社吉城光科学 取締役 佐藤徳男
D　　株式会社吉城光科学 取締役 佐藤徳男

IoT プロトタイピング Kit [ふぁぼ]
株式会社 FaBo
Pr　株式会社 FaBo 製品企画室 佐々木陽
Dr　株式会社 FaBo 製品企画室 山内秀樹
D　　株式会社 FaBo 製品企画室 佐々木陽、山内秀樹＋
　　　株式会社 Gclue モバイル 小林菜摘、穂積智

茨城県

建築金物［オメガシュリンク座金］
株式会社タナカ

Pr　株式会社タナカ 井上柾弘、大津衛雄

Dr　株式会社タナカ 諸岡浩樹、松浦建二

D　株式会社タナカ 三浦健史、坂野潤

エンドユーザ向けソフトウェア開発環境［MZ Platform］
国立研究開発法人産業技術総合研究所

Pr　製造技術研究部門

その他

菓子［おやつ TIMES］
東日本旅客鉄道株式会社＋株式会社ジェイアール東日本商事＋ NOSIGNER 株式会社＋株式会社
DODO DESIGN ＋株式会社紀ノ國屋＋株式会社オレンジページ＋株式会社 JR 東日本リテールネット＋株式会社ジェイアール東日本物流＋ジェイアールバス東北株式会社＋東北鉄道運輸株式会社

Pr　東日本旅客鉄道株式会社＋株式会社ジェイアール東日本商事＋ NOSIGNER 太刀川瑛弼

Dr　NOSIGNER ＋株式会社紀ノ國屋＋株式会社オレンジページ＋株式会社 JR 東日本リテールネット＋株式会社ジェイアール東日本物流＋ジェイアールバス東北株式会社＋東北鉄道運輸株式会社

D　NOSIGNER 太刀川瑛弼＋ DODO DESIGN 堂々穣

梱包容器［オリニギリ］
向日葵設計＋ニシダデザイン＋株式会社高速

Pr　向日葵設計 新田知生

Dr　向日葵設計 新田知生

D　向日葵設計 新田知生＋ニシダデザイン 西田俊和

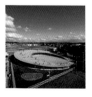

健康コミュニティ
［からだの学校～「幸せな老い方」を実現する健康コミュニティのデザイン～］
京都大学大学院 医学研究科＋京都市立芸術大学＋ JA 福島厚生連 白河厚生総合病院

Pr　京都大学大学院医学研究科 福間真悟

Dr　京都市立芸術大学 ビジュアルデザイン研究室 辰巳明久

D　京都大学大学院医学研究科 福間真悟＋京都市立芸術大学 ビジュアルデザイン研究室
辰巳明久、山本史＋ KEIGAN 徳田貴司＋京都大学総合博物館 塩瀬隆之

保育園［よしの保育園］
株式会社手塚建築研究所

D　手塚建築研究所 手塚貴晴、手塚由比

テレビ向けクラウドサービス
[レグザクラウドサービス「TimeOn」"みるコレ"]
株式会社東芝＋東芝映像ソリューション株式会社
Pr　東芝映像ソリューション株式会社 片岡秀夫、中村任志
Dr　東芝デザインセンター 高間俊明
D　　東芝デザインセンター 松島秀樹、池田隆佑、渡辺隆行

HD モバイルプロジェクター［MP-CL1］
ソニー株式会社＋ソニーエナジー・デバイス株式会社
Pr　　ソニーエナジー・デバイス株式会社
Dr　　ソニー株式会社 クリエイティブセンター 田幸宏崇
D　　　ソニー株式会社 クリエイティブセンター 森澤有人

2017

グラス［生涯を添い遂げるグラス ワイングラス k シリーズ］P.32、グラス［生涯を添い遂げるグラス SAKE グラス］P.32、［クロテラス］P.52、電球［アイリスオーヤマ LED 人感センサー電球 LDR8L-H-6S LDR8N-H-6S LDR5L-H-6S LDR5N-H-6S］P.84、グッドデザイン・ロングライフデザイン賞：座椅子［座イス S-5046］P.94、キッズ家具［トッカトゥットシリーズ］P.105、カフェ公民館［ブルーファームカフェ］P.128、グッドデザイン金賞：クルーズトレイン［TRAIN SUITE 四季島］P.142、グッドデザイン金賞：中学校［陸前高田市立高田東中学校］P.174

青森県

ダム［津軽ダム］
国土交通省 東北地方整備局 岩木川ダム統合管理事務所（旧 津軽ダム工事事務所）＋
株式会社東京建設コンサルタント＋株式会社イー・エー・ユー
Pr　　国土交通省 東北地方整備局 津軽ダム工事事務所、津軽ダム景観検討委員会
Dr　　篠原修
D　　　株式会社東京建設コンサルタント 井上大介＋株式会社イー・エー・ユー 西山健一、田中毅

木製サッシ［マドバ］
株式会社日本の窓
Pr　株式会社東京組
Dr　株式会社東京組
D　　株式会社東京組

新聞特別刷り［Economic Monday］
デーリー東北新聞社＋株式会社 Hotchkiss
D　　宇井百合子、デーリー東北新聞社

岩手県

ねこずきなトート［キャットキャリーバッグ］
株式会社クロス・クローバー・ジャパン
Pr　株式会社クロス・クローバー・ジャパン 太野由佳子＋株式会社中川政七商店
Dr　株式会社クロス・クローバー・ジャパン 太野由佳子＋株式会社中川政七商店
D　　株式会社クロス・クローバー・ジャパン 太野由佳子／
　　　nekozuki ちゃっくん、ぽんちゃん＋株式会社中川政七商店

自走式搬器［自走式搬器［BCR ー 130B］］
イワフジ工業株式会社
Pr　イワフジ工業株式会社 取締役 川崎智資
Dr　イワフジ工業株式会社 執行役員 開発部 有吉実
D　　イワフジ工業株式会社 開発部設計課第 1 設計係 専任係長 中嶋慎吾

地場産木材と地場技術による地域づくり［すみた・木いくプロジェクト］
住田町＋ナグモデザイン事務所＋すみた・木いくプロジェクト
Pr　住田町長 神田謙一
Dr　住田町 企画財政課 課長 横澤則子
D　　ナグモデザイン事務所 南雲勝志

工場建設トータルサービスブランド［脱 3K 工場建設ファクトリア］
株式会社タカヤ
Pr　株式会社タカヤ ファクトリアチーム コーポレートプランニング室
Dr　株式会社タカヤ ファクトリアチーム コーポレートプランニング室
D　　株式会社タカヤ ファクトリアチーム コーポレートプランニング室

家庭用遠赤外線ヒーター［マイヒートセラフィ MHS-700］
株式会社インターセントラル

D　INDIGO DESIGN 有限会社 代表 菅悟史

家庭用遠赤外線ヒーター［マイヒートセラフィ MHS-900］
株式会社インターセントラル

D　INDIGO DESIGN 有限会社 代表 菅悟史

災害備蓄品
［逃げた先にある安心（もしもの備え、5 年保存可能な災害備蓄 Kit）］
非営利型一般社団法人かたつむり＋北上アビリティーセンター

Pr　非営利型一般社団法人かたつむり 大西智史

Dr　非営利型一般社団法人かたつむり 吉田富美子

D　北上アビリティーセンター 赤坂良幸

宮城県

小学校におけるコミュニティデザインの取組［東松島市立宮野森小学校］
公立大学法人宮城大学

Pr　東松島市教育委員会

Dr　宮城大学事業構想学群長 風見正三

D　風見正三、風見正三研究室（永山克男、近藤卓、相田茉美、佐藤加奈絵）、
　　児玉治彦、山田智彦、長澤悟、シーラカンス K&H（工藤和美、堀場弘、菅野龍）、
　　佐藤淳建築構造事務所、盛総合設計 他

商業施設［八木山ゲートテラス］
株式会社 AL 建築設計事務所＋東北工業大学工学部建築学科福屋粧子研究室＋
株式会社エイトリー

Pr　八木山ベニーランド

Dr　東北工業大学 工学部 建築学科 福屋粧子研究室

D　株式会社 AL 建築設計事務所 小島善文、堀井義博、福屋粧子

グッドデザイン特別賞［復興デザイン］
マーケット［ゆりあげ港朝市］
ゆりあげ港朝市協同組合＋針生承一建築研究所＋セルコホーム株式会社＋閖上復興支援研究者チーム

Pr　ゆりあげ港朝市協同組合 櫻井広行

Dr　永野聡、日詰博文、山田俊亮

D　針生承一建築研究所 針生承一、栁澤陽子＋セルコホーム株式会社 杉浦洋一

災害公営住宅、店舗、集会所［八日町 236］
八日町地区共同住宅建設組合＋ LLC 住まい・まちづくりデザインワークス
Pr　八日町地区共同住宅建設組合
Dr　早稲田大学都市・地域研究所 阿部俊彦、岡田昭人
D　　LLC 住まい・まちづくりデザインワークス 津久井誠人、阿部俊彦、吉川晃司

山形県

まちづくり制度［ベビーボックスプロジェクト］
特定非営利活動法人 aLku
Pr　有限会社本田屋本店 本田勝之助
Dr　一般社団法人 WAO 生駒芳子
D　　東京藝術大学大学院美術研究科デザイン専攻 海老根佳世

金属製外壁材［SF- ビレクト］
アイジー工業株式会社
Pr　株式会社スタジオ・ノア 森信人＋アイジー工業株式会社 国分利秀
Dr　アイジー工業株式会社 安達伸一、菊地伸一
D　　アイジー工業株式会社 竹屋孝志、眞田耕一郎、齋藤寿実、海藤真広、石垣温子、笹川愛美

福島県

こま板 そば道具［アーチこま板］
有限会社中村豊蔵商店
Pr　中村啓介
Dr　寺西恭子
D　　寺西大三郎

神棚［かみだな］
株式会社正木屋材木店
Pr　株式会社正木屋材木店 代表取締役 大平宏之
Dr　株式会社正木屋材木店 取締役 大平祐子
D　　mizmiz design 水野憲司

飲食店［からすや食堂］
からすや食堂＋株式会社栗田祥弘建築都市研究所
Pr　遠藤義康
D　　栗田祥弘

桃［シェアフルーツ］
有限会社伊達水蜜園

Pr　佐藤佑樹
Dr　河野愛
D　河野愛＋工藤陽介

枕［眠り杉枕（ねむりすぎまくら）］
株式会社磐城高箸

Pr　遠山産業株式会社 佐藤光弘、高橋正行
Dr　岩見哲夫、町田幸司
D　馬場立治、鳥居塚実

美術館［はじまりの美術館］
社会福祉法人安積愛育園

Pr　社会福祉法人安積愛育園 理事長 佐久間啓
Dr　社会福祉法人安積愛育園 品川寿仁、岡部兼芳＋医療法人安積保養園 二宮瑠衣子＋
　　有限会社無有建築工房 竹原義二＋株式会社 studio-L 山崎亮＋他
D　はじまりの美術館 岡部兼芳、小林竜也、大政愛、関根詩織＋
　　有限会社無有建築工房 玉井淳＋株式会社 studio-L 西上ありさ、出野紀子＋
　　ストアハウス 大和田雄樹＋千葉真利＋恋水康俊＋寄り合いメンバー＋他

蕎麦打ち麺棒［木製 つなぎめん棒］
有限会社中村豊蔵商店

Pr　中村啓介

クラウド型電子カルテ［HealtheeOne クラウド］
株式会社 HealtheeOne

Pr　株式会社 HealtheeOne 小柳正和、瀬川泰正
Dr　株式会社 HealtheeOne 瀬川泰正、功刀さゆり
D　馬渡陽明、細田純平

和菓子［PONTE シリーズ］
株式会社長門屋本店

Pr　株式会社長門屋本店

茨城県

マンホール蓋 [テーパーダイア]
日本電信電話株式会社
Pr　出口大志
Dr　西本和弘
D　足利翔

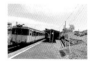

人材育成プロジェクト [ローカル鉄道・地域づくり大学]
ひたちなか海浜鉄道株式会社＋株式会社フラッグ＋株式会社インターテクスト
Pr　ひたちなか海浜鉄道株式会社 代表取締役社長 吉田千秋
Dr　株式会社フラッグ 代表取締役 久保浩章
D　株式会社インターテクスト 代表取締役 海野裕

その他

屋根葺き材 [はたらく屋根 屋根材型モジュール エコテクノルーフ]
株式会社タニタハウジングウエア＋株式会社吉岡
Pr　株式会社タニタハウジングウエア 常務取締役 木村吉宏
Dr　株式会社タニタハウジングウエア PV 推進室長 下山真一
D　株式会社吉岡 顧問 石川修＋株式会社タニタハウジングウエア
　　PV 推進室リーダー 山内清孝

災害公営住宅 [矢吹町中町第二災害公営住宅]
岩堀未来建築設計事務所＋長尾亜子建築設計事務所＋福島県矢吹町
Dr　岩堀未来建築設計事務所＋長尾亜子建築設計事務所
D　岩堀未来、長尾亜子

小学校 [山元町立山下第二小学校]
株式会社佐藤総合計画＋株式会社 SUEP.

4K 有機 EL テレビ [レグザ X910 シリーズ]
株式会社東芝＋東芝映像ソリューション株式会社
Pr　東芝映像ソリューション株式会社 村沢圧司
Dr　株式会社東芝 デザインセンター 倉増裕
D　株式会社東芝 デザインセンター 本田達也

ホーム IoT ターミナル［TH-GW10］
株式会社東芝＋東芝映像ソリューション株式会社
Pr　東芝映像ソリューション株式会社 村沢圧司
Dr　株式会社東芝 デザインセンター 倉増裕
D　株式会社東芝 デザインセンター 本田達也、渡辺隆行

2018

マグ［生涯を添い遂げるマグ］P.32、ぐい呑セット［IKKON］P.52、裂き織［「裂き織り」で眠ってい
た布に新しい命を吹き込む「さっこら project」］P.70、ワークショップキット［ISHINOMAKI BIRD
KIT］P.72、作業用照明［プロレッズ 充電式 LED ベースライト（LWT-1000BB）］P.84、グッドデザイン・
ベスト 100：アームチェア［STICK］P.94、板倉建築の普及啓発活動［板倉構法をハブとした震災復興
のための一連の活動］P.138、劇場（多目的ホール）［釜石市民ホール TETTO］P.154、グッドフォーカ
ス賞［復興デザイン］：小学校、中学校、児童館［釜石市立唐丹小学校・釜石市立唐丹中学校・釜石市
唐丹児童館］P.160、グッドフォーカス賞［復興デザイン］：共同住宅（災害公営住宅）［釜石市の復興公
営住宅（大町復興住宅 1 号、天神復興住宅）］P.166、女川町震災復興事業［女川駅前シンボル空間］P.180、
グッドフォーカス賞［復興デザイン］：地図集制作活動［福島アトラス―原発事故避難 12 市町村の復
興を考えるための地図集制作活動―］P.207、グッドデザイン・ベスト 100：コミュニティ施設［石巻・
川の上プロジェクト第 2 期「耕人館」&「たねもみ広場」］P.234、グッドフォーカス賞［地域社会デ
ザイン］：地域包括ケア支援システム［ナラティブブック秋田］P.237、教育プログラム［東北芸術工科
大学 コミュニティデザイン学科］P.240、蒟蒻／お土産／地域ブランド／地域産品［白河蒟蒻］P.246、
地域ブランド／お土産／伝統工芸品［福の小みやげ］P.246

青森県

観光／ネイチャーツアー
［奥入瀬渓流氷瀑ツアーによる観光資源の創出と地域活性の取り組み］
青森県十和田市＋パナソニック株式会社
Pr　青森県十和田市
Dr　青森県十和田市＋パナソニック株式会社 内田信吾
D　パナソニック株式会社 吉塚奈月、平間寛之、葛西啓祐

岩手県

フライロッド［漆塗フライロッド「Vruxi」シリーズ］
稲垣元洋

Pr 　稲垣元洋

Dr 　稲垣元洋

D 　　稲垣元洋

「たたら製鉄」による住田町のまちづくり ［すみた・てつくり（鉄づくり）プロジェクト］
住田町＋一般社団法人邑サポート＋すみた・てつくり（鉄づくり）プロジェクト＋
せたまい町歩きガイド＋ナグモデザイン事務所

Pr 　住田町 町長 神田謙一

Dr 　一般社団法人邑サポート 木村直紀＋福岡大学 教授 柴田久

D 　　ナグモデザイン事務所 代表 南雲勝志

チョコレート［チョコ南部 PREMIUM Nanbu Tablet］
株式会社小松製菓

Pr 　株式会社小松製菓 執行役員 青谷耕成

Dr 　大場伸之

D 　　Uptight 梅沢和也

宮城県

被災地支援活動［石巻復興きずな新聞］
石巻復興きずな新聞舎

Pr 　石巻復興きずな新聞舎 編集長 岩元暁子

Dr 　石巻復興きずな新聞舎 副編集長 川口穣

内装左官材［エコナウォール 25］
株式会社北洲

Pr 　株式会社北洲 北洲総合研究所 所長 石原英喜

Dr 　株式会社北洲 北洲総合研究所 今野将生

D 　　室内気候研究所 主席研究員・博士（工学）石戸谷裕二

宿泊施設［おんせんキャンプ Shima Blue］
株式会社 T-plan ＋トコツク建築設計事務所

Pr 　株式会社エスアールケイ

Dr 　株式会社 T-plan ＋トコツク建築設計事務所

D 　　株式会社 T-plan ＋トコツク建築設計事務所

大学セミナールーム［東北大学建築 CLT モデル実証棟］
宮城県 CLT 等普及推進協議会＋株式会社佐藤総合計画＋株式会社鈴木建築設計事務所
Pr　宮城県 CLT 等普及推進協議会 齋藤司
Dr　東北大学大学院工学研究科都市建築学専攻（意匠）石田壽一、藤山真美子・
　　（構造）前田匡樹・（環境）小林光
D　株式会社佐藤総合計画 前見文武＋株式会社鈴木建築設計事務所 藤原薫

震災復興支援／コミュニティ・デザイン［復興コミュニティデザイン］
特定非営利活動法人つながりデザインセンター・あすと長町
Pr　特定非営利活動法人つながりデザインセンター・あすと長町 副代表理事 新井信幸
Dr　特定非営利活動法人つながりデザインセンター・あすと長町 事務局長 宮本愛
D　特定非営利活動法人つながりデザインセンター・あすと長町 副代表理事 新井信幸

庁舎／総合支所［南三陸町役場庁舎／歌津総合支所・歌津公民館］
南三陸町＋株式会社久米設計＋ピークスタジオ一級建築士事務所
Pr　南三陸町
Dr　株式会社久米設計 五十嵐学
D　株式会社久米設計 五十嵐学、新谷泰規＋
　　ピークスタジオ一級建築士事務所 小澤祐二、藤木俊大

山形県

炭［やまが炭］
株式会社長沢燃料商事
Pr　株式会社長沢燃料商事 代表取締役社長 長澤文紀
Dr　株式会社長沢燃料商事 代表取締役社長 長澤文紀
D　東北芸術工科大学 グラフィックデザイン学科 田中研究室

福島県

託児所併設型カフェ
［いわき市大工町プロジェクト 託児サービス付きサンドウィッチカフェ「ichi」］
株式会社 Rinen ＋株式会社コスモスモア
Pr　株式会社 Rinen 松本麻衣子＋特定非営利活動法人 TATAKIAGE Japan 松本丈
Dr　株式会社コスモスモア 大野竜太
D　株式会社コスモスモア 小川将克＋株式会社シーエーコマンドジー

壁紙［桐壁紙］
株式会社松竹工芸社
Pr　株式会社松竹工芸社 代表取締役 小針悦也
D　株式会社松竹工芸社 代表取締役 小針悦也

水回り用品、食器［ひのきのぷら］
株式会社光大産業

Dr　富永周平

そば道具セット［Enjoy SOBAUCHI そば道具 7 点セット］
有限会社中村豊蔵商店

Pr　中村啓介

Dr　頑固そば道具 会津豊蔵

D　八木君敏

茨城県

［パットラスゼット］
パットラス株式会社

Pr　パットラス株式会社

Dr　パットラス株式会社

D　パットラス株式会社

別荘［春霞の家］
ono 設計室

Pr　小野剛

Dr　小野剛

D　小野剛

その他

コミュニティ［あきた年の差フレンズ部］
株式会社 studio-L ＋あきた年の差フレンズ部

Pr　株式会社 studio-L 山崎亮

Dr　株式会社 studio-L 出野紀子、西上ありさ＋有限会社れんこん舎 渡辺直子

D　株式会社 studio-L 出野紀子、西上ありさ＋有限会社れんこん舎 渡辺直子

幼保連携型認定こども園［九品寺こども園］
株式会社アトリエ 9 建築研究所＋株式会社ジャクエツ環境事業＋学校法人明照学園

Pr　学校法人明照学園 遠藤顕道

Dr　株式会社ジャクエツ環境事業 德本達郎

D　株式会社アトリエ 9 建築研究所 呉屋彦四郎

自然葬地［清涼院 樹林墓苑］
宗教法人東長寺＋宗教法人清涼院＋株式会社ヒュマス

Pr　東長寺 住職 瀧澤遥風

Dr　東長寺 手島涼仁

D　　千葉大学 准教授 霜田亮祐＋株式会社ヒュマス 高沖哉

認定こども園［認定こども園 なこそ幼稚園］
株式会社川島真由美建築デザイン＋学校法人勿来中野学園

Pr　学校法人勿来中野学園

Dr　川島真由美

D　　川島真由美

住宅［ハウス グッパル］
bandao 一級建築士事務所

Pr　菅原宏

Dr　bandao 一級建築士事務所 上野達郎

D　　bandao 一級建築士事務所 上野達郎

グッドデザイン・ベスト100
キャンペーン［はじめてばこキャンペーン］
株式会社電通＋株式会社テレビ新広島＋株式会社テレビ愛媛＋
株式会社テレビ長崎＋青森放送株式会社＋石川テレビ放送株式会社＋
株式会社テレビ西日本＋鹿児島テレビ放送株式会社

Pr　株式会社電通 関西メディアビジネス局 中川敏宏／テレビビジネス4部 玉井久美子／
　　ローカル業務部 和崎祐貴、長岡由希子、郡司淳、宍田裕紀＋
　　電通クリエーティブフォース 草苅裕子

Dr　株式会社電通 1CRP局 籠島康治、多田明日香、矢野華子、北恭子／3CRP局 間野麗、
　　宇崎弘美／5CRP局 橋本新、大重絵里

D　　ノースショア株式会社 前田直子、白木久美子、野澤彩、倉持美紀、佐々木美華、岡本鈴奈＋
　　株式会社アドブレーン 薄葉理沙、吉田典世

被曝の森のライブ音［被曝の森のライブ音 プロジェクト］
東京大学空間情報科学研究センター 小林博樹研究室

2019

南部鉄器 急須［南部鉄器急須 HEAT］P.22、商業施設［わっぱビルヂング］P.36、大館曲げわっぱ［大館曲げわっぱ ワイン・クーラー］P.42、お燗器［IKKON お燗器］P.52、LED 作業用照明［アイリスオーヤマ・プロレッズ・作業用ワークライト（LWT-10000B-AJ）］P.84、グッドデザイン・ロングライフデザイン賞：椅子［低座イス S-5016］P.94、椅子［bambi F-3249］P.94、生産者のケータリングサービス［農ドブル］P.128、遊び場［ただのあそび場］P.133、グッドデザイン金賞：市民交流センター［須賀川市民交流センター tette］P.200、食品［元祖ラヂウム玉子］P.246、グッドデザイン金賞：地域包括ケア［いわきの地域包括ケア igoku（いごく）］P.252

岩手県

チューブポンプシステム［積み重ね可能なシングルチャンネルヘッド小型ポンプ：マイクロチューブポンプシステム］
株式会社アイカムス・ラボ
Pr　株式会社アイカムス・ラボ 代表取締役 片野圭二、取締役 上山忠孝
Dr　株式会社アイカムス・ラボ 開発部 主任技師 小此木孝仁
D　　株式会社アイカムス・ラボ 開発部 グループマネージャー　安西洋平、安田玲子、須藤詩乃

まんま台セパレート［ネコ用の食器スタンド］
株式会社クロス・クローバー・ジャパン
Pr　株式会社クロス・クローバー・ジャパン 太野由佳子
Dr　株式会社クロス・クローバー・ジャパン 太野由佳子
D　　nekozuki ちゃっくん、ぽんちゃん／株式会社クロス・クローバー・ジャパン 太野由佳子

岩手県産胡瓜と唐辛子の辛口醤油漬［呑んべえ漬］
ハコショウ食品工業株式会社
Pr　元気化研究所 代表 佐藤和也
D　　HAND DESIGN 代表 小笠原一志

かご・バスケット［バンドシー バスケット］
バンドシー株式会社
Pr　バンドシー株式会社 井窪浩一朗
Dr　バンドシー株式会社 井窪浩一朗
D　　バンドシー株式会社 井窪浩一朗

ローカルメディア web サイト［まきまき花巻］
花巻市
Pr　花巻市 地域おこし協力隊 塩野夕子
Dr　花巻市 地域おこし協力隊 岡田芳美

衣類［SAPPAKAMA］
株式会社京屋染物店
Pr　株式会社京屋染物店＋株式会社祭り法人射的 佐藤啓＋株式会社ワーフ 前川正人
Dr　株式会社京屋染物店＋株式会社祭り法人射的 佐藤啓＋株式会社ワーフ 前川正人
D 　株式会社京屋染物店＋千葉智

宮城県

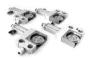

ナイフユニット［アドヴァンスヘッド］
東洋刃物株式会社
Pr　東洋刃物株式会社 杉原匡彦、佐藤浩司
Dr　東洋刃物株式会社 佐藤浩司
D 　東洋刃物株式会社 佐藤浩司、布施孝之、品川敦輝

医、食、住と学びの多世代交流複合施設［アンダンチ］
株式会社未来企画
Pr　株式会社未来企画 福井大輔
Dr　コンサルティング：株式会社結わえる 荻野芳隆＋
　　アートディレクション：ベクトカルチャー株式会社 伊藤太一
D 　株式会社トランジット 工藤雅俊＋株式会社アトリエアムニー 飯沼伸久＋AE5 Partners
　　皆川拓、鈴木将記＋ベクトカルチャー株式会社 伊藤太一、目瀬幸太、沖田萌未＋後閑宗一郎

**復興デザイン［気仙沼内湾ウォーターフロント・「迎」ムカエル・
「創」ウマレル（PIER7）］**
内湾地区復興まちづくり協議会＋ LLC 住まい・まちづくりデザインワークス＋株式会社アール・ア
イ・エー＋有限会社オンサイト計画設計事務所＋ぼんぼり光環境計画株式会社＋宮城県＋気仙沼市
Pr　内湾地区復興まちづくり協議会 会長 菅原昭彦、同 公共施設・観光部会長 宮井和夫、宮城県、気仙沼市
Dr　早稲田大学都市・地域研究所 阿部俊彦
D 　住まい・まちづくりデザインワークス（阿部俊彦、津久井誠人）、アール・アイ・エー（村山寛、増見収太、
　　今井圭）、オンサイト計画設計事務所（長谷川浩己、須貝敏如）、ぼんぼり光環境計画（角舘政英、竹内俊雄）

ナイフホルダー［高精度移動式ナイフホルダー"クイックモデル"］

東洋刃物株式会社
Pr　東洋刃物株式会社 杉原匡彦、佐藤浩司
Dr　東洋刃物株式会社 佐藤浩司
D 　東洋刃物株式会社 佐藤浩司、布施孝之、品川敦輝

木造トラス構法［新シザーズトラス構法］
株式会社ジェーエーシー
D　合同会社宇和建築設計事務所

保育所［名取ひよこ園］
特定非営利活動法人ひよこ会＋株式会社石森建築設計事務所＋皆成建設株式会社
Pr　石森史寛
D　佐藤まどか

デザインとクラフトによる障がい者自立支援［RATTA RATTARR］
株式会社チャレンジドジャパン

Pr　常務取締役 澤田駿介
Dr　クリエイティブディレクター 須長檀＋マークルデザイン 武井衛＋蛸嶋大介＋
　　Staffan Holm ＋株式会社チャレンジドジャパン ひゅーまにあ軽井沢／ひゅーまにあ千葉東
D　アトリエリスタ 塚元恵、水澤春奈、小林あや、クリエイター 義康、井出、二木、奈々、拓雄、
　　徳吉、ゆき、里香、出間、別府、木次、秋山、聖哉、磯貝、北澤、大樹、岡本、高松、新井、
　　澤井、難波、竹内、絵美、岩崎

house［Syogen houses］
Ginga architects
D　Koji Takeda

山形県

事務所併用住宅［六日町の町屋］
空間芸術研究所
Pr　空間芸術研究所 矢野英裕
Dr　空間芸術研究所 矢野英裕
D　空間芸術研究所 矢野英裕

セミオーダー住宅［モデルプラン］
株式会社カネカ
Pr　株式会社カネカ 川崎俊一
Dr　株式会社カネカ 川崎恭平
D　株式会社カネカ 川崎恭平

住宅［湯守の旅籠］
井上貴詞建築設計事務所

Pr 井上貴詞建築設計事務所 井上貴詞

Dr 井上貴詞建築設計事務所 井上貴詞

D 井上貴詞建築設計事務所 井上貴詞

木質ペレットストーブ［OU［オウ］］
株式会社山本製作所

Pr 株式会社山本製作所 ソリューション事業部 営業部

Dr 株式会社山本製作所 ソリューション事業部 技術部

D 株式会社アトリエセツナ 代表取締役 渡邉吉太

福島県

蕎麦用 木鉢［富士型こね鉢 寄木造り 木地呂漆仕上］
有限会社中村豊蔵商店

Pr 頑固そば道具 会津豊蔵 製造企画担当 中村啓介

太鼓［和紙が応援太鼓］
株式会社アサヒ研創

Pr 大内和也

Dr 大内和也

D 大内和也、大内正

茨城県

公共建築［かみす防災アリーナ］
茨城県神栖市

Pr 茨城県神栖市

Dr 清水建設・梓設計設計共同企業体 鈴木教久、牧住敏幸、若杉晋吾、加藤洋平、重松英幸＋
studio-L 洪華奈

D フィールドフォー・デザインオフィス 代田哲也、石津麻衣、榊竜太、田中静香＋
OKデザイン室 大内かよ＋岩沢兄弟 岩沢仁、岩沢卓＋
ぼんぼり光環境計画 角舘まさひで、竹内俊雄＋古谷デザイン 古谷俊一

歯科医院［山王歯科］
株式会社 andHAND 建築設計事務所

Pr 株式会社 andHAND 建築設計事務所 代表取締役 飯島洋省

Dr 飯島洋省

D 飯島洋省、鈴木晴人

超急性期医療救護訓練キット［トリアージ72］
国立研究開発法人産業技術総合研究所

Pr　国立研究開発法人産業技術総合研究所 人間情報研究部門 依田育士

Dr　国立研究開発法人産業技術総合研究所 人間情報研究部門 依田育士＋
　　東京医科大学 救急・災害医学分野 内田康太郎

D　城山萌々

その他

小規模多機能施設［小高パイオニアヴィレッジ］
RFA ＋パイオニズム

Pr　和田智行

Dr　但野謙介

D　藤村龍至

地域ブランディング（インバウンド）［郷-institute］
株式会社 mottomo ＋一般社団法人 BOOT ＋有限会社オーボン

Pr　株式会社 mottomo コンテンツプロデューサー MAYKOL MEDINA ＋
　　一般社団法人 BOOT エグゼクティブ・プロデューサー 矢部佳宏

Dr　株式会社 mottomo アートディレクター MAYKOL MEDINA、
　　映像ディレクター AQUILES HADJIS

D　株式会社 mottomo UX＆ ブランディングデザイナー MAYKOL MEDINA ＋
　　有限会社オーボン デザイナー 甲田圭司

2020

酒器［角杯］P.64、マスク［アイリスオーヤマ・ナノエアーマスク・PK-NI7L/PK-NI5L/PK-NI7S］P.84、レコードカートリッジ［NAGAOKA MM カートリッジ JT-80A/JT-80B/JT-1210］P.92、テーブル［bambi F-2737・F-2738・F-2742］P.94、グッドデザイン・ロングライフデザイン賞：チェア［S-0507］P.94、地域における産業循環の取り組み［いわて羊を未来に生かす i-wool（アイウール）プロジェクト］P.118、グッドデザイン・ベスト100：酒器［雄勝ガラス］P.128、食肉加工品メーカー［有限会社ジャンボン・メゾン］P.128、美術館［弘前れんが倉庫美術館］P.152、復興交流施設［葛尾村復興交流館「あぜりあ」の計画・設計・運営に関わる一連の活動］P.207、グッドデザイン・ベスト100：住宅団地［大師堂住宅団地］P.207、グッドデザイン・ベスト100：本社社屋工場［コロナ電気新社屋工場Ⅰ＋Ⅱ期］P.214、グッドフォーカス賞［防災・復興デザイン］：震災遺構［山元町震災遺構中浜小学校］P.286、防災啓発活動［まさかを無くす防災アクション］P.302

青森県

公設試験研究機関による技術開発の PR 手法
[[酒造好適米吟烏帽子展] 科学コミュニケーションに基づく地方公設試の PR]
地方独立行政法人青森県産業技術センター弘前工業研究所

Pr　地方独立行政法人青森県産業技術センター弘前工業研究所 デザイン推進室長 赤田朝子
Dr　地方独立行政法人青森県産業技術センター弘前工業研究所 デザイン推進室 工藤洋司
D　　地方独立行政法人青森県産業技術センター弘前工業研究所 デザイン推進室 鳴海藍

岩手県

鉄器 フライパン［岩鉄鉄器 ダクタイルディープパン 24］
岩手製鉄株式会社

Pr　佐藤満義

鉄器 フライパン［岩鉄鉄器 ダクタイルパン 22、ダクタイルパン 26］
岩手製鉄株式会社

Pr　佐藤満義

海外協働ものづくりプロジェクト［イワテモ］
株式会社モノラボン

Pr　工藤昌代 株式会社モノラボン
Dr　Ville Kokkonen、Harri Koskinen、工藤昌代、村上詩保、小原ナオ子、佐藤利智子
D　　プロダクトデザイン：Ville Kokkonen、Harri Koskinen、大沢和義／
　　　ロゴ・パッケージデザイン：村上詩保

公園［御社地公園］
大槌町＋独立行政法人都市再生機構岩手震災復興支援本部＋町方復興 CMr（前田・日本国土・
日特・パスコ・応用地質 大槌町町方地区震災復興事業共同企業体）＋東京大学 景観研究室＋
株式会社東京建設コンサルタント＋日本測地設計株式会社＋株式会社邑計画事務所＋株式会社
イー・エー・ユー＋喜多裕建築設計事務所＋木内建築計画事務所＋田中雅之建築設計事務所

Pr　大槌町＋独立行政法人都市再生機構岩手震災復興支援本部
Dr　東京大学 景観研究室 中井祐、福島秀哉＋株式会社東京建設コンサルタント＋
　　　日本測地設計株式会社＋株式会社邑計画事務所
D　　町方復興 CMr＋株式会社イー・エー・ユー 西山健一、田邊裕之＋
　　　喜多裕＋木内俊克＋田中雅之＋東京大学 景観研究室 中井祐、福島秀哉

工事現場写真整理代行サービス［カエレル］
株式会社小田島組

Pr　株式会社小田島組 代表取締役社長 小田島直樹＋
　　　ジュークアンリミテッド株式会社 代表取締役社長 加藤瑞紀
Dr　株式会社小田島組 営業本部部長 菅原好貢＋
　　　ジュークアンリミテッド株式会社 代表取締役社長 加藤瑞紀
D　　ジュークアンリミテッド株式会社 代表取締役社長 加藤瑞紀

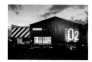

施設ブランディング［キタカミオーツー］
株式会社小田島組

Pr　株式会社小田島組 代表取締役社長 小田島直樹＋
　　ジュークアンリミテッド株式会社 代表取締役社長 加藤瑞紀

Dr　ジュークアンリミテッド株式会社 代表取締役社長 加藤瑞紀

D　ジュークアンリミテッド株式会社 代表取締役社長 加藤瑞紀／空間デザイナー 柿澤志保

総合建設業 本社ビル［キタカミオーツー］
株式会社小田島組

Pr　株式会社小田島組 代表取締役社長 小田島直樹＋
　　ジュークアンリミテッド株式会社 代表取締役社長 加藤瑞紀

Dr　株式会社小田島組 広報部 佐々木崇、畠山沙妃、菅野愛加＋
　　ジュークアンリミテッド株式会社 代表取締役社長 加藤瑞紀、空間デザイナー 柿澤志保

D　ジュークアンリミテッド株式会社 代表取締役社長 加藤瑞紀、空間デザイナー 柿澤志保

地方の祭りを持続させるコミニティ活動
［チャグチャグ馬コ共同馬主プロジェクト］
東京チャグチャグ馬コ

Pr　東京チャグチャグ馬コ 斎藤正信 東京チャグチャグ馬コ＋文化地層研究会 金野万里

Dr　内田祐貴、工藤雄大、江川卓海 一般社団法人マツリズム 大原学
　　チャグチャグ馬コ同好会 菊地和夫、藤倉正裕 馬っこパーク・いわて 山手寛嗣

D　グー・チョキ・パートナーズ株式会社 小野寺学、
　　盛岡情報ビジネス＆デザイン専門学校 千葉潔孝、笠原ひかる

ネコ用爪切り補助具マスク［もふもふマスク］
株式会社クロス・クローバー・ジャパン

Pr　株式会社クロス・クローバー・ジャパン 太野由佳子

Dr　株式会社クロス・クローバー・ジャパン 太野由佳子

D　nekozuki ちゃっくん、ぽんちゃん／株式会社クロス・クローバー・ジャパン 太野由佳子

復興デザイン［陸前高田アムウェイハウス まちの縁側］
陸前高田市＋一般財団法人日本アムウェイ財団＋
株式会社隈研吾建築都市設計事務所＋株式会社長谷川建設

Dr　株式会社隈研吾建築都市設計事務所 隈研吾

D　株式会社隈研吾建築都市設計事務所 大庭晋、荒木海威、叶子萌

培養液自動交換システム［CytoAuto］
株式会社アイカムス・ラボ

Pr　株式会社アイカムス・ラボ 代表取締役 片野圭二

Dr　株式会社アイカムス・ラボ 開発部 小此木孝仁

D　株式会社アイカムス・ラボ 開発部 安西洋平、安田玲子、黒澤修、高橋泰輔、須藤詩乃

宮城県

住宅［上杉の家］
菊池佳晴建築設計事務所

Dr　有限会社今野建業 今野真幸、目黒孝二
D　菊池佳晴建築設計事務所 菊池佳晴

**スマートフォンアプリ［オフィスワークの細分化と
再構築によるビジネスプロセス改革ツール［仕事発注アプリ］タスクス］**
株式会社開日ホールディングス

Pr　株式会社開日ホールディングス 代表取締役 三浦良太
Dr　株式会社開日ホールディングス 代表取締役 三浦良太
D　株式会社開日ホールディングス 代表取締役 三浦良太

集合住宅（賃貸長屋）［サニーグレイス］
合同会社アウフタクト＋関本哲也建築設計事務所

D　合同会社アウフタクト 岩澤拓海＋関本哲也建築設計事務所 関本哲也

屋外什器［定禅寺パークレット -JOZENJI PUBLIC PARKLET-］
株式会社仙台協立＋ Sendai Development Commission 株式会社＋
特定非営利活動法人自治経営＋Ｌ・Ｐ・Ｄ architect office

Pr　株式会社仙台協立／ Sendai Development Commission 株式会社
Dr　株式会社仙台協立／ Sendai Development Commission 株式会社
D　Ｌ・Ｐ・Ｄ architect office 代表 洞口苗子

遠洋まぐろ延縄漁船［第一昭福丸］
株式会社臼福本店

Pr　株式会社臼福本店 プロジェクト事業部（社長：臼井壯太朗）
Dr　有限会社 nendo 佐藤オオキ＋株式会社乃村工藝社 青野恵太
D　有限会社 nendo 佐藤オオキ＋株式会社乃村工藝社 鈴木祥平

住宅［南光台東の家］
一級建築士事務所 SATO+

D　佐藤充、真島嵩啓

日本料理店［日本料理 天野］
Ginga architects
D　Ginga architects 武田幸司

交流施設［みんなの交流館 ならは CANvas］
有限会社都市建築設計集団 /UAPP
Pr　有限会社都市建築設計集団
D　手島浩之、花沢淳、真田菜正、相澤啓太

地域コミュニティづくり
［ムショラを併設したインドネシア料理店ワルンマハール（気仙沼）］
株式会社 SUGAWARA ＋ Kaiba デザインノード株式会社＋認定 NPO 法人底上げ
Pr　株式会社 SUGAWARA 代表取締役 菅原渉
Dr　Kaiba デザインノード株式会社 代表取締役 前田圭悟／
　　認定 NPO 法人底上げ 理事 成宮崇史

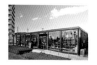

公共施設［利府町まち・ひと・しごと創造ステーション tsumiki］
利府町＋公立大学法人宮城大学＋一般社団法人 Granny Rideto
Pr　宮城大学 副学長 風見正三＋利府町 秘書政策室長 鎌田功紀
Dr　一般社団法人 Granny Rideto 代表理事 桃生和成＋宮城大学 准教授 佐々木秀之＋
　　利府町 政策班 福島俊、櫻井貴徳
D　笹本直裕＋岩本忠健＋渡邊武海＋加賀谷明寛＋葛西淳子＋板橋芳理＋大宮紗妃＋清水冬音＋
　　関本欣哉＋合同会社ホームシックデザイン＋株式会社エコラ＋ワークショップ参加者一同

山形県

草木染工房瓶屋の自然と共に生きる取り組み
［草木染工房 瓶屋の染料畑と作品］
草木染工房 瓶屋
Pr　草木染工房 瓶屋
Dr　草木染工房 瓶屋
D　草木染工房 瓶屋

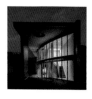

事務所［山形県税理士会館］
空間芸術研究所
Pr　東北税理士会 山形県支部連合会 江部寛
Dr　羽田設計事務所 安達和之
D　空間芸術研究所 矢野英裕

福島県

新聞広告［おくる福島民報 2019］
株式会社福島民報社
Pr　株式会社福島民報社 東京支社営業部 宗像恒成＋
　　株式会社電通東日本 第 1 ビジネスプロデュース局 原田空輝
Dr　株式会社電通 第 3CR プランニング局 熊谷由紀
D　　株式会社電通 第 3CR プランニング局 長島龍大、姉川伊織、三浦麻衣、上田美緒＋
　　株式会社プラグ 高坂さくら

めん棒［空洞メイプルめん棒］
有限会社中村豊蔵商店
Pr　中村啓介

放送局［福島テレビ株式会社本社］
福島テレビ株式会社＋株式会社三菱地所設計
Pr　福島テレビ株式会社
Dr　株式会社三菱地所設計 建築設計二部 寺山直宏
D　　株式会社三菱地所設計 建築設計二部 田中康達

福島の蔵元と乾杯する日本酒と肴の定期便［fukunomo］
株式会社エフライフ
Pr　株式会社エフライフ 代表取締役社長 小笠原隼人
Dr　株式会社エフライフ 野坂実央
D　　株式会社エフライフ 佐久間香織

日本酒［soma］
豊田農園
Pr　菊池一弘、相馬行胤
Dr　但野謙介、山名由希
D　　勝又朋子

あなたを家で独りにさせないカレー屋［with curry（ウィズ カレー）］
株式会社エフライフ
Pr　株式会社エフライフ 小笠原隼人
Dr　株式会社エフライフ 吉川みゆき
D　　株式会社エフライフ 小笠原香織

茨城県

化粧水 / せっけん［納豆ローション・納豆せっけん］
株式会社鈴木ハーブ研究所

Pr　筑波大学芸術系 ローカルデザイン研究室

Dr　筑波大学大学院 市川由佳、大井直人

D　筑波大学大学 小山莉瑛子、窪田千莉

その他

インバータ半自動アーク溶接機［スズキッド アーキュリー 80 ノヴァ］
スター電器製造株式会社＋アルテサーノ・デザイン合同会社

Pr　鈴木穣

Dr　吉田晃永

D　吉田晃永

地域密着型商業施設［ブランチ仙台］
大和リース株式会社＋株式会社プランテック総合計画事務所＋高野ランドスケーププランニング株式会社＋株式会社橋本店＋一般社団法人 Granny Rideto ＋株式会社ユーメディア＋特定非営利活動法人まちづくりスポット仙台

Pr　大和リース株式会社

Dr　大和リース株式会社

D　株式会社プランテック総合計画事務所＋高野ランドスケーププランニング株式会社

漆器［めぐる］
ダイアログ・イン・ザ・ダーク・ジャパン＋漆とロック株式会社

Pr　ダイアローグ・ジャパン・ソサエティ 代表理事 志村季世恵

Dr　漆とロック株式会社 代表 貝沼航＋有限会社ペーパーバック 代表 則武弥

D　ダイアログ・イン・ザ・ダーク・ジャパン アテンド 川端美樹、足利幸子、大胡田亜矢子＋
　　会津漆器職人 石原晋（木地師）、荒井勝祐（木地師）、吉田徹（塗師）、冨樫孝男（塗師）

町役場［山元町役場］
株式会社シーラカンスアンドアソシエイツ＋山元町＋
東北大学大学院工学研究科小野田泰明研究室＋有限会社 SOY source 建築設計事務所

Pr　山元町

Dr　東北大学大学院工学研究科小野田泰明研究室 小野田泰明

D　シーラカンスアンドアソシエイツ / CAt 小嶋一浩、赤松佳珠子、大村真也＋
　　SOY source 建築設計事務所 安田直民

2021

多目的実験型複合施設［石巻ホームベース］P.72、グッドデザイン・ロングライフデザイン賞：家具ブランド［株式会社石巻工房］P.72、グッドデザイン・ロングライフデザイン賞：レコード MP カートリッジ［NAGAOKA カートリッジ MP シリーズ］P.92、地域コミュニティ醸成拠点［ブルーバードアパートメント］P.246、グッドフォーカス賞［防災・復興デザイン］：公共施設［高田松原津波復興祈念公園国営 追悼・祈念施設］P.270

青森県

事務所併用厩舎［曲屋 KANEKO］
有限会社金子ファーム＋特定非営利活動法人プラットフォームあおもり＋フクシアンドフクシ建築事務所＋一般社団法人青森県古民家再生協会＋株式会社小坂工務店
Pr　特定非営利活動法人プラットフォームあおもり 米田大吉
Dr　わかる事務所 玉樹真一郎
D　　フクシアンドフクシ建築事務所 福士譲、福士美奈子、小林繁明

岩手県

アートミュージアム［アップサイクルアートミュージアム］
株式会社ヘラルボニー＋株式会社ペーパーパレード
Pr　株式会社ヘラルボニー 代表取締役社長 松田崇弥／
　　株式会社ヘラルボニー 代表取締役副社長 松田文登
Dr　株式会社ヘラルボニー セールスマネージャー 泉雄太＋
　　株式会社ペーパーパレード アートディレクター 守田篤史
D　　株式会社ヘラルボニー 取締役 佐々木春樹＋
　　株式会社ペーパーパレード　デザイナー 和田由里子

グッドデザイン・ベスト 100
公園［木伏 - water neighborhood -【盛岡市木伏緑地】]
ゼロイチキュウ合同会社
Pr　ゼロイチキュウ合同会社 代表社員 猪原勇輝
Dr　株式会社ビルススタジオ 代表取締役 塩田大成
D　　株式会社ビルススタジオ 代表取締役 塩田大成

南部鉄器［スワローポット］
株式会社及富
Pr　株式会社及富 アートディレクター 菊地海人
Dr　株式会社及富 アートディレクター 菊地海人
D　　株式会社及富 専務取締役 菊地章

コミュニティー施設［ほにほに柳沢］
大森典子建築設計事務所

Pr　柳沢自治会

D　大森典子建築設計事務所 大森典子

食料品［ART Ça va? 缶］
株式会社ヘラルボニー＋一般社団法人東の食の会

Pr　株式会社ヘラルボニー 代表取締役副社長 松田文登＋東の食の会 専務理事 高橋大就

Dr　東の食の会 高橋佑馬

D　株式会社ヘラルボニー デザイナー 丹野晋太郎

アートライフブランド［HERALBONY］
株式会社ヘラルボニー＋株式会社ペーパーパレード

Pr　株式会社ヘラルボニー 代表取締役社長 松田崇弥／
　　株式会社ヘラルボニー 代表取締役副社長 松田文登

Dr　株式会社ヘラルボニー 取締役 佐々木春樹＋
　　株式会社ペーパーパレード アートディレクター 守田篤史

D　株式会社ヘラルボニー 取締役 佐々木春樹＋株式会社ペーパーパレード アートディレクター
　　守田篤史／株式会社ペーパーパレード デザイナー 和田由里子

宮城県

神社［金蛇水神社外苑 SandoTerrace］
金蛇水神社＋株式会社齋藤和哉建築設計事務所＋松井建設株式会社＋
yAt 構造設計事務所合同会社＋株式会社 BLMU

Pr　金蛇水神社 髙橋以都紀

Dr　株式会社齋藤和哉建築設計事務所 齋藤和哉

D　株式会社齋藤和哉建築設計事務所 齋藤和哉＋yAt 構造設計事務所合同会社 中畠敦広＋
　　株式会社 BLMU 松井健太郎

デスクパーティション［コンパクト スクリーン］
有限会社スマッシュ

Dr　有限会社スマッシュ 営業企画 稲葉晴彦

D　有限会社スマッシュ 営業企画 稲葉晴彦＋ killdisco

戸建住宅［素地家［ソジエ］］
株式会社建築工房 零

Pr　株式会社建築工房零 兼 株式会社アオバクラフト 代表取締役社長 小野幸助

D　株式会社建築工房零 兼 株式会社アオバクラフト 代表取締役社長 小野幸助

不動産［地方における空き家を活用したサステナブルな住まいの開発］
株式会社巻組

Pr　渡邊享子

Dr　齋藤香菜子、平塚杏奈、中川雅美

D　佐藤優花、津田成美、三浦拓、森原正希

医療連携システム［日常人間ドック：はかる - わかる - おくる］
東北大学革新的イノベーション研究プロジェクト（COI 東北拠点）

Pr　東北大学 産学連携機構 特任教授 末永智一

Dr　東北大学 研究推進・支援機構 URA センター 上席 URA・特任准教授 稲穂健市／
　　URA・特任助教 松原雄介

D　NEC ソリューションイノベータ株式会社 フェロー 和賀巌＋
　　株式会社フューチャーセッションズ 代表取締役社長 有福英幸

大学広報（ウェブサイト・パンフレット）
［宮城大学広報ツールのトータルデザイン］
公立大学法人宮城大学

Pr　宮城大学事業構想学群 教授 中田千彦

Dr　宮城大学事業構想学群 講師 高山純人／宮城大学食産業学群 教授 中村聡

D　公立大学法人宮城大学事務局企画・入試課 中木亨＋株式会社フロット 多田直歳、小林康＋
　　株式会社ブレインパワード 松田健一＋ストロボライト 渡辺然、布施果歩

ガレージハウス［杜のガレージハウス］
皆成建設株式会社＋株式会社石森建築設計事務所

Pr　南達哉

D　石森史寛

秋田県

産業用マルチコプター（ドローン）［東光レスキュードローン TSV-RQ1］
東光鉄工株式会社

Pr　東光鉄工株式会社 代表取締役社長 菅原訪順

Dr　東光鉄工株式会社 執行役員 UAV 事業部長 中島孝広

D　東光鉄工株式会社 UAV 事業部 R&D 課長 黒沢孝人

グッドフォーカス賞［技術・伝承デザイン］
ぬかみそ桶［ぬか櫃］
有限会社樽冨かまた

D　有限会社樽冨かまた 柳谷直治

山形県

インテリア部材［いぐさロール］
TATAMI-TO／畳屋道場株式会社

Pr　有限会社鏡畳店 代表取締役 鏡芳昭

Dr　有限会社鏡畳店 代表取締役 鏡芳昭

D　　考案者 尾形航

オーダー住宅［ひだまりの家］
株式会社市村工務店

Pr　株式会社市村工務店 代表取締役社長 市村清勝

都市景観デザイン［歴史的水路「御殿堰」の再生］
空間芸術研究所

Pr　山形市長 佐藤孝弘

Dr　大洋測量設計社 升川俊雄

D　　空間芸術研究所 矢野英裕

福島県

グッドデザイン・ベスト100
櫛［あいくし］
株式会社サンブライト

Pr　株式会社サンブライト 渡邉忍

Dr　大洋印刷株式会社 阿久津昌生

D　　LLP RD, Japan 傳礼央那

米［福、笑い］
福島県＋株式会社電通東日本

Dr　箭内道彦

D　　寄藤文平

茨城県

コミュニケーションサポートソリューション［シースルーキャプションズ］
xDiversity［クロス・ダイバーシティ］

Pr　筑波大学 図書館情報メディア系 落合陽一

Dr　筑波大学 図書館情報メディア研究科 設楽明寿／人間総合科学研究群 鈴木一平、山本健太

D　　筑波大学 図書館情報メディア研究科 設楽明寿／人間総合科学研究群 鈴木一平、山本健太／
　　　情報メディア創成学類 飯嶋稜、百田涼佑

酒造会社によるコロナ禍の公衆衛生事業参入
[チーム MEIRI「MEIRI の消毒」プロジェクト]

明利酒類株式会社＋I&CO 合同会社

Pr 明利酒類株式会社 社長室 加藤喬大／医薬部外品事業部 山中隆央＋
I&CO 合同会社 間澤崇

Dr I&CO 合同会社 高宮範有、金山大輝、芦田美結子、青木悠、小金丸彩子

D I&CO 合同会社 橋本明花、加山美羽

住宅業界向けクラウドサービス [つながる家づくり -plantable-]

株式会社エフ・ディー・シー

Pr 株式会社エフ・ディー・シー 和田崇紀

Dr 株式会社エフ・ディー・シー DX サービス事業推進部 笠間滋

D 株式会社エフ・ディー・シー plantable 開発チーム

おもちゃ [asobiwings ／ぽっぷる]

ねもといさむ

Pr イサム・ネモト

Dr ねもといさむ

D ねもといさむ

その他

地域共創型複合施設
[いろどりの丘 - 医療をツールとした新たな文化・まちづくり-]

特定非営利活動法人日本医療開発機構＋
株式会社 Kitahara Medical Strategies International ＋医療法人社団 KNI ＋
株式会社本間總合建築＋株式会社相武企業＋学校法人東北芸術工科大学

Pr 特定非営利活動法人 日本医療開発機構 理事長 北原茂実

Dr 株式会社 Kitahara Medical Strategies International 浜崎千賀

D 特定非営利活動法人 日本医療開発機構 理事長 北原茂実＋医療法人社団 KNI 亀田佳一＋
株式会社本間總合建築 本間充一、濱田政和＋
学校法人東北芸術工科大学 プロダクトデザイン学科 准教授 長田純一

官民連携の滞在拠点を中心とした地域活性化 [ETOWA KASAMA]

株式会社コスモスイニシア

Pr 笠間市＋株式会社コスモスイニシア

Dr 笠間観光協会＋株式会社コスモスイニシア

D 株式会社アクタス＋株式会社キャンプサイト＋株式会社コスモスイニシア

減築耐震補強による廃校舎の利活用
[―学び舎から結び舎へ―文教福祉複合施設「モトガッコ」]
株式会社ワークヴィジョンズ＋福島県石川町＋小西泰孝建築構造設計＋株式会社梓設計＋
鉄建建設株式会社 東北支店＋株式会社レイデックス

Pr　福島県石川町

Dr　株式会社ワークヴィジョンズ 西村浩＋福島県石川町 首藤剛太郎、南條貴之

D　　ワークヴィジョンズ 西村浩、佐々木郁、林隆育、田村柚香里＋小西泰孝建築構造設計
　　　小西泰孝 ＋ 梓設計 志賀洋二、古田知美、新名大樹 ＋ レイデックス 明石卓己、古賀祐子

グッドデザイン・ベスト100
住宅［南三陸の家］
株式会社松井亮建築都市設計事務所

D　　松井亮建築都市設計事務所 松井亮

デザイン・サイエンスによる災害からの復興
[2011年の東日本大震災からの福島県新地町の復興住宅地計画]
信州大学 社会基盤研究所・学術研究院農学系 / 総合地球環境学研究所＋
認定特定非営利活動法人日本都市計画家協会＋株式会社地域計画連合＋新地町

Pr　井上忠佳

Dr　鴇田芳文、江田隆三

D　　上原三知

グッドデザイン賞クロニクル
2011-2021

2011

主な出来事 （2022年8月時点の公開情報に基づく）	◎ 3月11日午後2時46分、宮城県三陸沖を震源とするマグニチュード9.0、最大震度7の巨大地震が発生。同3時30分前後には大津波が発生し、宮城、岩手、福島の3県を中心に死者15,900人、行方不明者2,523人、2022年3月までに報告された震災関連死者数は3,789人に上る。 ◎ 東日本大震災により、東京電力福島第一原子力発電所におけるメルトダウン発生。大量の放射性物質の漏洩を伴う原子力事故へ進展。 ◎ 2020年夏季オリンピック・パラリンピック開催都市への立候補を表明。
日本デザイン振興会と グッドデザイン賞の取り組み	・東北6県および茨城県に本社を置く事業者への特例措置（全費用を免除）を開始。 ・組織内に復興支援デザインセンター設置。 ・日本デザイン振興会が「公益財団法人」化。
グッドデザイン賞審査委員長・副委員長	深澤直人（委員長）／佐藤 卓（副委員長）
審査テーマとグッドデザイン大賞	テーマ：「適正を問う」 大賞：カーナビゲーションシステムによる情報提供サービス［東日本大震災でのインターナビによる取り組み「通行実績情報マップ」］（本田技研工業株式会社）
受賞数 / 審査総数	1,112 / 3,162
東北地方および 茨城県からの受賞数	34件 （青森県 4件／岩手県 8件／宮城県 9件／秋田県 6件／山形県 3件／福島県 2件／茨城県 2件）

2012	2013
5月 日本国内の原子力発電所全50基が運転を停止。原発の稼働は1970年以来42年ぶりにゼロとなった。 5月 東京スカイツリー開業。 10月 東京駅丸の内駅舎復原工事が完成、全面開業。 ◎ 国立霞ヶ丘競技場陸上競技場建て替えの国際デザインコンペを実施。ザハ・ハディド案が選定される。	5月 東京スカイツリーが地上デジタル放送の本放送を開始。 9月 国際オリンピック委員会(IOC)総会にて、2020年夏季オリンピック・パラリンピックの東京開催が決定。 12月 「和食；日本人の伝統的な食文化」がユネスコ無形文化遺産に登録。 ◎ 安倍晋三政権の経済政策「アベノミクス」が始動。
・台湾・韓国での二次審査を開催(〜2019)。 ・「グッドデザイン・ベスト100」の選出を開始、受賞展「グッドデザインエキシビジョン」を開始。 ・特別賞「復興デザイン賞」(日本デザイン振興会会長賞)設置。 ・「インタラクション」と「仕組み」の視点を審査へ導入。 ・「復興デザインマルシェ」が東京ミッドタウンで開催(〜2016)。	・香港での二次審査会を開始(〜2019)。 ・「対話型審査」の導入/国内の地域二次審査会の実施(〜2015)、東京ミッドタウンでの受賞展開催を開始。 ・「グッドデザイン賞 メコンデザインセレクション」を実施(〜2014)。 ・特別賞に「グッドデザイン・未来づくりデザイン賞」を新設。「グッドデザイン・サステナブルデザイン賞」を金賞へ統合。
深澤直人 (委員長) / 佐藤 卓 (副委員長)	深澤直人 (委員長) / 佐藤 卓 (副委員長)
テーマ：「美しさと使いやすさ」 　　　　（「インタラクション」「仕組み」） 大賞：テレビ番組 [デザインあ] （日本放送協会）	テーマ：「釣り合いの美」 大賞該当なし グローバルデザイン2013(最高賞)： [Google マップ]（グーグル株式会社）
1,108 / 3,132	1,212 / 3,400
80件 （青森県 8件／岩手県 13件／宮城県 20件／秋田県 6件／山形県 7件／福島県 11件／茨城県 13件／複数県にまたがる受賞 2件）	91件 （青森県 10件／岩手県 9件／宮城県 24件／秋田県 14件／山形県 7件／福島県 9件／茨城県 18件）

2014

3月	大阪阿部野橋駅直結の超高層複合ビル「あべのハルカス」が全面開業。
3月	宇宙飛行士の若田光一が日本人初の船長に就任。国際宇宙ステーションの指揮を担う。
4月	消費税率が5%から8%へ引き上げ。
8月	広島市で豪雨による土石流や土砂災害が発生、住宅が流され74人死亡。
9月	長野・岐阜県境の御嶽山が噴火。死者58人、行方不明者5人。1991年の雲仙・普賢岳の火砕流での死者数を上回り、戦後最悪の火山災害となった。
◎	1年間の訪日外国人客数が過去最高の1,341万3,467人となる。

・東日本大震災復興支援措置を強化(2011年度以前の受賞者への使用料を免除)。
・「グッドデザイン・ジャパニーズファニチャーセレクション」選定(〜2015)。
・審査委員の選ぶお気に入り「私の選んだ一品」を東京ミッドタウン・デザインハブで企画展として開催。
・香港・PMQに「GOOD DESIGN STORE」オープン(〜2017)。

深澤直人(委員長) / 佐藤 卓(副委員長)

テーマ:「心地の質」
大賞:産業用ロボット[医薬・医療用ロボットVS-050S2](株式会社デンソー＋株式会社デンソーウェーブ)

1,258 / 3,601

56件
(青森県 7件／岩手県 7件／宮城県 13件／秋田県 5件／山形県 6件／福島県 7件／茨城県 11件)

2015

3月	北陸新幹線の長野〜金沢間が開業。
6月	選挙権年齢を満20歳から満18歳へ引き下げる改正公職選挙法が成立し、公布される。
10月	国民1人ひとりに12桁の番号を割り振る「マイナンバー法」が施行。11月には通知カードの送付が開始。
12月	新国立競技場のザハ・ハディドによる計画案を撤回。再コンペにより、隈研吾、大成建設、梓設計のチームによる提案が採用。

・社会課題に対応するデザインを開拓する「フォーカス・イシュー」の取り組みを開始。
・東京・有楽町にGOOD DESIGN Marunouchiオープン。

永井一史(委員長) / 柴田文江(副委員長)

大賞:パーソナルモビリティ[WHILL Model A](WHILL株式会社)

1,337 / 3,658

60件
(青森県 2件／岩手県 10件／宮城県 15件／秋田県 4件／山形県 5件／福島県 10件／茨城県 14件)

2016	2017
4月 熊本県地方を震源とするマグニチュード6.5、最大震度7の地震が発生。震度7を記録したのは、2011年の東日本大震災以来。 5月 伊勢志摩サミット開催。閉幕後、オバマ米大統領が米国の現職大統領として初めて広島の平和記念公園を訪問。 7月 「国立西洋美術館」が世界文化遺産登録決定。 7月 小池百合子が女性初の東京都知事に就任。	7月 台風と梅雨前線の影響で九州北部豪雨が発生。大規模な土砂崩れや河川の氾濫により死者・行方不明者42人。 7月 国連で122の国と地域の賛成を得て「核兵器禁止条約」が採択。
・審査の視点「身体的視点」「産業的視点」「社会的視点」に、「時間的視点」が新しく加わる。 ・防災のデザインを研究する「そなえるデザインプロジェクト」展覧会開催。 ・企画展「地域×デザイン2016」が、東京ミッドタウン・デザインハブで開催(〜2018)。	・審査ワークショップ・審査の視点セミナー実施。 ・「グッドデザイン・アセアンデザインセレクション」実施(〜2018)。 ・KITTE丸の内にGOOD DESIGN STORE TOKYO by NOHARAオープン。
永井一史(委員長) / 柴田文江(副委員長)	永井一史(委員長) / 柴田文江(副委員長)
テーマ:「発見と共有」 大賞:世界地図図法[オーサグラフ世界地図](慶応義塾大学 政策・メディア研究科 鳴川研究室+オーサグラフ株式会社)	テーマ:「かたちの役割」 大賞:カジュアル管楽器[Venova](ヤマハ株式会社)
1,229 / 4,085	1,403 / 4,495
39件 (青森県 4件/岩手県 2件/宮城県 20件/秋田県 1件/山形県 2件/福島県 7件/茨城県 3件)	37件 (青森県 5件/岩手県 7件/宮城県 9件/秋田県 0件/山形県 2件/福島県 11件/茨城県 2件/複数県にまたがる受賞 1件)

2018	2019
6月 70年ぶりに労働基準法が大改正され「働き方改革関連法」が可決・成立し、「高度プロフェッショナル制度」が創設される。 7月 西日本豪雨発生。14府県で263人の死者を出し、平成最悪の豪雨災害となる。 9月 北海道胆振地方中東部でマグニチュード6.7、最大震度7の地震が発生。震源地に近い苫東厚真火力発電所が停止し、道内ほぼ全域の295万戸が停電するブラックアウトも発生。	5月 元号を「令和」に改元。徳仁天皇陛下が即位。 10月 消費税率が8％から10％へ引き上げ。 10月 台風19号による大雨で、東北から関東地方を中心に多くの河川で堤防が決壊。浸水や土砂崩れなどによる死者118人。 ◎ 1年間の訪日外国人客数が3,188万2,049人となり、過去最多を更新。
・大賞候補「ファイナリスト」選出開始。 ・大賞金賞以外の特別賞を「グッドフォーカス賞」と改称。「復興デザイン賞」は「グッドフォーカス賞［復興デザイン］」に。 ・学生による「フォーカス・イシュー研究会」発足。	・グッドフォーカス賞［復興デザイン］はグッドフォーカス賞［防災・復興デザイン］となり対象を拡大。
柴田文江(委員長) / 齋藤精一(副委員長)	柴田文江(委員長) / 齋藤精一(副委員長)
テーマ：「美しさ」 大賞：貧困問題解決に向けてのお寺の活動［おてらおやつクラブ］(特定非営利活動法人おてらおやつクラブ)	テーマ：「美しさ、そして共振する力」 大賞：診断キット［結核迅速診断キット］(富士フイルム株式会社)
1,353 / 4,789	1,420 / 4,772
39件 (青森県 1件／岩手県 7件／宮城県12件／秋田県 2件／山形県 3件／福島県 10件／茨城県 2件／複数県にまたがる受賞 2件)	36件 (青森県 0件／岩手県 7件／宮城県 10件／秋田県 3件／山形県 5件／福島県 8件／茨城県 3件)

2020

	
1月	国内で初めて新型コロナウイルス感染症の感染が判明。13日には国内初の死者を確認。
3月	世界保健機関（WHO）が新型コロナウイルス感染症のパンデミックを宣言。
3月	7月に開幕予定だった東京2020オリンピック・パラリンピックの開催延期が決定。
4月	新型コロナウイルス感染症の感染拡大防止のために緊急事態宣言を発令。
7月	九州一帯で豪雨による大規模な水害が発生。死者86人、行方不明者2人。被害の最も大きかった熊本県では球磨川が氾濫し、4,500棟を超える住宅が全半壊した。

・二次審査会を国内一本化、愛知県で開催。
・受賞展はオンラインイベント「GOOD DESIGN SHOW 2020」として開催。
・オンラインプログラム「山水郷チャンネル」配信開始。

安次富 隆（委員長）/ 齋藤精一（副委員長）

テーマ：「交感」
大賞：自律分散型水循環システム
［WOTA BOX］（WOTA株式会社）

1,396 / 4,769

49件
（青森県 2件／岩手県 13件／宮城県 17件／秋田県 0件／山形県 4件／福島県 10件／茨城県 3件）

2021

	
2月	新型コロナウイルス感染症のワクチン接種がスタート。
7月	東京2020オリンピック・パラリンピックが原則無観客で開催される。
7月	「奄美大島、徳之島、沖縄島北部及び西表島」、「北海道・北東北の縄文遺跡群」がユネスコ世界遺産に登録。
7月	線状降水帯により山陰地方、九州南部で大規模な豪雨災害が発生。静岡県熱海市では盛り土による大規模土石流災害が発生。
◎	引き続き新型コロナウイルス感染症が社会に大きな影響を及ぼす。緊急事態宣言やまん延防止等重点措置の発出が繰り返される。

・二次審査会は前年に続き愛知県で開催。
・受賞展としてオンライン・イベント「GOOD DESIGN SHOW 2021」を実施。
・東京ミッドタウン・デザインハブにて企画展「東日本大震災とグッドデザイン賞 復興と新しい生活のためのデザイン」を開催。

安次富 隆（委員長）/ 齋藤精一（副委員長）

テーマ：「希求と交動」
大賞：遠隔就労・来店が可能な分身ロボットカフェ
［遠隔勤務来店が可能な「分身ロボットカフェ DAWN ver.β」と分身ロボットOriHime］
（株式会社オリィ研究所）

1,608 / 5,835

34件
（青森県 1件／岩手県 6件／宮城県 10件／秋田県 2件／山形県 6件／福島県5件／茨城県4件）

座談会
地域を変えるデザインの可能性
立木祥一郎＋松沢卓生＋加藤紗栄＋松村豪太＋佐藤哲也

立木祥一郎／神奈川→青森／合同会社 tecoLLC. 代表（右から 2 番目）
たちき・しょういちろう／元川崎市市民ミュージアムの映像部門学芸員。青森県美術館の立ち上げに関わり、青森へ移住。吉井酒造煉瓦倉庫における 3 回の奈良美智展を機に、市民主導の場づくりに着目するようになる。八戸ポータルミュージアム「はっち」の施設計画など、地域資源のブランディングに携わるプロデュースや、デザインワークを行う。　——関連受賞デザイン「安寿紅燈籠」P.60、「弘前シードル工房 kimori」P.112、「王余魚沢倶楽部／3 つのおきあがり小法師／浅めし食堂」P.222

松沢卓生／岩手／株式会社浄法寺漆産業 代表取締役（右から 3 番目）
まつざわ・たくお／元岩手県職員として漆の産業振興に携わる。活動を継続するため退職し、浄法寺漆産業を創業。漆の生産、商品開発、販売促進など、漆産業を促進させる幅広いプロジェクトをプロデュースする。今までにないアイディアを駆使して、新しい漆の世界を切り拓いている。
——関連受賞デザイン「浄法寺漆／ウルシトグラス／茶筒／角杯」P.64

加藤紗栄／東京→岩手／ユキノチカラプロジェクト協議会 事務局・ブランドマネージャー（一番左）
かとう・さえ／元日本デザイン振興会職員として復興支援のプロジェクトに関わる。地域ブランドづくり「ユキノチカラ・プロジェクト」を企画。後に岩手県西和賀町へ移住を果たし、当プロジェクト事務局を継続している。ブランディングの企画立案、PR などプロデュースを行う。

松村豪太／宮城／一般社団法人 ISHINOMAKI 2.0 代表理事（左から 2 番目）
まつむら・ごうた／石巻生まれ。被災後仲間とともに ISHINOMAKI 2.0 を立ち上げ、復興とまちづくりの取り組みを始める。地域内外の多様な人々とのネットワークを築きながら、「復興バー」、フリーペーパー『石巻 VOICE』、コミュニティスペース「IRORI 石巻」といった取り組みや、姉妹プロジェクト的な家具製作「石巻工房」がほぼ同時に立ち上げられた。　——関連受賞デザイン「石巻工房／ISHINOMAKI BIRD KIT ／石巻ホームベース」P.72、「ISHINOMAKI2.0 ／石巻 VOICE」P.230

佐藤哲也／福島・東京／Helvetica Design 株式会社代表取締役、一般社団法人ブルーバード代表理事（手前）
さとう・てつや／郡山と東京の 2 拠点で、さまざまな物事のプロデュースに関わるクリエイティブディレクター。グラフィックデザインをはじめ多くのブランディングに携わる一方、郡山市にコミュニティの拠点をつくり、まちの様相を少しずつ変えている。　——関連受賞デザイン「福の小みやげ／白河蒟蒻／元祖ラヂウム玉子／ブルーバードアパートメント」P.246

座談会風景［会場：IRORI 石巻］

東北のある地域やフィールドに密接に関わりながら、その地域を変えてきたプロデューサー 5 人に集まっていただきました。プロジェクトの企画・開発やデザインワークを通じて、ブランディングや地域づくりを推進していく、その地に根ざして活動するキーマンたちです。ものづくり、仕組みづくりに携わりながら、地域の課題に向き合い、新しい状況を生み出そうとしています。

　ここで改めて、地域に対してデザイナー、クリエイターはどのように関わり、その地域をどう変えていこうとしているのか、またその将来の展望も語っていただきました。

地域の課題を解決するデザイン

——地域と深く関係を築いて活動されている皆さんですが、その地域出身の方もいれば、移住して来られた方もいる。どのようなきっかけで、今の地域と関わりをもつようになったのでしょうか。

立木｜キュレーターとしての振り出しは川崎市市民ミュージアムで、映画の担当としてシネマテークの企画・運営をしていました。当時は川崎という地域をまったく意識していませんでした。青森県立美術館の立ち上げを機に青森へ移住。今

は地域原理主義者と言えるくらいこの地に興味が湧き、自ずと地域のプロジェクトに関わっていくようになりました。例えばりんご農家の仕事。最初はラベルのデザイン依頼だったけど、農業の問題にいやでも直面するし、課題解決の方法を考えるようになる。りんごは剪定の加減が数年後の実の成りを左右する、剣術の流派のように奥義を秘めた継承技術だなんて、それまで分かりませんでした。都心では見えなかったものが移住して初めて見えてきて、圧倒的に地域の情報が

ブルーバードアパートメント1階に設けた喫茶室＊

入って来ます。デザインは、プロダクトが
どう組成されたかのプロセスが分からない
と改善されません。できれば前の段階か
ら関わった方がいいと思うようになった。

佐藤 | 東日本大震災の以前から、東京と
郡山の2拠点でグラフィックデザインの
仕事を行っていました。震災をきっかけ
に重心が福島へ徐々に移っていきました
が、それと同時に、仕事の領域が「グラ
フィック」と限定したものではなくなっ
てきています。目の前の課題が、もはや
グラフィックデザインだけじゃ解決でき
ない。そもそもその仕組みに問題があ
る。それを先に整理しないとグラフィッ
クデザインという「手段」へ到達できな
い。そんなシチュエーションが訪れまし
た。私は、必ずしも答えをデザインで出
さなくてもいいと思っています。デザイン
を職にするとデザインで答えや出口を求
めがちだけど、決してそうじゃない場合
もある。クライアントに求められたとし
ても、この状態ではできないと理解を求
めるようにしています。課題解決の順番、
考え方の整理をして、グラフィックデザ
インが必要だったら示すという方法です。

2019年にブルーバードアパートメント
を立ち上げました。1階は喫茶室（カフェ）
です。若い子が集まりたくなる「ローカ
ルな場」が減ってしまった郡山にこの拠
点をつくったのは、地域で仕事をするう
えでも、地域をつくる一員として認めら
れることが大切だと思ったからです。請
負い仕事だけじゃなく、自分が活動、事
業の主体者となって地域に入っていくこ
とが重要です。

松村 | 石巻の地元民です。瓦礫だらけの
まちをどうやって再生するか。それを仲
間同士で夜毎語り合ったことが今の活
動のきっかけです。仲間の1人と震災前
からつながりがあった東京の建築家や、
復興活動を通じてつながったアートプロ
デューサー、都市計画の研究者など、
被災者／支援者、あるいは地元民／外
来者の線引きをせず、フラットにつなが
ることを意識しています。行政の動きが
鈍いと不満を漏らすのではなく、むしろ
自分たちで「カッコいいまち」がつくれ
るチャンスなんじゃないかという思いが
ありました。そういう自主性の高さは今
のいろいろなプロジェクトに通じてます。

自分たちで目指すまちをつくる、被災直後から悲壮感よりもむしろワクワク感がありました。

　私は地元原理主義が嫌いです。これは立木さんの言う地域原理主義とは違うもので、「地域にいる人」が自動的に決定権をもったり優位に立つのはナンセンスという意味です。地域はそこで生まれた人だけのドメインなのでしょうか。立木さんのように、都心からやって来て関わっている人だって、その地域の人と言っていいのではないでしょうか。人はたくさんの場所に関わって、そこからインパクトが得られると、全体として幸福に近づくのだと思います。そのように地域は地元民だけにフォーカスするのではなく、関係者を広く視野に入れ俯瞰して見るべきです。その俯瞰したモノの見方、相対化は、デザインワークの姿勢と同じで親和性があると思っています。

松沢｜地元盛岡出身で、ずっと岩手県内で活動しています。岩手県職員だった2008年頃まで、国産漆は需要がなく売れ残ってしまうほどあまり評価されていませんでした。漆は職人や文化財修理用の原料であり、一般人が買うことは稀でした。そこで、当社では漆を小分けにしたチューブ製品を開発。グッドデザイン賞にも選ばれ、世間に認知されて、その後徐々に需要が高まっていきました。そこで気づいたのは、このままでは地域文化を守るという段階で留まってしまうということ。生産から販売まで一貫した産業として成り立たないと漆の将来はな

い。デザインが入ったことで産業として成り立つ見通しが立ってきました。私にとっての地域とは、生産地の岩手だけでなく、漆産業全体が関わりをもっている数々のフィールドです。

加藤｜私はかつて日本デザイン振興会に所属して、2011年からの東北支援活動に携わっていました。その縁で2015年から西和賀に地域ブランド立ち上げのプロジェクトで通い始め、その後振興会を退職し西和賀に移住しました。西和賀は国指定の特別豪雪地帯。高齢化が進んで人口減少が激しく、岩手県内の消滅可能性都市第1位と言われています。でもここはとても豊かなところ。豊富な水源、美味しいワラビに牛乳といった特産品があり、良いものをつくっているけど、知られていないのです。この雪に由来した豊かさを活かすこと、「雪を力に変える」ことを目指して、地域の自治体・信用金庫と協力し「ユキノチカラ・プロジェクト」を立ち上げました。商品開発し、地域ブランドを立ち上げ、デザインによって魅力を強化して、営業・広報していきます。

チューブ入り浄法寺漆＊

立木祥一郎＋松沢卓生＋加藤紗栄＋松村豪太＋佐藤哲也　399

デザイナーが地元に伴走する

――デザイナーは地域とどのような関係を築き、どんなスタンスで課題に取り組んでいるのでしょうか。

加藤｜ユキノチカラ・プロジェクトでは、地域の事業者とデザイナーで商品開発をするわけですが、デザイナーは県内の実力ある方々にお願いしています。自分たちが目指している経営や未来に「伴走してもらえるデザイナー」がいたらいい、という考えからです。仲間としてのデザイナーですね。西和賀から車で90分の盛岡のデザイナーが多いです。実際に会って打ち合わせができ、たまに呑んだりできる距離。岩手県はデザイナーの活躍を知ってもらう場がまだ足りなくて、デザインの求心力になるといいなとも思っています。

佐藤｜プロジェクトを開始する時は、自分たちがその地域の人々やその土地の暮らしに対して、一番のファンになれるかどうかが決め手になっています。受発注の関係だけだと続かない。お金の関係を越えて何でも言い合える友人になれるかどうかが大事ですね。そうじゃないと一過性の仕事で終わってしまいます。常に関わり続けられる友好な関係になりたいですね。また、お互いに持ちつ持たれつの関係にならないと言語が通じない。一方的な発注をこなすだけでは、目指しているゴールには至りません。相手との物理的距離は関係ないですね。なるべく近い心の距離感を保ちつつ、他のエリアでも互いに応援し合えるファンとなれれば。

立木｜地元の仕事を考える時、その地域の小さいマーケットを奪い合うようなや

地域ブランド「ユキノチカラ」商品群［写真：ユキノチカラ・プロジェクト］

り方は面白くないし、そこには参画したくない。小さな市場からもっと遠くに飛んでいくデザイン、広く訴求できるプロジェクトに関わっていきたいと思っています。地元にも優れたデザイナーが本当はいっぱいいることが、だんだん分かってきました。彼らが地元の客を奪い合うだけの状況にはしたくない。そういうスタンスでいると、新しいことに挑戦したいという人が徐々に訪ねて来るようになりました。既成の概念にとらわれない人たちです。そんなクライアントの無理難題をどうしたら実現できるかと考えるのです。そして無理だと思っていたものが、スゴイに変わる瞬間が訪れる。だから一見無理だと思えることも、受け止めて考える。弘前での奈良美智展（P.223）も、無理を承知でやりたいという強い意志をもった仲間と出会って、ある種のスパークが起こって実現したようなものです。その時の体験が、今は方法論になっています。

松沢｜漆を使うデザインは、漆の特性をしっかり理解し、総合的に考えないと活きてきません。県外のデザイナーの方が漆に対する先入観がない分、興味をもち、突き詰め、他の素材やテーマとコラボレーションしてくれる。ただ、そのきっかけづくりはこちらからアプローチしなければならない。漆が受け入れられやすいのは岩手独自の文化というより、元々日本の文化として全国各地に根づいていたからでしょう。

「YOSHITOMO NARA + graf A to Z」（2006年）
［写真：長谷川正之］

松村｜ISHINOMAKI 2.0のコンセプトに「人の誘致」というものがあります。被災地に人を増やすのですが、工場や企業の誘致によってビジネスとして人を集めるのではありません。「面白い人」の誘致です。アーティスト、デザイナー、バックパッカー、そういう人が選ぶローカルをつくりたい。加藤さんの言う、地域にデザインができる人が増えればいいというのと同じ志向です。ものづくりに携わる人、カメラマン、ライター、編集者、女優など面白いバックグラウンドの人がこのまちに徐々に増えてきました。いわゆるクライアントワークだけだと、その仕事は長く続きません。クライアントと共犯関係になるような場もつくらないといけない。またローカルでは仕事に対する適正な価格設定が難しい面もあります。そのクリエイターが食べられるだけの経済が地域内では回っていかない。そこでアウトプットの1つとしては、立木さんの言う、外に打って出るようなものを目指せるといいなと思います。

地域が自律的に取り組むために

松村 | 昨年震災から10年経ち、復興の取り組みはとりあえずの一区切りがつきました。そこでふと、実際何ができただろう、と思い返しました。面白い人の誘致にはある程度成功しました。さまざまな仕事をもつ人たちが増え、地域内外のネットワークもできました。ところが、人口14万人の石巻というローカルにおける「メジャー」、一般家庭の大多数には、これまでのアクションはまだまだ伝わっていません。まちに広く認知されたり、まちを挙げてこの取り組みを継続していこうという動きにつながっていない。石巻は港町、商売のまち。実利的に判断する土地柄で、面白い人たちの小さな経済活動には十分関心が注がれていない。だからまちなみがまだまだ変っていないのです。自分たちでつくる、クラフトマンシップをリスペクトしてそれを楽しむ、そういう文化をつくっていかないといけない。震災後しばらくは速度の速い空中戦的なアプローチをしやすい時期でした。これからは草の根的なアプローチを多様な人々を巻き込みながら継続する戦略が必要だと思っています。

佐藤 | デザイナーは、必要とされて初めて活躍できるものです。震災後直ぐの3カ月はできることは何もなく無力だなと感じました。それを経験し、私たちグラフィックデザイナーがこの地で必要とされるような「場」をつくりたいと考えました。しかし、その場を通じてデザイナーがどのようにまちに関わっていくのかがさらに重要になりました。そこで、まちの方々から、まず自分たちのようなデザイナーの存在を認知いただけるような立ち位置をつくることに重点を置きました。私たちもそうですが、自らの手で何かを変えていきたいと思い立ったら、失敗を恐れず前に出るべきだと感じています。事務所の若手デザイナーにも、積極的に現場に出てもらい、よりものごとの発生源に近いところで、ありのままの熱量を感じ取ってもらおうと考えています。地域のプロジェクトは一瞬の成果は上げられても継続性というところが非常に弱いです。何もせずに放置しているとまたゼロに戻ってしまうでしょう。だからこそ、自分たちが、まちに積極的に関わり続け、ゆっくりと熱を注ぎ続けることで、地域が少しずつ温まっていき、緩やかな変化を受け入れられる空気がまちに流れ始めると感じています。

加藤 | ユキノチカラは商品開発から始まって、地域ブランドとして定着してきています。農産品加工物が中心ですが、もっと観光や教育など他の分野にも横断的に広げていきたいと思っています。西和賀町に移住して3年、地域課題に取り組んだり、地域のファンを増やすことを続けて、これまでいろんな人と関わってきました。西和賀で活動する人は、山奥の不便さよりこの土地に魅力を感じる方たちです。石巻と同じように、もっと

面白い人が集まってくる場所になればいい。ここは何もないし、前例もないから、自由に好きにできるのがいいところ。最近ではこれまでこの町にはなかったカフェやコワーキングスペースを始める人が出てきたり、少しずつ変ってきています。今ユキノチカラの事務局としてブランディングを続けていますが、関わりをもつ人が増えるにつれ、地域の自律性は高まりつつあります。

松沢 | 街のデザインを見ると、やはり行政の影響力は大きいと感じます。100年などの長い期間で見ても、当時の行政の取り組みや意向が反映されたデザインが残っていたりします。ですからその時々の首長のセンスや意向が問われてきます。たとえば盛岡の街並みの例で言うと、「盛岡バスセンター」は1960年代の建築で、シンプルな建物とロゴデザイン、レトロな雰囲気が長く愛されてきましたが、現在はまったく別の新しい建物になっています。一方で盛岡市内には古い町家があり、モダンなレンガ造りの建物もまだ点在しています。城下町という特性と外部によるデザインをうまく取り入れてきたのだと思います。それが今の盛岡らしさにつながっているのですが、その魅力に地元の有力者がどこまで気づいているか。利便性を追い求め、他の地方都市と同じような、金太郎飴的な街並みにならないようにするにはどうすべきか、それは行政だけの問題ではなく、市民がチェックし続けないと実現しませんし、市民のデザイン感覚の問題でもあり

ます。地域文化を理解し、地域の歴史を知っている市民がいなければ。次の世代に遺さなければならない宝がこの地域にはあるし、そのためにデザインの力が必要だと感じます。地域が自信をもつためには外部の客観的な評価も必要ですし、それが結果的に地域の自律につながると思います。

立木 | バスセンターの壁面ロゴは良かった。デザインの喪失が人々を喚起し、街のパワーへと昇華されたように見えます。行政は一般解は得意ですが、個人の強い思いなど特殊解を解くのは苦手です。でも個々の想いが行政を動かすことがある。その時、フラッグシップとなるのが文字と言葉、デザインやアートの力なのだと。青森県立美術館のきっかけは、一高校教師の地元紙へ投書でした。個人の想いが人々を包摂しながら県全体が革新的な美術館だらけになる状況を形成しました。石巻でも郡山でも盛岡でも西和賀でも、多様なかたちで、実に豊かな状況が進行中だと実感しました。クリエイティブには、社会の隙を見つけて特殊な解を示し突破する力がある。特殊解→一般解→特殊解へ。この自転車操業こそが、地域に強固な継続可能性をもたらすのだと思います。そしてさらに今日は各地での自転車操業が結びつき、東北という広域での自転車潮流を形成しつつあると確信しました。　［高木伸哉］

グッドデザイン賞から見る東北の10年

加藤紗栄

日本デザイン振興会（JDP）は、震災直後の2011年4月に「JDP復興支援デザインセンター」を立ち上げ、東北6県（青森県、岩手県、秋田県、山形県、宮城県、福島県）と北関東沿岸部（茨城県）の事業者に対し、産業と経済の復興支援を行ってきました。具体的には、グッドデザイン賞の応募無償化と展示会・販売マルシェ開催などプロモーションの実施、またこれら活動に伴う対象地域のリサーチ等で、この活動は10年間継続され、2022年で一旦の区切りとなりました。立ち上げから2018年までJDPで本事業を担当し、その後東北へ移住した加藤紗栄氏に、この10年を振り返っていただきました。

グッドデザイン賞
復興支援プロジェクトの成果

2011年以前、東北地方からのグッドデザイン賞の応募数は国内他地域と比べて少なかった。応募を無償化することにより潜在している東北のグッドデザインを掘り起こし、受賞対象を国内外に向けてプロモーションを行なっていくことがグッドデザイン賞における復興支援の取り組みであった。そのため各県の工業技術センターや地域のデザイン事情に詳しいコーディネーターの方々にご協力いただき、産地やものづくり企業の情報を集めるとともに、現地へ赴くリサーチ活動を開始した。また、各県での応募説明会も毎年開催した。結果、10年間での東北地方のグッドデザイン賞受賞は570件以上にのぼり、東北地方の産業や商品、地域の情報発信や販売促進につながったと考えられる。またこのリサーチ活動を続けていく中でJDPと各地のキーマンとのつながりができ、東北のデザインをテーマとした新たなネットワークづくりができたのではないだろうか。

また、グッドデザイン賞の重要な役目としてデザイン活動の情報アーカイブがある。震災復興のための取り組みのデザインや、デザイン視点を活かした新しい伝統工芸や産業の仕組みなど、2010年代を象徴するデザイン活動を記録できたことは意義深い。

東北のグッドデザイン、
10年の変遷

まず東北地方は広く、沿岸と内陸、県や
昔の藩などにより地域ごとの特色がある
ため、一括りに東北のデザインを語るこ
とは難しいが、今回はグッドデザイン賞
における震災後10年の変遷として、各
時期の代表的な受賞対象から読み解き
たい。

　初期（2011-2014年度）は、沿岸地
域における仮設住宅、復興商店飲食店
街、まちづくり、防災のデザイン等、被
災者に対する暮らしの安定や心身をケ
アする取り組みなどが印象的だった。ま
た、ものづくりの盛んな地域では、伝
統工芸を現代の生活様式に合ったプロダ
クトデザインに変換している商品や産地
の取り組みなどが多く受賞し、JDPでは
香港で開催の国際見本市 Business of
Design Week（BODW）でも企画展示
を行なった。ほか JDP 主催イベントとし
ては、東北・茨城の工芸や食品などの作
り手が直接消費者と対話し販売する機
会として「復興デザインマルシェ」を企画、
東京ミッドタウンにて 2012-2016 年にわ
たり全5回開催した。

　中期（2015-2018年度）は、商業・
観光施設等の場のデザイン、地場産業
や特産物を売り出すための新しい仕組み
など、地域を発信し、外からまちに人を
呼び込む仕掛けや、過疎で綻びのでき
たコミュニティを紡ぎ直す取り組み、避
難で離れた人を再び結ぶための仕組み
など、コミュニティ形成を図る取り組み

初期（2011-2014年）避難生活を支える取り組み
「みんなの家」（P.188）

初期（2011-2014年）伝統工芸を現代のくらしに合わせる
「コンソール ~monmaya+」（P.28）

Business of Design Week

復興デザインマルシェ

中期（2015-2018年）経済復興の商業施設
「ゆりあげ港朝市」（P.363）

中期（2015-2018年）コミュニティの形成
「石巻・川の上プロジェクト」（P.234）

後期（2019-2021年）新しい公共施設づくり
「南三陸町役場庁舎」（P.369）

後期（2019-2021年）地域資源を活かしたものづくり
「i-wool（アイウール）プロジェクト」（P.118）＊

が増えてきた。

　後期（2019-2021年度）には、震災後から丁寧に住民との計画を進めてきた学校・役場ほか公共文化施設など、地域の未来を担う子どもたちの教育に関わるデザインや後世に震災の教訓を伝える場づくり、地域資源を活かした場・もの・ことづくりなど、地域の新しい価値づくり、コロナ禍に対応した商品や交流人口を増やしていく取り組みなどが増え、時代が投影されていることを感じる。

　東北のグッドデザインを振り返ると、震災直後の人命に関わる緊急性のある課題から、活気を生み出し人を呼び込む活動へ、そして地域をより丁寧に見つめ直し新しい価値とつながりを生み出すデザイン活動へと、10年というスパンの中でも段階を経て地域と産業の再構築がダイナミックに行われてきたことがわかる。

東北地方への経済と人の流動

東日本大震災は津波による甚大な被害と損失をもたらした。震災後、国は10年間で約32兆円の復興予算を投入し、防潮堤や住宅及び施設の整備、まちづくり、生活産業支援など幅広い事業が行われた。沿岸部のインフラは概ね整備されたが、福島の再生と風評被害対策にはまだ時間を要すると考えられている。国家の復興事業以外にも、復興支援のための東北への経済と人の流入はこれまでにない規模となった。経済と産業の集まるところにはデザインが不可欠であり、

東北への大きな経済の流れとともにデザインの発展もこの10年で進んだように思う。震災後、地域で活動するデザイナーやプロデューサーが増え、地域の産業と文化の物語を丁寧に紡ぎながら地元事業者や自治体を身近でサポートするケースが増えている。これまで地域外へ外注するものだったデザインが、地域の中でクライアントとデザイナーが向き合いながらともに課題を解決している。かくいう私も、震災以降JDP復興支援のためのリサーチで東北を巡るうちに東北の魅力に引き寄せられ、岩手県の山間部にある豪雪地、西和賀町での仕事をきっかけに移住。今はその事業で立ち上げた地域ブランド「ユキノチカラ」を運営している。私のようなIターン者以外にもUターンで震災後故郷に戻った方も多い。それぞれの理由はあれど、Wi-Fiさえあれば会議も買い物もできるIT技術の発達や、東北新幹線をはじめとする交通網の充実により、首都圏との仕事や行き来がしやすいこともその大きな要因である。しかし東北への復興特需的予算投入が縮小していく中で、人口減少も進むことは確実であり、この10年間の蓄積を活かしながら、今後各地域がいかに自律的に活動していくかが大きな課題だ。

ユキノチカラWEBサイト　https://yukino-chikara.com/

さらに10年後の石巻

本書のための座談会で10年振りに宮城県石巻市を訪れた。収録場所のカフェIRORIがある商店街も2012年に訪れた際には、まだ瓦礫が残るまち並みだった。今回来てみると歩道はモザイクタイルで整備され、高層マンションも建ち、綺麗なまちに変わっていた。夜の繁華街、満席の寿司屋でカウンター越しに職人さんが話してくれた言葉が印象的だった。「10年はあっという間だった。震災があったこと自体、夢だったのではとたまに思う」。被害の跡形もなくまちが整備され賑わいが戻り、新しい日常がいつの間にか始まっている。悲しみを乗り越え、どんな思いで走り続けてきたのだろう。その寿司職人さんは石巻工房の工房長でもある。震災直後から世界で活躍する建築家やデザイナーによる設計の家具をDIYで製造販売し、いまや国際的に知られるブランドに。昨年からIshinomaki Home Baseというカフェ＆ショールーム＆ゲストハウスも開業している。ISHINOMAKI

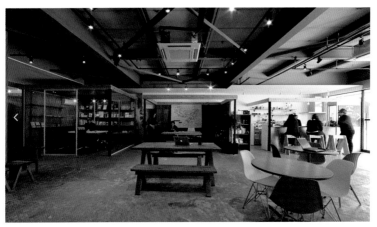

現在の IRORI 石巻 [写真：ISHINOMAKI 2.0]

2.0 の松村豪太さんたちとともに若い世代でつくってきたまちの魅力が、いま若い人たちをまた呼び込んでいる。

　松村さんは震災が起きて、ある意味まちの新陳代謝がなされたと言う。自分達のまちがゼロからのスタートになってしまった時、これまで固定化されていた体制も一旦リセットされ、それまで潜在していた若い人たちの声が表面化して再生まちづくりに活かされてきた。これは今どこの地方でも共通する問題だと思う。地域の高齢化率が高まると古くからある体制や意見に閉塞感を覚え、それにより若者が地域を離れ過疎化が進む。石巻の例から見ると、思い切って若い人たちにまちづくりを任せることが、地域が自律的に生きのびていくための鍵となるのではないだろうか。

東北に住んでいて思うことは、コミュニティデザインが普通の日常の中に取り込まれていることだ。都会では 1 人でも暮らしていけるが、ここでは家族や他人と協力し合わないと暮らしていけない。特に西和賀の冬は毎年豪雪であり、住民一丸となって雪かきに明け暮れる。農家ならば田植え稲刈りもみんなで。しかし大変なことばかりではない。春は山菜、夏は野菜、冬は大根漬けがご近所から届く。祭りもある。東北では昔からコミュニティデザインの源流が脈々と培われてきたのではないだろうか。

　また、東北には日本の美と豊かな文化を求め、古くから先端的なデザイナーや研究者達が訪れてきた。昭和初期には当時の商工省工芸指導所（宮城県仙台市）でブルーノ・タウトやシャルロット・ペリアンによる指導が行われ、その後日本のインダストリアルデザインの先駆けを担った剣持勇や豊口克平らを輩出している。民藝運動を提唱し日本民藝館を創設した柳宗悦は、東北へ足繁くリサー

チに通い、人の暮らしの中の美＝民藝を蒐集してきた。雪国では冬に家の中に篭ってじっくりと手仕事をするため、緻密で優れた工芸品が製作されると言う。いまでも農家の冬仕事として、あけびや葡萄の蔓を使ったカゴづくりや藁細工など身近な自然物を材料とした手仕事が続いており、東北にはバナキュラーなデザインの地盤があることをいまだに感じられる。

　東北地方にはデザインの可能性がまだまだある。これまで開発されてこなかった地域も多く、独特の文化や産業が色濃く残る地域でもあり、手付かずの自然も都市開発の進むアジア地域の中で日本観光の大きな魅力となるだろう。

　東日本大震災では自然の脅威を見せつけられたが、自然とともに暮らすことの喜びも大きい。近年の災害、異常気象や感染症、世界情勢の変化等により価値観のパラダイムシフトが起こってい

る今、一極集中の東京から抜け出す人も増えている。移住とまでは言わなくとも、旅行でも、ワーケーションでも、気軽に東北の門を叩いてほしい。今回本書に収録された数々の東北デザインを周ってみるのもいい。注目し続けること、それが東北の人たちにとって何よりの励みになるのだから。

2012 年当時の IRORI 石巻

おわりに／謝辞

東日本大震災は、日本全国がほぼリアルタイムでその被災の様子を目にした初めての災害だったのではないでしょうか。
　デザインとものづくりが密接した関係にある日本で、当時「モノのデザイン」が応募の大半を占めていたグッドデザイン賞にとっても、その光景は改めてものづくりやデザインが何をよりどころにしていけばよいのか、これまで描いていた生活や社会の「豊かさ」とはなんだったのか、再考せざるを得ない出来事でした。

一時は実施も危ぶまれた2011年度のグッドデザイン賞は、デザイナーや企業からの後押しもあり、通常より1ヶ月遅れの5月から始動しました。この年の応募開始にあたり、深澤直人審査委員長(当時／2010-2014年度)から投げかけられたメッセージ(右頁)には、これからのデザインが向き合っていくべきことへの決意のようなものを感じます。また、後に柴田文江審査委員長(2018-2019年度)が語られたように、これ以降、グッドデザイン賞は自ら主体的にデザインの未来（ひいては生活や社会の未来）をファシリテートする役割を担うようになってきたようにも思います。

グッドデザイン賞は、2011年度から2020年度までの10年間にわたり応募の無償化＊を行い、この取り組みには、事業者やデザイナーの方々のご賛同を得て、復興のためのデザインのみならず、新しい生活や社会を志向する多くのグッドデザイン賞500件以上を選出することができました。
　本書は、その中から、高い評価を得たものや、各地域や業界での注目すべき動き、その後も長く影響を与えることとなるデザインなどを中心にピックアップし、改めて受賞者や受賞デザイナーに取材を行い制作したものです。

受賞は、その時点での個別の事例に対する評価ですが、今回の取材では、それ以前や受賞後にも注目し、どんな課題の中でデザインが生み出され、そのデザインによって何が変わったかという関係性を記述することを意識しました。
　10年の受賞デザインを総覧することで、復興を支援してきたデザインを単に記録として残すだけではなく、10年という年月の中で、「常に生活に根ざした適正な解を見出す力」であるデザインのちからを明らかにできればと考えたからです。

2011年度グッドデザイン賞にむけて

深澤直人／グッドデザイン賞審査委員長

この度の東日本大震災で被災された皆様、ご関係者の皆様に、心からお見舞い申し上げます。

　日本中の人々がこの未曾有の災害に直面し、生活の価値観に対する思いを改めて見つめ直しています。一人一人が今自分にできることを真剣に考え、豊かさとは何か、幸せとは何かを感じ直しています。

　デザインの善し悪しの判断は、常に生活の価値観やその時々の人々の豊かさの定義にそって問われてきました。

　節電で暗くなった今の都市の夜を、不思議と悪く言う人はいません。むしろ過剰だった今までの明るさを振り返り、これでも暮らせるという「適正さ」を自覚しているかもしれません。しかし過剰に明るかったあかりをただ間引いても、寂しいだけで美しくはありません。北欧の街の灯のように、美しい暗さができて初めて街に適正な明るさの調和が生まれると言えます。

　デザインは、常に「適正」を問い続けることだと思います。デザインは、常に「適正」という美の軸を中心に揺れています。そして今は「適正」だと思い込んでいた軸の位置を、大きくシフトしなければならない時期かもしれません。

　そういった意味でも、今年のグッドデザイン賞は今までとは少し異なった選定の基準になるでしょう。今までよりも、さらにサステナブル（持続可能）なものが必須になるでしょうし、明らかな無駄は排除し、ゴミにならず、未来に対して繋がっていくものでなければなりません。そしてまた、自然を押さえ込むのではなく、共存していく知恵がこもったものであることが問われるでしょう。

　デザインは、こういった災害の前でも決して無力ではありません。常に生活に根ざした適正な解を見出す力となるデザインの価値を、忘れてはならないと思います。

2011年度グッドデザイン賞審査委員長メッセージ（2011年5月公開）

各記事で語られている受賞者や受賞デザイナーのナラティブから、2011 年から現在までの時間軸の中で、震災をはじめとする様々な課題にデザインがどう応えようとしてきたかの一端でもお伝えできれば、そして本書が東北・茨城県を訪れるきっかけとなれば幸甚です。

　本書は東京ミッドタウン・デザインハブでの企画展「東日本大震災とグッドデザイン賞 ── 復興と新しい生活のためのデザイン」（2021 年 5 月 18 日［火］〜 7 月 5 日［月］）を下敷きにしていますが、長引くコロナ禍の影響で、実際の取材は 2022 年 3 月から約 1 ヶ月にわたって実施しました。

　地域によってはまん延防止等重点措置期間にもかかわらず、東京からの取材チームを快く迎え入れ、ご案内いただき、長時間にわたって密度の濃い話をお聞かせいただいた受賞企業、デザイナーのみなさまに、心よりお礼を申し上げます。

　コロナ禍以来、2 年以上ぶりに東北各地を訪れ、多くの方と実際にお会いしましたが、どの地でも未来に向かうデザインの力を感じることができました。かつて復興支援の一環として震災後の東北を訪れていた際も「却ってこちらが元気をもらって帰ってくる」ということが多々ありましたが、この地にある、生きることと作ることが近い暮らしから生まれる実体のある力強さは、東日本大震災以降、災禍の続く私たちの生活や社会への指針となることと思います。

　「受賞デザインの震災から 10 年を字数制限のある 1 記事にまとめる」という難題をお引き受けいただいたライター、編集者のみなさまにもお礼を申し上げます。ありがとうございました。

<div align="right">

公益財団法人日本デザイン振興会
グッドデザイン賞事務局

</div>

＊東日本大震災被害からの復興を支援する目的で、以下の応募者に応募要領に定めるすべての費用（審査費用、展示費用等）の免除を行った。
2011-2015 年度：東北 6 県（青森県、岩手県、宮城県、秋田県、山形県、福島県）および茨城県に本社（個人事業主の場合は主な拠点）を置く事業者を対象
2016-2020 年度：岩手県、宮城県、福島県に本社（個人事業主の場合は主な拠点）を置く事業者を対象

東京ミッドタウン・デザインハブ第 91 回企画展

「東日本大震災とグッドデザイン賞 復興と新しい生活のためのデザイン」

会期: 前期　2021 年 5 月 18 日［火］– 6 月 8 日［火］11:00 – 19:00
　　　　後期　2021 年 6 月 12 日［土］– 7 月 5 日［月］11:00 – 19:00
会場: 東京ミッドタウン・デザインハブ（東京都港区赤坂 9-7-1 ミッドタウン・タワー 5F）

アートディレクション・グラフィックデザイン:廣村デザイン事務所／空間デザイン:中村隆秋／編集:高橋美礼／企画・運営:公益財団法人日本デザイン振興会／主催:東京ミッドタウン・デザインハブ

イベント

・**オープニングトーク (5/14)**
　安次富隆（2021 年度グッドデザイン賞審査委員長）× 芦沢啓治（同審査委員／石巻工房設立者）
・**「いまこそ学ぼう！ 避難地形時間地図『逃げ地図』ってなに?」(6/3)**
　羽鳥達也（株式会社日建設計 設計部門 ダイレクター）／穂積雄平（株式会社日建設計 NIKKEN ACTIVITY DESIGN lab アソシエイトコンサルタント）
・**「釜石市・復興街づくりのデザイン」(6/12)**
　乾久美子（乾久美子建築設計事務所）／小野田泰明（東北大学大学院工学研究科小野田泰明研究室）／河東英宜（株式会社かまいし DMC 取締役事業部長）／千葉学（千葉学建築計画事務所）／ヨコミゾマコト（aat+ ヨコミゾマコト建築設計事務所）
・**「福島アトラス:コンセプトを視覚化するグラフィックデザインの力」(6/13)**
　青井哲人（明治大学理工学部教授／建築史・建築論／博士［工学］）／中野豪雄（アートディレクター・グラフィックデザイナー／武蔵野美術大学教授）／篠沢健太（工学院大学建築学部まちづくり学科教授／博士［農学］）／イスナデザイン（野口理沙子・一瀬健人）／高木義典（特定非営利活動法人福島住まい・まちづくりネットワーク）

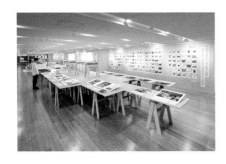

執筆者・撮影者プロフィール [50音順]

飯塚りえ
ファッション業界紙記者、建築系雑誌、女性サイトの編集者を経て、フリーに。以降、ファッションやデザイン関連の書籍等に加え、企業広報誌の制作を手がけ、現在は生命科学誌の制作も手がけるなど、幅広い分野で活動している。
［執筆：P.70-71, 80-93, 108-109, 124-127, 140-141, 198-199, 214-218, 252-255, 258-259, 290-291, 302-307］

五十嵐太郎
建築史家・建築批評家、東北大学大学院工学研究科教授。1967年パリ生まれ。1992年東京大学工学系大学院建築学専攻修士課程修了、博士（工学）。第11回ヴェネツィア・ビエンナーレ国際建築展（2008年）の日本館展示コミッショナー、あいちトリエンナーレ2013の芸術監督、「戦後日本住宅伝説」展（2014-2015年）、「インポッシブル・アーキテクチャー」展（2019-2020年）、「Windowology」展（2020-2021年）の監修、「3.11以後の建築」展（2014-2015年）、「Quand La Forme Parle」展（2020-2021年）のゲスト・キュレータ、「窓」展（2019-2020年）の学術協力などを務める。
［執筆：P.154-171, 174-179, 188-191, 270-276］

上條桂子
編集者・ライター。雑誌でカルチャー、デザイン、アートについて編集執筆。書籍や展覧会図録等の編集を手がける。最近編集した書籍は『柳本浩市 ARCHIVIST』（柳本浩市展実行委員会）、『東京ビエンナーレ 2020/2021記録集』（一般社団法人東京ビエンナーレ）、『「北欧デザイン」の考え方』（渡部千春著、誠文堂新光社）など。
［執筆：P.28-31, 128-132, 207-213, 246-251］

小園涼子
フリックスタジオ所属のエディター、ライター。神奈川県横須賀市出身。2002年東京理科大学理工学研究科建築学専攻修士課程修了。2004年よりフリックスタジオ勤務。最近の編著書に『板橋版・澁澤榮一地図：1840-2022』（フリックスタジオ）。
［執筆：P.20-21, 32-35, 44-51, 105-107, 142-149, 180-187, 237-245, 260-267, 292-295, 299-301］

高木伸哉
フリックスタジオ代表取締役、エディター、ライター。1965年北海道生まれ。1991年芝浦工業大学大学院建設工学専攻修士課程修了。鹿島出版会『SD（スペース・デザイン）』編集部勤務を経て、2001年編集事務所フリックスタジオ設立（2002-2020年、磯達雄と共同主宰）。
［執筆：P.396-403／撮影：P.75 下3点］

高橋美礼
東京生まれ。フリーランスとしてデザインおよび執筆活動をおこなう。主な編著書に『ニッポン・プロダクトーデザイナーの証言、50 年 !』、『鹿児島睦の器の本』（美術出版社）、『デザインの解剖 きのこの山』（平凡社）など。多摩美術大学非常勤講師、法政大学デザイン工学部兼任講師。
［執筆：P.14-19, 36-43, 112-117, 133-137, 152-153, 222-227, 256-257, 277-279, 282-285 ／ P.390-395 クロニクル作成（2020 年まで）］

土田貴宏
ライター、デザインジャーナリスト。1970 年生まれ。会社員を経て 2001 年からフリーランスで活動。コンテンポラリーデザインを主なテーマとして、国内外での取材とリサーチをもとに雑誌などに寄稿している。近著に『デザインの現在 コンテンポラリーデザイン・インタビューズ』（PRINT & BUILD）。
［執筆：P.72-79, 94-104］

宮畑周平
瀬戸内海の弓削島で暮らすエディター、プロデューサー、フォトグラファー、ライター、コーヒーロースター。瀬戸内編集デザイン研究所主宰。島の可能性を感じて 2011 年に東京から移住。地方のデザインの質向上に取り組み、より自立した魅力的な地域づくりを目指している。趣味は旅、浜辺の散歩、薪割り。
［執筆：P.52-57, 200-206 ／撮影：P.14、16-19、22上、23-28、29右、30、36、38-40、41右下、52下、53-55、57下、61、62上、63下、64-65、67左2点、68、69下、72右、73-74、75上2点、76-79、95下3点、96-100、102、103下、104、112-115、116上・下、117-121、122右下、123、130-131、132上2点、133-137、198上、200-202、203左上・右、204、205上、206、209上左、210-212、213上、246-250、251上、274下2点、275下 2点、276、398、399、406下］

元行まみ
1991 年生まれ、神戸出身。京都工芸繊維大学造形工学課程卒業。大学で建築を学ぶが、空間そのもの以上にその場から生まれる人の関係性や活動に興味をもち、コミュニティスペースの運営やアートプロジェクトなどに携わる。多様な人との出会いによって、新たなアイデアや問いが紡ぎ出される機会を求めて日々研究中。
［執筆：P.22-27, 64-69, 118-123, 138-139, 172-173, 192-197, 228-236, 280-281, 286-289, 296-298］

東日本大震災とグッドデザイン賞 2011-2021

復興と新しい生活のためのデザイン

2022 年 9 月 23 日 初版第一刷発行

企画・制作
公益財団法人日本デザイン振興会

編集・DTP
株式会社フリックスタジオ

アートディレクション・デザイン
株式会社廣村デザイン事務所

制作協力：大福理絵、天川佳代子
印刷・製本：藤原印刷株式会社

発行・販売
株式会社フリックスタジオ
〒 164-0003
東京都中野区東中野 3-16-14 小谷ビル 5F
Tel：03-6908-6671 ／ Fax：03-6908-6672
E-mail（販売部）：books@flickstudio.jp